故宮

博物院

故宮博物院藏文物珍品全集

清宮武備

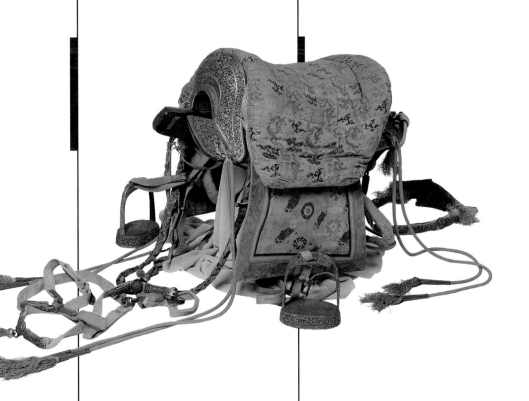

主編：徐啟憲

商務印書館

清宮武備
Armaments and Military Provisions

故宮博物院藏文物珍品全集
**The Complete Collection of Treasures
of the Palace Museum**

主　　編 ……………	徐啟憲
副 主 編 ……………	毛憲民　曹連明
編　　委 ……………	惲麗梅　劉立勇　秦鳳京
攝　　影 ……………	劉志崗

出 版 人 ……………	陳萬雄
編輯顧問 ……………	吳　空
責任編輯 ……………	徐昕宇　黃　東
設　　計 ……………	張婉儀
出　　版 ……………	商務印書館（香港）有限公司 香港筲箕灣耀興道 3 號東滙廣場 8 樓 http://www.commercialpress.com.hk
發　　行 ……………	香港聯合書刊物流有限公司 香港新界大埔汀麗路 36 號中華商務印刷大廈 3 字樓
製　　版 ……………	深圳中華商務聯合印刷有限公司 深圳市龍崗區平湖鎮春湖工業區中華商務印刷大廈
印　　刷 ……………	深圳中華商務聯合印刷有限公司 深圳市龍崗區平湖鎮春湖工業區中華商務印刷大廈
版　　次 ……………	2008 年 8 月第 1 版第 1 次印刷 © 2008 商務印書館（香港）有限公司 ISBN 978 962 07 5359 6

故宮博物院藏文物珍品全集

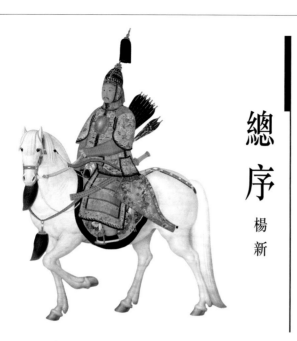

總序

楊新

故宮博物院是在明、清兩代皇宮的基礎上建立起來的國家博物館，位於北京市中心，佔地72萬平方米，收藏文物近百萬件。

公元1406年，明代永樂皇帝朱棣下詔將北平升為北京，翌年即在元代舊宮的基址上，開始大規模營造新的宮殿。公元1420年宮殿落成，稱紫禁城，正式遷都北京。公元1644年，清王朝取代明帝國統治，仍建都北京，居住在紫禁城內。按古老的禮制，紫禁城內分前朝、後寢兩大部分。前朝包括太和、中和、保和三大殿，輔以文華、武英兩殿。後寢包括乾清、交泰、坤寧三宮及東、西六宮等，總稱內廷。明、清兩代，從永樂皇帝朱棣至末代皇帝溥儀，共有24位皇帝及其后妃都居住在這裏。1911年孫中山領導的"辛亥革命"，推翻了清王朝統治，結束了兩千餘年的封建帝制。1914年，北洋政府將瀋陽故宮和承德避暑山莊的部分文物移來，在紫禁城內前朝部分成立古物陳列所。1924年，溥儀被逐出內廷，紫禁城後半部分於1925年建成故宮博物院。

歷代以來，皇帝們都自稱為"天子"。"普天之下，莫非王土；率土之濱，莫非王臣"（《詩經·小雅·北山》），他們把全國的土地和人民視作自己的財產。因此在宮廷內，不但匯集了從全國各地進貢來的各種歷史文化藝術精品和奇珍異寶，而且也集中了全國最優秀的藝術家和匠師，創造新的文化藝術品。中間雖屢經改朝換代，宮廷中的收藏損失無法估計，但是，由於中國的國土遼闊，歷史悠久，人民富於創造，文物散而復聚。清代繼承明代宮廷遺產，到乾隆時期，宮廷中收藏之富，超過了以往任何時代。到清代末年，英法聯軍、八國聯軍兩度侵入北京，橫燒劫掠，文物損失散佚殆不少。溥儀居內廷時，以賞賜、送禮等名義將文物盜出宮外，手下人亦效其尤，至1923年中正殿大火，清宮文物再次遭到嚴重損失。儘管如此，清宮的收藏仍然可觀。在故宮博物院籌備建立時，由"辦理清室善後委員會"對其所藏進行了清點，事竣後整理刊印出《故宮物品點查報告》共六編28冊，計有文物

117萬餘件（套）。1947年底，古物陳列所併入故宮博物院，其文物同時亦歸故宮博物院收藏管理。

二次大戰期間，為了保護故宮文物不至遭到日本侵略者的掠奪和戰火的毀滅，故宮博物院從大量的藏品中檢選出器物、書畫、圖書、檔案共計13427箱又64包，分五批運至上海和南京，後又輾轉流散到川、黔各地。抗日戰爭勝利以後，文物復又運回南京。隨着國內政治形勢的變化，在南京的文物又有2972箱於1948年底至1949年被運往台灣，50年代南京文物大部分運返北京，尚有2211箱至今仍存放在故宮博物院於南京建造的庫房中。

中華人民共和國成立以後，故宮博物院的體制有所變化，根據當時上級的有關指令，原宮廷中收藏圖書中的一部分，被調撥到北京圖書館，而檔案文獻，則另成立了"中國第一歷史檔案館"負責收藏保管。

50至60年代，故宮博物院對北京本院的文物重新進行了清理核對，按新的觀念，把過去劃分"器物"和書畫類的才被編入文物的範疇，凡屬於清宮舊藏的，均給予"故"字編號，計有711338件，其中從過去未被登記的"物品"堆中發現1200餘件。作為國家最大博物館，故宮博物院肩負有蒐藏保護流散在社會上珍貴文物的責任。1949年以後，通過收購、調撥、交換和接受捐贈等渠道以豐富館藏。凡屬新入藏的，均給予"新"字編號，截至1994年底，計有222920件。

這近百萬件文物，蘊藏着中華民族文化藝術極其豐富的史料。其遠自原始社會、商、周、秦、漢，經魏、晉、南北朝、隋、唐，歷五代兩宋、元、明，而至於清代和近世。歷朝歷代，均有佳品，從未有間斷。其文物品類，一應俱有，有青銅、玉器、陶瓷、碑刻造像、法書名畫、印璽、漆器、琺瑯、絲織刺繡、竹木牙骨雕刻、金銀器皿、文房珍玩、鐘錶、珠翠首飾、家具以及其他歷史文物等等。每一品種，又自成歷史系列。可以說這是一座巨大的東方文化藝術寶庫，不但集中反映了中華民族數千年文化藝術的歷史發展，凝聚着中國人民巨大的精神力量，同時它也是人類文明進步不可缺少的組成元素。

開發這座寶庫，弘揚民族文化傳統，為社會提供了解和研究這一傳統的可信史料，是

故宮博物院的重要任務之一。過去我院曾經通過編輯出版各種圖書、畫冊、刊物,為提供這方面資料作了不少工作,在社會上產生了廣泛的影響,對於推動各科學術的深入研究起到了良好的作用。但是,一種全面而系統地介紹故宮文物以一窺全豹的出版物,由於種種原因,尚未來得及進行。今天,隨着社會的物質生活的提高,和中外文化交流的頻繁往來,無論是中國還是西方,人們越來越多地注意到故宮。學者專家們,無論是專門研究中國的文化歷史,還是從事於東、西方文化的對比研究,也都希望從故宮的藏品中發掘資料,以探索人類文明發展的奧秘。因此,我們決定與香港商務印書館共同努力,合作出版一套全面系統地反映故宮文物收藏的大型圖冊。

要想無一遺漏將近百萬件文物全都出版,我想在近數十年內是不可能的。因此我們在考慮到社會需要的同時,不能不採取精選的辦法,百裏挑一,將那些最具典型和代表性的文物集中起來,約有一萬二千餘件,分成六十卷出版,故名《故宮博物院藏文物珍品全集》。這需要八至十年時間才能完成,可以說是一項跨世紀的工程。六十卷的體例,我們採取按文物分類的方法進行編排,但是不囿於這一方法。例如其中一些與宮廷歷史、典章制度及日常生活有直接關係的文物,則採用特定主題的編輯方法。這部分是最具有宮廷特色的文物,以往常被人們所忽視,而在學術研究深入發展的今天,卻越來越顯示出其重要歷史價值。另外,對某一類數量較多的文物,例如繪畫和陶瓷,則採用每一卷或幾卷具有相對獨立和完整的編排方法,以便於讀者的需要和選購。

如此浩大的工程,其任務是艱巨的。為此我們動員了全院的文物研究者一道工作。由院內老一輩專家和聘請院外若干著名學者為顧問作指導,使這套大型圖冊的科學性、資料性和觀賞性相結合得盡可能地完善完美。但是,由於我們的力量有限,主要任務由中、青年人承擔,其中的錯誤和不足在所難免,因此當我們剛剛開始進行這一工作時,誠懇地希望得到各方面的批評指正和建設性意見,使以後的各卷,能達到更理想之目的。

感謝香港商務印書館的忠誠合作!感謝所有支持和鼓勵我們進行這一事業的人們!

1995年8月30日於燈下

目錄

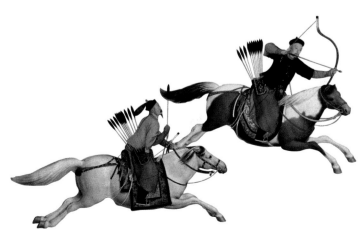

文物目錄

三、盔甲

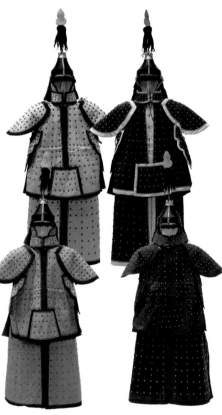
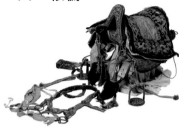

六、刀劍

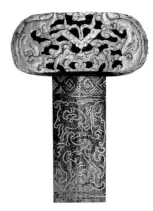

七、槍炮

八、傳統兵器

再現康乾盛世的清宮武備

導言

徐啟憲

在故宮博物院收藏的百萬件文物中,清代宮廷武備是重要的組成部分,其數量之豐富、工藝之精湛、材質之優良,是國內其他博物館藏品所無法比擬的。這些武備文物,大部分是清代皇帝御用品,也有少量皇室成員、侍衛親兵和八旗軍兵之物,主要包括冷兵器和熱兵器兩大類。若按《大清會典》之規定,則分為甲冑、弓箭、刀劍、馬鞍、囊鞭、槍炮、旗纛、海螺、金鼓、籐牌、戰艦及傳統兵器等幾類。具有時代跨度長,體系完整的特點,是清代政治、軍事以及帝王宮廷生活的縮影,為認識和研究清代政治、軍事、典章制度、宮廷生活提供了重要的實物佐證,有重要的歷史價值和學術價值。本卷從中揀選了286件(套)具有代表性的珍品,主要以用途、種類和時代為序臚陳,期望能使廣大讀者對清宮武備有一個初步的認識。

一、清代皇帝對武備的重視

清朝的統治者是滿族人,是一支以圍獵為主的遊牧民族,世代活動於中國東北的高寒地帶。滿族的民族特點即是"國語騎射",所謂"國語"即滿語;騎射即能在騎馬奔馳中射箭中的(箭靶的中心),它是滿族長期狩獵生活中的民族特技。清初諸帝如皇太極、康熙、乾隆等人無不精於騎射,為使滿洲皇室貴族、王公大臣不因生活安逸而忘本,喪失尚武之精神,也為保持八旗軍兵的戰鬥力,他們非常重視武備,經常舉行各類軍事活動。其中最著名的,便是操閱軍隊和騎射圍獵。

其一、大閱

皇帝親自檢閱八旗部隊,觀看各兵種列陣操練和演練武器,稱為大閱。這一軍事活動,在清朝入關前就已開始。如太宗皇太極時,天聰六年至八年(1632—1634),連續三年在瀋陽北

郊舉行大規模閱兵演武活動。入關後，順治十三年（1656），正式確立皇帝大閱制度：「大閱講武，典之重也。自太祖、太宗以來，舉行已久，今請酌古準今，三年一次大閱。閱畢傳令大臣並侍衛於御前較射、賜宴。次日諸王貝勒率文武各官上表稱賀，以昭大典，著為令。」（《欽定大清會典事例》）此後，康熙皇帝也曾多次下旨稱：「國家武備，不可一日懈弛，舊例每歲必操練將士，習試火炮，爾部即傳諭八旗都統等豫為整備，朕將親閱焉。」……「我朝祖宗開創以來，弧矢之利，以威天下，伐叛安民，平定海內。今朕上荷祖宗庇蔭，坐致升平，豈可一日不事講習？故朕日率爾諸皇子及近侍衛人等，射侯射鵠，備儀備典，八旗官兵以時試肄。朕常臨御教場，歷觀兵卒，等其優劣，賞賜褒嘉，黜陟勸勉，故爾旗分佐領，各個嫻習弓馬，武備足觀。」（《欽定大清會典事例》）

清代皇帝大閱典禮，一般都在北京南苑舉行。檢閱日，皇帝駕至南苑，總理演兵王大臣及八旗領操都統等率將校軍士，穿甲冑出營成列，侍衛內大臣騎而導，領侍衛內大臣二人扈從於後，侍衛班領率豹尾班執槍佩刀弓矢騎而從。皇帝躬擐甲冑，佩腰刀，背囊鞬，騎御馬，先試躬，後檢閱隊伍的列陣和各種武器的操練，閱後賜宴並頒賜官兵等。清前期，除在南苑舉行三年一次大閱兵外，有時還在其他地方舉行閱武活動。如康熙二十四年（1685）和二十六年（1687），皇帝曾臨盧溝橋親閱試放火器，特別試驗火炮的功能。康熙三十一年（1692）和三十二年（1693），皇帝在京西玉泉山檢閱紅衣大炮、騎步鳥槍及前鋒護軍驍騎營兵。乾隆二十八年（1763），皇帝閱兵於暢春園之西廠，宴請各民族來使並檢閱健銳營、八旗火器營、前鋒護軍，漢軍槍炮陣法。由此可見，清代皇帝將閱兵視為整頓軍紀、加強操練，提高軍隊戰鬥力的重要措施。即使到了清代中後期，國勢衰頹，武備廢弛，仍會舉行一些操練軍隊的活動。如本卷所選《神機營合操陣圖》（圖192）和《武勝新隊攻守陣圖》（圖248附）表現的都是清晚期火器部隊列陣操練的情景。

其二、圍獵騎射

滿族原是遊牧民族，以騎射狩獵為生，形成了善於騎射、勇猛善戰的特點，其所創立的八旗制度，也是一種軍政合一的組織形式，出則為兵，入則為民。這是他們能夠擊敗明朝，創立

帝國的關鍵。清初，騎射作為考核八旗官兵重要科目之一，是維護全國統治和加強武裝力量的一個強有力的工具。八旗上至皇帝、親王、郡王、貝勒、貝子，下至兵丁，都練就一身騎射的本領。清太宗皇太極曾說：“我國家以騎射為業……今若惟耽宴樂，則田獵行陣之事，必致疏曠，武備何由而得習乎？蓋射獵者，演武之法，……爾等時時不忘騎射，勤練士卒。”（《清太宗實錄》卷三四）他認為習武的重要方式之一就是出獵行圍。入關後，生活環境改變，但康熙、乾隆等皇帝堅持定期到塞外舉行圍獵活動，即嚴格貫徹了皇太極的這一諭旨。順治皇帝對圍獵的重要性闡述得十分明白：“我朝原以武功開國，歷年征討不臣，所至克捷，皆資騎射。今仰荷天休，得成大業。雖天下一統，勿以太平而忘武備，尚其益習弓馬，務造精良。嗣後滿洲官兵不得沉湎嬉戲，耽娛絲竹，違者即拿法司治罪。”（《清世祖實錄》卷四八）康熙皇帝也下諭：“一年兩次行獵，專門講武，與行兵無異，校獵紀律，自當嚴明。”（《清聖祖實錄》卷一零六）

當時的皇家圍獵場所有多處，大多在今內蒙和東北地區，如吉林圍場、巴彥托羅海圍場、墨爾根岳洛圍場、巴彥喀喇圍場、永安莽喀圍場等，其中最著名的是木蘭圍場（在今河北省圍場縣），這里因距承德避暑山莊和京城較近，且林深菁密，水草茂盛，是極好的狩獵之地，在這裏舉行的圍獵活動稱為“木蘭秋獮”。康熙、乾隆等皇帝以身作則，親自參加圍獵，以帶動軍士操練。以康熙皇帝為例，他自幼學習騎射，弓馬嫻熟，又善於火器，除遇國家大事和重要出巡外，幾乎每年都要到木蘭圍場從事圍獵活動，一生累計達40次之多。直到康熙六十一年（1722），69歲高齡的康熙皇帝已到了生命最後歲月，仍前往行圍。康熙五十八年（1719），他總結自己木蘭秋獮收獲時說：“朕自幼至今，凡用鳥槍、弓矢獲虎一百三十五、熊二十、豹二十五、猞猁猻十、麋鹿十四、狼九十六、野豬一百三十二、哨獲之鹿凡數百，其餘圍場內隨便射茯諸獸不勝記矣。朕曾於一日之內，射兔三百一十八，若庸常之人，畢世不能及此一日之數矣。”（《清聖祖實錄》卷二八五）可見康熙皇帝對騎射的重視。

雍正皇帝在位十三年而未能舉行木蘭秋獮，主要是因為複雜的政治鬥爭所致，並非他不重視武備。如雍正十一年（1733）即奏準：“每年立冬後，內務府護軍，每旗各一日，訓練兵二千名，鳥槍兵六百名，分為四日，並上虞處侍衛，鷹狗房執事人等，由內務府總管率領演習步圍。”（《欽定大清會典事例》）這說明雍正皇帝已經注意到八旗兵士的訓練問題。實際上，雍正皇帝在當皇子時，曾常隨父皇去木蘭圍場“騎馬、射箭與使用各種火器”進行狩獵卻是事實。故宮現在仍保存着雍正皇帝當年用過的盔甲、馬鞍、弓箭、火槍等武備器具，本卷亦有收錄，從中可以管窺雍正皇帝重視騎射，尚武精神之一斑。

乾隆皇帝時，舉行的圍獵騎射活動十分頻繁。從乾隆六年（1741）至嘉慶三年（1798），他共到承德避暑山莊50餘次。乾隆三十五年以前，去必行圍，就是在花甲之年後，他還照樣率領滿洲八旗官兵獵捕獸禽。後來由於年過古稀，行圍之舉才日漸減少。在圍獵講武中，乾隆皇帝不僅指揮滿洲官兵奮勇馳逐，擒捕猛獸，而且親自策馬拉弓。曾四次隨扈木蘭秋獮的軍機章京趙翼在《簷曝雜記·聖射》中稱讚乾隆皇帝：“每夏日，引見武官畢，即在宮門外較射。秋出塞，亦如云。射以三番為率，番必三矢，每發輒中的，九矢率中六、七次，此余所常見。”乾隆皇帝一生行圍無數，每有重大斬獲，都會寫詩記之，並將獵獲動物種類、數量刻於所用弓、箭、槍、馬鞭等裝備之上，有時還命宮廷畫家以圖記之。如《乾隆叢薄行圍圖軸》（圖13）就是記載乾隆皇帝行圍時，與衛士一起擒獲四虎的場面。

乾隆時期，承平日久，一些滿族王公大臣沉湎於安逸的生活，不願隨行圍獵，有的官員甚至進奏暫停圍獵，引起乾隆的高度警惕。他下詔説明圍獵練武的必要性：“我朝武備，超越前代。當皇祖時，屢次出師，所向無敵，皆因平日訓肄嫻熟，是以有勇知方，人思敵忾，若平時將狩獵之事廢而不講，則滿洲兵弁，習以宴安，騎射漸至生疏矣。……況今升平日久，弓馬漸不如前，人情狃於安逸，亦不同不加振礪。朕之降旨行圍，所以遵循祖制，整飭戎兵，懷柔屬國，非馳騁畋遊之謂。”（《清高宗實錄》卷一三六）乾隆皇帝對一些滿洲王公大臣託詞不去圍獵，甚至無故不到者，嚴加訓斥：“今之子弟，遇行兵出獵，或言妻子有疾，或以家事為辭者多矣。不思勇往奮發，而惟耽戀室家，偷安習玩，國勢能無衰乎？此等流弊，有關於滿洲風氣，是以蒙太宗皇帝諒切訓諭。朕此次行圍，諸王大臣中，竟有耽戀室家，託故不願隨往者，朕已為姑容，亦不必明指其人。夫行圍出獵，既以操練技藝，練習勞苦，尤足以奮發人之志氣，乃滿洲等應行勇往之事，若惟知偷安，不知愧恥，則積習相沿，實於國勢之隆替甚有關係。嗣後倘有不知悛改，仍蹈前轍者，朕斷不輕為寬宥。可遍行傳諭諸王大臣及官兵人等知之。”（《清高宗實錄》卷一五一）

康熙、乾隆等皇帝除了攜皇子、皇孫及王公大臣一同圍獵外，為了加強軍隊的訓練，還下令駐防各地的八旗軍兵也要輪流參加。例如，康熙初年，每年調遣12000名八旗兵丁，分三批於三月、十月、十二月，赴口外進行圍獵活動。參加木蘭圍獵的主要是京師、盛京（今瀋陽）的駐防八旗，而杭州、江寧、西安駐防八旗一般不參加。到了康熙五十五年（1716），諭兵部，杭州、江寧、西安等地的駐防八旗，每旗都要派人進行隨圍，以便加強訓練。

可以肯定地説，清代前期所舉行的這些閲兵、操練、圍獵騎射等活動，對訓練八旗軍隊的吃

苦耐勞，提高其戰鬥力，起到了積極的作用。如康熙年間平定噶爾丹、三藩，雍正年間平定羅布藏丹津叛亂，乾隆年間平定新疆大小和卓叛亂等數次重大戰役，八旗軍兵均能發揮重要作用，是與他們接受了嚴格的軍事訓練密不可分的。到了清代後期，特別是咸豐（1851—1861）以後，同治、光緒、宣統等皇帝都是幼年即位，清王朝內憂外患，國力衰弱，那些滿洲貴族、王公大臣們多已不習騎射武功，祖宗之法更被遺忘，八旗軍兵也喪失了戰鬥力，圍獵活動也就逐漸荒廢了。

二、清宮武備的用途

在清代宮廷中，一切活動都以皇帝為中心，一切人員、用品、器物都是為皇帝服務的，武備也不例外。皇帝尚武，經常舉行大閱和圍獵騎射等軍事活動，則宮廷中的武備，也主要是為此準備的。

清朝皇帝舉行閱兵、圍獵等軍事活動，所需一切武備，如甲冑、鞍韉、刀劍等，都由清宮武備院籌備。如皇帝大閱御用甲冑、弓箭、囊鞬、腰刀等，都是按照典制由清宮內務府承作，而且是為皇帝大閱時專用，平時藏於府庫。此以乾隆皇帝大閱甲冑（圖2）為例略作介紹，皇帝大閱冑，牛皮胎髹黑漆，頂鏤空金龍寶蓋嵌珍珠，前後梁鋄金雲龍紋並飾以珍珠，梁中飾金剛石臘蛇。冑上植纓，纓頂端嵌大東珠，纓管飾金蟠龍紋，四周垂大紅片金黑貂纓二十四條。皇帝大閱甲，由上衣、下裳、護肩、護腋、袖、襠等部分組成。通身明黃緞繡彩雲金龍紋，下為海水江崖。甲面有規則的金帽釘。上衣正中懸鋼質護心鏡，鏡四周飾鋄金雲龍紋。兩袖用金絲編織。下裳分左右，腰以布相連，裳面以金葉片、金帽釘、彩繡龍戲珠紋相間排列。其形制與《欽定大清會典圖卷》之規定基本吻合。

前文所舉是乾隆皇帝御用甲冑，實際上清代帝王每人都有自己的大閱甲冑。這是因為，其一、每位皇帝的體態不同，其大閱甲冑的尺寸自然不同。其二、大閱甲冑的制度因時間的推移而有所修改，其色澤、紋飾等都有所變化，到乾隆時期正式確定下來。如康熙皇帝的大閱甲（圖53），其形式與乾隆皇帝的大閱甲相同，但紋飾、色澤及繡法都有所區別。其三、清王朝以"敬天法祖"為其執政原則，下代皇帝對上代皇帝的御用甲冑、冠服等都是珍藏敬收而不服用。並綴以標示，記錄哪個皇帝御用，甲冑的名稱、質地和鑲嵌珠寶數量等。其他如皇帝御用馬鞍、弓箭等武備，也是如此。

由於清代皇帝重視圍獵講武，每個皇帝都要使用大批的弓箭、馬鞍、火槍等，所以在清宮武備中，此類物品數量十分可觀。在這些皇帝御用的武備中，有的記錄着是哪位皇帝使用的，如銅鍍金鏤纏枝蓮馬鞍（圖14），附有滿文的皮籤：“聖祖仁皇帝御用鍍金絲線秋轡鞍一副 康熙二十一年恭貯”。又如聖祖御用樺皮弓（圖24），上附二個滿、漢文皮籤，一個書寫：“聖祖皇帝通花面油弓 十一力”；一個書寫：“聖祖仁皇帝御用通花面樺皮弓一張 康熙二十一年恭貯”。有的記載着皇帝用此射殺多少隻野禽猛獸，如高宗御用金桃皮弓（圖26），弓面刻有滿、漢文“乾隆十六年，上在木蘭德爾吉圍場射中一狼寶弓”、“乾隆十九年，上在吉林圍場御用寶弓射中一罷、一熊、數鹿”。再如乾隆皇帝御用牛角桃皮弓（圖28），弓面上鐫刻的滿、漢文記載了乾隆皇帝在五年時間內，用同一張弓，射中了十五隻鹿、二隻麋。還有的記載着皇帝寫的詩文，以記錄皇帝使用時的情況。如御製“射熊行”馬鞭（圖17），是乾隆皇帝在圍獵時，用弓箭射殺熊時使用的馬鞭，為此，乾隆皇帝作了一首“射熊行”詩，由其子永璇書寫，再由內務府造辦處，將其鐫刻於馬鞭玉柄上而成。

清宮中還有一些武備，雖然不是皇帝御用，但也和皇帝有密切關係，其中最重要的是八旗兵士穿戴和使用的盔甲和弓箭。皇帝不論舉行閱兵大典，還是圍獵以及宮中御園的護衛，都要有數目眾多八旗兵丁參與，他們的盔甲均由杭州織造局製作，再由清宮武備院籌備發放，其形式、尺寸都有嚴格規定，以保證軍隊裝束的整齊劃一，以壯軍威。據《大清會典》規定，八旗將校、兵丁的盔甲都是鐵質的。兵丁甲為上衣下裳，內襯布，外綴鐵葉。最初，八旗兵丁都是穿着鐵葉甲參加各種軍事活動的，負重較大，行動不便。到乾隆二十一年（1756），為減輕士兵的勞苦，下詔凡在皇帝大閱時，士兵操練演陣不再穿鐵葉甲，而穿綿甲，這就開創了八旗軍綿甲之制，“八旗額設鐵盔鐵甲，將三分之一改造綿甲二萬件，收儲備用，另造不用鐵葉綢面金釘盔甲一萬八千餘副，以備大閱合操之用。”（《欽定大清會典事例》）北京故宮博物院收藏的八旗盔甲都是綿甲，為皇帝大閱時八旗兵丁穿用，如本卷所選八旗盔甲（圖62），皆以綢為面，藍布為裏，內絮薄絲綿，面飾有等距銅鍍金圓釘，與《欽定大清會典事例》記載相符。

最後，這裏還要提一提清宮武備中的火器。火器主要指火槍、火炮，明代軍隊編制中已有神機營，專用火器。清軍在進軍中原的戰役中就曾慘敗於明軍裝備的"紅衣大炮"。到了清代，火槍、火炮與弓箭一併被列為清軍三大武器裝備，為歷朝清帝所重視，"我朝武備整齊，弓矢槍炮最為軍營利器，法製精良，百世不易。"（《欽定大清會典事例》）其中，火槍（因其發機處龍頭翹起，形似鳥首又名鳥槍）尤以迅猛準捷，衝銳折堅，攜帶方便，不受地勢限制，而被廣泛裝備軍隊，成為清軍武備中首要利器之一。入關前，清軍武器裝備主要以弓箭、長槍、刀、藤牌為主，入關後，順治朝即成立了專門的鳥槍兵兵種。康熙朝時議定：八旗步兵二萬一千餘名，其中鳥槍步兵就要佔一千七百三十七名。康熙二十二年（1683）將軍瓦代奏請增加鑲黃旗、正白旗、鑲白旗、正黃旗四旗兵額，每旗前鋒營各增加鳥槍兵一百名。隨着鳥槍兵在軍隊中的增設，建立一支專門操演火器的軍隊，以適應戰爭形勢的變化已十分必要。此後，各省營伍不斷擴建鳥槍兵，以利實戰。康熙朝中期，全國部分省份已紛紛成立鳥槍兵，所擁有的鳥槍已超過五萬餘支。清前、中期，官兵使用的鳥槍幾乎都是火繩槍，火繩槍點火發射裝置的主要構件是槍機，發射時，先將機頭夾鉗的慢燃燒火繩點着，使其成為火源，然後扣動扳手，銜火繩的槍機下砸，火繩頭便點燃了火門盒裏的烘藥，從而引燃管內的火藥產生爆炸，將彈射出。由於鳥槍使用慢燃燒的火繩點火，所以可以連續使用而不致熄滅。又由於有了扳機，只要扣動扳手，便可連續點火發射彈丸，因而提高了發射速度，增強了殺傷威力。但火繩槍有一致命的弱點，容易受天氣潮濕影響，風雨之際更是無可奈何。道光時期，軍隊開始部分裝備燧發槍和擊發槍（俗稱銅帽槍），燧發槍是利用火石砸擊火鐮產生的火星點火發射，而擊發槍是用擊發槍機撞擊火帽而點火發射，由燧發槍發展而來，這種火槍，火門是全封閉式的，徹底解決了火藥防風雨潮濕的問題。

可以說，清自入關始，注意加強造兵機構，健全生產制度，嚴格軍品管理，內務則例章程完善。康熙親征噶爾丹，乾隆建立了"十全武功"，使他們注意到了新式武器——火槍，在戰爭中的巨大作用，所以宮廷非常重視對火槍的收藏，"藏之武庫，以記武成"，以此作為赫赫武功的見證。故宮博物院宮廷武備庫珍藏有康熙、乾隆御用火槍，其來源一是由西方傳教士或皇親國戚所進獻；二是由內務府的養心殿造辦處所屬槍炮處所製作。這些槍，由皇帝敕命並審閱、欽定，被列入典制，是皇帝專用品。如康熙御用自來火二號槍（圖211）、乾隆御用威捷槍（圖217）等皆屬此列，其特點是造型獨特，製作精良，裝飾豪華，突顯皇家氣派。

三、清宮武備的多樣性

多樣性是清宮武備的一大特點，除了宮廷造辦處專門為皇帝製作的武備之外，還有國內各民族、各地方的貢品，以及由其他國家輸入的刀、槍、火器等。細觀之，清宮武備的多樣性主要表現在以下幾個方面。

其一、清宮武備品類的多樣性。清宮武備品類多樣，如刀類，據《欽定大清會典圖》記載，主要有：皇帝大閱佩刀、皇帝吉禮隨侍佩刀、皇帝隨侍佩刀、王公佩刀、職官佩刀、順刀、雲梯刀、鴨刀、挑刀、偃月刀、朴刀、片刀、割刀等。這些不同樣式的刀，都有不同的用途，如順刀為前鋒營左右翼用；鴨刀、挑刀為藤牌營、漢軍、直隸綠營用；寬刃、偃月刀、朴刀、片刀、割刀等為綠營所用。再如木柄槍類，有阿虎槍、長槍、鈎鐮槍、雙鈎鐮槍、蛇鐮槍、十字鐮槍、雁翎槍、虎牙槍、火焰槍、手槍、釘槍等，其中阿虎槍為虎槍營所用；長槍為健銳營、護軍營、驍騎營、綠營所用。同一類武器，不同軍隊所用亦有區別。如長槍，據《欽定大清會典圖》記載，健銳營所用長槍，通長一丈三寸，刃長九寸，圭首，中起棱，木柄長九尺，圍四寸六分，旁銜鐵刃如刀，貼於槍下，長一尺四寸，周五分，下綴木圓珠，黑旄，末鐵鐏長四寸。護軍營、驍騎營用的長槍，通長一丈三尺七寸，刃長一尺一寸，銮為鐵盤，厚二分，下注朱旄，木柄長一丈二尺二寸，末鐵鐏長四寸。綠營用的長槍，通長一丈四尺，刃長七寸，柄長一丈三尺，圍三寸七分，木質，髹朱注朱旄，末鐵鐏長三寸。其他傳統兵器如矛、戟、叉、鐺、耙、鈎、斧、鉞、鐧、錘、鞭、棒、盾等等，舉不勝舉，本卷專有"傳統兵器"一類供讀者欣賞，此處就不再一一詳述了。

其二、清宮武備中有相當數量的少數民族武備。一方面，滿族本身就屬於少數民族，清宮之中，自然不會少了滿族的武備。另一方面，中國是一個統一的多民族國家，滿、漢、蒙、藏、回等幾十個民族和諧共處，宮廷之中也有許多各地少數民族進貢給皇帝的武備。如鐵鋄金玲瓏馬鞍（圖72），是乾隆四十五年（1780）乾隆皇帝七十歲萬壽盛典時，西藏地區政教領袖——六世班禪額爾德尼進獻給乾隆皇帝的。乾隆四十三年，六世班禪請章嘉國師代奏，要求進京朝覲乾隆皇帝，並祝賀其七十萬壽。乾隆皇帝十分高興，下詔於承德避暑山莊外仿照日喀則的扎什倫布寺為班禪建須彌福壽寺，作

為其居住和講經之所。乾隆四十四年六月班禪率眾僧及馬隊兩千餘人離開扎什倫布寺，經一年多的時間，於乾隆四十五年七月，到達承德。乾隆皇帝不僅數次接見和宴請了六世班禪，而且還與班禪一起到須彌福壽寺講經說法，並參加了須彌福壽寺的開光儀式。六世班禪進獻給乾隆皇帝佛塔、佛像、祭祀法器等珍貴禮物。這些禮品，是中央政府與藏區親密關係的歷史見證。

在數量眾多的少數民族武備中，有一件渥巴錫進腰刀（圖148）和土爾扈特腰刀（圖146），其來歷很值得介紹，它們是蒙古土爾扈特部落首領渥巴錫進貢給乾隆皇帝的。土爾扈特是新疆漠西蒙古厄魯特四部之一，長期遊牧於塔爾巴哈台及其以北一帶。明朝末年，土爾扈特首領為躲避厄魯特蒙古內部的衝突，率本部大部分人員，並聯合和碩特、杜爾伯特部分人員，共數萬眾越過哈薩克草原，遠涉到伏爾加河下游地區遊牧。到康熙年間，其遊牧地區已擴大到數千公里。土爾扈特雖遊牧在數千里之外的伏爾加河流域，但始終眷戀故土。乾隆三十五年（1770），土爾扈特為擺脫沙俄統治者的殘酷壓迫和鎮壓，首領渥巴錫率領部眾16萬餘人，踏上了返回祖國的征程。渥巴錫率眾衝破種種阻礙，歷時半年，行程萬里，人員傷亡過半，牲畜死亡殆盡，付出了沉重的代價，終於實現了回歸故土的願望。乾隆皇帝對於土爾扈特的歸來十分重視，首先解決土爾扈特歸來後的缺衣少食、飢寒交迫的生活困境，然後為其劃定遊牧地區，其三解決土爾扈特部落的管理問題，編立旗盟制度。乾隆三十六年九月，土爾扈特首領渥巴錫等人到承德進覲乾隆皇帝，受到了乾隆皇帝的隆重接待，賞賜渥巴錫等人頂帶冠服，敕封渥巴錫為烏納恩素珠克圖爾舊土爾扈特部卓哩克圖汗，其他人等封為親王、郡王、貝勒、貝子等，並數次宴請渥巴錫等人。同時，乾隆皇帝還特意撰寫了《土爾扈特全部歸順記》、《優恤土爾扈特部眾記》兩文，用滿、漢、蒙、藏四種文字刊刻於石碑，立於山莊普陀宗乘廟內。乾隆皇帝每次接見和宴請渥巴錫等人，都有大批賞賜，而渥巴錫也向乾隆皇帝進獻貢品，其中就包括這兩把腰刀。

其三，清宮武備中有一定數量的外國武器，如刀、劍和火槍等。刀劍等多為朝鮮、琉球、廓爾喀（今尼伯爾）等周邊國家之物，也有西洋國家的，如英國、荷蘭等，也有些兵器還未考證出是哪一個國家所進，火槍則主要來自西洋國家。這些兵器進到清宮後，其中有些又經內務府進行了改裝，成為"中西合璧"的武備。在這些武器中，英國人馬嘎爾尼來華時呈進給乾隆皇帝的火槍，最有歷史意義。

1792年9月，英國國王喬治三世的特使馬嘎爾尼及其隨行人員乘坐軍艦離開英國前往中國，船中還裝有大批的禮品。乾隆五十八年（1793）七月，英國使團來到北京，開始了尋求與清王朝商談中英擴大貿易的使命。乾隆皇帝在承德避暑山莊接見了馬嘎爾尼，馬嘎爾尼也參加了慶祝乾隆皇帝的八十三歲生日典禮。乾隆皇帝雖然拒絕了馬嘎爾尼的擴大中英兩國貿易的要求，但贈送給英王喬治三世和使團的禮品數量卻十分可觀。馬嘎爾尼在覲見乾隆皇帝時，也呈送了禮品590件，主要的是天文儀器、機械鐘錶、自來火槍等。據記載，馬嘎爾尼的禮品中，自來火槍有12支，這種槍的點火方式已不是"火繩"，而是機械撞機取火的方法點燃炸藥，這是一種較為先進的燧發槍。在禮品中，還有一種"成對相聯火槍二桿"，應是一種雙管火槍。此外，還有銅炮、西瓜炮數個。

馬嘎爾尼送的天文儀器和先進的西洋武器，其先進性和科學性並未引起乾隆皇帝的重視，而是作為奇巧之物收存在圓明園內，少部分收藏宮中作為觀賞之用。可惜的是，1861年英法聯軍攻入北京，火燒圓明園，這些器物都葬身於火海，我們今天所能看到的馬嘎爾尼的禮品，只有這一把馬嘎爾尼進獻自來火槍（圖228）了。此槍槍管鐵質，槍整體鋄金、嵌銀絲西洋紋飾。槍管鍍金處鑴英文。從清宮所附皮籤上，尚可知道它的來歷："乾隆五十八年八月，英吉利國王熱沃爾日恭進，自來火鳥槍一桿"。

其四，清宮武備中有一批專為皇帝收藏製作的武備工藝品。其中最有代表性的，是乾隆年間製作的九十把的腰刀和寶劍。乾隆十三年（1748），為宣威制勝、遠靖邇安，也為教育自己的子孫居安思危，不忘祖制，乾隆皇帝特命清宮內務府造辦處製作腰刀九十把、寶劍三十把，為製作這批武備，耗費的時間和財力都是驚人的。以腰刀為例，據清宮內務府造辦處檔案記載，九十把腰刀先由內務府畫出圖樣，再交給造辦處下屬各機構合作完成。如玉作製作玉把，槍炮處製作刀刃，木作製作木樣，雕刻作刻嵌圖案，皮作製作皮籤和書寫滿、漢文字，鐵鋄作製造刀的什件，最後交武備院組裝完成。乾隆皇帝對腰刀的製作頗費心血，事無巨細都要親自過問，從最初的畫樣、木樣，到刀的用料，什件，絞錦、刀鞘、木匣、書寫文字以及刀的數量、名稱、款識等，無不按其諭旨行事。每完成一道工序，都要由造辦處的司庫和首領太監交總管太監呈進給皇帝御覽，提出修改意見。乾隆二十二年（1757），造辦處將先做出的腰刀十把呈進，乾隆皇帝親自命名為：天字一號鍊精刀；天字二號叩鳴刀；天字三號孔純刀（圖143）；天字四號月刃刀；天字五號風標刀；天字六號飛鵲刀；天字七號宿鋥刀；天字八號超阿刀；天字九號配威刀；天字十號飛蛇刀。因腰刀是為乾隆皇帝收藏而特別製作的，

除腰刀本身要求精而又精外，其刀鞘和盛裝腰刀的箱匣在製作時也極為精細。腰刀刀鞘為木質，外蒙金桃皮。據說，金桃皮具有"避惡驅邪"功能，用此做刀鞘，既有裝飾作用，又有永保江山穩固、威震四方之含義。盛裝腰刀的箱匣（圖136）為楠木製作，銅鏨花包角，左右兩端面置銅提手，承以四足雕花座。箱的正面刻總命名、干支年和"天上"、"天下"及"地上"、"地下"等序號，箱的側面刻腰刀的刀名、重量和年款。到乾隆六十年（1795），前後歷經四十七年，共分四批，這九十把腰刀最終完成。乾隆皇帝為之定下總名稱，第一批為"湛鍔韜精"；第二批為"雲文韞寶"和"霜鍔含清"；第三批為"寶治凝濤"；第四批為"德耀祥金"和"功全利器"。

寶劍的製作過程與腰刀類似，此處不再贅述。本卷特選部分刀（圖138—145）、劍（圖166—168）供讀者欣賞。應當說，這批刀劍皆材料珍貴，做工考究，鋼刀鋒利，紋飾優美，含義深邃，不僅有着很高的藝術價值，而且有很高的歷史價值，是"康乾盛世"宮廷御造的代表作之一。

綜上所述，清宮武備是清朝三百年軍事、政治制度變遷縮影，也蘊含着中華傳統武備與西方先進武器裝備的衝突與融合。通過研究這些武備，既可從一個側面反映出清王朝由盛至衰的發展歷程。也進一步揭示出，在當時的歷史背景下，清王朝的閉關自守，使之在政治、經濟、科技、軍事等領域與西方國家的距離日益拉大，或可認為，這正是我們研究清宮武備現實意義所在。

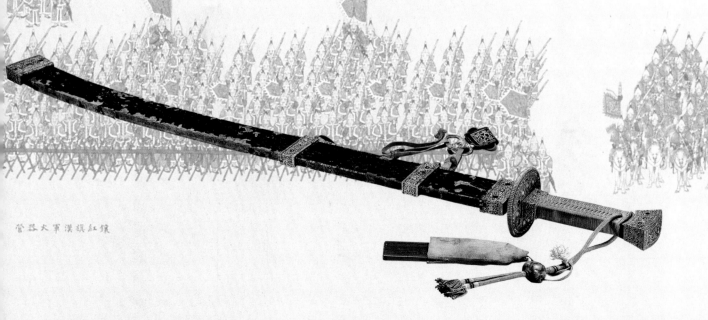

大閱

A Grand
Military
Review

鑲紅旗滿洲軍殿次隊

右翼滿洲前鋒營

鑲紅旗漢軍營羅營

1

大閱圖

清乾隆
第一幅縱430厘米　橫288厘米
第二幅縱68厘米　橫1761厘米
清宮舊藏

Emperor Qianlong Reviewing Troops
Qianlong period, Qing Dynasty
Painting 1: Length: 430cm　Width: 288cm
Painting 2: Length: 68cm　Width: 1761cm
Qing Court collection

清代大閱制度，始自太宗皇太極時，順治年間定為每三年
一次。屆時皇帝全副武裝，檢閱八旗軍。乾隆時大閱多在
南苑舉行。

第一圖為《乾隆大閱圖》，係宮廷畫師意大利人郎世寧所
繪。再現乾隆皇帝即位後第四年(1739)，在京郊南苑舉行
首次大閱時，乘馬閱兵的情景。第二圖為《大閱圖卷》，係
宮廷畫家金昆所繪，完成於乾隆十一年(1746)，原為兩卷，
第一卷已佚，第二卷繪大閱時八旗陣式。

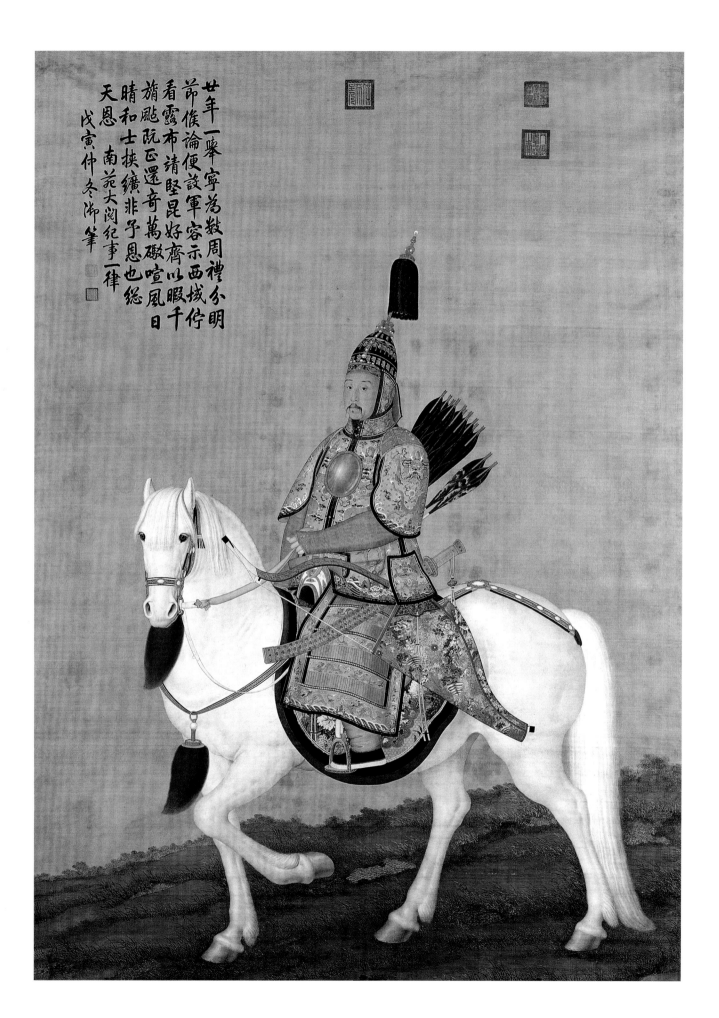

廿年一瞥寧為數周禮分明
節儉催論便設軍容示西域
佇看露布靖堅昆好齊以暇千
旃颺琉匝還奇萬碌喧風日
晴和士挾纊非予恩也總
天恩南苑大閱紀事一律
戊寅仲冬御筆

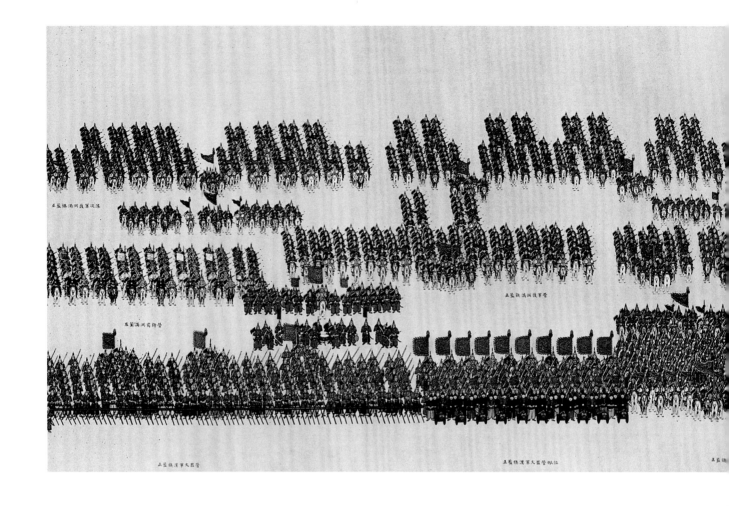

正藍旗滿洲護軍次隊

正藍旗滿洲護軍營

正藍旗滿洲前鋒營

正藍旗漢軍大砲營

正藍旗漢軍大砲營纛位

正藍旗

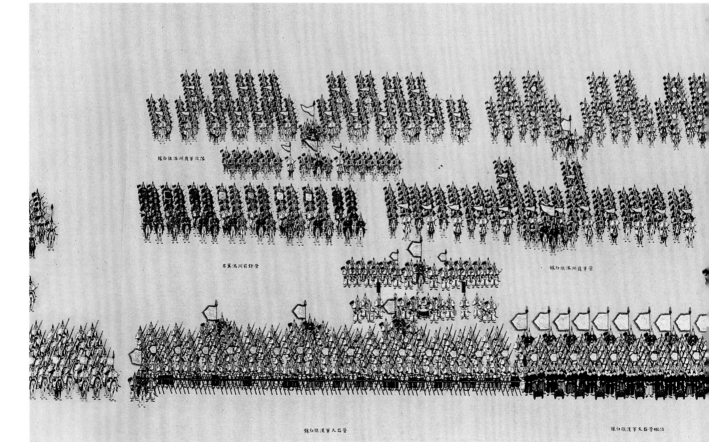

鑲白旗滿洲護軍次隊

鑲白旗滿洲前鋒營

鑲白旗滿洲護軍營

鑲白旗漢軍大砲營

鑲白旗漢軍大砲營纛位

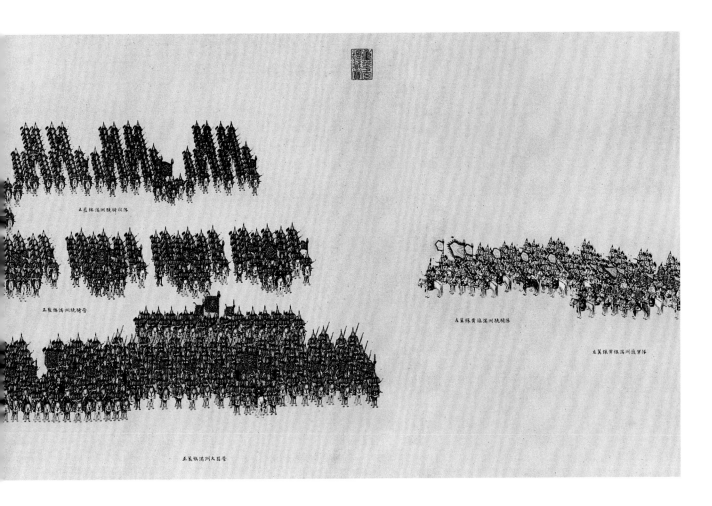

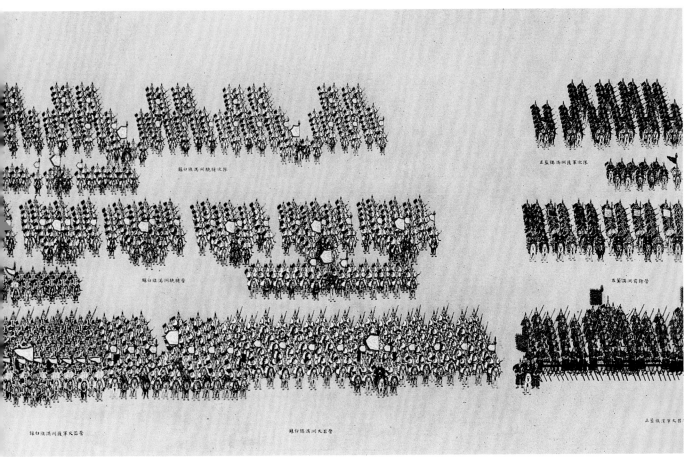

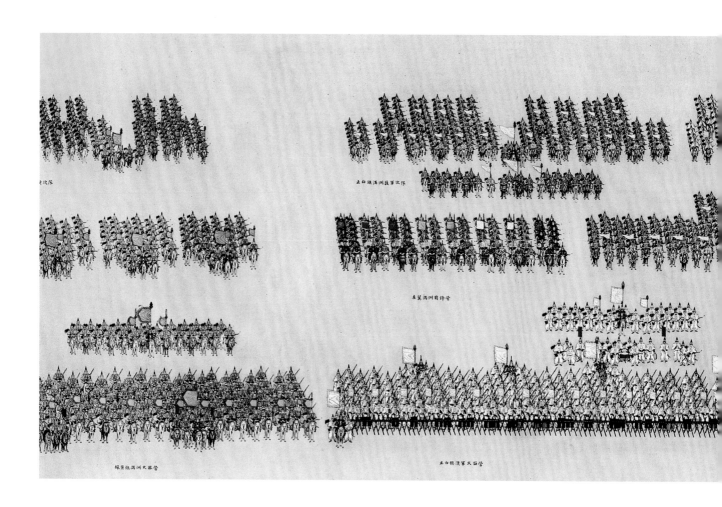

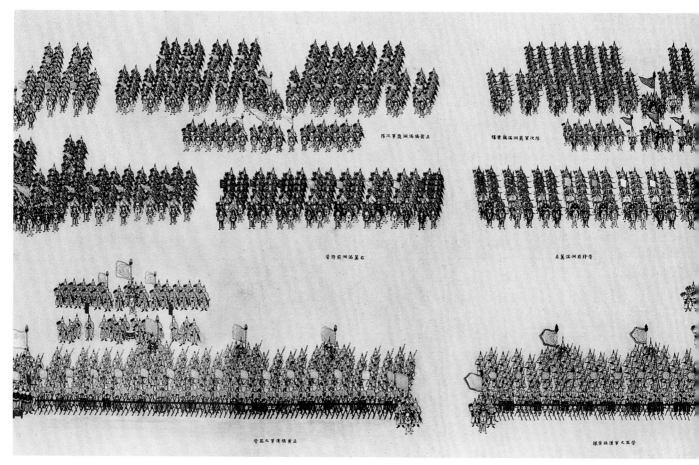

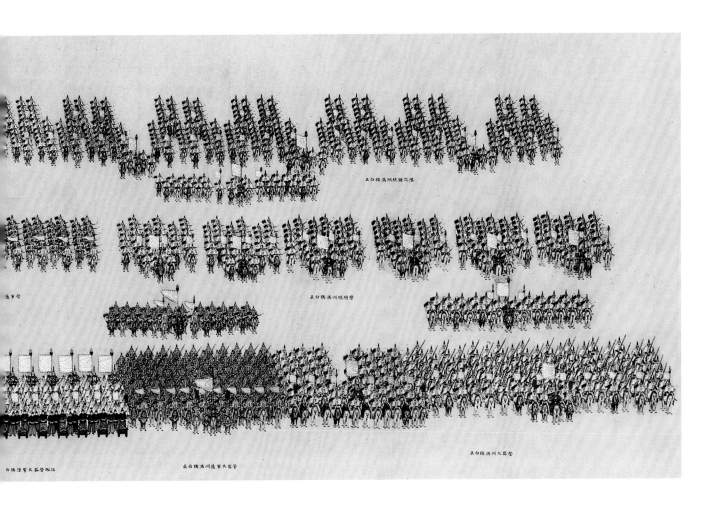

正白鑲滿洲號礮次隊

正白鑲滿洲號礮營

後軍營

正白鑲滿洲火器營

白鑲漢軍火器營舨位

正白鑲滿洲後軍火器營

鑲黃鑲滿洲號礮次隊

鑲黃鑲滿洲後軍營

鑲黃鑲滿洲號騎營

鑲黃鑲漢軍火器營舨位

鑲黃鑲滿洲後軍火器營

鑲黃鑲滿洲火

正紅旗滿洲後次隊

右翼滿洲前鋒營

正紅旗漢軍　　正紅旗漢軍大器營

鑲紅旗滿洲後次隊

右翼滿洲前鋒營

鑲紅　　　　　鑲紅旗漢軍大器營

正黃旗滿洲驍騎隊

正黃旗滿洲護軍營

正黃旗滿洲前鋒營

正黃旗滿洲火器營

正黃旗漢軍大砲營鳥槍隊

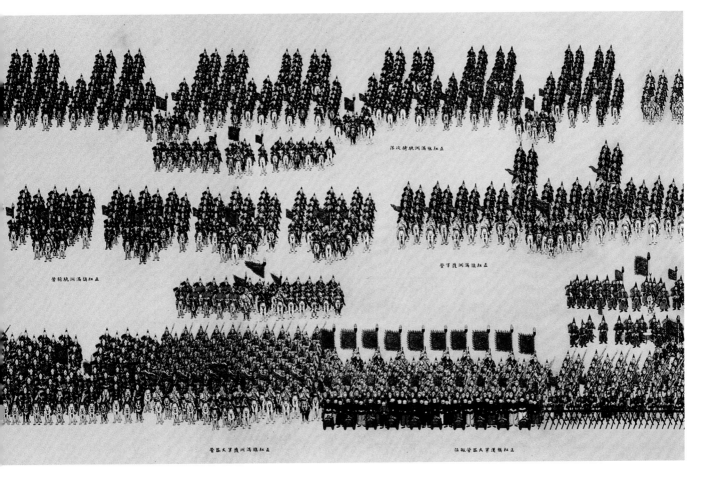

正紅旗滿洲驍騎隊

正紅旗滿洲護軍營

正紅旗滿洲前鋒營

正紅旗滿洲火器營

正紅旗漢軍大砲營鳥槍隊

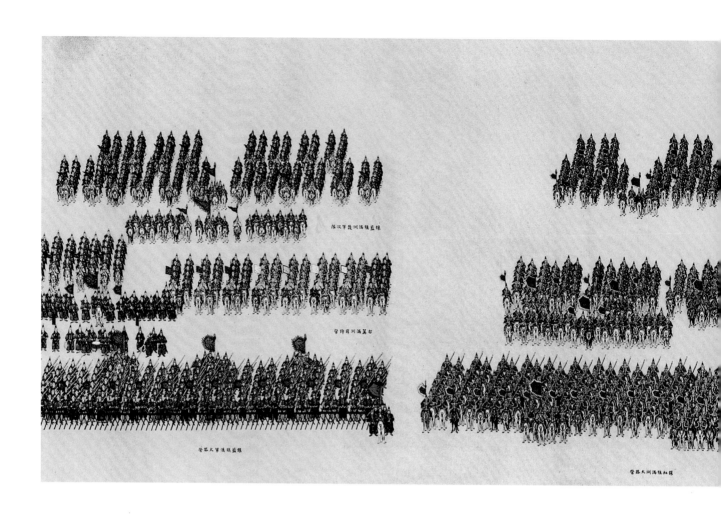

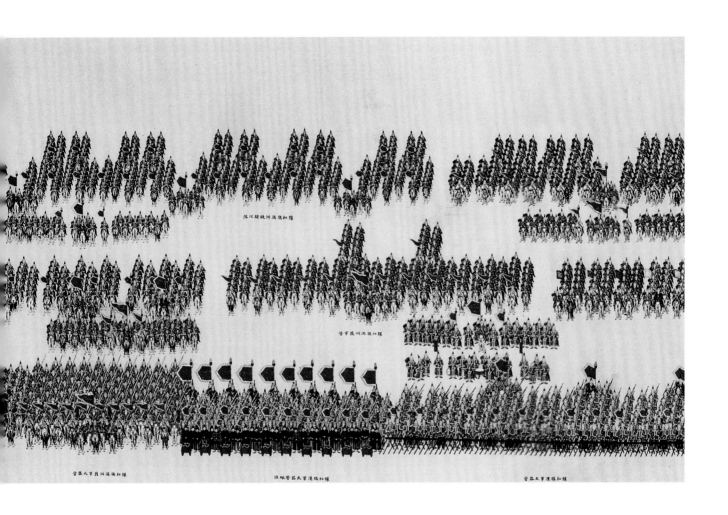

鑲紅旗滿洲鳥槍馬隊

鑲紅旗滿洲護軍

鑲紅旗滿洲護軍器營　　　鑲紅旗漢軍護軍營驍騎　　　鑲紅旗漢軍護軍營

2

皇帝大閱盔甲

清乾隆
上衣長76厘米　下襬寬74厘米
下裳長70厘米　下襬寬57厘米
盔通高31.5厘米　直徑21厘米
清宮舊藏

**Helmet and armour worn by emperor
when reviewing troops**
Qianlong period, Qing Dynasty
Length of upper clothes: 76cm
Width of hemline: 74cm
Length of lower skirt: 70cm
Width of hemline: 57cm
Overall height of helmet: 31.5cm
Diameter of helmet: 21cm
Qing Court collection

甲由上衣、下裳、護肩、護腋、袖、
襠等部分組成。通身明黃緞繡彩雲金
龍紋，下為海水江崖，襯月白綢裏。
甲面有規則的金帽釘。兩袖用金絲編
織，袖口月白緞繡金龍。下裳分左
右，腰以布相連，裳面以金葉片、金
帽釘、彩繡龍戲珠紋相間排列。

盔又名冑，牛皮胎髹黑漆，頂鏤空金
龍寶蓋嵌珍珠，前後梁鋄金雲龍紋並
飾以珍珠，梁中飾金剛石螣蛇。冑體
有鍍金梵文三重計四十四字，間飾金
瓔珞紋。冑上植纓，纓頂端金累絲升
龍托大東珠，纓管飾金蟠龍紋，四周
垂大紅片金黑貂纓二十四條。

此套盔甲為乾隆皇帝檢閱八旗官兵時
穿用，裝飾華貴，用料考究，做工精
細，雖已有二百多年歷史，但色彩明
艷如新。

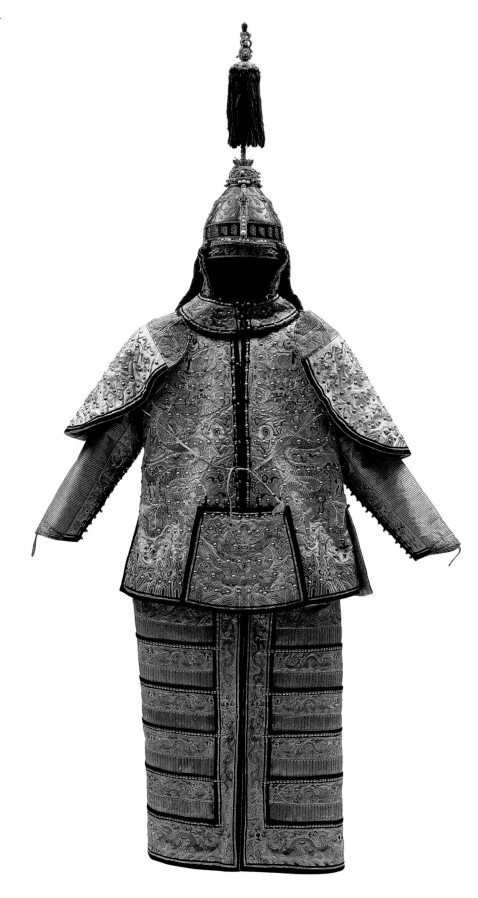

3

紅漆地描花馬鞍
清乾隆
高31厘米　長60厘米
清宮舊藏

**Saddle with design of lotus sprays over a
red lacquer ground**
Qianlong period, Qing Dynasty
Height: 31cm　Length: 60cm
Qing Court collection

木胎，前後鞍橋邊飾牛角，面髹紅
漆，描彩漆纏枝蓮花紋。馬蹬底部為
鐵鍍銀，蹬圓頂部鏤花，以皮帶連
接，邊緣飾牛角。鞍坐面髹黑漆，墊
為黑絨，上飾花卉，內敷綿。附鞦轡
提胸。

馬鞍附皮籤，上滿漢文墨書："高宗
純皇帝御用萬福萬壽鞦轡鞍一副　乾
隆四十三年恭貯"。另附黃紙籤，墨
書："高宗純皇帝萬福萬壽鞍一副"。

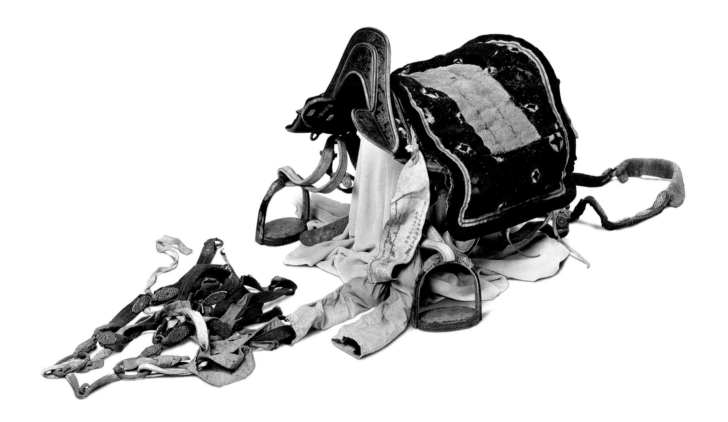

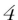

4

御用大閱櫜鞬

清乾隆

櫜長36厘米　寬21厘米

鞬長79厘米

清宮舊藏

Quiver and bow case used by the emperor when reviewing troops

Qianlong period, Qing Dynasty

Quiver: Length: 36cm　Width: 21cm

Bow case: Length: 79cm

Qing Court collection

櫜鞬為金銀絲緞，緞面繡彩色花卉、花蕾及枝葉，並巧以金、銀絲連綴勾勒圖案，上嵌鐵鍍金鏤夔龍飾件，上嵌東珠。附縧帶一根。其規制與《大清會典》記載吻合。

櫜鞬，又稱"撒袋"，是盛弓箭的器具，櫜裝箭，鞬裝弓。

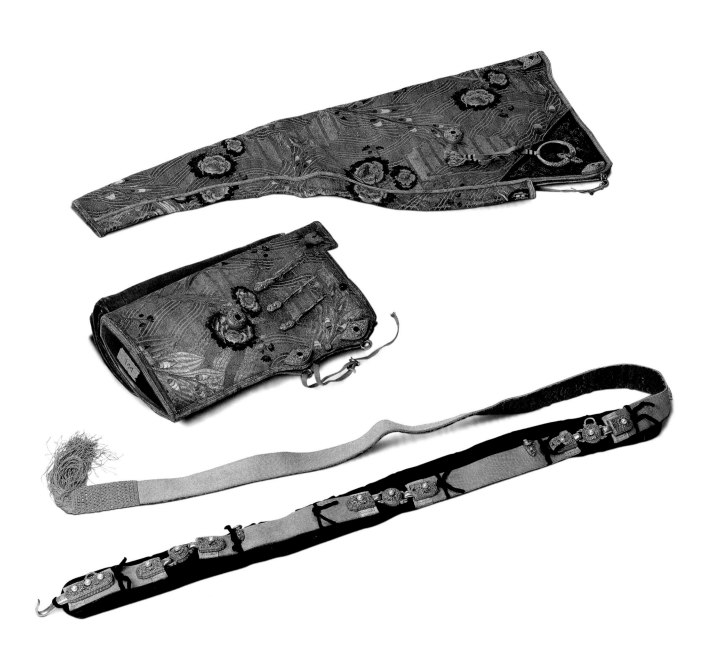

5

大閱箭
清乾隆
長106厘米
清宮舊藏

Arrows used by the emperor when reviewing troops
Qianlong period, Qing Dynasty
Length: 106cm
Qing Court collection

箭簇鐵質，簇底部鋄金花葉紋。箭桿楊木，黑雕羽，栝髤朱漆，旁裹樺皮。

6

大閱哨箭
清乾隆
長103厘米
清宮舊藏

Arrow with a bone whistle used for the grand military review
Qianlong period, Qing Dynasty
Length: 103cm
Qing Court collection

鐵箭簇，簇底部有骨哨，環穿四孔。楊木箭桿，栝髤朱漆，旁裹樺皮，黑雕羽，雕羽桿處髤紅黑色漆。

哨箭是指箭簇上加骨角哨子，發則哨響。古稱"鳴鏑"，清代稱哨箭。

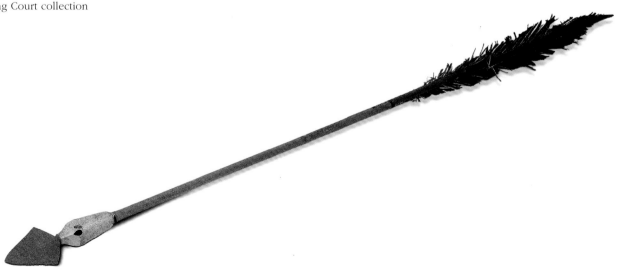

7

御用大閱佩刀
清乾隆
長96厘米
清宮舊藏

Sword on girdle used by the emperor
when reviewing troops
Qianlong period, Qing Dynasty
Length: 96cm
Qing Court collection

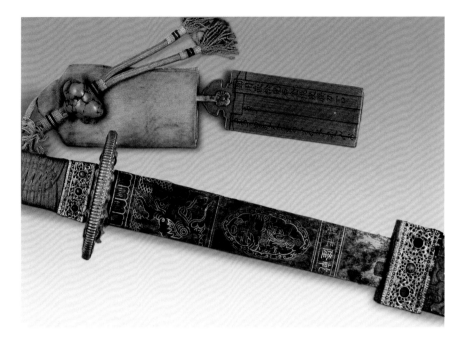

鋼刀，刃鋒，底部一面鋄銀，橫為
"天字一號"，縱為"鍊精"；另一面橫
為"乾隆年製"，縱為鋄金、銀、銅絲
組成的匠人鑄刀圖案。鋄以鋄金、
銀、銅絲構成龍首雲紋圖。護手為鐵
鋄金圓盤，周飾紅珊瑚、綠松石、青
金石，外銜珍珠一圈。柄木質，纏明
黃絲，末（柄頭）鏤刻鐵鋄金花紋，周
飾紅珊瑚、綠松石、青金石，銜珍
珠。柄鑽孔繫明黃絲縧帶，中飾綠松
石一塊。

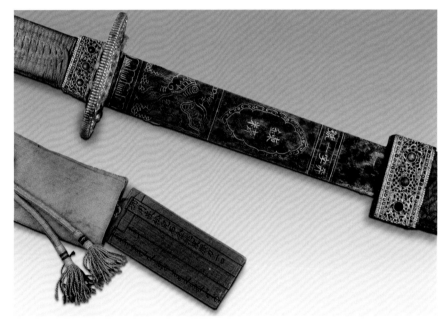

刀鞘木質，飾金桃皮，琫、珌皆鐵鋄
金鏤花紋，飾紅珊瑚、綠松石、青金
石各一，各銜珍珠。橫束鐵鋄金箍二
道，飾亦如之。鞘背為鐵鋄金提梁，
左右各飾紅珊瑚四、綠松石二、青金
石二，繫明黃絲縧帶與銅鋄金環相
屬，以為佩掛之用。附木牌，滿漢文
墨書："御用嵌松兒石金桃皮腰刀一
口"。

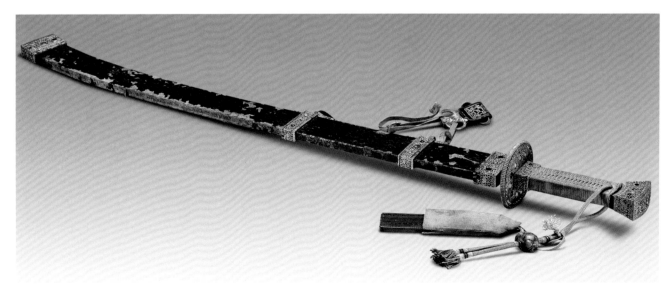

8

海螺
清
長41厘米
清宮舊藏

Conch
Qing Dynasty
Length: 41cm
Qing Court collection

海螺邊鑲嵌隨形銀葉片，鏨孔一，繫
綠縧帶一根。螺殼內鐫滿文。海螺為
軍器，功用一如號角。

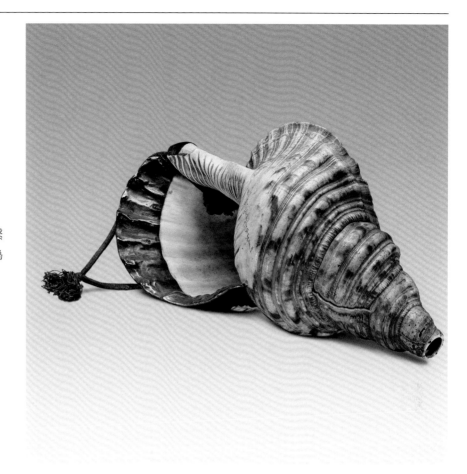

9

銅海螺
清
長31.5厘米
清宮舊藏

Copper conch
Qing Dynasty
Length: 31.5cm
Qing Court collection

銅質，仿天然海螺形狀和紋飾。

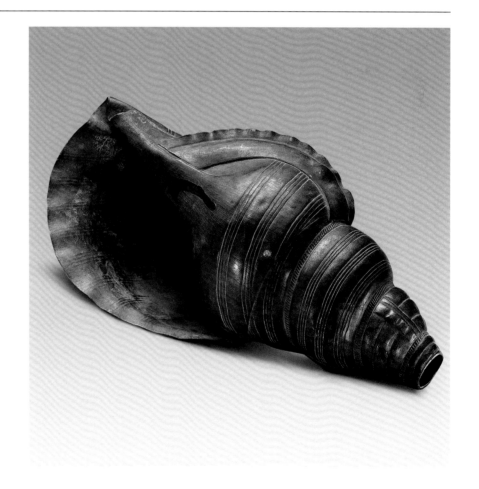

10

海螺
清
長30厘米
清宮舊藏

Conch
Qing Dynasty
Length: 30cm
Qing Court collection

螺嘴包嵌銀葉片，扇面處鑿一孔，以
繫繩佩掛。

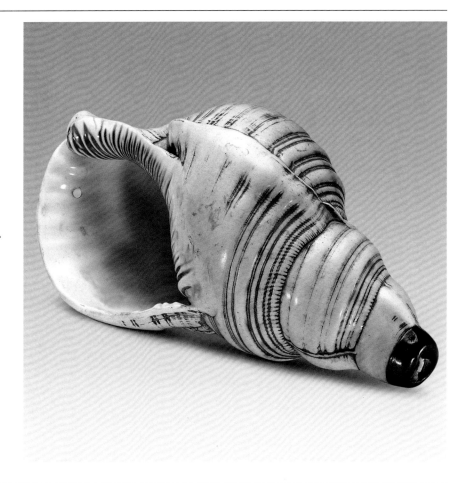

11

海螺
清
長19.5厘米
清宮舊藏

Conch
Qing Dynasty
Length: 19.5cm
Qing Court collection

螺嘴及扇面處包嵌銅葉片，扇尾銅片
上安裝銅環，用以繫繩佩掛。

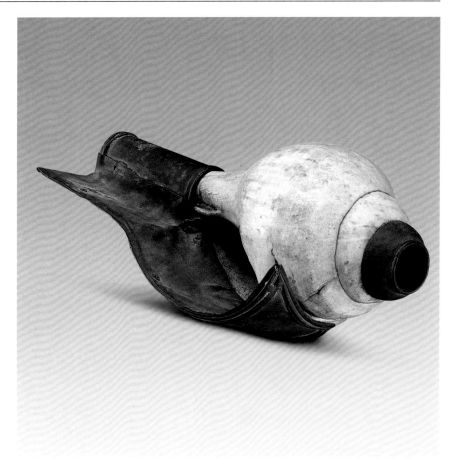

圍獵

Hunting by Encircling the Game

12

康熙戎裝像
清康熙
縱112.3厘米　橫71.4厘米
清宮舊藏

Portrait of Emperor Kangxi in martial
attire
Kangxi period, Qing Dynasty
Length: 112.3cm　Width: 71.4cm
Qing Court collection

圖繪康熙皇帝頂盔貫甲，腰懸寶刀及弓箭，端坐於交椅。從穿戴來看，應是圍獵時的寫實之作。圍獵乃清王朝重視騎射之國策的具體體現，也是訓練軍隊的重要措施。清初的康熙、乾隆等帝王較為重視軍備和武功，每年都要親自到南苑、木蘭圍場等地舉行圍獵活動。

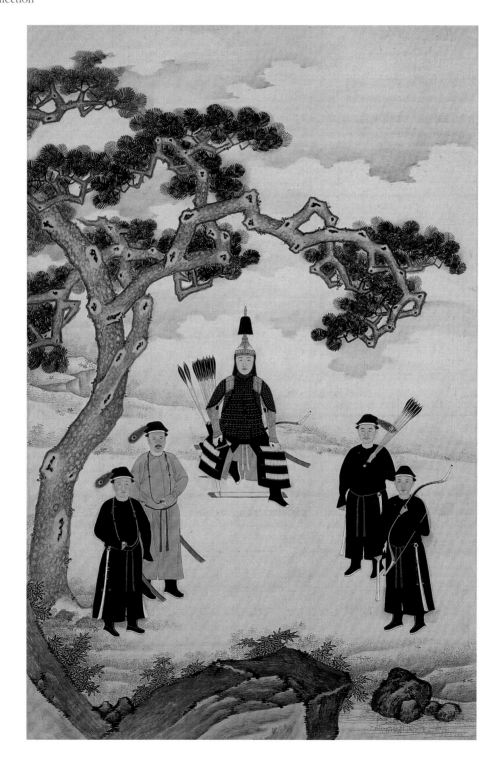

13

乾隆叢薄行圍圖軸
清乾隆
縱424厘米　橫348.5厘米
清宮舊藏

Emperor Qianlong Hunting in the woods
Qianlong period, Qing Dynasty
Length: 424cm　Width: 348.5cm
Qing Court collection

圖繪乾隆皇帝行圍時，於叢林遇一母虎及三隻小虎。虎槍手擊斃三隻，侍衛貝多爾又生擒一隻。當時恰值布魯特部落前來覲見，侍衛生擒猛虎，正顯示了清軍士兵高超的武藝。乾隆皇帝十分高興，特寫《叢薄行》一詩，記述此事，又命畫家繪畫記錄。

乾隆皇帝喜圍獵，且多有佳績，每有斬獲，他都會寫詩記之，並將獵獲動物種類、數量刻於所用弓、箭、槍、馬鞭等裝備之上，有時還命宮廷畫家以圖記之。此圖場面宏大、人物眾多、場景真實，為宮廷畫家艾啟蒙所繪得意之作。

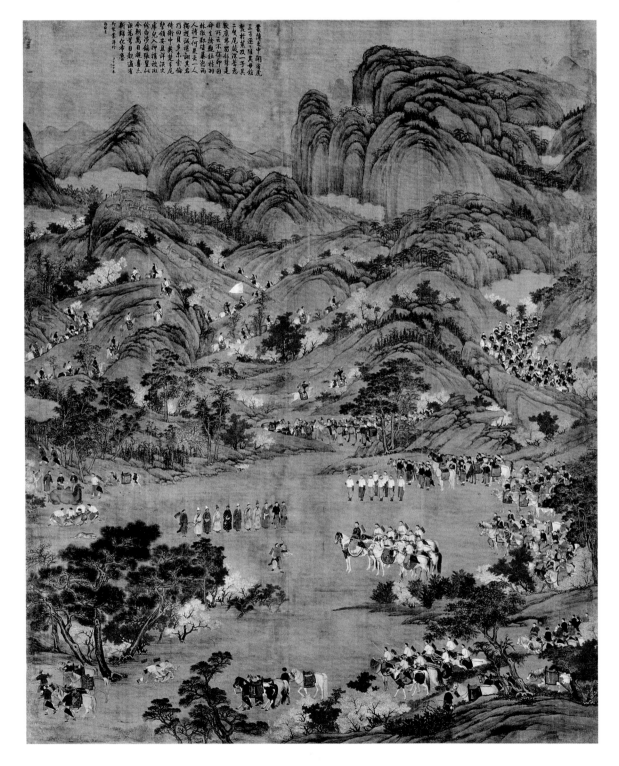

14

銅鍍金鏤纏枝蓮馬鞍
清康熙
高36厘米　長63厘米
清宮舊藏

Gilt copper saddle with lotus design in openwork
Kangxi period, Qing Dynasty
Height: 36cm　Length: 63cm
Qing Court collection

木胎，前後鞍橋面飾銅鍍金纏枝蓮紋，鞍座鋪氈。馬蹬為鐵鋄銀，頂部鏤龍以帶連接。鞍附鞦轡提胸，上鑲銅鍍金飾件，嵌珊瑚、青金石等。

附皮籤滿漢文墨書：“聖祖仁皇帝御用鋄金絲線鞦轡鞍一副　康熙二十一年恭貯”。

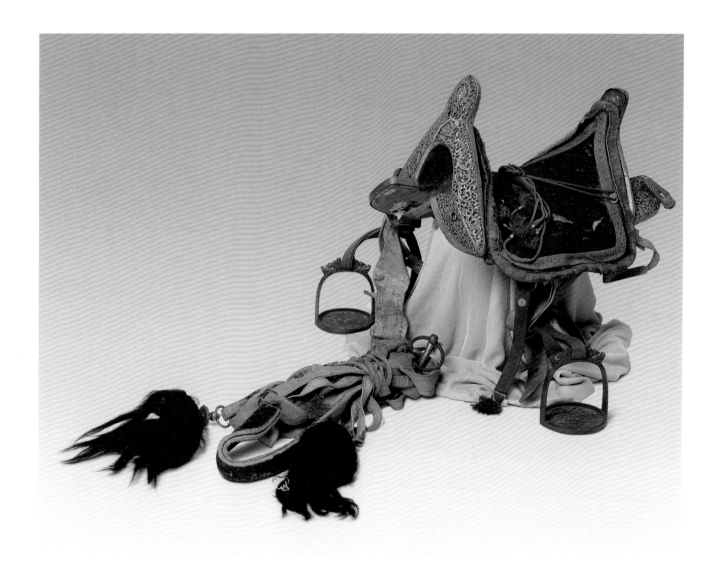

15

黑漆嵌牙花馬鞍
清乾隆
高32厘米　長60厘米
清宮舊藏

Black lacquer saddle with ivory inlays of lotus sprays
Qianlong period, Qing Dynasty
Height: 32cm　Length: 60cm
Qing Court collection

木胎，前後鞍橋通體飾牛角邊，面髹黑漆，嵌牙質纏枝蓮花紋。前鞍板鑲嵌指南針，內有"東西南北"和"乾隆年製"的字樣。鞍座鋪鞍墊。馬蹬為鐵鋄金，邊飾纏枝蓮紋，頂部以白帶連接。

附黃紙籤："慶字六號　嵌日曷牙花鞍板絲線鞦轡鞍一副"。附木牌："上用鞍七"。

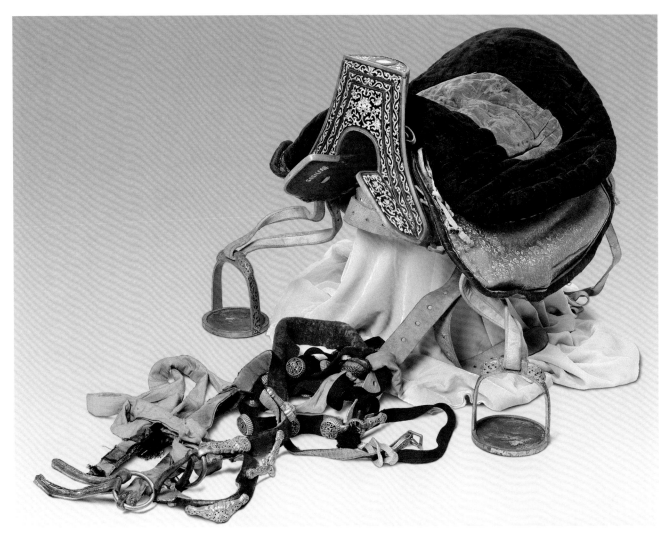

綠鯊魚皮嵌鐘錶馬鞍

清乾隆
高34厘米　長60厘米
清宮舊藏

**Wooden saddle coated with green
sharkskin and inlaid with an enamel
watch**

Qianlong period, Qing Dynasty
Height: 34cm　Length: 60cm
Qing Court collection

馬鞍木胎，前後鞍橋面飾綠鯊魚皮嵌
銅花卉紋，周邊嵌紅、黃料石，鞍橋
邊緣為銅胎琺瑯嵌金花卉紋，中嵌一
塊白琺瑯錶，錶緣周邊嵌彩色料石。
鞍座鋪氈。馬蹬為銅鍍金，頂部鏤龍
以帶連接。鞍附鞦韆提胸，上鑲銅鍍
金飾件，嵌琺瑯、料石等。

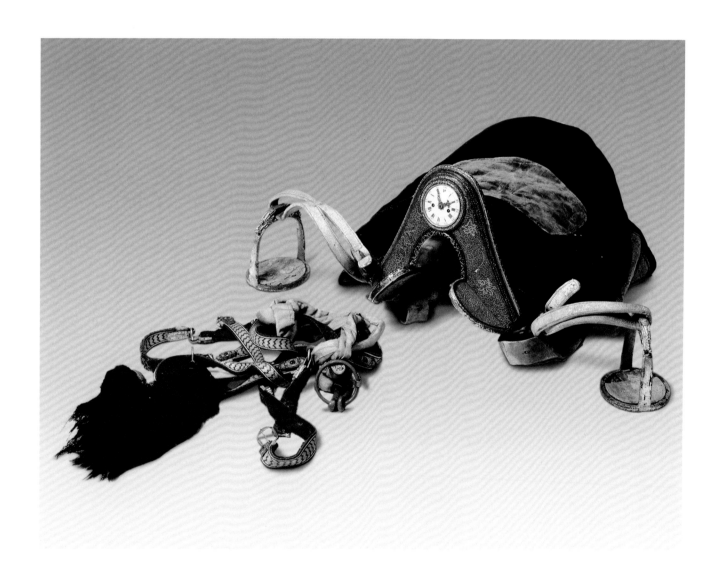

17

御製《射熊行》馬鞭
清乾隆
長71厘米
清宮舊藏

Horsewhip with a sapphire handle inscribed with the emperor's verses "A Bear-Hunting"
Qianlong period, Qing Dynasty
Length: 71cm
Qing Court collection

鞭柄青玉，鐫乾隆御製詩《射熊行》："虞人來報熊咆林，倐飛親率崇樹尋。倐眸羣逐出叢樾，一箭要害洞中深。馥馬肆地目精散，封馳有力馱難任。復報翠微出其子，駐馬掩博觀勇士。須臾子路入檻籠，手罷足屬寧虛揣。畜之虎圈暫貸生，平原不射非所擬。子臣永璇敬書"。鈐"臣"、"璇"印。詩句為楷書填金，周圍雕刻夔龍、八卦及迴紋。鞭桿竹質，鞭梢以黑絲線編辮而成。

永璇，乾隆皇帝第八子，封儀慎親王，擅書畫。

附《乾隆射熊圖像軸》

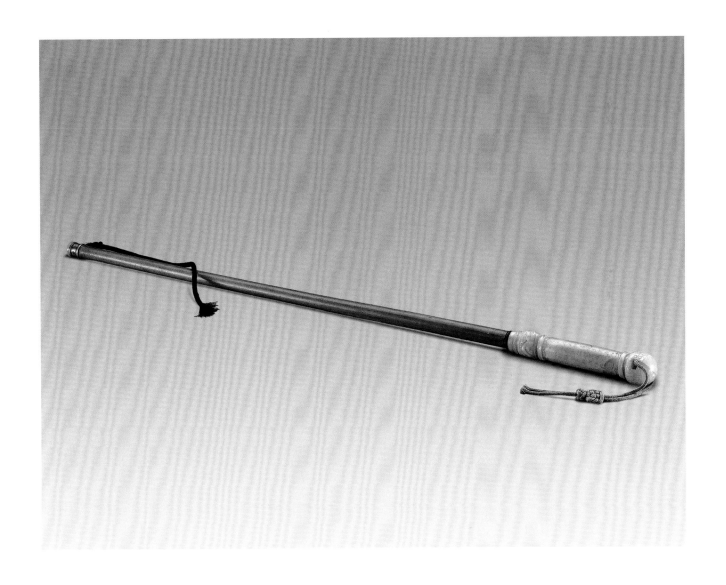

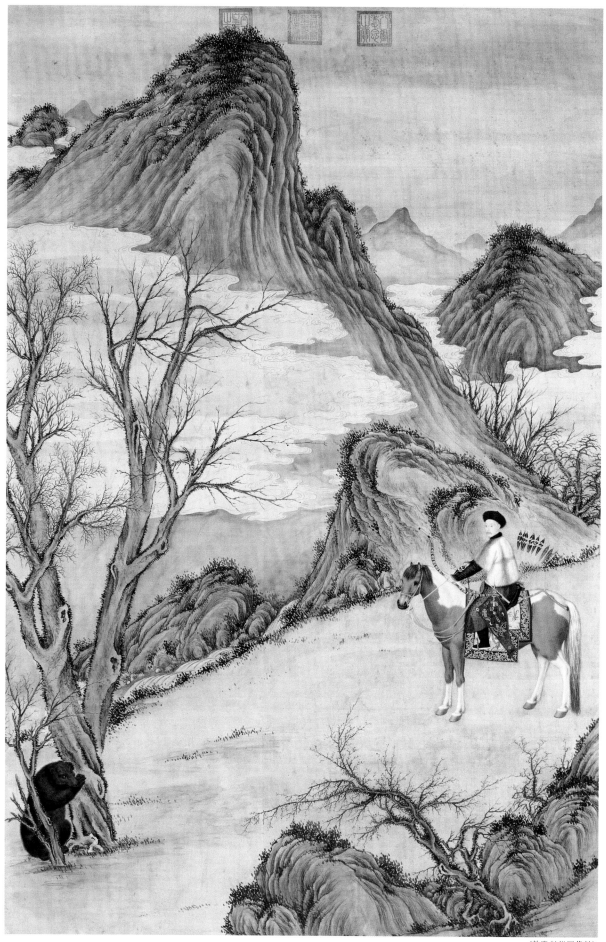

《乾隆射熊圖像軸》

18

御製《射虎行》馬鞭
清乾隆
長70.5厘米
清宮舊藏

Horsewhip with a sapphire handle inscribed with the emperor's verses "A Tiger-Hunting"
Qianlong period, Qing Dynasty
Length: 70.5cm
Qing Court collection

鞭柄青玉，鐫乾隆御製詩《射虎行》："圍中報有虎負嵎，欻飛親率往殲諸。隔谷白額欲潛遁，神槍一發早中渠。驚避深林曳尾掉，列騎前遮容遠越。金桃皮弓雕羽箭，凌秋風如餓鴟叫。馝然入其要害處，眈眈雙目淪精曜。慰皮載駝聊足欣，攘臂下車真可笑。子臣永璇敬書"。鈐"臣"、"璇"印。詩句為楷書填金，周圍雕刻夔龍、八卦及迴紋。鞭桿竹質，鞭梢以黑絲線編辮而成。

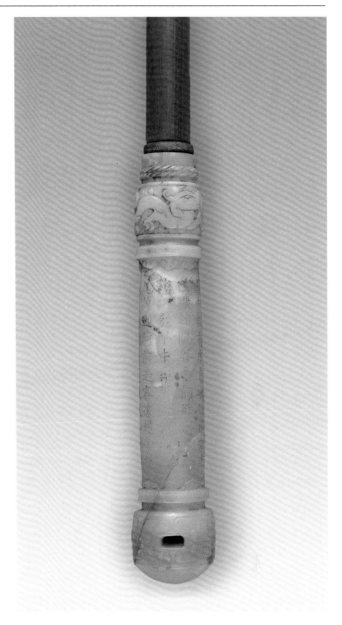

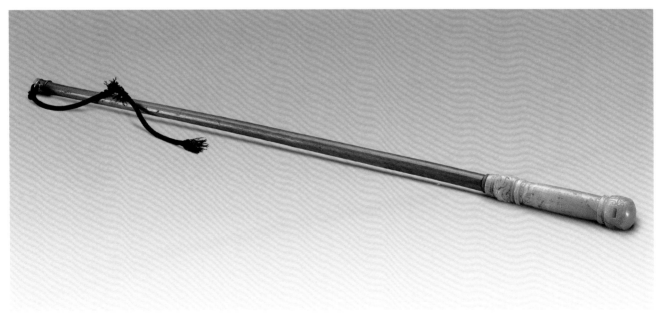

19

碧玉馬首柄藤鞭
清
長87厘米
清宮舊藏

Rattan horsewhip with a jasper handle carved with horse-head design
Qing Dynasty
Length: 87cm
Qing Court collection

鞭柄雕飾玉馬，藤鞭中部鑲飾葉形象牙紋飾，精工製作，為皇帝御用馬鞭。

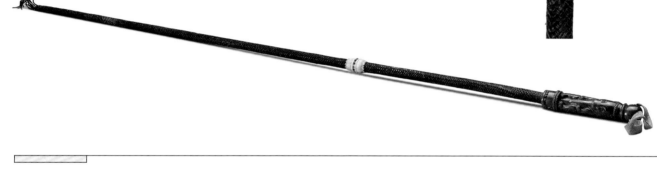

20

玉雕鷹熊柄藤鞭
清
長85厘米
清宮舊藏

Rattan horsewhip with a jade handle carved with bear and eagle design
Qing Dynasty
Length: 85cm
Qing Court collection

鞭柄雕飾玉鷹和熊，熊蹲坐狀，鷹站立熊首之上。以諧音寓"英雄"之意。鞭桿藤質，外包皮籤編織而成，飾象牙花葉箍。鞭梢為皮籤數根。

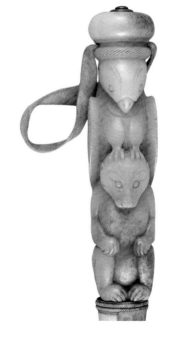

21

黑皮嵌倭銅櫜鞬
清康熙
櫜長36厘米　寬21厘米　鞬長82厘米
清宮舊藏

Black leather quiver and bow case inlaid
with copper decorations
Kangxi period, Qing Dynasty
Quiver: Length: 36cm　Width: 21cm
Bow case: Length: 82cm
Qing Court collection

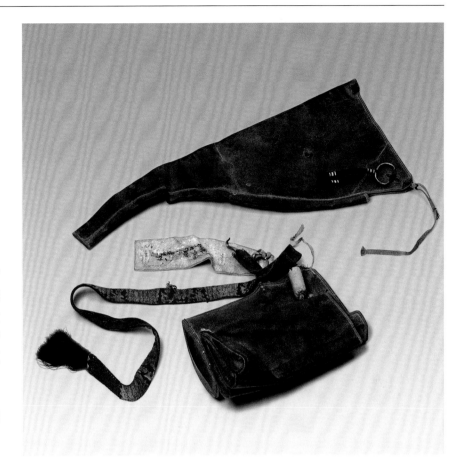

櫜鞬皮質，黑色，綠邊，嵌銅飾件，
飾黑漆鋄金花葉紋。配縧帶一根，面
為紫絲線編結而成，裏紅緞平金花葉
及吉祥紋飾，亦嵌銅鋄漆飾件。附黃
紙籤："武字一三五號　聖祖仁皇帝倭
銅鍍金鑲嵌櫜鞬一副　紫鞓帶"。附皮
籤，字跡不清。

鋄是工藝名，有鋄金、鋄銀等，指在
銅鐵器上鏤金或銀圖紋。

22

嵌藍寶石金銀絲緞櫜鞬
清乾隆
櫜長37厘米　寬22厘米　鞬長79厘米
清宮舊藏

Quiver and bow case of gold-silver-
thread-woven satin with sapphire inlays
Qianlong period, Qing Dynasty
Quiver: Length: 37cm　Width: 22cm
Bow case: Length: 79cm
Qing Court collection

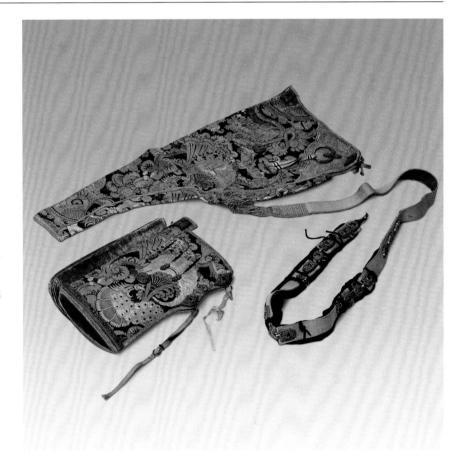

櫜鞬為金銀絲緞製成大花葉紋，綠皮
邊，面鑲鐵鍍銀鏤夔龍飾件，飾件上
均鑲嵌藍寶石。配縧帶一根。附黃紙
籤："高宗純皇(殘)"。

23

金銀絲花緞嵌玻璃櫜鞬

清

櫜長35厘米　寬20厘米　鞬長77厘米

清宮舊藏

Quiver and bow case of gold-silver-thread-woven satin with glass inlays

Qing Dynasty

Quiver: Length: 35cm　Width: 20cm

Bow case: Length: 77cm

Qing Court collection

櫜鞬為金銀絲緞製成，黃底，由紅、粉、黃、綠、藍等色組成花葉圖案，綠皮邊，面鑲嵌銅鍍金花葉飾件，飾件上均鑲嵌大小各異紅玻璃。櫜底邊呈半圓狀嵌銅鍍金縷空梅花。配縧帶一根。

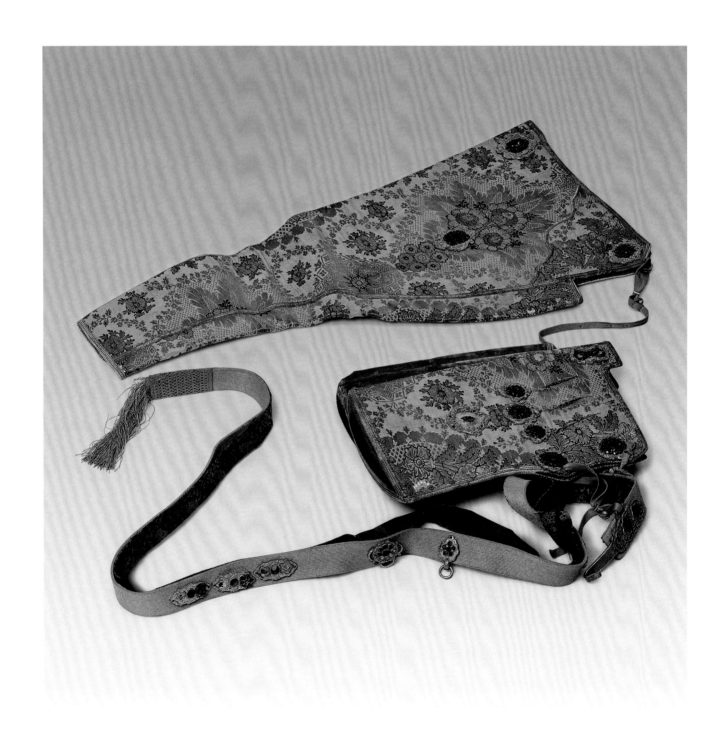

24

聖祖御用樺皮弓
清康熙
長178.5厘米
清宮舊藏

**Bow appliquéd with birch bark used by
Emperor Kangxi**

Kangxi period, Qing Dynasty
Length: 178.5cm
Qing Court collection

弓木質，面貼牛角，背貼染色樺皮。
弓梢處包嵌牛角，骨質墊弦，弓弦一
根。弓中部鑲暖木一塊，便於手握。
附木牌上書滿文（殘）。附兩皮籤，滿
漢文墨書："聖祖皇帝通花面油弓
十一力"。"聖祖仁皇帝御用通花面樺
皮弓一張　康熙二十一年恭貯"。

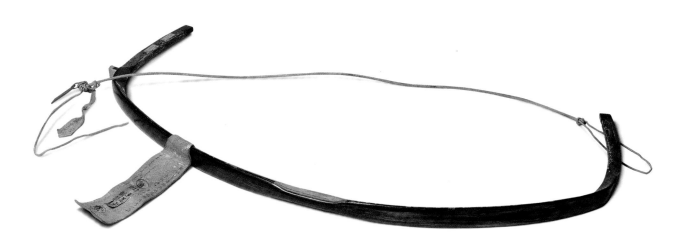

25

聖祖御用樺皮弓
清康熙
長178.5厘米
清宮舊藏

**Bow appliquéd with birch bark used by
Emperor Kangxi**

Kangxi period, Qing Dynasty
Length: 178.5cm
Qing Court collection

弓木質，面貼牛角，背貼染色樺皮。
弓梢處包嵌牛角，骨質墊弦，弓弦一
根，弓中部鑲暖木一塊。附二皮籤，
墨書滿漢文："聖祖皇帝定把花面弓
七力半"。"聖祖仁皇帝御用定把花面
樺皮弓一張　康熙三十七年恭貯"。

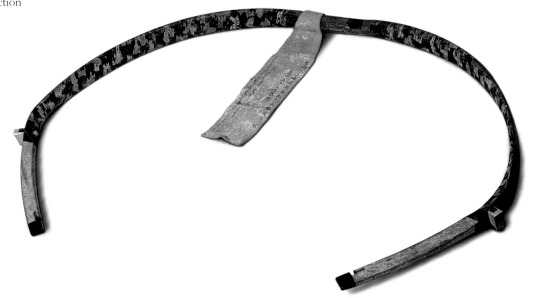

26

高宗御用金桃皮弓

清乾隆
長179厘米
清宮舊藏

Bow appliquéd with golden peach bark used by Emperor Qianlong
Qianlong period, Qing Dynasty
Length: 179cm
Qing Court collection

弓木質，面貼牛角，背貼金桃皮。弓梢處包嵌牛角，骨質墊弦，弓弦一根，弓中部鑲暖木一塊。附黃紙籤，墨書"盛京"。另鐫滿漢文："乾隆十六年　上在木蘭德爾吉圍場射中一狼寶弓"、"乾隆十九年　上在吉林圍場御用寶弓射中一羆一熊數鹿"。

金桃皮，灌木，出產於大興安嶺地區。表面紅黑色，裏面金光閃閃，可用作武器裝飾。據《黑龍江外記》卷八中記載："內府纏弓矢金桃皮，出齊齊哈爾城東諸山，樹高二三尺，皮赤黑，而裏如泥金，故名金桃皮，其實不結桃也。歲折春枝入貢。"

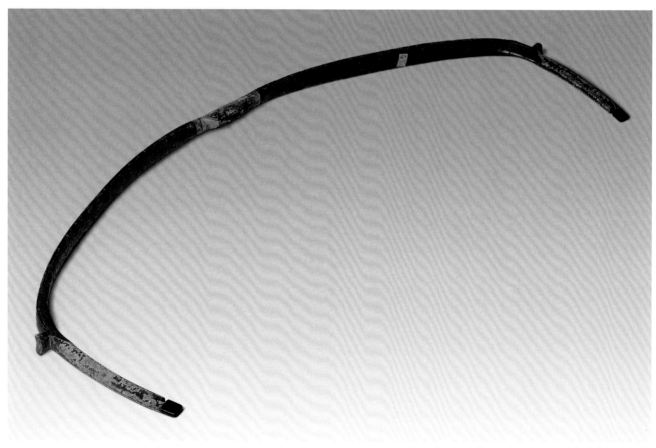

27

高宗御用牛角金桃皮弓

清乾隆
長145厘米
清宮舊藏

Bow appliquéd with ox horn and golden peach bark used by Emperor Qianlong

Qianlong period, Qing Dynasty
Length: 145cm
Qing Court collection

弓木質，面貼牛角，背貼金桃皮，飾以彩漆描金。弓梢處骨質墊弦，弓弦一根，弓中部鑲暖木一塊。弓面鑴滿漢文："乾隆二十二年　帶領準噶爾投降眾人木蘭行圍　上用寶弓在依綿豁羅轉場射中一虎"。

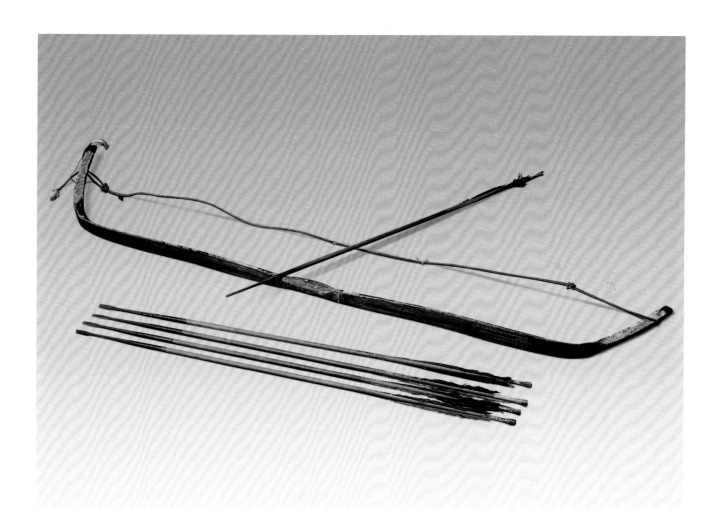

28

高宗御用牛角金桃皮弓

清乾隆
長177厘米
清宮舊藏

Bow appliquéd with ox horn and golden peach bark used by Emperor Qianlong
Qianlong period, Qing Dynasty
Length: 177cm
Qing Court collection

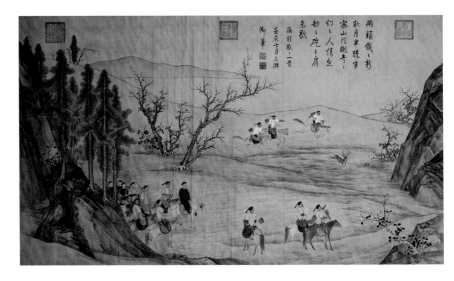

弓木質，面貼牛角，背貼金桃皮。弓梢處飾牛角鐫"三力"二字，弓弦一根，弓中部鑲暖木一塊。弓面鐫滿漢文："乾隆五十年八月二十七日　墨爾根岳洛圍場　上射中三鹿二麅　寶弓"、"乾隆五十一年八月二十一日巴彥托羅海圍場　上四箭射中四鹿寶弓"、"乾隆五十二年八月二十一日巴彥喀喇圍場　上射中三鹿寶弓"、"乾隆五十四年八月二十六日　巴顏和樂圍場　上射中三鹿寶弓"、"乾隆五十六年八月二十日　永安莽喀圍場　上射中二鹿寶弓"。

附《乾隆獵鹿圖橫軸》

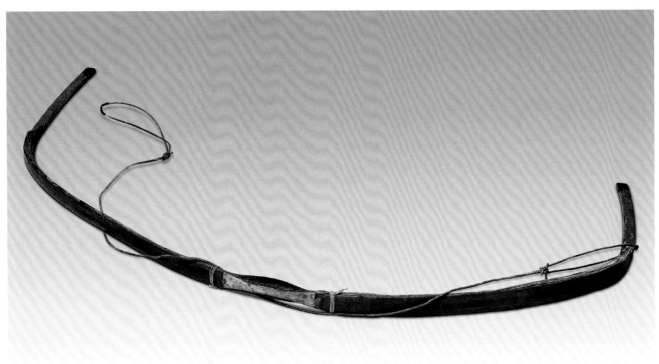

29

高宗御用牛角萬福錦樺皮弓
清乾隆
長137厘米
清宮舊藏

**Bow appliquéd with ox horn and birch
bark and painted with design of bats,
used by Emperor Qianlong**
Qianlong period, Qing Dynasty
Length: 137cm
Qing Court collection

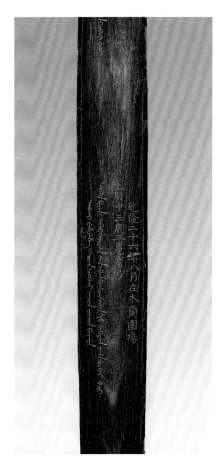

弓木質，面貼牛角，背貼樺皮，飾以
彩漆萬福紋（殘）。弓梢處包嵌牛角，
弓弦一根，弓中部鑲暖木一塊。附木
牌，墨書：“高宗純皇帝御用弓一
張”。弓面鐫滿漢文：“乾隆二十五年
八月　在木蘭圍場　上射中四鹿三麅
寶弓”、“乾隆二十六年八月　在木蘭
圍場　上射中三鹿三麅寶弓”。

附《乾隆逐鹿像軸》

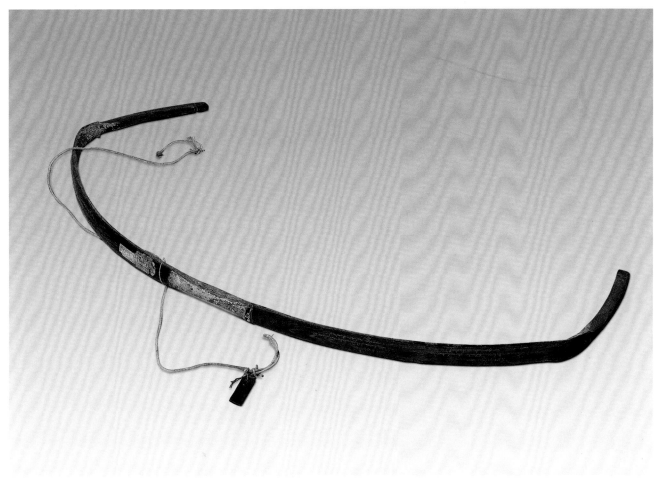

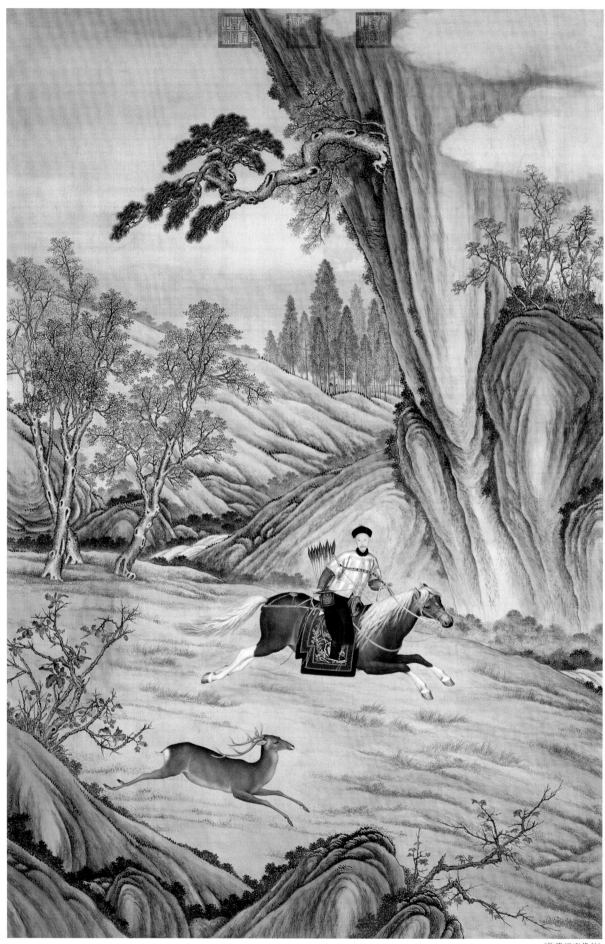

《乾隆逐鹿像軸》

30

三齒魚叉箭
清雍正
長98厘米
清宮舊藏

Arrow with three-pronged fish fork
Yongzheng period, Qing Dynasty
Length: 98cm
Qing Court collection

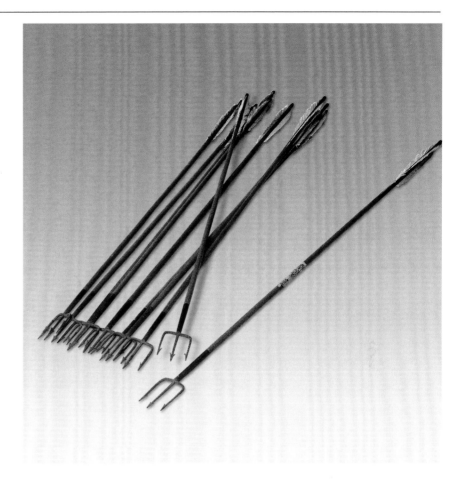

箭簇鐵質，三齒，齒端施倒刺。箭桿
楊木，桿首飾金、黑桃皮，栝四周裹
樺皮，白雕羽。附黃紙籤："武字八
十九號　世宗憲(殘)"。

魚叉箭，其狀類似魚叉，主要用以射
魚，故名。東北地區眾多的河流、湖
泊，蘊育了豐富的漁業資源，捕魚是
滿族先民重要的謀生手段。清朝建立
後，除定期舉行"木蘭秋獮"行圍狩獵
外，還有"打水圍"的活動，以示不忘先
人，而魚叉箭即是當時射魚的用具。

31

五齒魚叉箭
清雍正
長102厘米
清宮舊藏

Arrow with five-pronged fish fork
Yongzheng period, Qing Dynasty
Length: 102cm
Qing Court collection

箭簇鐵質，五齒，齒端施倒刺。箭桿
楊木，桿首飾金、黑桃皮，栝四周裹
樺皮，白雕羽。附黃紙籤："世宗憲
皇帝御用鐵叉箭十支　呈覽一支"。

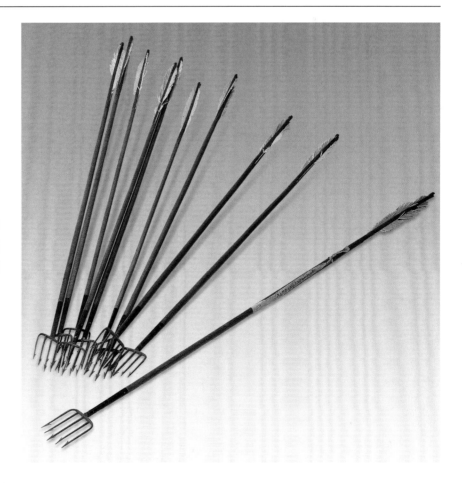

32

隨侍兔叉箭
清雍正
長112厘米
清宮舊藏

Arrow with a four-pronged fork used by Emperor Yongzheng for catching rabbit
Yongzheng period, Qing Dynasty
Length: 112cm
Qing Court collection

箭簇象牙質，前尖後四棱，環穿四孔。後施雙重鐵齒四。箭桿楊木，桿首飾金桃皮，栝髹朱漆，飾黑雕羽。附黃紙籤："武字八十七號　世宗憲皇帝御用兔兒叉箭"。

兔叉箭主要用來射雉、兔，故名。清代箭的種類繁多，長度各不相同，其長度並不取決於獸類的大小。兔叉箭

之鐵齒作用有二：一當箭射中兔時，由於鐵齒阻擋，不至洞穿過深，以獲取兔的完整皮張；二由於有鐵齒的阻擋，洞穿不深，便於探取。

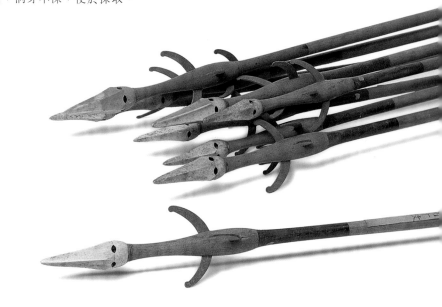

33

行圍鈚箭
清乾隆
長103厘米
清宮舊藏

Pi arrows used by Emperor Qianlong for hunting
Qianlong period, Qing Dynasty
Length: 103cm
Qing Court collection

箭簇鐵質。箭桿楊木，桿首飾金桃皮，栝髹朱漆，裹樺木皮，花雕羽。附皮籤墨書滿漢文："高宗純皇帝御用箭十八枝　嘉慶七年恭貯"。

鈚箭是箭的一種統稱，除哨箭、鉋頭箭、魚叉箭、兔叉箭等幾種外，箭簇為鐵，呈扁平、四邊形者均可歸入鈚箭名下，如大鈚箭、行圍鈚箭、遵化長鈚箭、索倫鈚箭等，射鹿箭亦可歸入鈚箭門下。

附《乾隆一發雙鹿圖像軸》
此圖表現乾隆晚年仍精於騎射，曾一箭射中雙鹿。圖上有乾隆御題詩一首，記載此事。並有皇子永琰（嘉慶）、永瑆，大臣和珅、王傑、董誥等人賀詩。

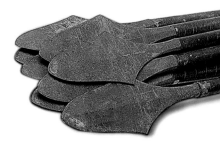

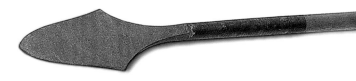

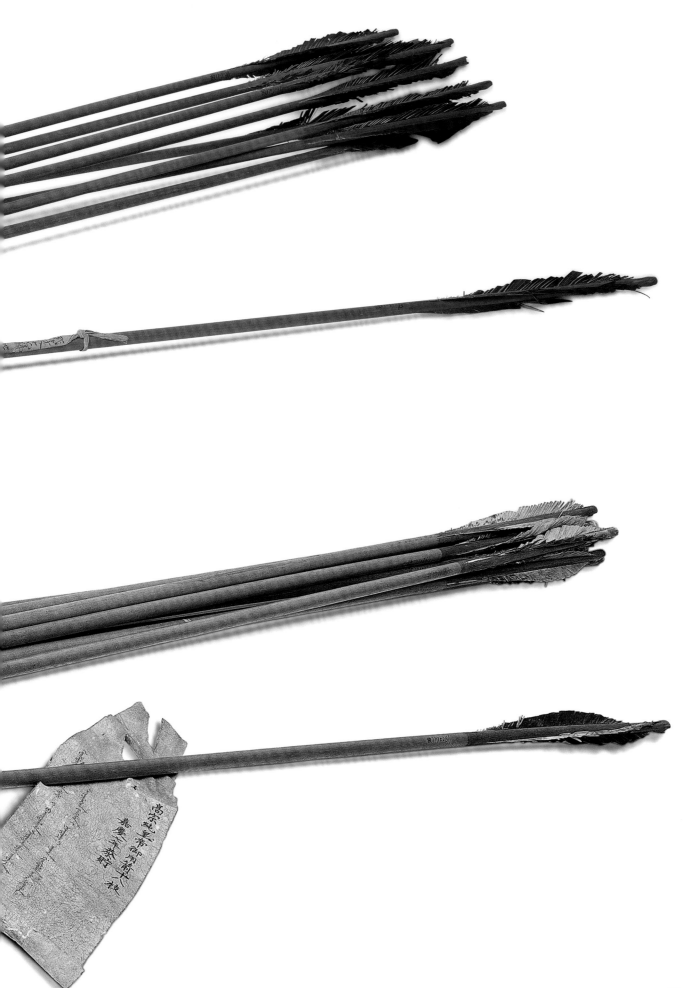

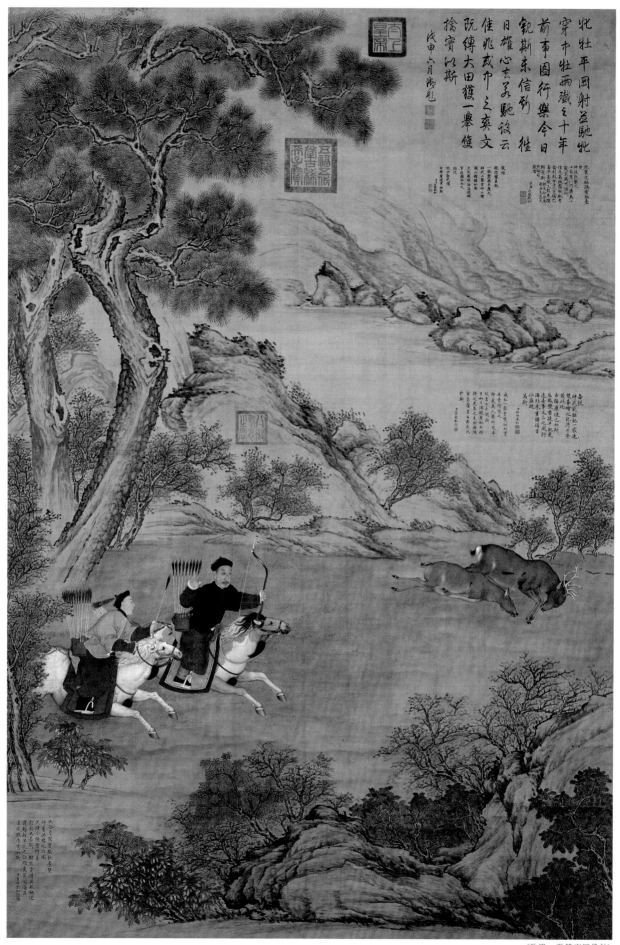

牝牡平岡射益馳牝
穿巾牝兩殪之十年
前事圖行樂今日
覘斯來信釼　維
日雄心志異馳後云
佳兆戎巾之奕文
阮傳大田獲一舉雙
擒實如斯
戊申六月御題

《乾隆一發雙鹿圖像軸》

40

34

行圍哨箭
清乾隆
長102厘米
清宮舊藏

**Arrow with bone whistle used by
Emperor Qianlong for hunting**
Qianlong period, Qing Dynasty
Length: 102cm
Qing Court collection

箭簇鐵質,簇底部鋄金花葉紋。哨骨質,環穿圓孔四。箭杆楊木,栝髹朱漆,裹樺皮,雕羽,桿雕羽處髹彩漆吉祥紋飾。附黃紙籤:"高宗純皇帝御用哨箭八枝 呈覽一枝"。

哨箭分為兩種,一種箭簇純為骨質或木質,上有孔,為圍獵時示警或傳遞信息之用。一種箭簇為鐵,後接骨質哨,既可發出聲響,亦可射獸,主要作用為射獸。此哨箭為第二種。環穿四孔,專指哨箭和骲頭箭,即在箭簇的骨質和木質部分上穿孔,用以發聲。

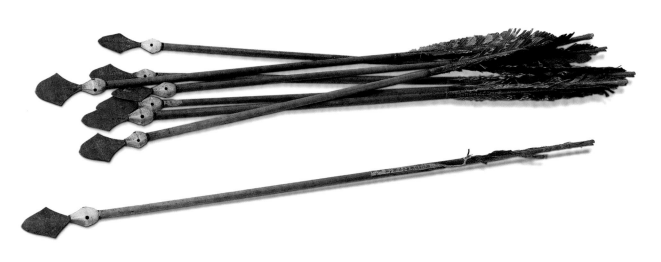

35

射鹿箭
清咸豐
長98厘米
清宮舊藏

Arrow used for shooting deer
Xianfeng period, Qing Dynasty
Length: 98cm
Qing Court collection

箭簇鐵質。箭桿楊木,桿首飾黑桃皮,栝髹朱漆,旁裹樺皮,桿雕羽處髹黑紅漆。附皮籤,墨書滿漢文:"文宗顯皇帝御用射鹿鈚箭十枝"。附黃緞籤:"文宗顯皇帝御用射鹿箭十枝"。附黃紙籤:"御用過射鹿(殘)"。

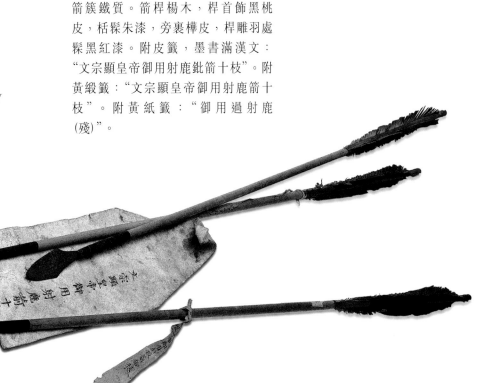

36

月牙鐵頭兔叉箭
清
長105厘米
清宮舊藏

**Arrow with a crescent arrowhead and a
four-pronged fork for catching rabbit**
Qing Dynasty
Length: 105cm
Qing Court collection

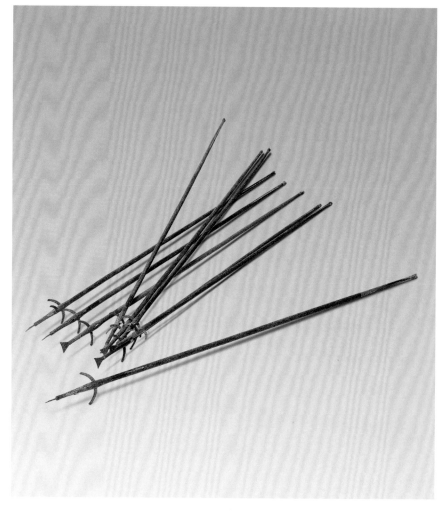

箭簇鐵質，月牙形，後施雙重鐵齒
四。箭桿楊木，桿首飾黑桃皮，栝髹
黑漆，外裹樺皮，髹黑漆。羽脫。

兔叉箭有幾種不同的形制，一為骨質
箭簇，後帶齒；一為鐵製箭簇，呈月
牙狀，後帶齒；一為箭簇鐵製，後帶
齒。均為射兔用之。

附郎世寧繪《乾隆射獵圖軸》
圖繪乾隆二十年，乾隆皇帝在南苑行
圍射兔的情景。

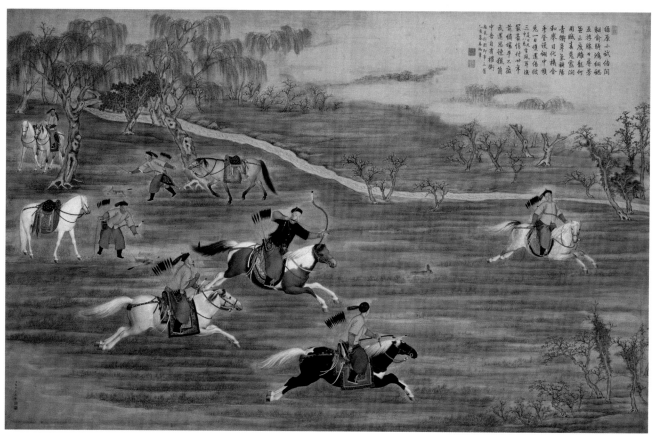

37

墩子箭
清
長99厘米
清宮舊藏

An arrow used for shooting bird on stone
Qing Dynasty
Length: 99cm
Qing Court collection

樺木為桿，桿首微大而平，不加鏃，雉羽。主要用來射石上之禽，習射亦用之。

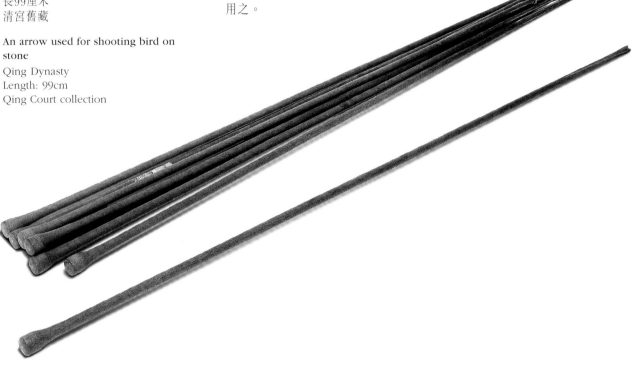

38

射虎骲頭箭
清
長111厘米
清宮舊藏

Arrow used for shooting tiger
Qing Dynasty
Length: 111cm
Qing Court collection

樺木骲，起棱，環穿四孔。楊木為桿，花雕羽。主要用在行圍時驅逐臥虎，使之起。

39

鴨嘴箭
清
長108厘米
清宮舊藏

Arrow with a duck-mouth-shaped arrowhead
Qing Dynasty
Length: 108cm
Qing Court collection

箭首骨質,呈鴨嘴狀,環穿四孔。箭桿楊木,栝髹朱漆,旁裹樺皮,黑雕羽,雕羽桿處髹黑、紅色漆。主要用以射野鴨。

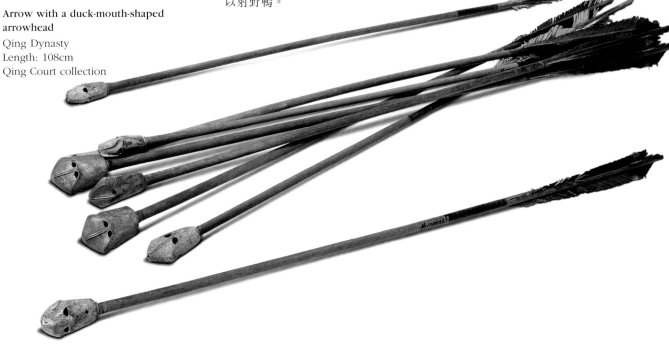

40

快箭
清
長105厘米
清宮舊藏

Quick arrow used for shooting birds
Qing Dynasty
Length: 105cm
Qing Court collection

箭鏃鐵質,狹長尖銳。箭桿楊木,桿首髹黑漆,栝髹朱漆,旁裹樺皮,花雕羽,桿雕羽處髹紅漆。主要用以射飛禽。

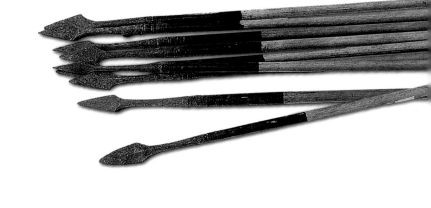

41

梅花箭
清
長105厘米
清宮舊藏

Arrow with a plum-blossom-shaped arrowhead
Qing Dynasty
Length: 105cm
Qing Court collection

箭頭木質，平頭，五棱，呈梅花形。
箭桿楊木，栝髹朱漆，旁裹樺皮，羽
脫。

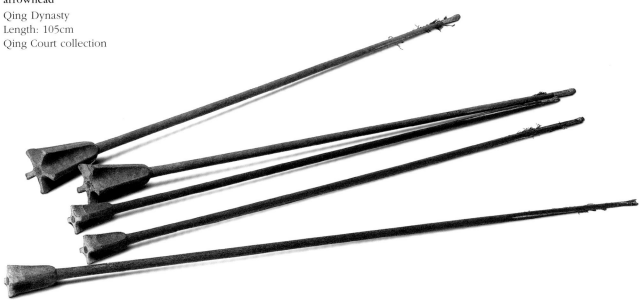

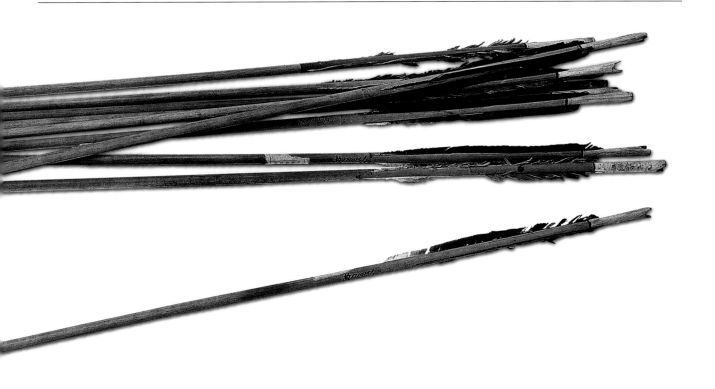

康熙御製禽槍

清康熙
長157.3厘米　內徑14毫米
清宮舊藏

**Firearm for shooting bird made by
Emperor Kangxi's order**

Kangxi period, Qing Dynasty
Length: 157.3cm
Internal diameter: 14mm
Qing Court collection

槍管鐵質，前起脊，中四棱，後圓，
上鍍金篆文"御製禽槍"四字。槍口鍍
金蓮瓣，下附樺木搠杖一根。槍近火
門處鍍金雙螭環繞，孔處飾象牙。槍
牀為高麗木，牀下加木叉，叉尖飾以
角。槍體以四道皮箍加固。槍尾飾玉
托，上鎸漢文："御製禽槍　槍重六斤
槍長三尺五寸　藥二錢　子三錢四
分"。並附木牌一，字同玉托。

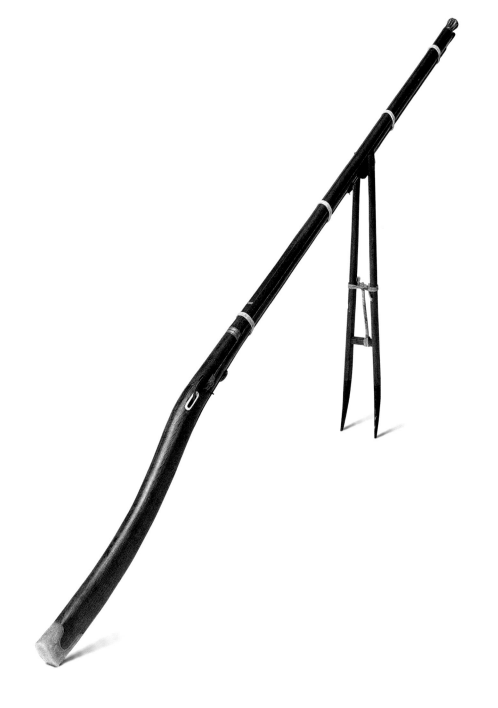

43

乾隆御用百中槍
清乾隆
長160厘米　內徑1.3厘米
清宮舊藏

Firearm with unfailing accuracy in shooting practice used by Emperor Qianlong

Qianlong period, Qing Dynasty
Length: 160cm
Internal diameter: 1.3cm
Qing Court collection

槍管鐵質，前起脊，中四棱處鋄金楷書"大清乾隆年製"並鍍金蕉葉、迴紋。帶準星、望山。下附搦杖一根，加樺木叉，叉尖飾角。槍體以三道皮箍加固。槍托鑲玉鐫漢字："百中槍　長三尺六寸　重七斤四兩　藥二錢　子三錢八分"。

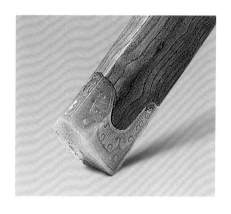

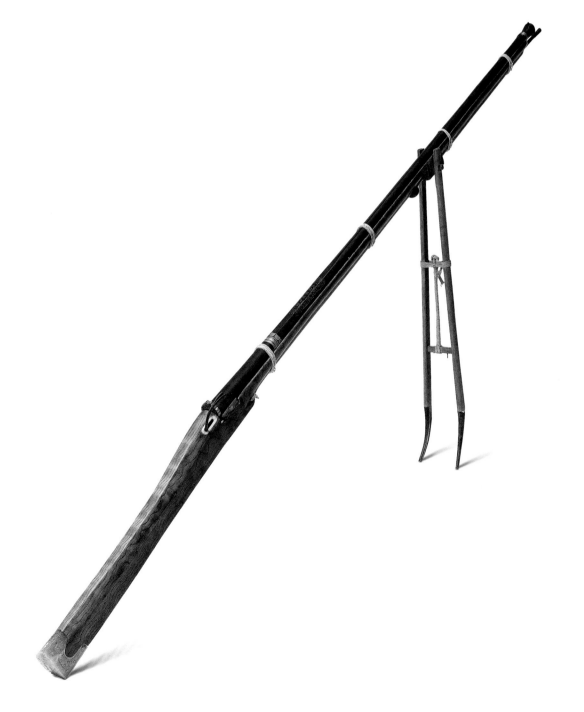

44

乾隆御用威遠槍
清乾隆
長155厘米　內徑1.6厘米
清宮舊藏

Wei-Yuan firearm used by Emperor Qianlong
Qianlong period, Qing Dynasty
Length: 155cm　Internal diameter: 1.6cm
Qing Court collection

槍管鐵質，前起脊，後圓鍍金楷文：
"大清乾隆年製"，並鍍金蕉葉、捲草
等紋飾。帶準星、望山。下附搠杖一
根，牀下加木叉，叉尖飾角。槍體以
三道皮箍加固。槍托底部嵌玉托�
文："威遠槍　長三尺四寸　重七
斤　藥二錢五分　子五錢六分"。

附乾隆御用盛彈匣。

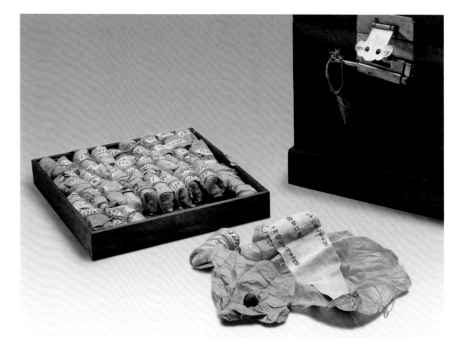

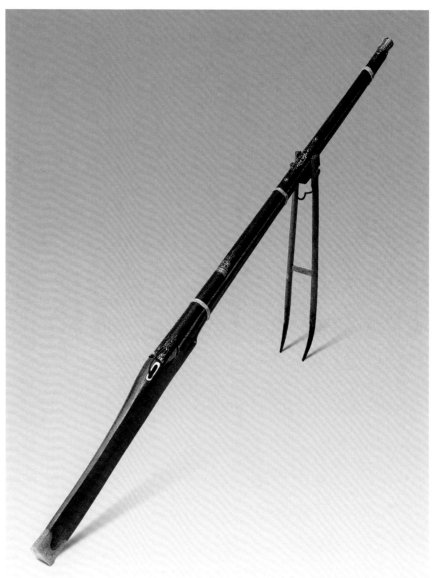

45

阿虎槍
清乾隆
通長249厘米　槍身長29厘米
清宮舊藏

A-Hu firearm
Qianlong period, Qing Dynasty
Overall length: 249cm
Length of body of the firearm : 29cm
Qing Court collection

槍身鐵質，刃前銳後鋒，中起脊，帶血槽，飾鋄金雲龍瓔
穗紋，鋄金楷書"大清乾隆年製"。柄木質，頭纏黑皮，橫
繫鹿角二。槍頭附皮套。

附《乾隆刺虎圖》
圖繪於清乾隆年間，居中者為乾隆，兩旁為虎槍營統領，
三人均手持阿虎槍，但後部無刃，與實物略有區別。

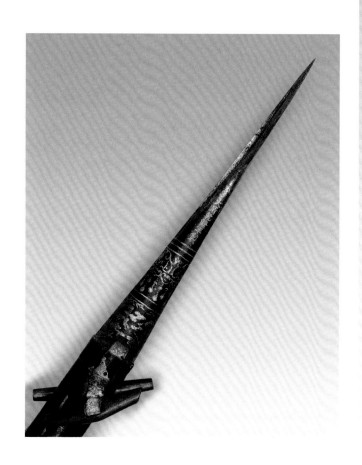

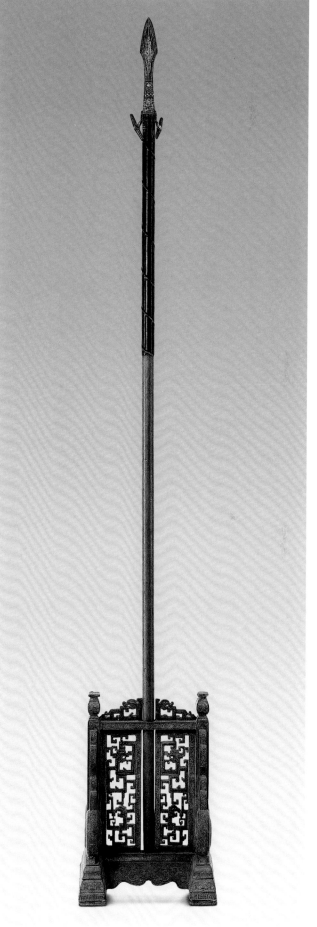

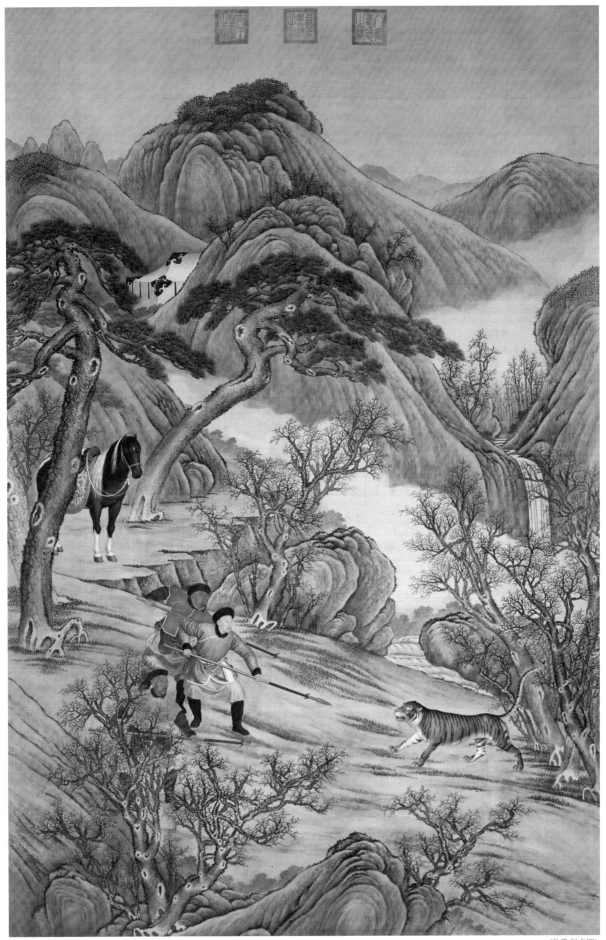

《乾隆刺虎圖》

46

金漆雕龍鹿哨
清
長79厘米
清宮舊藏

Golden lacquer whistle for hunting deer
carved with dragon design
Qing Dynasty
Length: 79cm
Qing Court collection

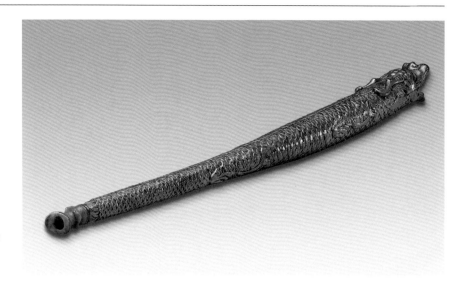

木質，髹金漆雕龍，鑲牛角嘴。鹿哨
為皇帝狩獵之用，圍獵時取出鹿哨，
吹出鹿鳴之聲誘鹿，近而矢射。

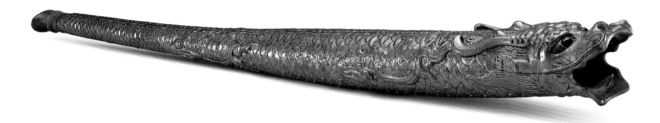

47

楠木雕龍鹿哨
清
長80厘米
清宮舊藏

Nanmu wood whistle for hunting deer
carved with dragon design
Qing Dynasty
Length: 80cm
Qing Court collection

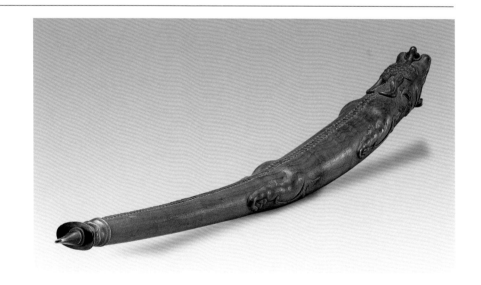

木質，雕龍，鑲牛角嘴。

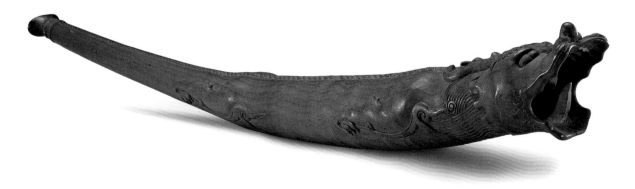

48

描金彩漆鹿哨
清
長87厘米
清宮舊藏

木質，面描金彩漆各種花卉、捲葉和
"卍"字等紋飾。鑲象牙嘴，髹金漆。

Polychrome lacquer whistle for hunting
deer painted with design of flowers and
swastika in gold tracery
Qing Dynasty
Length: 87cm
Qing Court collection

49

黑漆鹿哨
清
長93.5厘米
清宮舊藏

木質，髹黑漆，鑲黑牛角嘴。

Black lacquer whistle for hunting deer
Qing Dynasty
Length: 93.5cm
Qing Court collection

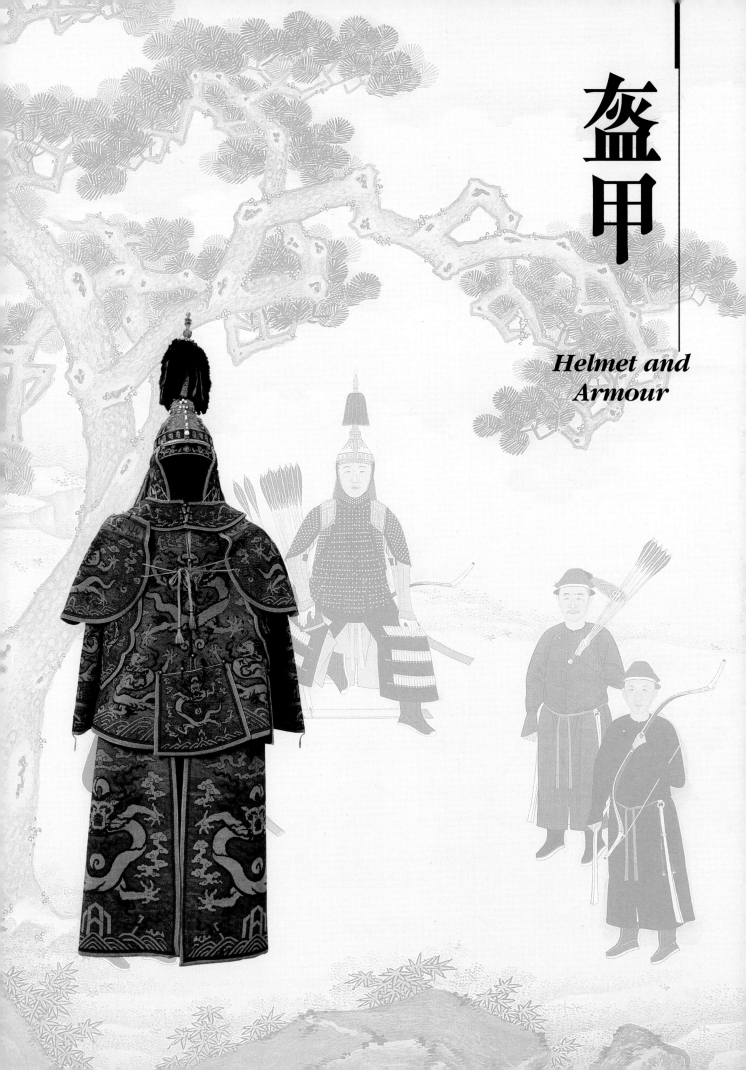

盔甲

Helmet and Armour

50

紅閃緞面鐵葉盔甲
後金（清太祖）
甲長113厘米
盔高28厘米　直徑22厘米
清宮舊藏

**A suit of red satin armour decorated
with iron foils**
The Later Jin Dynasty (Taizu period)
Armour: Length: 113cm
Helmet: Height: 28cm　Diameter: 22cm
Qing Court collection

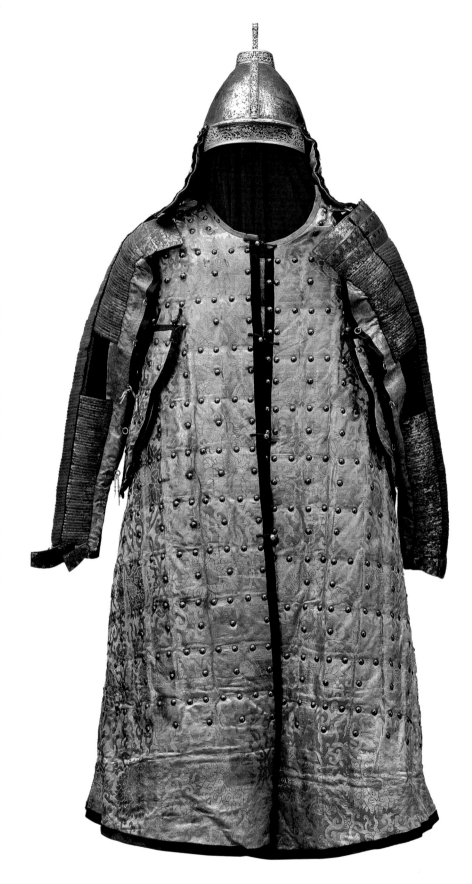

甲袍式，綠地紅閃緞面飾纏枝蓮紋，
上遍佈銀釘，藍緞緣。裏為古銅色粗
布，上固鋼片，層疊排列。兩袖以細
長鋼片連綴成，鋼片鏨飾鍍金、銀如
意雲紋。左右護腋二件。

盔鋼質，前後梁、遮檐、盔頂、瓔
管，皆鐵鍍金鏨雲龍、火珠、纏枝蓮
紋。盔搭、護耳、護頸為綠地紅閃緞
纏枝蓮紋，上佈銀釘，藍緞緣，裏為
黃絨包裹鋼片。

此為清太祖努爾哈赤盔甲。隨甲有黃
木牌墨書："太祖高皇帝紅閃緞面盔
甲一副，紅閃緞面鐵盔一頂，石青緞
面盔襯帽一頂，金累絲盔瓔一個。嵌
蚌珠一顆、正珠十八顆、染貂皮二
十。紅閃緞面甲裀一件，大袖二件，
遮窩二件"。

51

藍緞面繡龍鐵葉盔甲
清前期（清太宗）
上衣長71厘米　下裳長77厘米
盔高30厘米　直徑22厘米
清宮舊藏

A suit of blue satin armour embroidered
with dragon design and decorated with
iron foils
Earlier stage of the Qing Dynasty
(Taizong period)
Armour: Length of upper clothes: 71cm
　　　　Length of lower skirt: 77cm
Helmet: Height: 30cm　Diameter: 22cm
Qing Court collection

甲為上衣下裳式，面藍地繡雲龍、火
珠、暗八仙等紋。上衣佈銀釘，藍緞
緣。裏為古銅色粗布，上固鋼片，層
疊排列。兩袖以細長鋼片連綴接成。
下裳縱向佈鋼片五重，每重間以銀釘
固定。左右護腋，前、左遮縫各一
件，外鉚銀釘，內均附鋼片。

盔鋼質，主體為鐵鋄金鏨雲龍、火
珠、纏枝蓮紋。盔搭、護耳、護頸均
為藍地繡雲、火珠、暗八仙圖紋，上
佈銀釘，藍緞緣，裏為黃絨包裹鋼
片。

此為清太宗皇太極盔甲。隨甲有黃木
牌墨書："太宗文皇帝繡藍緞面盔甲
一副，繡藍緞面鐵盔一頂，石青緞面
盔襯帽一頂，金累絲盔瓔一個。嵌蚌
珠一顆、正珠十八顆、染貂皮二十。
繡藍緞面甲裯一件，大荷包一件，小
荷包一件，遮窩二件，大袖二件，明
裙一件"。

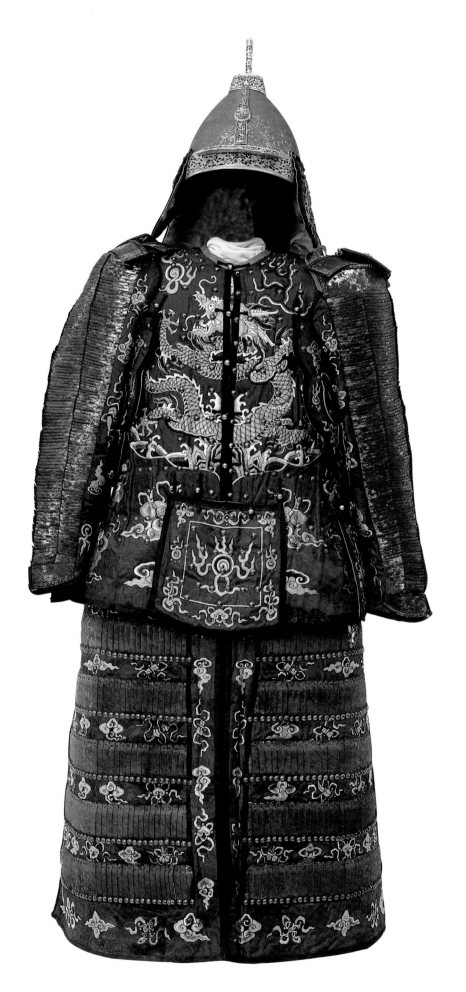

52

鎖子錦盔甲
清順治
上衣長73厘米　下裳長71厘米
盔高33厘米　直徑22厘米
清宮舊藏

**Brocade helmet and armour with
herringbone design**
Shunzhi period, Qing Dynasty
Armour: Length of upper clothes: 73cm
　　　　Length of lower skirt: 71cm
Helmet: Height: 33cm　Diameter: 22cm
Qing Court collection

甲上衣下裳式，左右護肩，左右護
腋、左右袖，裳分左右，有前襠、左
右襠，共十一件。藍地鎖子紋錦，外
佈銅鍍金圓釘，石青緞緣，月白綢
裏。袖腕鏤飾金累絲雲龍紋，嵌珊瑚
珠、青金石、綠松石等。護肩接衣
處，飾鏤空金累絲雲龍紋和八寶吉祥
紋，嵌珊瑚珠、珍珠、青金石、綠松
石等。胸部懸護心鏡，周邊鏤金累絲
雲龍紋。裳為藍地鎖子紋錦，有鋼葉
六道。

盔鐵質，鍍金累絲雲龍紋，盔上飾四
道金梁，飾鏤金累絲龍紋各一，上嵌
珊瑚珠、青金石、綠松石、螺鈿等。
瓔管下部為鏤空金累絲盤龍圓球，管
頂嵌大東珠，四周垂貂皮盔瓔。盔
搭、護耳、護頸均為藍地人字紋錦，
石青緞緣，佈銅鍍金釘。左右護耳處
鏤刻升龍金圓花。

此為清世祖順治皇帝盔甲。隨甲有黃
木牌墨書："世祖章皇帝嵌珊瑚珠石
紅銅鍍金月白錦緞面棉盔甲一副，嵌
珊瑚珠石銅鍍金鐵盔一頂，石青緞面
盔襯帽一頂，金累絲盔瓔一個。嵌珍
珠一顆、東珠十八顆、染貂皮三十，
甲褂一件，大荷包二件，遮窩二件，
護肩二件，嵌珊瑚假珠石明裙一件、
明袖二件，嵌珊瑚假珠石護心鏡一
個，嵌珊瑚假珠石鍍金玲瓏腰刀一
口"。

53

明黃緞繡平金龍雲紋大閱甲
清康熙
上衣長75.5厘米　下裳長71厘米
盔通高33.5厘米　直徑22厘米
清宮舊藏

A suit of bright yellow satin armour
embroidered with design of polychrome
clouds and golden dragons worn by
Emperor Kangxi for reviewing troops
Kangxi period, Qing Dynasty
Armour: Length of upper clothes: 75.5cm
　　　　Length of lower skirt: 71cm
Helmet: Overall height: 33.5cm
Diameter: 22cm
Qing Court collection

甲上衣下裳式，左右護肩，左右袖，
前、左遮縫各一。外佈金帽釘，黑絨
鑲邊。內襯藍綢裏，敷薄絲綿。上衣
嵌紅寶石和東珠各一，並飾龍紋九，
周圍飾雲紋、火焰紋、靈芝紋。下罷
繡八寶平水紋。下裳分左、右兩襠，
黃緞地，用黑絨鑲邊，以金帽釘加
固。上繡行龍十六條，間繡火珠、雲
紋。下繡平水、壽山、如意雲紋。

盔牛皮胎髹黑漆，鑲金、珠為飾，花
紋以龍為主。周圍鑲梵文，間有瓔珞
紋，這表明皇帝崇信佛教，又或自喻
為佛的化身。盔瓔頂部鑲珍珠，下飾
金累絲鏤空雕龍，圍飾小珍珠，垂黑
色貂皮瓔穗。護頸、護耳、護項飾雲
龍紋。

此為清聖祖康熙皇帝大閱八旗軍隊時
穿用的盔甲。

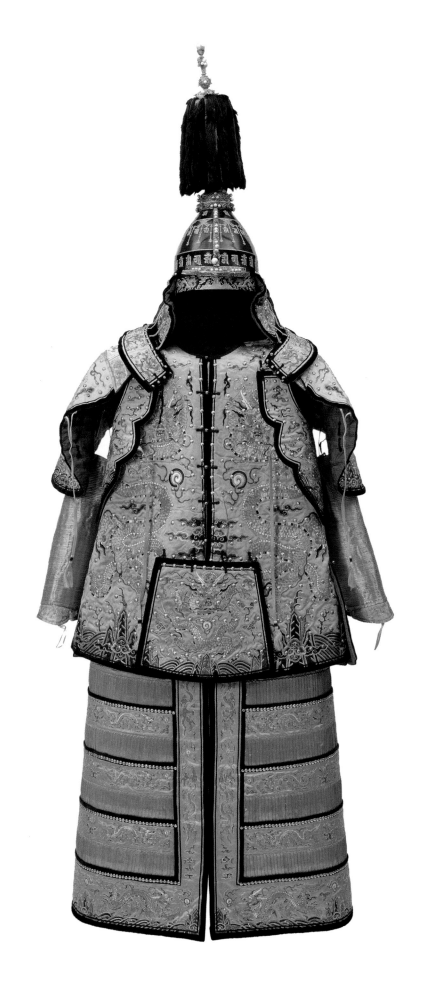

54

月白緞繡金龍綿甲

清雍正
上衣長74厘米　下裳長67厘米
清宮舊藏

Cotton-padded armour of bluish white satin embroidered with golden dragon design
Yongzheng period, Qing Dynasty
Length of upper clothes: 74cm
Length of lower skirt: 67cm
Qing Court collection

上衣下裳式，月白緞地繡金龍、火珠、雲、海水江崖等圖紋，滿佈銅鍍金釘，內襯藍綢裏，敷薄絲綿。另分左右護肩，左右袖，前左遮縫各一。下裳分左、右。穿時各部分由金鈕釦絆聯綴成一整體。附石青色綿坎肩一件。

此甲為清世宗雍正皇帝御用。

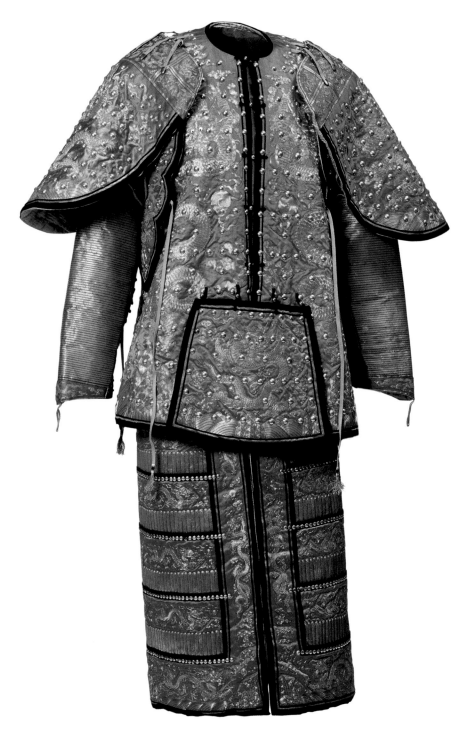

55

金銀珠雲龍紋盔甲
清乾隆
衣長73厘米　下裳長61厘米
盔通高33.5厘米　直徑22厘米
清宮舊藏

Armour and helmet with dragon and cloud design formed with gold and silver beads
Qianlong period, Qing Dynasty
Armour: Length of upper clothes: 73cm
　　　　Length of lower skirt: 61cm
Helmet: overall height: 33.5cm
Diameter: 22cm
Qing Court collection

甲上衣下裳式，用約六十萬個小鋼片
聯綴而成，重三十斤八兩。內鋪絲
綿，綢裏。左右護肩，左右護腋、左
右袖，裳分左右，有前襠和左右襠，
共十一件。通身顯露金、銀、銅、黑
四色，滿飾金龍紋。衣領由細小鋼片
等金銀珠繡"大清乾隆御用"，需從側
面觀察，方可辨識出。

盔牛皮胎髹黑漆，鑲以金、珠為飾，
花紋以龍為主。周圍鑲梵文，間有瓔
珞紋。頂以金鏤絲為座，嵌紅寶石和
大珍珠七十多顆。護頸、護耳、護項
上各有龍紋一條。

此盔甲係奉乾隆皇帝特諭而作。據清
宮造辦處活計檔案記載，在製作這套
甲冑之前，曾在乾隆二十三年（1758）
試做過一塊鋼布，但皇帝對其外露的
鋼珠顏色不滿意，下令把鋼珠做成
金、銀、銅、黑四色，於第二年才做
成了四色珠。又隔了一年，驗明四種
顏色不變，才於乾隆二十六年（1761）
令製作甲冑。

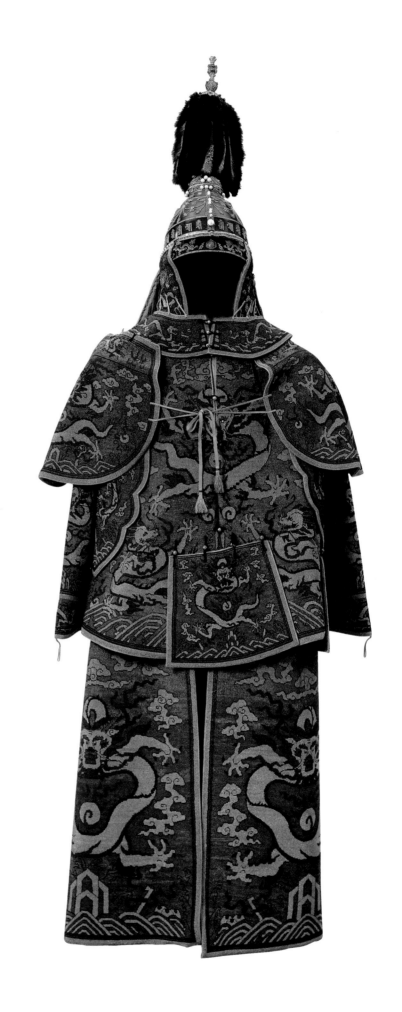

56

織金緞卍字銅釘綿盔甲
清乾隆
上衣長67厘米　下裳長96厘米
盔高35厘米　直徑23厘米
清宮舊藏

Cotton-padded armour and helmet of
gold-thread-woven satin with swastika
design, decorated with gilt copper nails,
worn by Emperor Qianlong
Qianlong period, Qing Dynasty
Armour: Length of upper clothes: 67cm
　　　　Length of lower skirt: 96cm
Helmet: Height: 35cm　Diameter: 23cm
Qing Court collection

綿甲上衣下裳式，由上衣、下裳、前
坎、左右護肩、左右護腋、前、左遮
縫九部分組成，穿時各部分由銅鍍金
鈕釦聯綴成一整體。通體織金緞地上
飾卍字紋，遍佈鍍金銅釘，邊鑲藍
絨，有方形鍍金飾物。護肩、護腋、
袖鍍金雕龍為飾，胸部懸護心鏡。

盔牛皮製，外髹漆，盔沿鍍金雕花。
盔前後縱向梁一。沿上方鍍金梵文一
重，再上方前後梁之間飾金瓔珞。瓔
管為鍍金鏤空龍紋，上接升龍兩條，
嵌珠，四周垂貂皮盔瓔。

此盔甲為乾隆皇帝在冬季舉行軍事活
動時穿用。

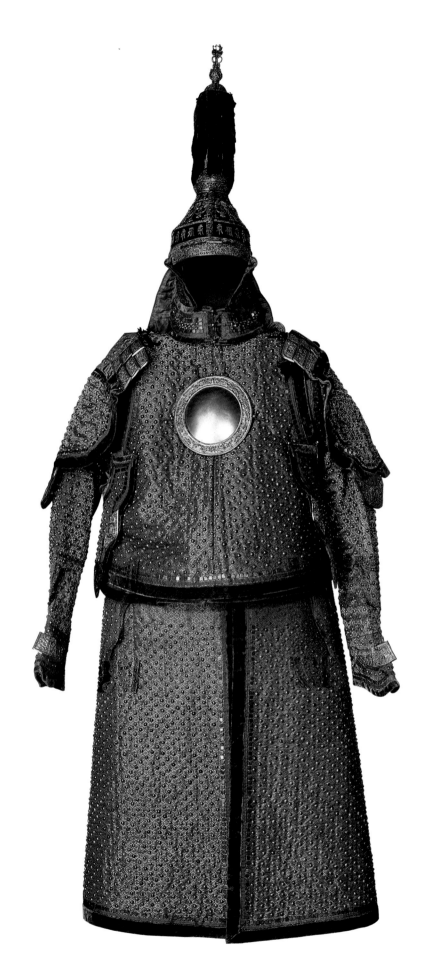

57

織金緞卍字銅釘綿盔甲

清

上衣長68厘米　下裳長96厘米

盔高32厘米　直徑22厘米

清宮舊藏

Cotton-padded armour and helmet of
gold-thread-woven satin with design of
swastika, decorated with gilt copper nails

Qing Dynasty

Armour: Length of upper clothes: 68cm
　　　　Length of lower skirt: 96cm

Helmet: Height: 32cm　Diameter: 22cm

Qing Court collection

甲上衣下裳式，由上衣、下裳、前
坎、左右護肩、左右護腋、前、左遮
縫部分組成，袖與上衣為一整體。通
體織金緞地飾卍字紋，遍佈鍍金銅
釘，邊有方形鍍金飾物，緣藍絨。護
肩、護腋、袖有鍍金雕龍為飾，胸部
及背部懸護心鏡。

盔，牛皮製，外髹漆，盔沿鍍金雕
花。盔前後縱向梁一。沿上方鍍金梵
文一重，再上方前後梁之間飾金瓔
珞。盔頂鏤刻鍍金龍及寶珠，上接瓔
管。

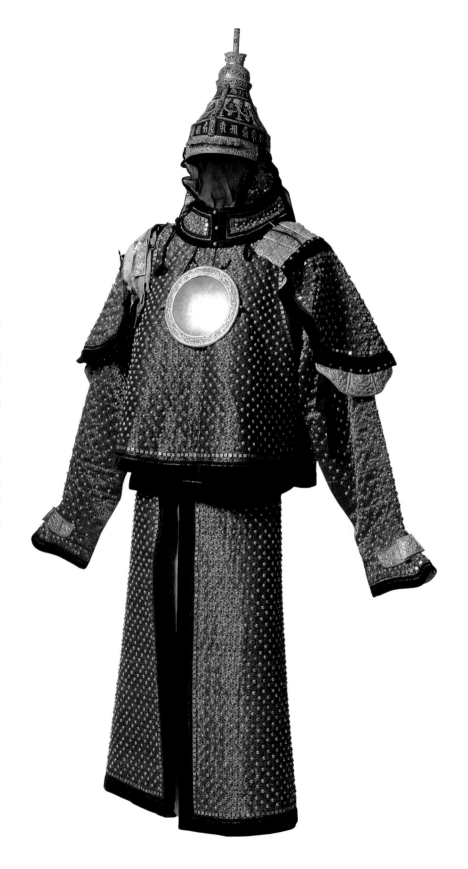

明黃緞繡金龍綿甲
清
上衣長78厘米 下裳長78厘米
清宮舊藏

**Cotton-padded armour of bright yellow
satin embroidered with gold dragon
design**
Qing Dynasty
Length of upper clothes: 78cm
Length of lower skirt: 78cm
Qing Court collection

甲上衣下裳式，形制如前。明黃緞繡
金龍及火珠、如意雲、海水江崖等圖
案。通體遍佈鍍金銅釘，其中左右護
肩嵌三枚珍珠，後部有條形鋼片，鍍
嵌金龍、火珠和雲朵。胸懸護心鏡。

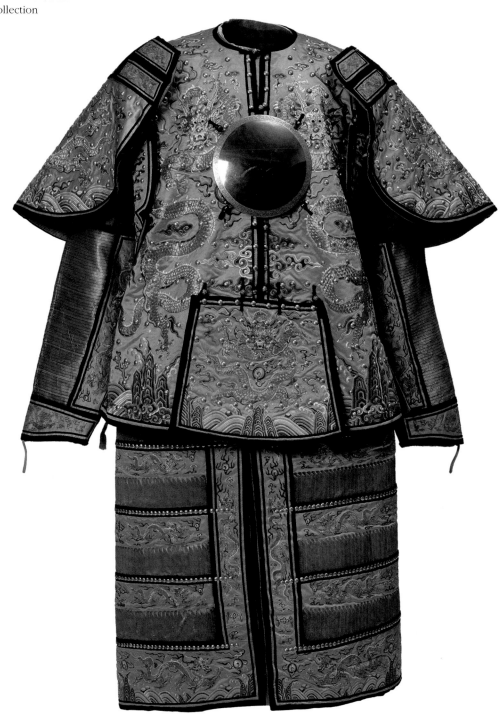

59

織金緞人字紋鐵葉盔甲
清
上衣長78厘米　下裳長88厘米
盔高32厘米　直徑22厘米
清宮舊藏

**Armour and helmet of gold-thread-woven
satin with herringbone design, appliquéd
with iron foils**
Qing Dynasty
Armour: Length of upper clothes: 78cm
　　　　Length of lower skirt: 88cm
Helmet: Height: 32cm　Diameter: 22cm
Qing Court collection

甲形制如前，面織金人字紋，月白
裏，黃緞緣，中敷鋼片，外佈金釘。
下裳縱向排列鋼葉五重。胸部懸護心
鏡。隨上衣有外坎式甲一件，另護腿
甲二，膝蓋處有護膝鋼片。

盔為鋼質，飾金梵文三重。前後梁、
盔沿鏨金龍火珠，盔頂鏤金龍雲紋接
纓管，盔纓鏤金累絲圓球頂火焰狀飾
物，四周垂貂皮。

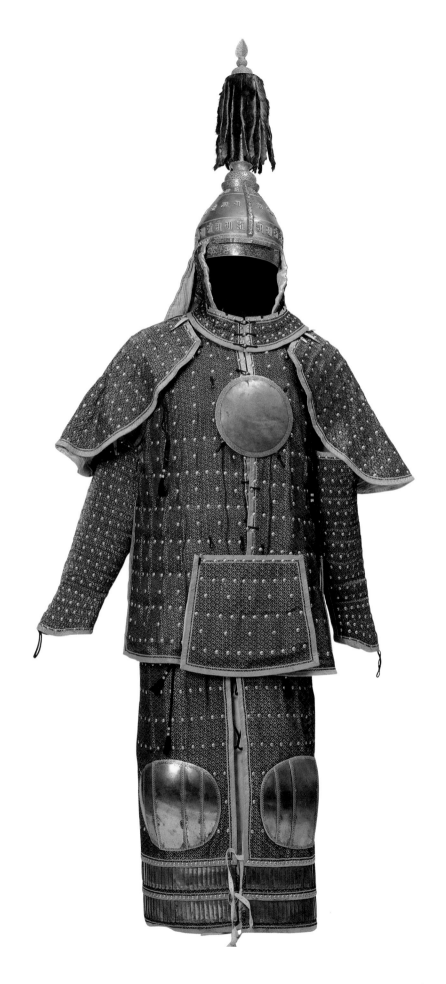

60

藍緞面鐵葉甲
清
上衣長74厘米　下裳長80厘米
清宮舊藏

Blue satin armour appliquéd with iron foils
Qing Dynasty
Length of upper clothes: 74cm
Length of lower skirt: 80cm
Qing Court collection

甲上衣下裳式，藍緞面，月白綢裏。外佈銅鍍金釘，上固鋼片，層疊排列。下裳縱向等距離鋼片五重，每重間以銅鍍金釘固定。左右護肩，左右護腋，前、左遮縫各一件，內附鋼片。

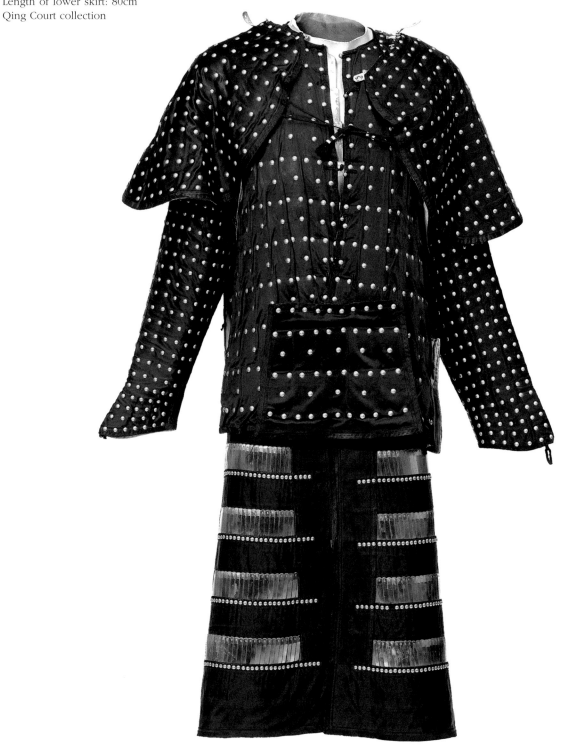

61

八旗校尉盔甲（二套）
清乾隆
上衣長74厘米　下裳長76厘米
清宮舊藏

Armour and helmet worn by junior officer of the Eight-Banner troops (2 suits)
Qianlong period, Qing Dynasty
Armour: Length of upper clothes: 74cm
　　　　Length of lower skirt: 76cm
Qing Court collection

兩套盔甲形制、尺寸相同，僅顏色異。均由上衣、下裳、左右護肩、左右護腋、前遮縫、左遮縫、左右兩袖十部分組成。穿着時，由鍍金鈕釦連綴成一體。通體緞地，邊緣飾以石青緞，緞面飾銅鍍金圓釘。

盔由牛皮製成，外髹黑漆，上飾銅鍍金箍，瓔管銅鍍金，狀如葫蘆形，周垂紅色瓔穗。

八旗校尉盔甲是八旗下級軍官的軍服，由蘇州織造局承做。在製作規格上，其材料要優於八旗兵丁盔甲，而且比八旗兵丁盔甲要多製作兩袖。

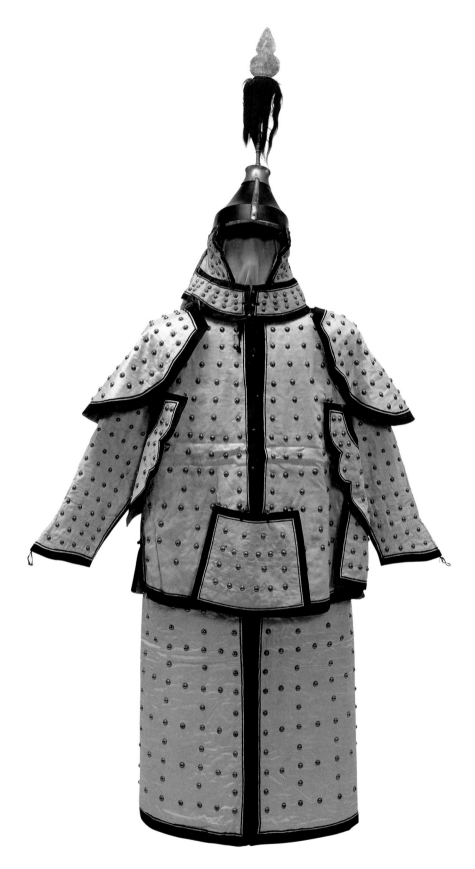

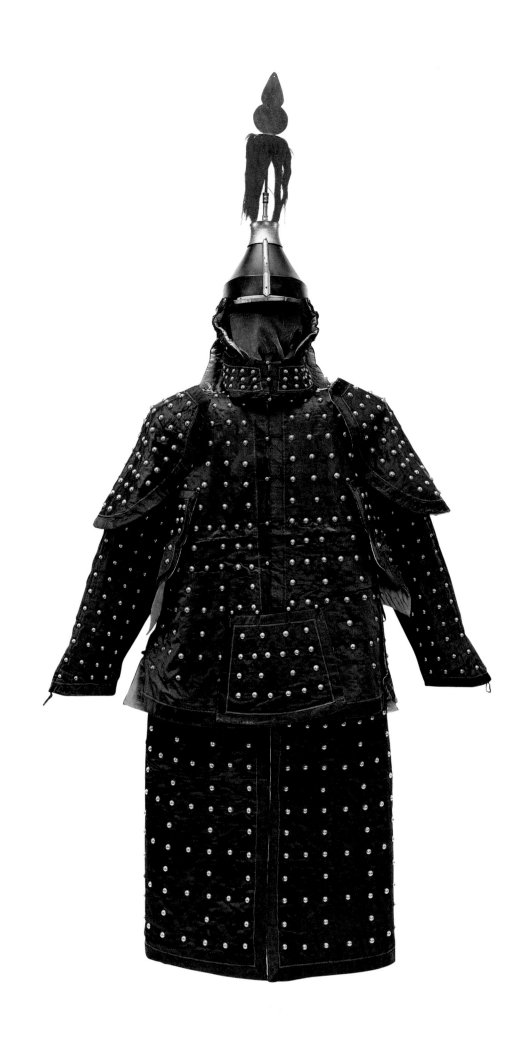

62

八旗盔甲（八套）

清乾隆
上衣長74厘米　下裳長76厘米
清宮舊藏

Armour and helmet of the Eight-Banner troops (8 suits)
Qianlong period, Qing Dynasty
Armour: Length of upper clothes: 74cm
　　　　Length of lower skirt: 76cm
Qing Court collection

甲由八部分組成，即上衣、下裳、左右護肩、左右護腋、
前遮縫、左遮縫，穿時由銅鍍金鈕釦連綴成一體。皆以綢
為面，藍布為裏，內絮薄絲綿，面飾有等距銅鍍金圓釘。
所不同者在顏色，正黃、正藍、正白、正紅通體各依原旗
本色。鑲黃、鑲白、鑲藍三旗之甲除各用原旗本色外，邊
緣飾以紅色。鑲紅旗則邊緣飾白色。

盔由牛皮製成，外髹黑漆，上飾銅鍍金箍，瓔管銅鍍金，
狀如葫蘆形，周垂黑色瓔穗。

清代八旗盔甲均由杭州織造局製作，清初欽定為鐵盔鐵
甲。此套係乾隆二十一年（1756）專為訓練和檢閱所製綿
甲，非實戰之用。八旗是清代軍事組織，始建於1601年，初
設黃、白、紅、藍四旗。1615年又建鑲黃、鑲白、鑲紅、鑲藍
四旗，合為八旗。八旗有上、下之分，正黃、鑲黃、正白
為上三旗，其餘為下五旗。

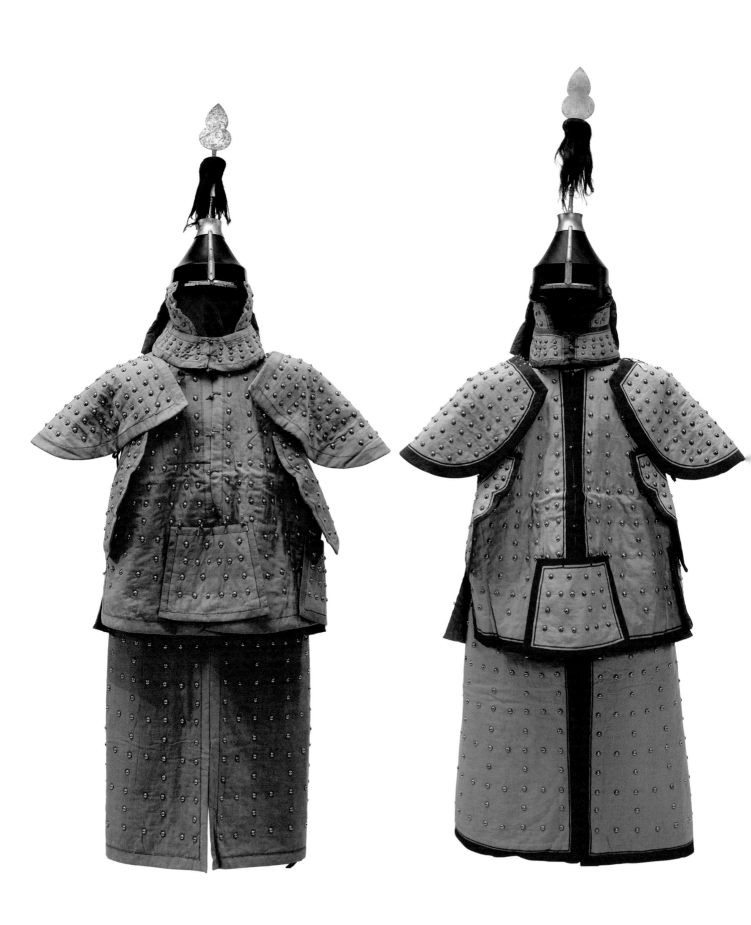

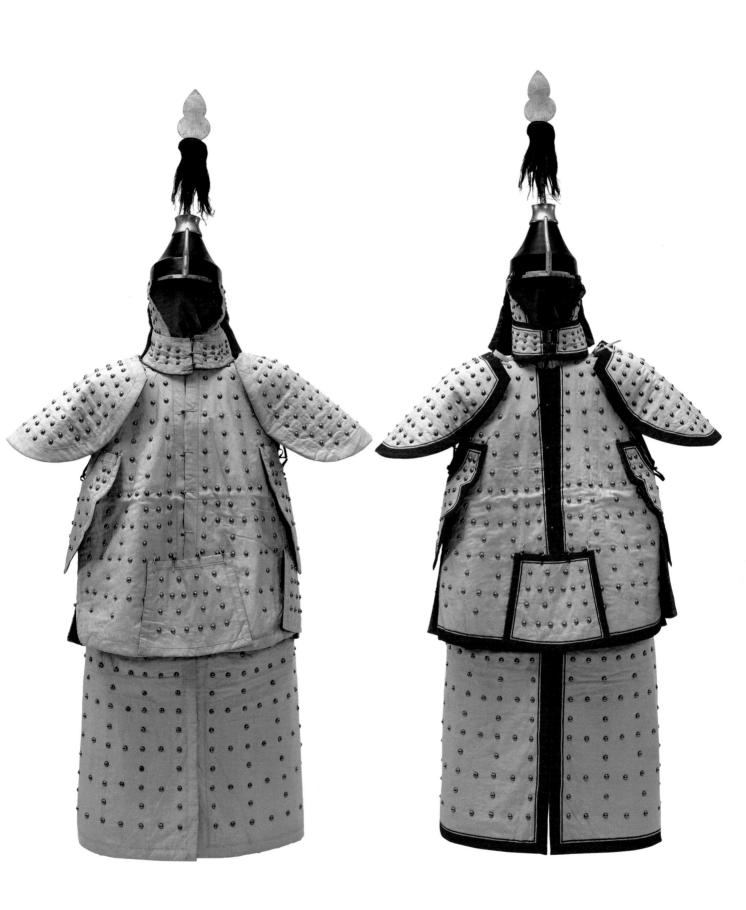

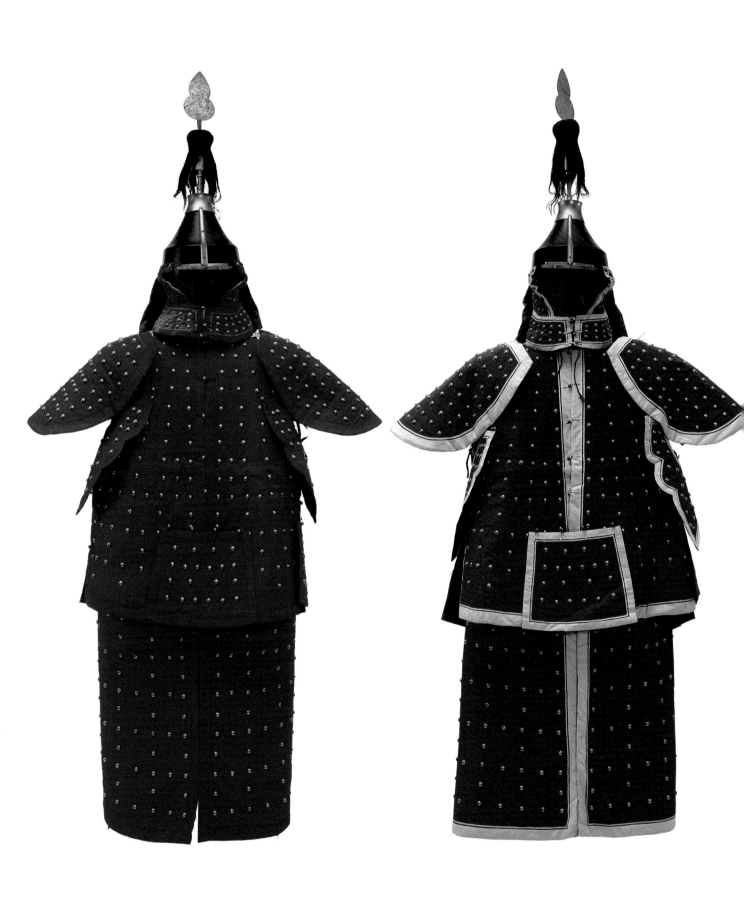

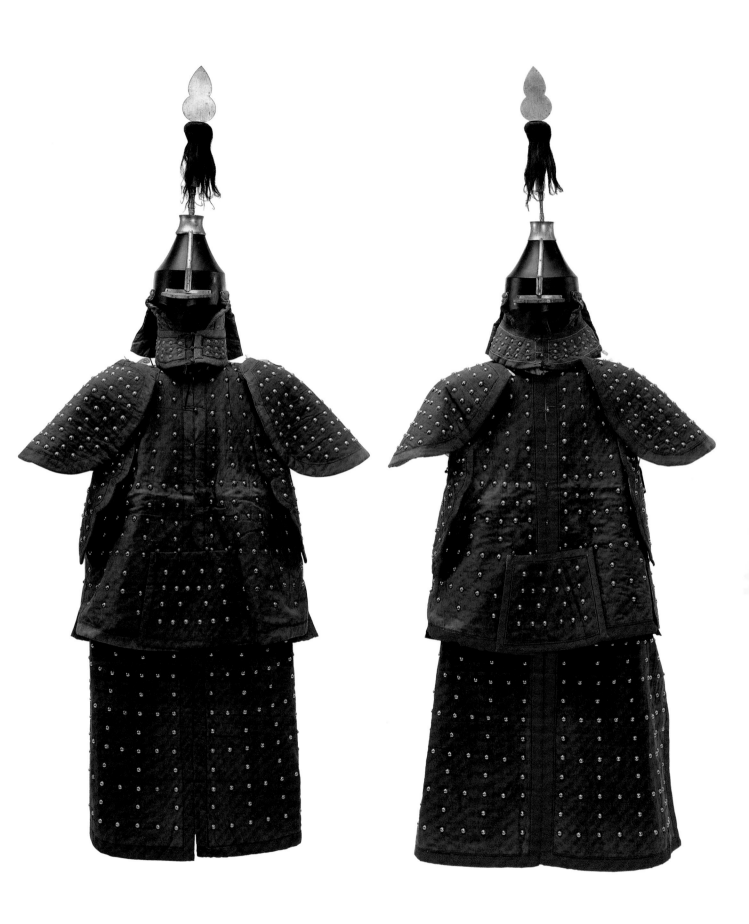

63

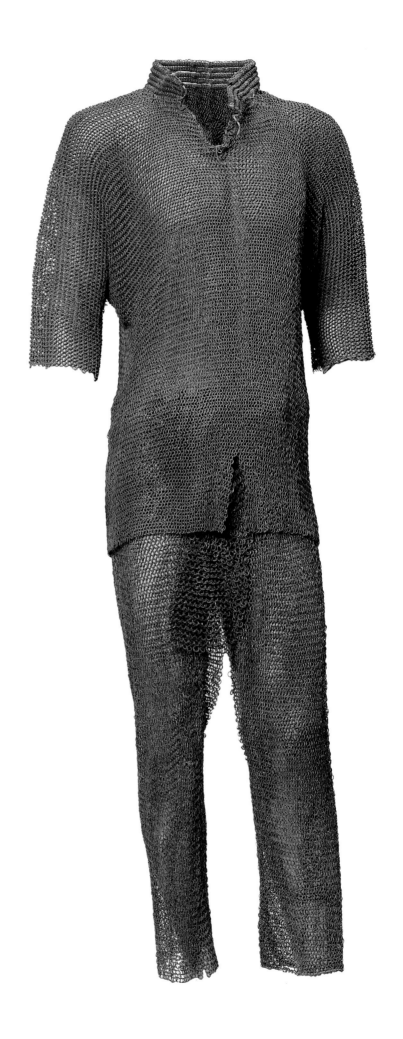

鎖子甲衫褲
清乾隆
衫長75厘米　褲長92厘米
清宮舊藏

A coat of mail
Qianlong period, Qing Dynasty
Length of upper garment: 75cm
Length of trousers: 92cm
Qing Court collection

鎖子甲上衫下褲，皆為鐵連環相屬，
衫不開襟，黑皮領。

此甲是乾隆二十四年(1759)平西域時
所獲軍器。乾隆皇帝命藏紫光閣，以
紀武功。

鞍韂

**Saddle and
Saddle
Blanket**

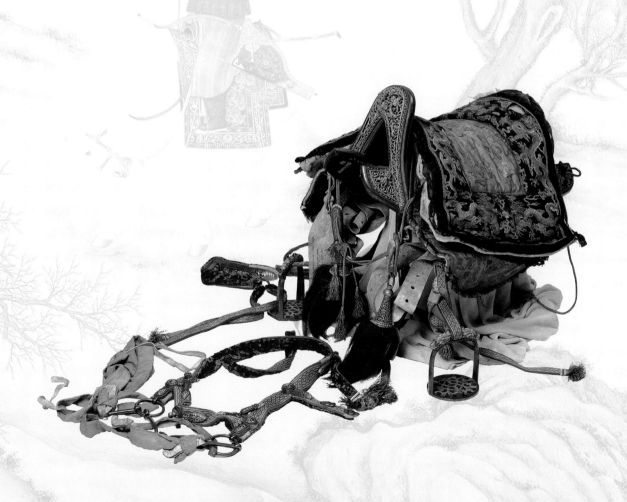

銀鍍金鏤龍馬鞍
清前期（清太宗）
高33厘米　長62厘米
清宮舊藏

Gilt silver saddle engraved with dragon design
Earlier stage of the Qing Dynasty
(Taizong period)
Height: 33cm　Length: 62cm
Qing Court collection

馬鞍木胎，前後鞍橋以銀葉片鑲邊，面鏤刻銀鍍金雲龍、魚水、禽獸紋。坐面飾黑牛皮，以銅箍連接。馬蹬銀質，蹬面飾方勝紋，頂部鏤刻龍紋，以黃帶連接。鞍墊面為藍、黃絨，內敷綿。附鞦韆提胸。

附皮籤，滿漢文墨書："太宗文皇帝御用（殘）鞦韆鞍一副　原在盛京尊藏"。

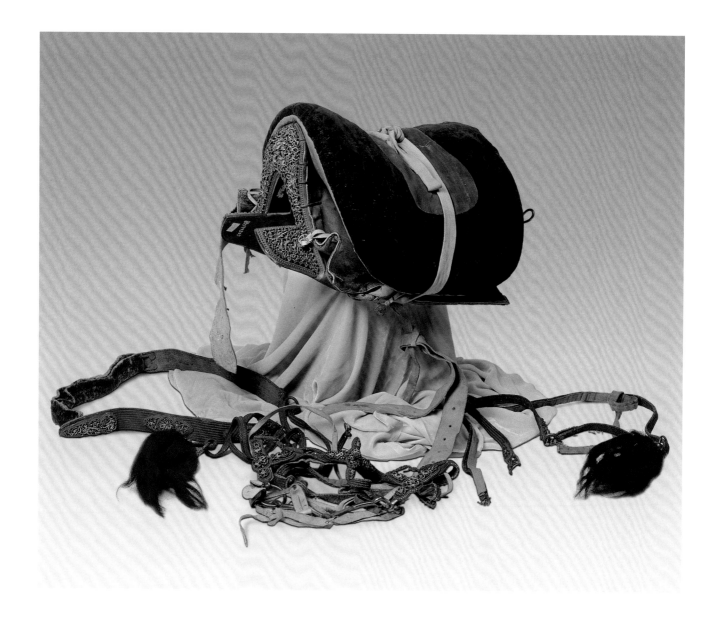

65

牛角邊嵌螺鈿馬鞍
清順治
高30厘米　長63厘米
清宮舊藏

**Saddle inlaid with mother-of-pearl and
decorated with ox horn on the edge**
Shunzhi period, Qing Dynasty
Height: 30cm　Length: 63cm
Qing Court collection

木胎，前鞍橋邊飾牛角，面用各色螺
鈿組成二龍戲珠、海水江崖等圖紋。
座面飾黑牛皮，以銀箍連接。馬蹬為
鐵鍍銀，蹬面飾雜寶紋，頂部鏤雕龍
紋，以黃帶連接。鞍墊面為氈，內敷
綿。附鞦韉提胸，上鑲鐵鍍金花卉飾
件，嵌珊瑚、青金石、綠松石。

附皮籤，滿漢文墨書："世祖章皇帝
御用嵌螺鈿松石（殘）　康熙十年恭
貯"。附木牌，漢文墨書："世祖鞍
陸"。

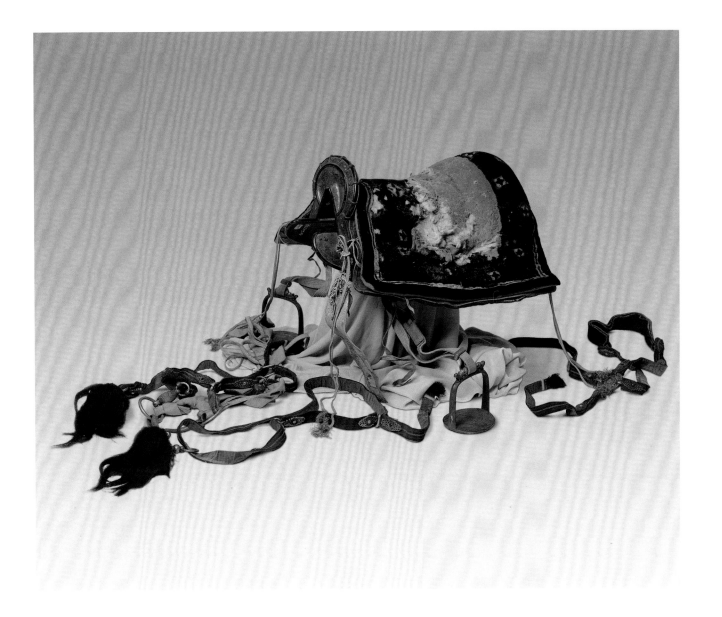

金鏨龍嵌珠石馬鞍
清順治
高32厘米　長67厘米
清宮舊藏

**Saddle engraved with gold dragon design
and inlaid with pearls and gems**
Shunzhi period, Qing Dynasty
Height: 32cm　Length: 67cm
Qing Court collection

木胎，前後鞍橋飾金葉，上鏨刻雲龍、花葉、海水江崖等圖紋，鑲嵌珍珠、綠松石、珊瑚等。座面黃緞地，飾彩色行龍和火珠、如意雲紋，以金箍固定。馬蹬為鐵鍍銀，蹬面飾方勝圖紋，頂部鏤雕鍍金龍紋，以黃帶連接。配鞍墊，黃緞面，上繡雲龍、蝙蝠、海水江崖，內敷綿。附鞦韀提

胸，上鑲金花葉飾件，嵌珊瑚、青金石、綠松石。

附皮籤，滿漢文墨書：“世祖章皇帝御用嵌松石珊瑚絲線鞦韀鞍一副　康熙□年恭貯”。附木牌，漢文墨書：“世祖鞍　貳”。

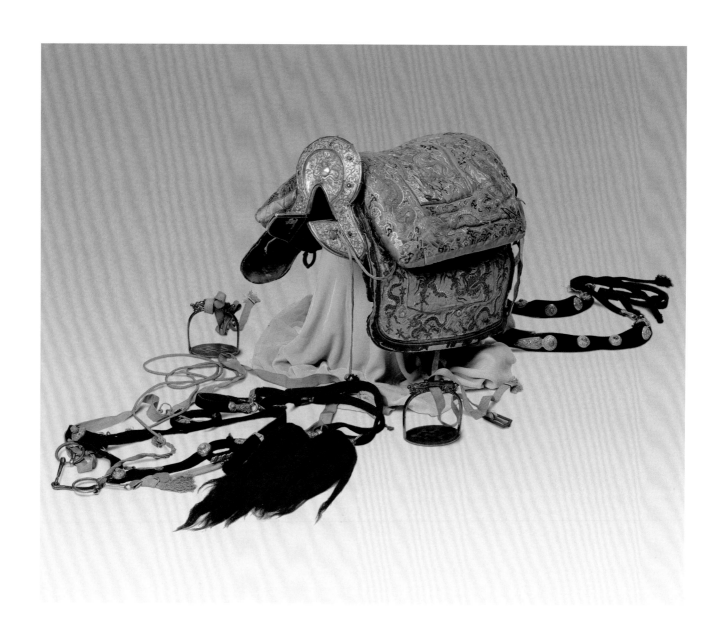

67

銀刻花嵌松石珊瑚馬鞍
清雍正
高28厘米　長58厘米
清宮舊藏

Saddle decorated with silver foils, engraved with patterns and inlaid with turquoises and corals
Yongzheng period, Qing Dynasty
Height: 28cm　Length: 58cm
Qing Court collection

木胎，前後鞍橋通體飾銀葉，鏨雲龍火珠紋，鑲嵌青金石、珊瑚等。鞍座上鋪設鞍墊。馬蹬為鐵鋄金，蹬面鏤刻雜寶圖紋，鑲嵌青金石、綠松石、珊瑚等，頂部鐵鋄金鏤雕龍紋，以黃帶連接。附鞦轡提胸，上鑲銀花葉飾件，嵌珊瑚、青金石、綠松石等。

此馬鞍為雍正皇帝御用。

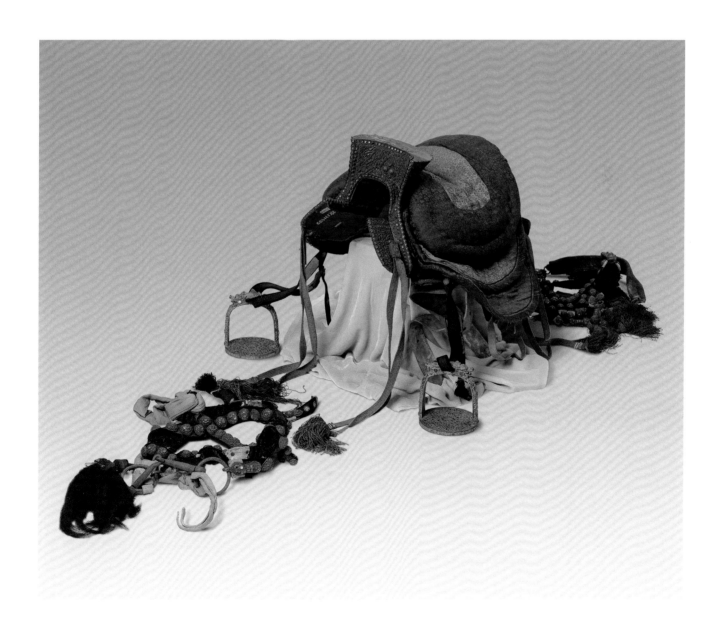

68

鐵鋄金鏤龍額勒特式馬鞍
清乾隆
高35厘米　長62厘米
清宮舊藏

Saddle engraved with dragon design in gold-damascened iron work in the style of Elete
Qianlong period, Qing Dynasty
Height: 35cm　Length: 62cm
Qing Court collection

木胎，前後鞍橋鐵鋄金鏤雕龍、獸、花葉等紋飾，鞍墊黃絨，外飾團龍、八寶紋，內敷綿。馬蹬為鐵鋄金，頂部鏤雕龍紋，以帶連接。附鞦轡提胸。

附皮籤，滿漢文墨書："高宗純皇帝御用額勒特式馬鞍一副　乾隆八年恭貯"。

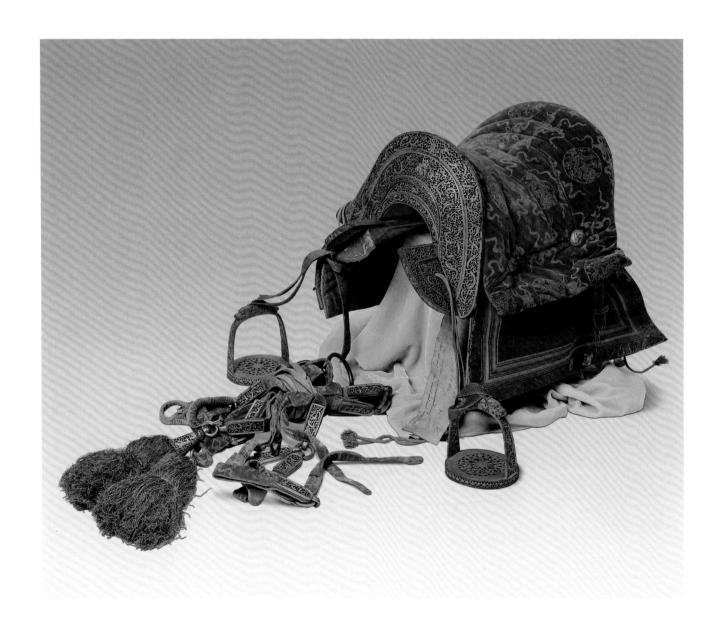

69

鐵鋄金雙龍馬鞍
清乾隆
高30厘米　長66厘米
清宮舊藏

**Saddle with double-dragon design in
gold-damascened iron work**
Qianlong period, Qing Dynasty
Height: 30cm　Length: 66cm
Qing Court collection

木胎，前後鞍橋以銀葉鑲邊，面上鐵
鋄金鏤雕二龍戲珠及如意雲紋。馬蹬
為鐵鍍銀，蹬面飾方勝、金錢紋，頂
部鏤雕龍紋，以藍帶連接。配鞍墊，
面繡金龍、火珠、如意雲和海水江崖
紋，內敷綿。附鞦韆提胸。

附皮籤，滿漢文墨書："高宗純皇帝
御用鋄金銀玲瓏花絲線鞦韆鞍一副
乾隆十九年恭貯"。

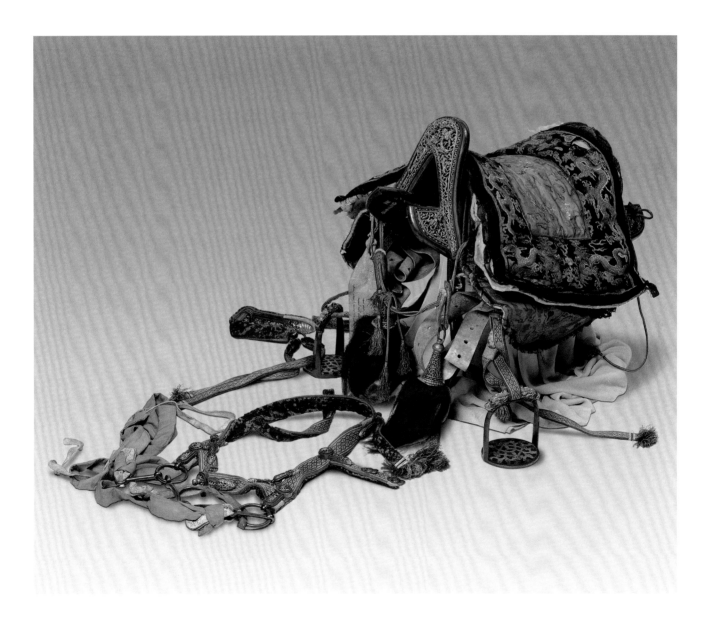

70

黑漆壽字描金花馬鞍
清乾隆
高36厘米　長61厘米
清宮舊藏

**Black lacquer saddle with character
"Shou" (longevity) and pattern in gold
tracery**
Qianlong period, Qing Dynasty
Height: 36cm　Length: 61cm
Qing Court collection

木胎，前後鞍橋邊飾牛角，面鬃黑漆描金壽字、夔龍、卐字等紋。馬蹬為鐵鍍金，頂部鏤雕龍紋，以皮帶連接。鞍坐面鬃黑漆，墊為藍絨黃芯面，外飾梅花紋，內敷綿。附鞦轡提胸。

附皮籤，滿漢文墨書："高宗純皇帝御用卐字梅花鞦轡鞍一副　乾隆四十三年恭貯"。附黃紙籤，墨書："雲電字六號　高宗純皇帝梅花鞍一副"、"雲字二號　萬字梅(殘)"。

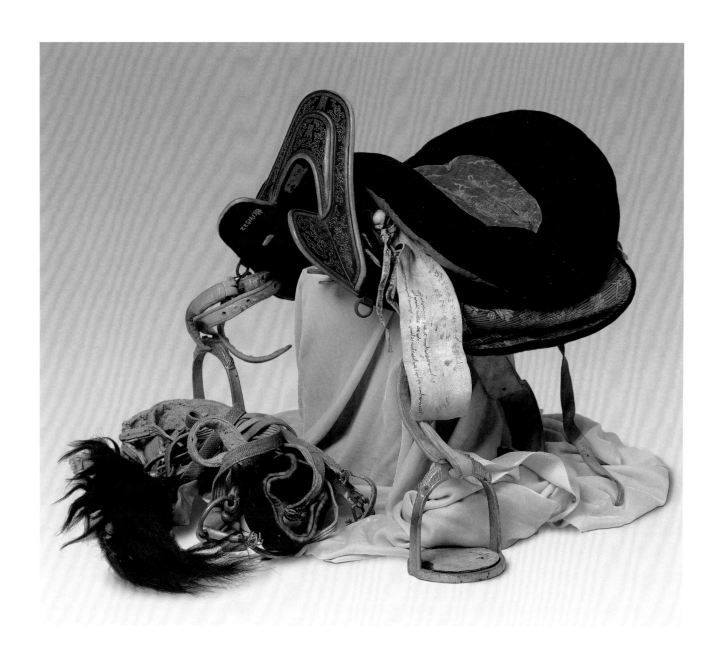

71

銅鍍金鏤花嵌玉石馬鞍
清乾隆
高34厘米　長67厘米
清宮舊藏

**Saddle engraved with design in gilt
copper and inlaid with jades**
Qianlong period, Qing Dynasty
Height: 34cm　Length: 67cm
Qing Court collection

木胎，前後鞍橋鑲銅鍍金花葉邊，內
嵌碧玉，上飾青金石和碧璽。馬蹬為
鐵鍍金，頂部鏤雕花葉紋，以皮帶連
接。配鞍墊，面黑絨，黃芯，內敷
綿。附鞦韅提胸，上固銅鍍金寸槽，
嵌飾玉質竹節。

此馬鞍為乾隆皇帝御用，附黃紙籤墨
書“高宗”二字。

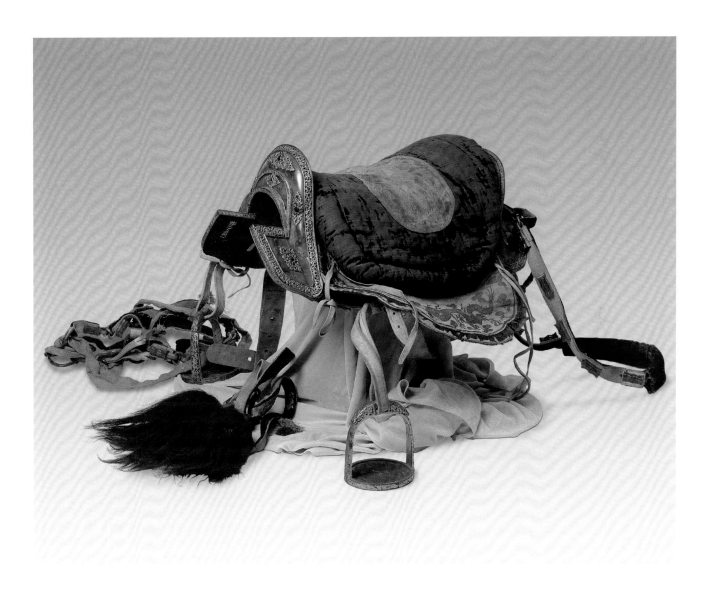

72

鐵鋄金玲瓏馬鞍
清乾隆
高32厘米　長67.5厘米
清宮舊藏

Saddle exquisitely carved with decoration in gold-damascened iron work
Qianlong period, Qing Dynasty
Height: 32cm　Length: 67.5cm
Qing Court collection

木胎，前後鞍橋鏤雕鐵鋄金花葉紋。鞍橋面鋪布，上置綿質黃緞面坐墊，飾彩雲金龍紋。馬蹬為鐵鋄金，上鏨花紋為飾，底部鏨鐵鋄金十字金剛杵圖案，套腳圈梁鏨刻雙龍。附鞦轡提胸，上嵌珊瑚珠。

此鞍係乾隆四十五年 (1780) 皇帝七十大壽時，六世班禪進貢的壽禮，後為嘉慶皇帝御用。附黃紙籤，墨書："乾隆四十五年七月二十六日　班禪額爾德尼進鐵鋄金玲瓏馬鞍一副"。附皮籤，滿漢文墨書："仁宗睿皇帝御用鋄金鞍一副　嘉慶十年恭貯"。

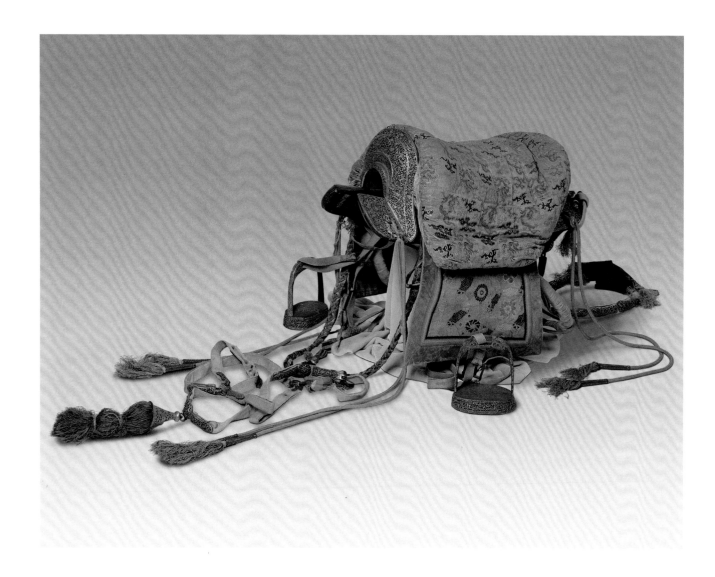

73

掐絲琺瑯馬鞍
清
高33厘米　長63厘米
清宮舊藏

**Saddle decorated with cloisonné enamel
patterns**
Qing Dynasty
Height: 33cm　Length: 63cm
Qing Court collection

木胎，前鞍橋面以掐絲琺瑯卍字紋為
地，上嵌五嶽真形圖及獸首、花卉圖
紋。後鞍橋面以掐絲琺瑯為地，上飾
雲龍、火珠、方勝和花卉等圖紋。鞍
座上鋪藍絨鞍墊。馬蹬為鐵鍍金，頂
部鏤雕鐵鍍金龍紋，以黃帶連接。附
鞦轡提胸，上鑲琺瑯飾件、白玉珠
等。

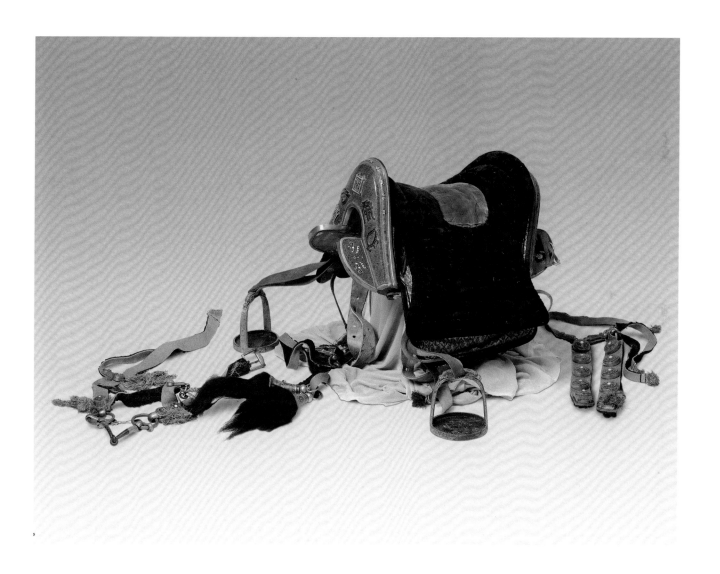

74

玉琮柄馬鞭
清
長71.5厘米
清宮舊藏

Horsewhip with a jade-cong-shaped
handle
Qing Dynasty
Length: 71.5cm
Qing Court collection

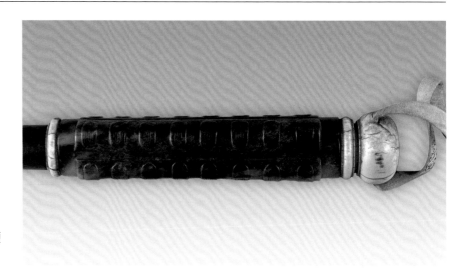

鞭柄玉質，玉琮狀，兩端飾象牙，鞭
桿為棕色竹，鞭梢以皮籤編辮而成。

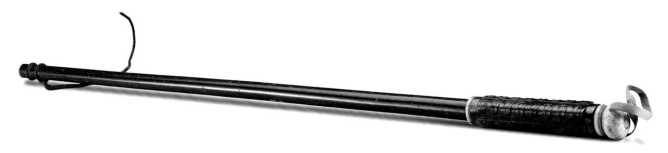

75

玉刻福壽柄馬鞭
清
長72厘米
清宮舊藏

Horsewhip with a jade handle carved
with design of five bats supporting a
character "Shou"(longevity)
Qing Dynasty
Length: 72cm
Qing Court collection

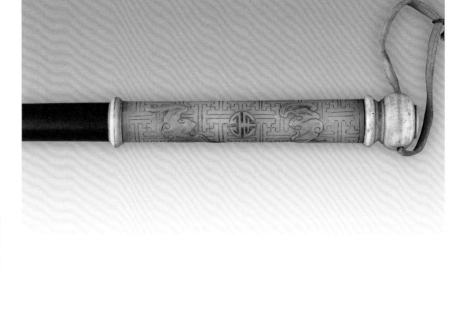

鞭柄玉質，刻五隻蝙蝠圍繞團壽字飛
舞，寓"五福捧壽"之意，四周環以卍
字紋。兩端飾象牙，鞭桿竹質，鞭梢
以皮籤編辮而成。

76

金星石柄皮馬鞭
清
長82.5厘米
清宮舊藏

Leather horsewhip with a handle of lapis lazuli
Qing Dynasty
Length: 82.5cm
Qing Court collection

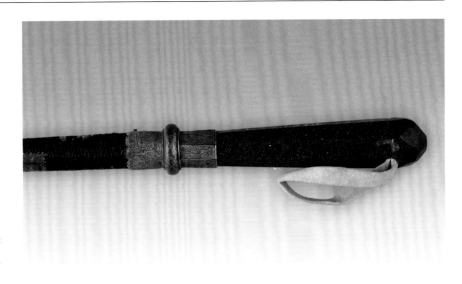

鞭柄金星石質，鞭桿藤質，外纏黑絲線，柄鞭連接處及中部嵌飾銅鍍金花卉捲草紋葉片。鞭梢為藍絲線。

金星石又名砂金或金砂閃礦，是一種含雲母片或氧化鐵礦物細片的石英岩，因閃耀金星般的光芒而得名。

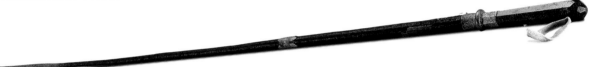

77

玉鏤花柄馬鞭
清
長83厘米
清宮舊藏

Horsewhip with a sapphire handle carved with design
Qing Dynasty
Length: 83cm
Qing Court collection

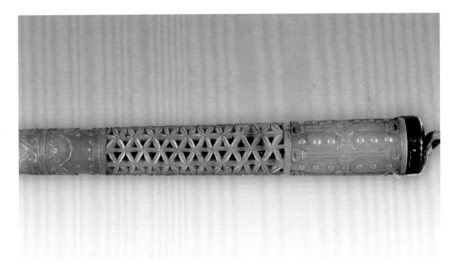

鞭柄青玉質，中部鏤花，兩端雕刻如意雲、星紋和環錢紋，柄首飾碧玉。鞭桿藤質，外纏黑絲線，鞭梢為黑絲線。

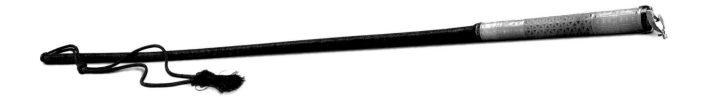

78

玉雕花柄馬鞭
清
長82厘米
清宮舊藏

Horsewhip with a sapphire handle carved
with design of peach, branches and
swastika
Qing Dynasty
Length: 82cm
Qing Court collection

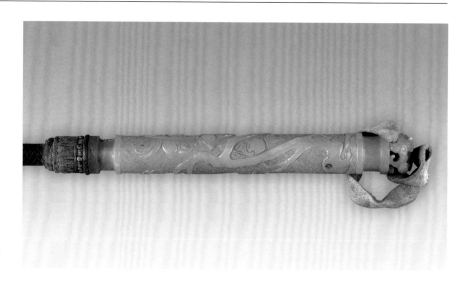

鞭柄青玉質，雕壽桃、枝葉和卍字
紋，柄首雕刻雲蝠紋，有"萬福萬壽"
之寓意。鞭桿藤質，包纏黑色皮革，
鞭梢為黑絲線。

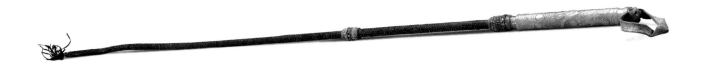

79

玉柄牛角馬鞭
清
長73厘米
清宮舊藏

Horsewhip of ox horn with a sapphire
handle
Qing Dynasty
Length: 73cm
Qing Court collection

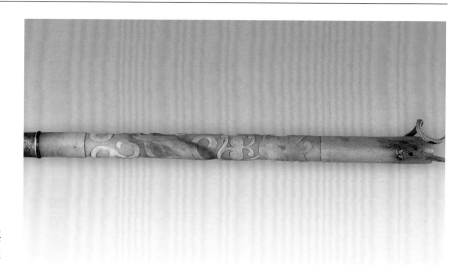

鞭柄青玉，雕夔龍如意雲紋。鞭柄與
鞭桿連接處嵌銅鍍金花葉飾件。鞭桿
以牛角製成，鞭梢以皮籤編辮而成。

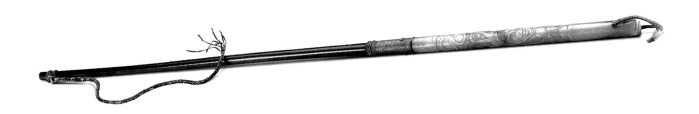

80

玉鏤龍柄馬鞭
清
長71厘米
清宮舊藏

**Horsewhip with a sapphire handle
carved with dragon design**
Qing Dynasty
Length: 71cm
Qing Court collection

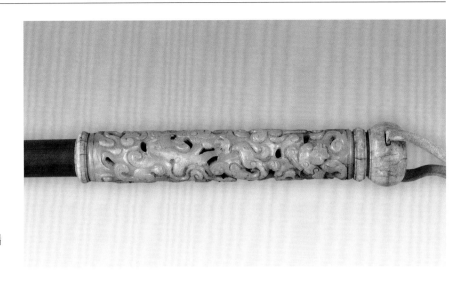

鞭柄青玉質，鏤雕夔龍、雲紋，兩端
飾象牙。鞭桿竹質，鞭梢皮製。

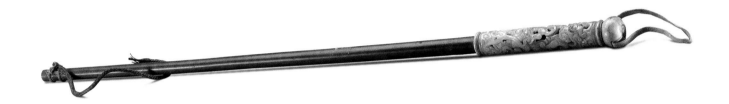

81

白玉鑲嵌鞦轡飾件
清
最大直徑3.5厘米　最小直徑1.5厘米
清宮舊藏

**Jade ornaments used for crupper and
bridle**
Qing Dynasty
Maximum diameter: 3.5cm　Minimum
diameter: 1.5cm
Qing Court collection

紫檀木盒，盒蓋鎏金文字"白玉鑲嵌
鞦轡件件一分"。內匣兩層，每層存
放有白玉、青玉製成的花卉飾件，每
朵花卉以青金石和珊瑚珠為蕊，為馬
鞍鞦轡上的飾物。鞦指絡在牲口股後
尾間的絆帶，轡是駕馭馬的韁繩，二
者亦可泛指韁繩。

82

鞦轡
清
鞦長106厘米　轡長67厘米
清宮舊藏

A set of crupper and bridle
Qing Dynasty
Length of crupper: 106cm　Length of bridle: 67cm
Qing Court collection

鞦轡一副，黃縧帶上鑲銅、鐵鍍金飾件，嵌彩色料石。提胸為掐絲琺瑯，上飾纏枝蓮紋。附黃紙籤墨書："二十九號　假金剛石鞦轡一副"。

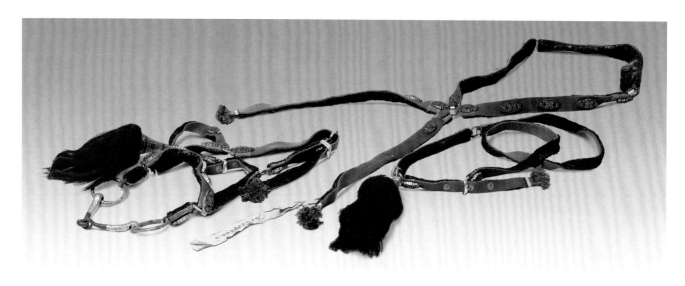

83

銅鍍金嵌松石珊瑚鞦轡
清
鞦長106厘米　轡長67厘米
清宮舊藏

Gilt copper crupper and bridle inlaid with turquoises and corals
Qing Dynasty
Length of crupper: 106cm　Length of bridle: 67cm
Qing Court collection

鞦轡一副，黃縧帶上鑲銅、鐵鍍金鏤雕花葉飾件，中嵌白玉，環嵌綠松石、青金石和珊瑚珠。

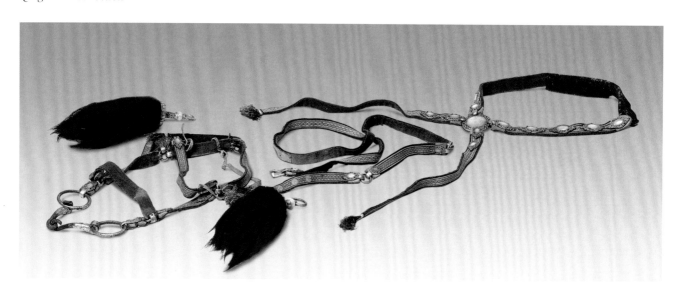

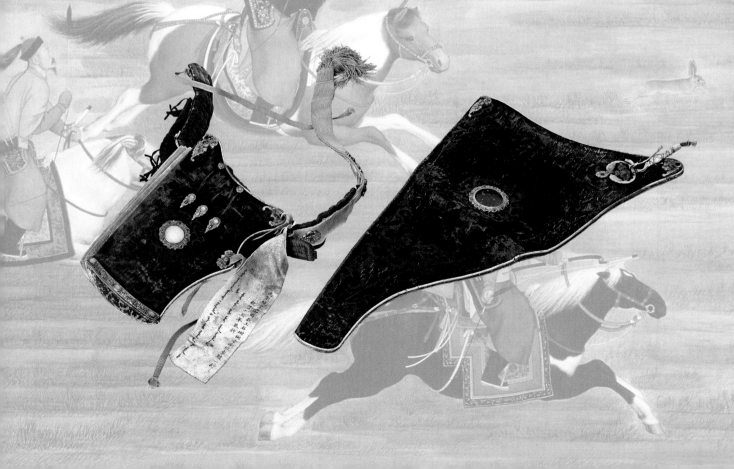

弓箭

Bow and Arrow

84

平定伊犁回部戰圖
清乾隆
長55.4厘米　寬90.8厘米
清宮舊藏

Painting showing the war on putting down the rebellion of Hui tribes in Yili area
Qianlong period, Qing Dynasty
Length: 55.4cm　Width: 90.8cm
Qing Court collection

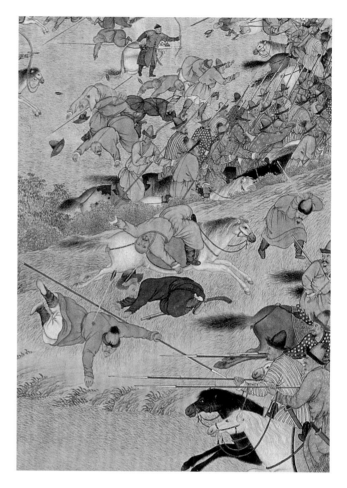

弓箭是冷兵器時代的遠射武器，此圖繪乾隆二十至二十六年 (1755—1761) 平定蒙古族準噶爾部的阿睦爾撒納和維吾爾族的布那敦、霍集占 (又稱大小和卓木) 的經過。共16幅，今選錄《呼爾滿大捷》、《霍斯庫魯克之戰》，交戰中大量使用弓箭。

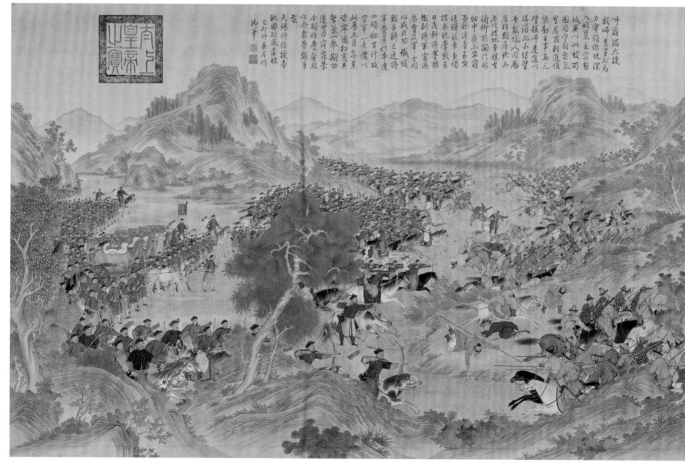

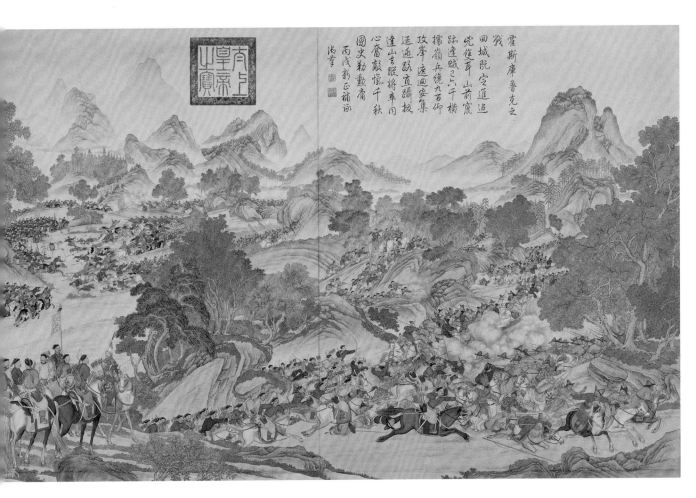

霍斯庫魯克之
戰
回城既空進追
先鋒耳山前窟
跡連賊已六千橫
攔嶺兵徧九百仰
攻峯庭迴安集
延迤跋直蹻枝
達山吉踞將車同
心奮敵懷千秋
國史勒勳庸
丙戌新正補詠
御筆

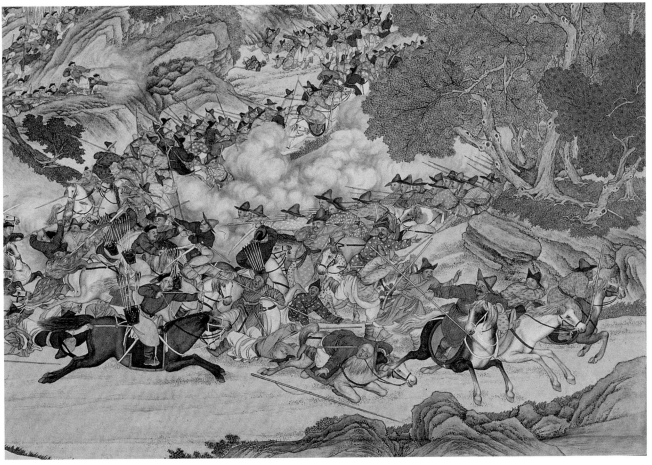

青布黑皮櫜鞬
清康熙
櫜長35厘米　寬26厘米
鞬長84厘米
清宮舊藏

Black leather quiver and black cloth bow case
Kangxi period, Qing Dynasty
Quiver: Length: 35cm　Width: 26cm
Bow case: Length: 84cm
Qing Court collection

櫜用黑牛皮製成，鑲綠邊。鞬為青布製。櫜鞬均嵌琺瑯飾件以加固。附縰帶一根，面以黃絲線編結，飾琺瑯嵌件和銅鈎，裏紅緞平金暗八仙紋。附黃紙籤，墨書："聖祖仁皇帝大琺瑯撒袋一副"。附皮籤，滿漢文墨書："聖祖仁皇帝御用大琺瑯撒袋一副　康熙二 (殘)"。

櫜鞬又稱撒袋，盛裝弓箭之用，櫜盛箭，鞬盛弓。

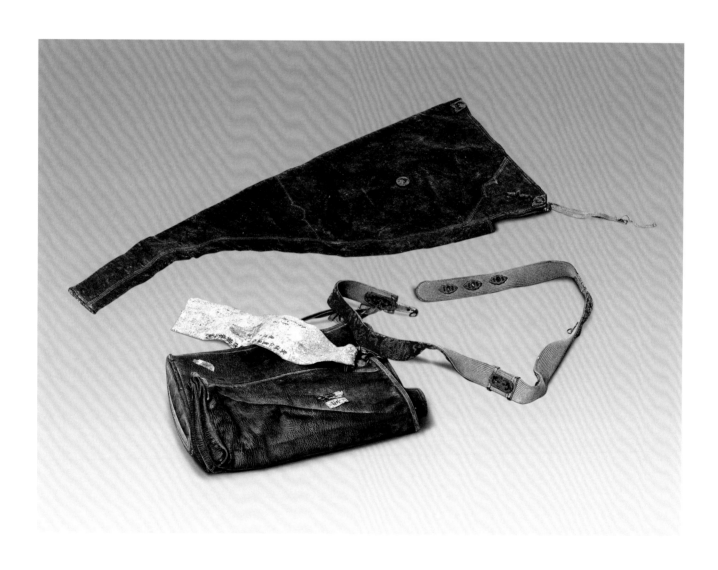

86

黑絨面嵌玉珊瑚櫜韆

清乾隆

櫜長34厘米　寬23厘米

韆長80厘米

清宮舊藏

Quiver and bow case of black velvet with jade and coral inlays

Qianlong period, Qing Dynasty

Quiver: Length: 34cm　Width: 23cm

Bow case: Length: 80cm

Qing Court collection

櫜韆皆黑絨製，飾件同。銀鍍金雕夔龍、蝙蝠為飾，鑲嵌白玉和珊瑚，周圍飾綠皮邊，底部飾玭瑅。附綹帶一根，面為黃絲線編結而成，飾銀鍍金蝙蝠紋，上嵌珊瑚。

附皮籤，滿漢文墨書：「高宗純皇帝御用嵌玉石珊瑚青倭緞櫜韆一副　乾隆四十三年恭貯」。

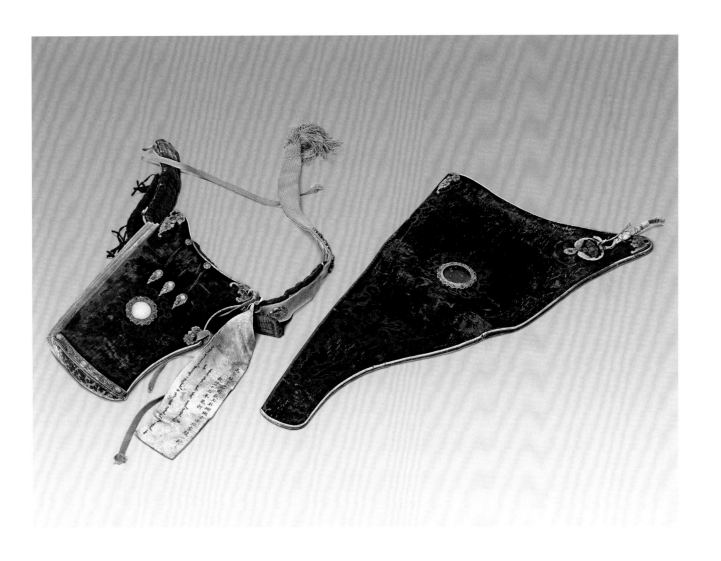

87

嵌紅寶石綠氈囊鞬
清乾隆
囊長29厘米　寬22厘米
鞬長71厘米
清宮舊藏

**Quiver and bow case of green felt with
ruby inlays**
Qianlong period, Qing Dynasty
Quiver: Length: 29cm　Width: 22cm
Bow case: Length: 71cm
Qing Court collection

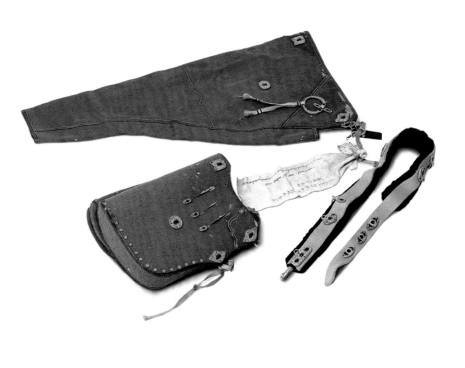

囊鞬皆綠氈製成，紅牛皮邊，嵌銅鍍
金鏤雕夔龍飾件，上嵌紅寶石。囊底
邊呈半圓狀，嵌銅鍍金縷空梅花紋。
附緱帶一根。

附木牌，墨書："高宗純皇帝撒袋一
副"。附皮籤，滿漢文墨書："高宗純
皇帝御用嵌紅寶石綠氈撒袋一副　嘉
慶七年恭貯"。

88

紅皮畫琺瑯銅釘囊鞬
清乾隆
囊長35厘米　寬25厘米
鞬長75厘米
清宮舊藏

**Quiver and bow case of red leather with
painted enamel ornaments and gilt
copper nails**
Qianlong period, Qing Dynasty
Quiver: Length: 35cm　Width: 25cm
Bow case: Length: 75cm
Qing Court collection

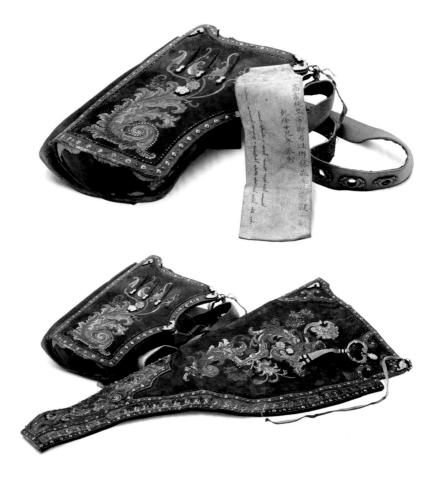

囊鞬皆牛皮製成，皮面壓模彩繪黃色
花卉紋，鑲嵌畫琺瑯飾件，用銅鍍金
釘加以固定。

附黃紙籤，墨書："囊字第五號"。附
皮籤，滿漢文墨書："高宗純皇帝御
用琺瑯鑲嵌壓花囊鞬一副　乾隆十九
年恭貯"。

89

銀絲花緞嵌紅寶石櫜鞬
清
櫜長36厘米　寬22厘米
鞬長76厘米
清宮舊藏

Quiver and bow case of silver-thread-woven satin with ruby inlays
Qing Dynasty
Quiver: Length: 36cm　Width: 22cm
Bow case: Length: 76cm
Qing Court collection

櫜鞬皆銀絲緞製成，綠皮邊，上飾花
葉紋，鑲嵌鐵鍍銀鏤雕夔龍紋飾件，
上鑲嵌紅色寶石。附黃絨縧帶一根。

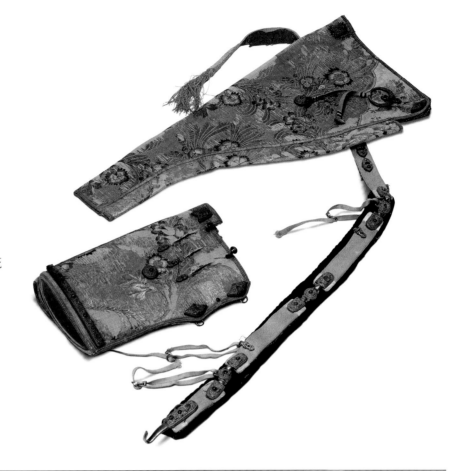

90

綠呢嵌銅八寶櫜鞬
清
櫜長27厘米　寬21厘米
鞬長69厘米
清宮舊藏

Quiver and bow case of green woolen cloth inlaid with design of gilt copper Eight Treasures
Qing Dynasty
Quiver: Length: 27cm　Width: 21cm
Bow case: Length: 69cm
Qing Court collection

櫜鞬皆為綠呢製成，綠牛皮邊，嵌銅
鍍金盤腸、法輪、法螺、白蓋、雙
魚、蓮花、寶傘、寶瓶等佛教法器組
成的八寶紋飾。櫜底邊呈半圓狀，嵌
銅鍍金梅花及乳釘。附縧帶一根。

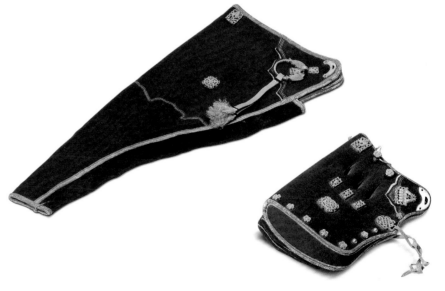

91

黃皮嵌玻璃櫜韇
清
櫜長32厘米　寬22厘米
韇長72厘米
清宮舊藏

**Leather quiver and bow case inlaid with
glass beads**
Qing Dynasty
Quiver: Length: 32cm　Width: 22cm
Bow case: Length: 72cm
Qing Court collection

櫜韇皆皮製，鑲綠邊，由玻璃珠嵌飾
組成團花、如意雲和花葉等圖紋。附
緱帶一根，銅鍍金飾件上嵌綠松石。

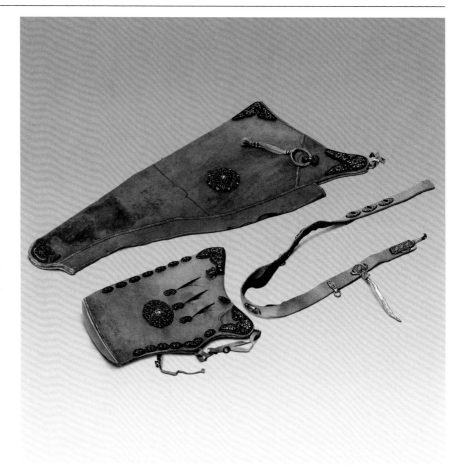

92

織錦嵌紅寶石櫜韇
清
櫜長37厘米　寬22厘米
韇長80厘米
清宮舊藏

**Brocade quiver and bow case with ruby
inlays**
Qing Dynasty
Quiver: Length: 37cm　Width: 22cm
Bow case: Length: 80cm
Qing Court collection

櫜韇為月白織錦面，上以銀絲飾龍
鳳、火珠、暗八仙及如意雲紋。韇角
飾紅地平金花葉、雲紋，綠皮邊。面
鑲嵌鐵鍍銀鏤夔龍飾件，飾件上均鑲
嵌紅寶石。附緱帶一根。

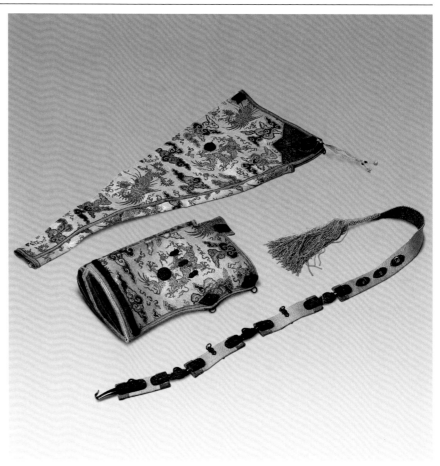

93

黑皮嵌玉櫜鞬
清
櫜長38厘米　寬21厘米
鞬長83厘米
清宮舊藏

**Black leather quiver and bow case inlaid
with jades**
Qing Dynasty
Quiver: Length: 38cm　Width: 21cm
Bow case: Length: 83cm
Qing Court collection

櫜鞬皮質，呈黑色，綠邊，嵌銅鍍金
飾件，飾件隨形包嵌和闐白玉。附緱
帶一根。

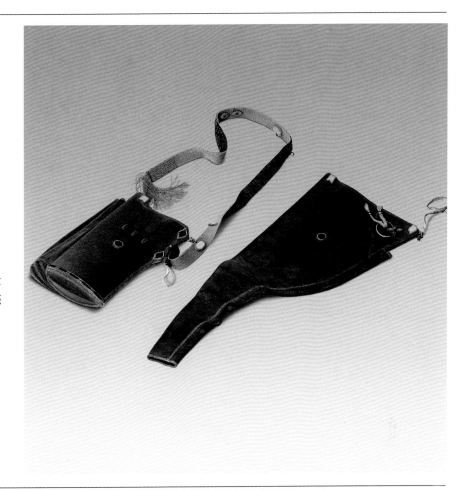

94

黑絨嵌珊瑚珠小櫜鞬
清
櫜長23厘米　寬13厘米
鞬長42厘米
清宮舊藏

**Small black velvet quiver and bow case
inlaid with coral beads**
Qing Dynasty
Quiver: Length: 23cm　Width: 13cm
Bow case: Length: 42cm
Qing Court collection

櫜鞬黑絨面，綠邊，嵌鐵鍍金鏤花飾
件，飾件嵌珊瑚珠。附緱帶一根。隨
櫜鞬有小樺皮弓一張、箭十四枝。

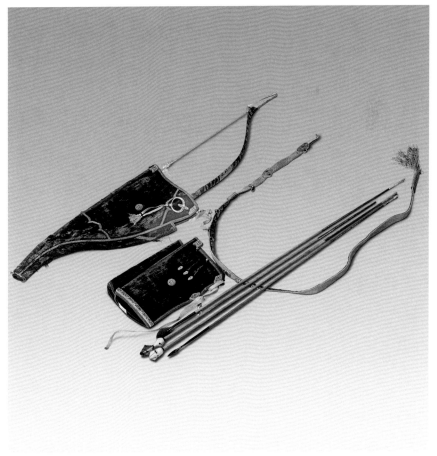

95

銀絲花緞嵌藍寶石韜鞭

清

韜長36厘米　寬21厘米

鞭長81厘米

清宮舊藏

Quiver and bow case of silver-thread-woven satin inlaid with sapphires

Qing Dynasty

Quiver: Length: 36cm　Width: 21cm

Bow case: Length: 81cm

Qing Court collection

韜鞭銀絲緞製成，綠皮邊。緞面繡花葉圖，鑲嵌鐵鍍金夔龍飾件，飾件上均鑲嵌藍寶石。附縧帶一根。

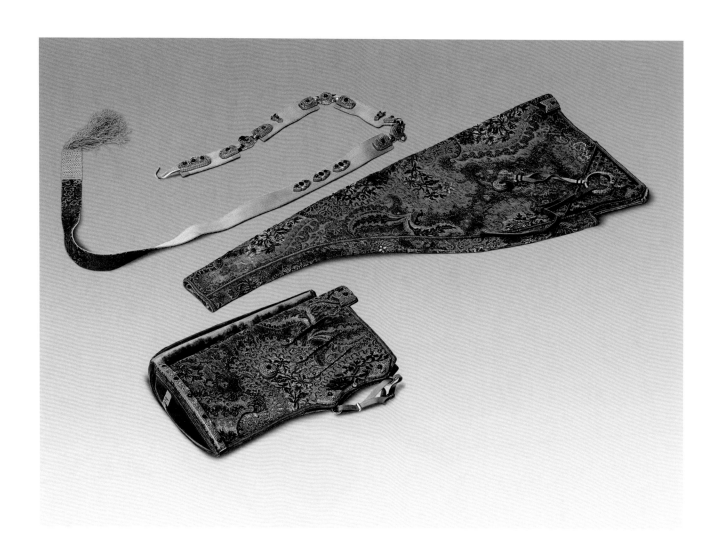

96

太宗御用白樺皮弓
清前期
長178.5厘米
清宮舊藏

Bow covered with white birch bark used by Emperor Taizong
Earlier stage of the Qing Dynasty
Length: 178.5cm
Qing Court collection

弓木質，面貼白牛角，背貼白樺皮。弓梢處包嵌銀葉片，骨質墊弦，弓弦一根，弓中部鑲暖木一塊，便於手握。附皮籤，墨書滿漢文："太宗文皇帝御用白面樺皮弓一張原在盛京尊藏"。

清太宗皇太極御用弓數量很多，大部分收藏在盛京（今瀋陽），以念其發祥之地。

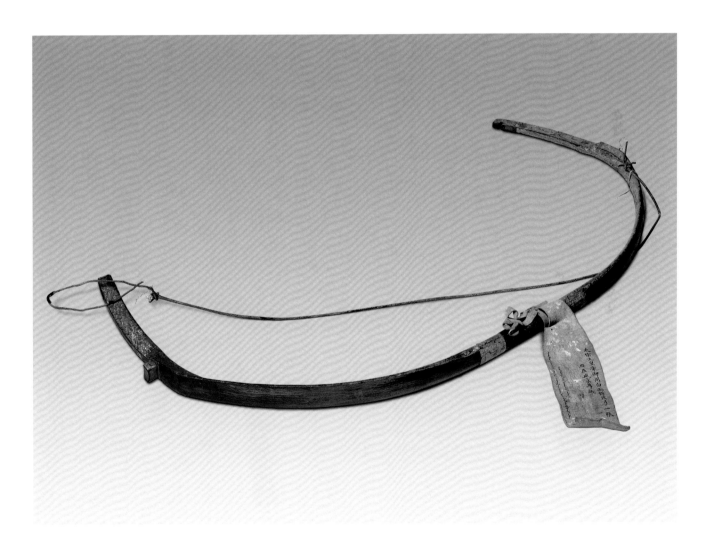

太宗御用黑樺皮弓

清前期
長177.5厘米
清宮舊藏

Bow covered with black birch bark used by Emperor Taizong
Earlier stage of the Qing Dynasty
Length: 177.5cm
Qing Court collection

弓木質，面貼黑牛角，背貼樺皮，染成黑色。弓梢處包嵌牛角，骨質墊弦，弓弦一根，弓中部鑲暖木一塊。附二木牌，各墨書滿漢文："太宗文皇帝黑面樺皮弓 二號"。附二皮籤，墨書滿漢文："太宗皇帝黑面弓"、"太宗文皇帝御用黑面樺皮弓一張 原在盛京尊藏"。

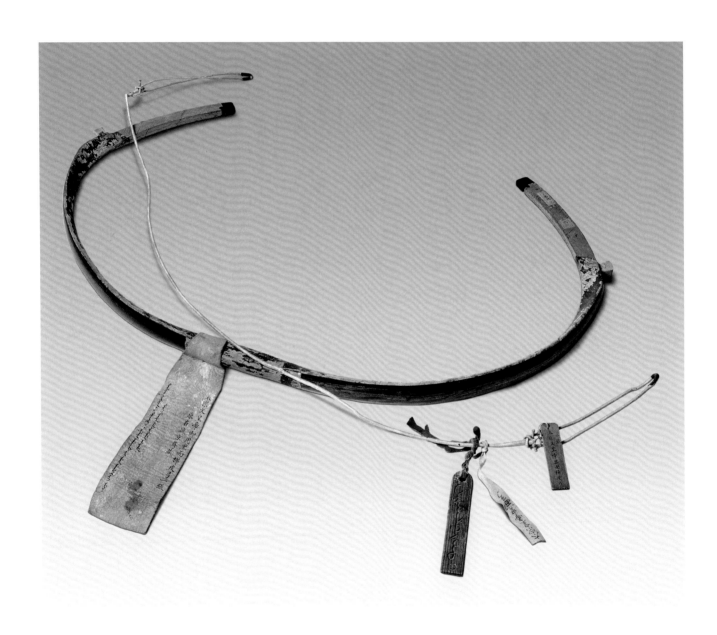

98

世祖御用花樺皮弓

清順治
長178厘米
清宮舊藏

Bow covered with colored birch bark used by Emperor Shunzhi

Shunzhi period, Qing Dynasty
Length: 178cm
Qing Court collection

弓木質，面貼黑牛角，背貼染色樺皮。弓梢處包嵌牛角，牛角上鐫"七力"二字，骨質墊弦，弓弦一根，弓中部鑲暖木一塊。附皮籤，墨書滿漢文："世祖章皇帝御用花面樺皮弓一張　康熙十年恭貯"。

力是古代的一種計量單位，為弓的一種術語。每"力"為9斤14兩。清制1斤等於16兩。在製作弓過程中，需在弓的背面塗沫筋、膠，筋、膠塗的越多，弓的力數越大，持弓人需有足夠的臂力才能拉開。清朝將其筋、膠不同的重量，分之為一至六等的弓和一至十八的力。

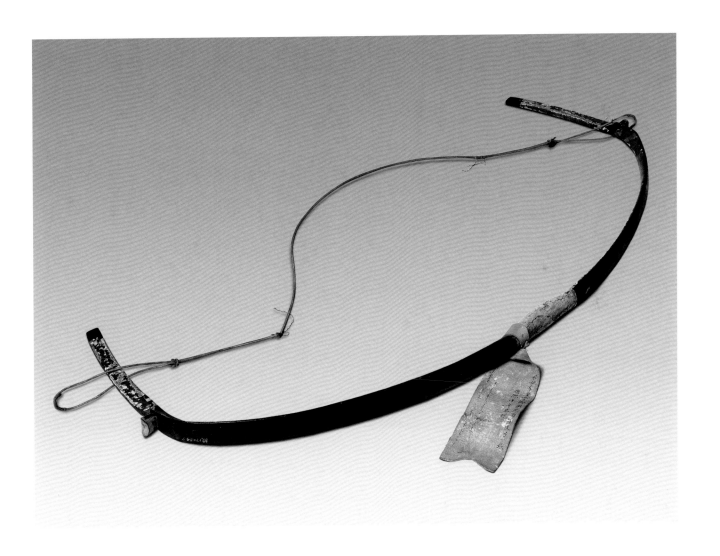

世祖御用綠花面樺皮弓
清順治
長177厘米
清宮舊藏

Bow appliqued with light green ox-horn and white birch bark used by Emperor Shunzhi

Shunzhi period, Qing Dynasty
Length: 177cm
Qing Court collection

弓木質，面貼淺綠色牛角，背貼白樺皮。弓梢處包嵌牛角，骨質墊弦，弓弦一根，弓中部鑲暖木一塊。附二皮籤，墨書滿漢文：“世祖皇帝御用綠花面弓”、“世祖章皇帝御用綠花面樺皮弓一張　康熙十年恭貯”。

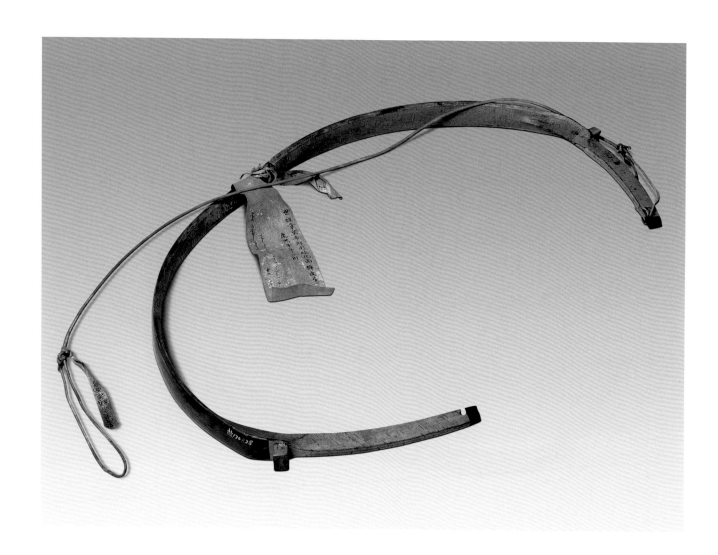

100

世祖御用黑樺皮弓
清順治
長174厘米
清宮舊藏

Bow covered with black birch bark used by Emperor Sunzhi
Shunzhi period, Qing Dynasty
Length: 174cm
Qing Court collection

弓木質，面貼黑牛角，背貼染色樺皮。弓梢處包嵌牛角，骨質墊弦，弓弦一根，弓中部鑲暖木一塊。附皮籤，墨書滿漢文："世祖章皇帝御用黑面樺皮弓一張　康熙十年恭貯"。

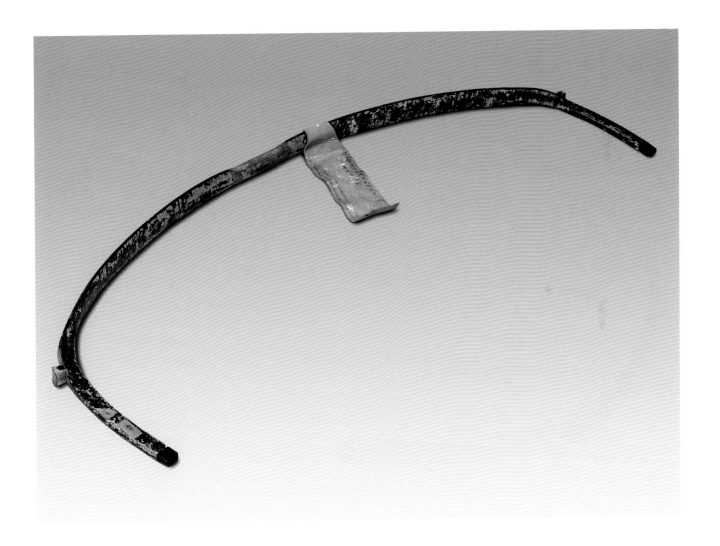

101

聖祖御用樺皮弓
清康熙
長174厘米
清宮舊藏

Bow covered with birch bark used by Emperor Kangxi
Kangxi period, Qing Dynasty
Length: 174cm
Qing Court collection

弓木質，面貼牛角，背貼染色樺皮。弓梢處包嵌牛角，骨質墊弦，弓弦一根（已佚），弓中部鑲暖木一塊。附皮籤，墨書滿漢文："聖祖仁皇帝御用通特克面樺面弓一張　康熙二十一年恭貯"。

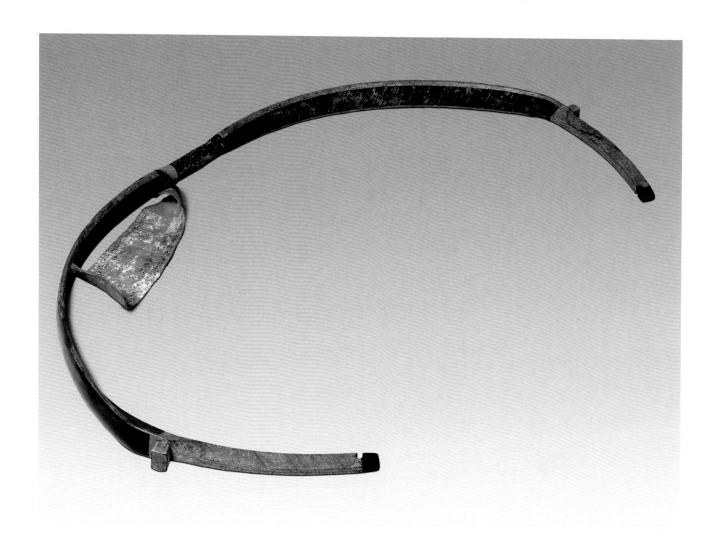

102

世宗御用樺皮弓
清雍正
長179厘米
清宮舊藏

Bow covered with birch bark used by Emperor Yongzheng
Yongzheng period, Qing Dynasty
Length: 179cm
Qing Court collection

弓木質，面貼牛角，背貼染色樺皮。弓梢處包嵌牛角，骨質墊弦，弓弦一根，弓中部鑲暖木一塊。附二皮籤，墨書滿漢文："世宗皇帝葡萄花面弓　四力半"、"世宗憲皇帝御用定把葡萄樺面弓一張　乾隆八年恭貯"。

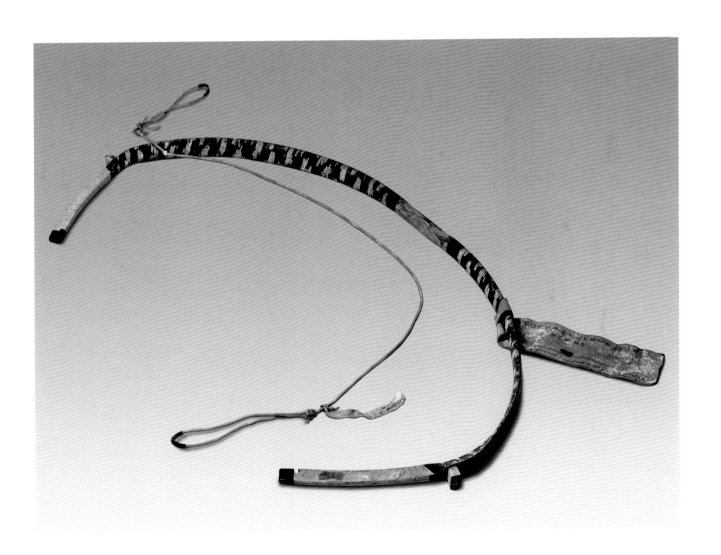

103

高宗御用吉慶錦弓
清乾隆
長179厘米
清宮舊藏

**Bow decorated with lacquer auspicious design used by Emperor
Qianlong**
Qianlong period, Qing Dynasty
Length: 179cm
Qing Court collection

弓木質，面貼牛角，背貼樺皮，飾以彩漆吉祥紋。弓梢處包嵌牛角鐫"五力半"二字，骨質墊弦，弓中部鑲暖木一塊。附皮籤，墨書滿漢文："高宗純皇帝御用定把花面吉慶錦弓一張　乾隆十九年恭貯"。

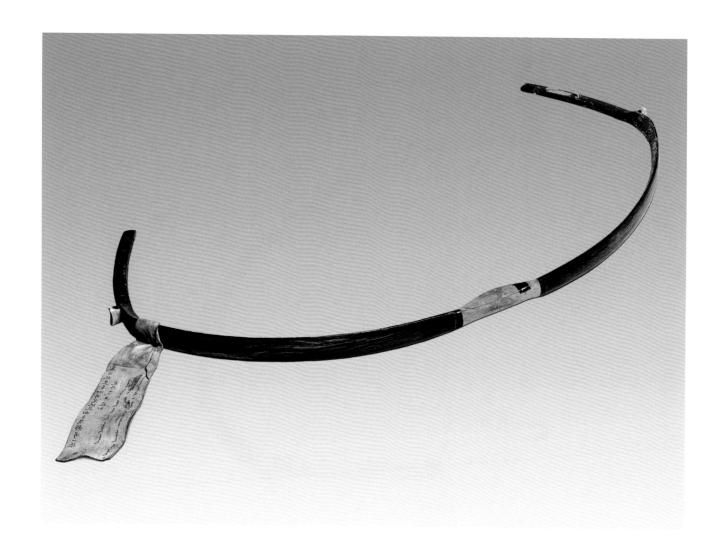

104

高宗御用黑角樺皮弓
清乾隆
長178厘米
清宮舊藏

**Bow appliqued with black ox-horn and birch bark used by
Emperor Qianlong**
Qianlong period, Qing Dynasty
Length: 178cm
Qing Court collection

弓木質，面貼牛角，背貼彩漆樺皮。弓梢處包嵌牛角鐫
"七力"二字，弓弦一根，骨質墊弦，弓中部鑲暖木一塊。
附皮籤，墨書滿漢文："高宗純皇帝御用定把黑面樺皮弓
一張　乾隆十九年恭貯"。

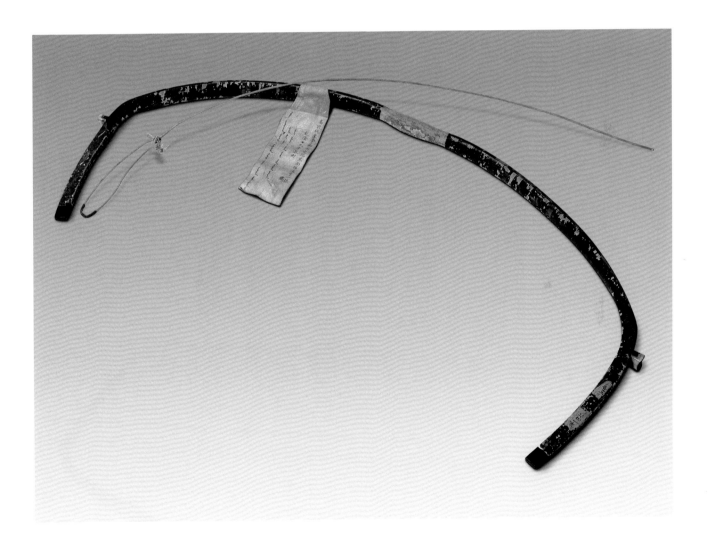

105

文宗御用金桃皮弓
清咸豐
長177厘米
清宮舊藏

Bow covered with golden peach bark used by Emperor Xianfeng
Xianfeng period, Qing Dynasty
Length: 177cm
Qing Court collection

弓木質，面貼牛角，背貼金桃皮。弓梢處飾牛角鐫"五力"二字，骨質墊弦，弓中部鑲暖木一塊。附皮籤，墨書滿漢文："文宗□皇帝(殘)馬箭弓一張"，另附一木牌，墨書滿文。

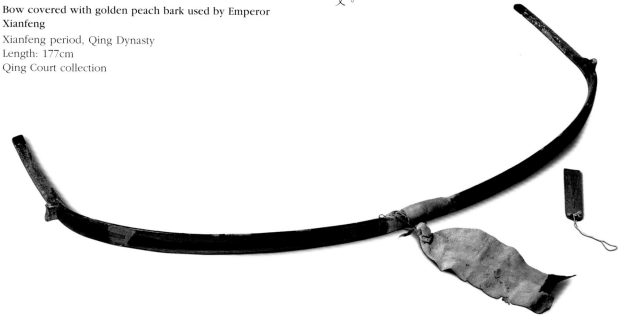

106

穆宗御用牛角樺皮弓
清同治
長175厘米
清宮舊藏

Bow appliqued with ox-horn and birch bark used by Emperor Tongzhi
Tongzhi period, Qing Dynasty
Length: 175cm
Qing Court collection

弓木質，面貼牛角，背貼彩漆樺皮。弓梢處飾牛角，骨質墊弦，弓中部鑲暖木一塊。貼黃紙籤墨書"穆宗"二字。

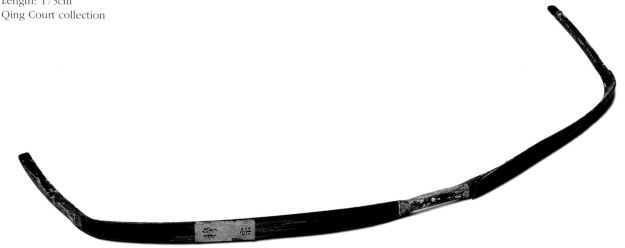

107

壽字樺皮弓
清
長162厘米
清宮舊藏

**Bow covered with birch bark and carved
with characters Shou (longevity)**
Qing Dynasty
Length: 162cm
Qing Court collection

弓木質，面貼黑牛角，背貼彩漆紅黑樺皮，描繪花葉、紅黑方塊圖紋，並鐫刻壽、卍圖案。弓梢處包嵌牛角，骨質墊弦，弓弦一根，弓中部鑲暖木一塊。另附各式箭一組。

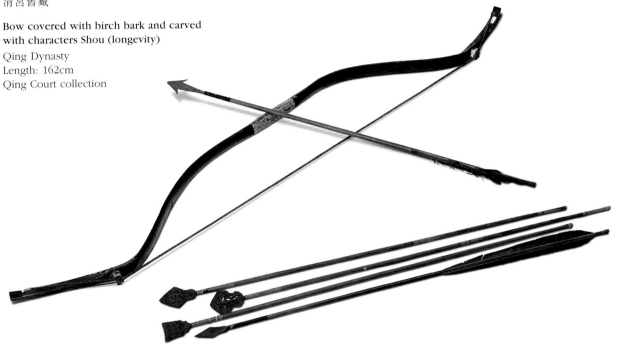

108

弩
清
長114厘米
清宮舊藏

Crossbow
Qing Dynasty
Length: 114cm
Qing Court collection

弩牀(已殘)木質，手柄處纏麻髹漆，掛弦處安裝鐵轉輪，前後飾骨，扳機鐵質。前端鐵質凹槽，繫皮繩兩根，以為架弓之用。

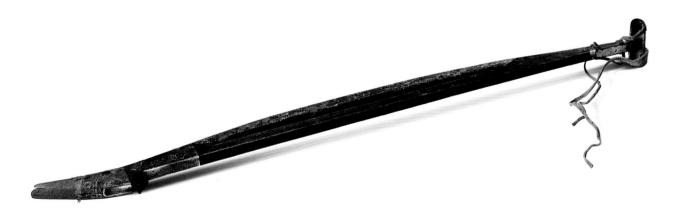

109

翠班指
清
高2.7厘米　直徑3.1厘米
清宮舊藏

Jadeite archer's thumb-ring
Qing Dynasty
Height: 2.7cm　Diameter: 3.1cm
Qing Court collection

班指是拉弓射箭時套在右手拇指上的
保護用具，後逐漸演變為裝飾、炫耀
地位之物。質地有銅、鐵、金、銀、
水晶、瑪瑙、玉、翠等。

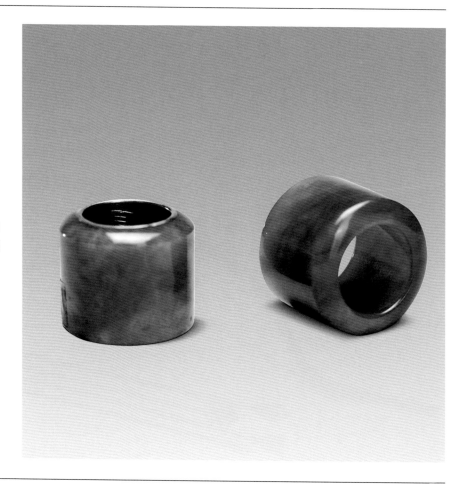

110

遵化長鈚箭
清康熙
長94厘米
清宮舊藏

Long *Pi* arrows from Zunhua
Kangxi period, Qing Dynasty
Length: 94cm
Qing Court collection

箭簇鐵質。楊木箭桿，桿首飾金桃
皮。雕羽，栝髹朱漆，旁裹樺皮。附
黃紙籤墨書："武字二十二號　太宗文
皇帝御用(殘)"、"武字六十五號　聖
祖仁皇帝御用長鈚八十三枝　此箭應
隨第六箱箭之"。

清代箭的命名形式多樣，有以地方命
名，有以部落命名，如遵化長鈚箭即
以地方命名；下文的索倫鈚箭、白擋
索倫長鈚箭、厄魯特梅針箭等則是以
索倫部落和蒙古厄魯特部落命名。

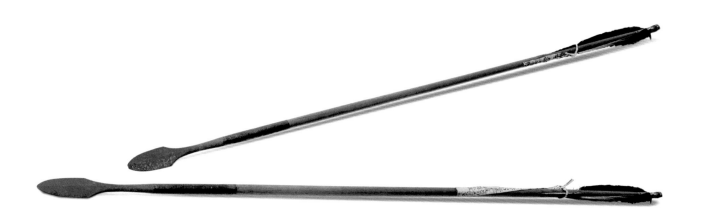

111

方骲哨箭
清康熙
長104厘米
清宮舊藏

Square whistling arrow
Kangxi period, Qing Dynasty
Length: 104cm
Qing Court collection

骲　為樺木，穿菱形孔四。箭桿楊木，栝髹朱漆，黑雕羽。附黃紙籤墨書："武字八十號　聖祖仁皇帝　方骲　頭二十枝"。

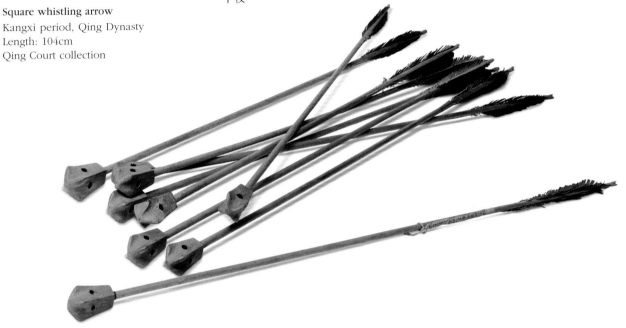

112

鴨嘴哨箭
清康熙
長103厘米
清宮舊藏

Duck-mouth-shaped whistling arrow
Kangxi period, Qing Dynasty
Length: 103cm
Qing Court collection

箭簇骨質，呈鴨嘴狀，環穿圓孔四。箭桿樺木，雕羽，栝髹朱漆，旁裹樺皮。附黃紙籤墨書："聖祖仁皇帝御用鴨嘴箭十枝，呈覽一枝"。

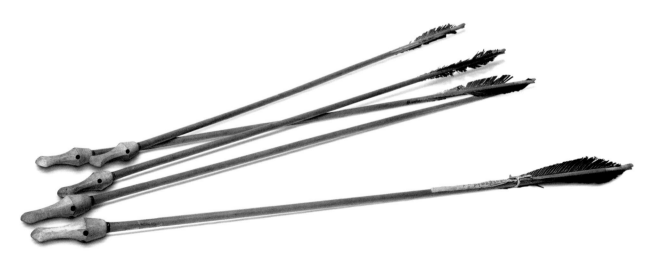

113

鍍金大哨箭
清康熙
長104厘米
清宮舊藏

Gold-damascened iron whistling arrow
Kangxi period, Qing Dynasty
Length: 104cm
Qing Court collection

箭簇鐵質，簇底部鍍金花葉紋，哨環穿圓孔四。箭桿樺木，桿首飾金桃皮，栝髹朱漆，旁裹樺皮，雕羽，杆雕羽處髹橙漆。附黃紙籤墨書："武字三十三號　聖祖仁皇帝鍍金大哨箭二枝"。

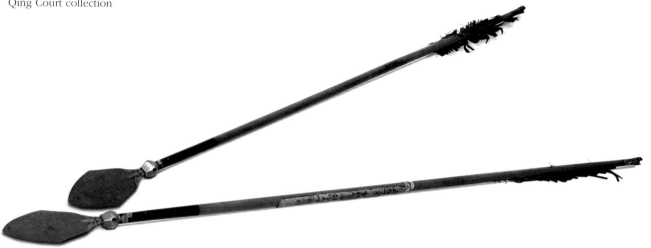

114

大荷包哨箭
清康熙
長102厘米
清宮舊藏

Whistling arrow inlaid with a bone pouch
Kangxi period, Qing Dynasty
Length: 102cm
Qing Court collection

箭簇較寬，鐵質。箭桿楊木，杆首飾嵌骨質鏤空荷包形，栝髹朱漆，旁裹樺皮，雕羽，杆雕羽處彩漆花卉紋飾。附黃紙籤墨書："武字三十六號　聖祖仁皇帝御用大荷包哨箭二枝"、"聖祖仁皇帝御用大荷包哨箭二枝呈覽一枝"。

大荷包哨箭因其外形狀若荷包，故名。主要用於圍獵。

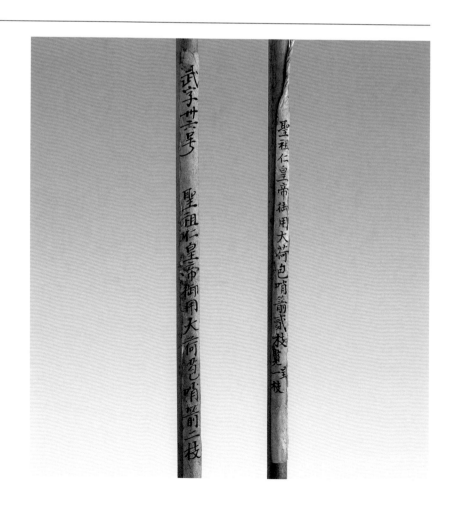

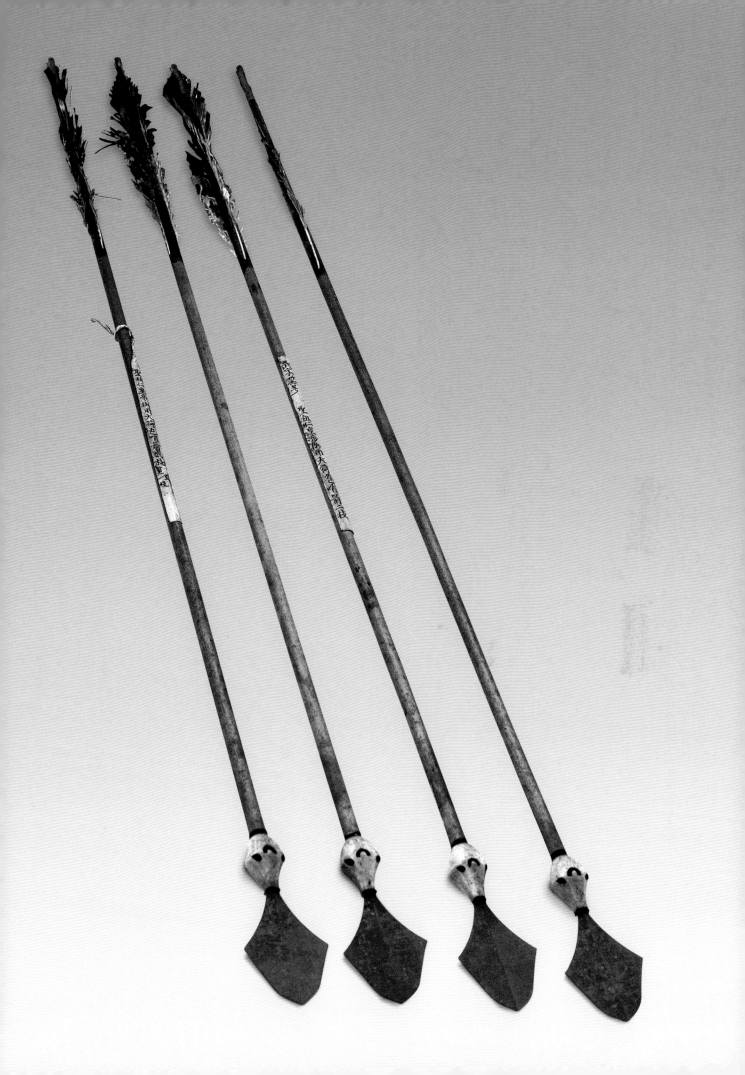

115

骲頭箭
清雍正
長104厘米
清宮舊藏

Arrow with a bone head
Yongzheng period, Qing Dynasty
Length: 104cm
Qing Court collection

箭骲 木質，平頂，飾牛角，環穿五
孔。箭桿楊木，栝髹朱漆，旁裹樺
皮，雕羽，桿雕羽處髹紅漆。附黃
紙籤墨書："武字八十五號　世宗
憲皇帝　平頂骲頭箭"。

在清代各類箭中，只有哨箭和骲頭箭用
骨質和木質。

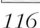

116

圓哨箭
清乾隆
長93厘米
清宮舊藏

Round whistling arrow
Qianlong period, Qing Dynasty
Length: 93cm
Qing Court collection

箭鏃鐵質。哨骨質，環穿圓孔四。箭
桿楊木，栝髹朱漆，旁裹樺皮，雕
羽。附黃紙籤墨書："武字一百十八
號　高宗純皇帝御用哨箭四枝"。

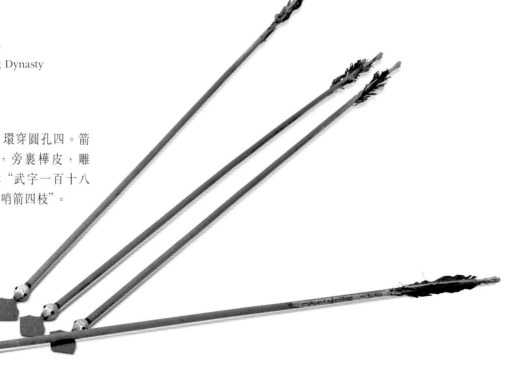

117

雕翎鈚箭
清乾隆
長101厘米
清宮舊藏

Pi arrow with vulture plumes
Qianlong period, Qing Dynasty
Length: 101cm
Qing Court collection

箭簇鐵質，箭桿楊木，桿首飾金桃皮，栝髹朱漆，旁裹樺皮，黑雕羽，雕羽處髹彩漆吉祥紋飾。附黃紙籤墨書："高宗純皇帝御用雕翎披箭六枝 呈覽一枝"、"高宗純皇帝御用雕翎花(殘)"、"武字一百六號 高宗純皇帝御用雕翎披箭六枝"、"武字一百

四號 高宗純皇帝御用雕翎鈚箭六枝"、"武字二百八號 高宗純皇帝御用雕翎花披箭十枝"。

附《乾隆挾矢圖像軸》

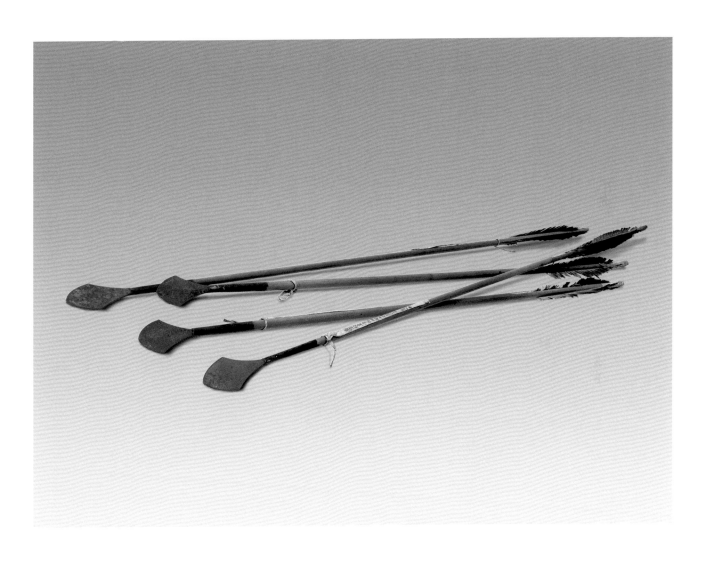

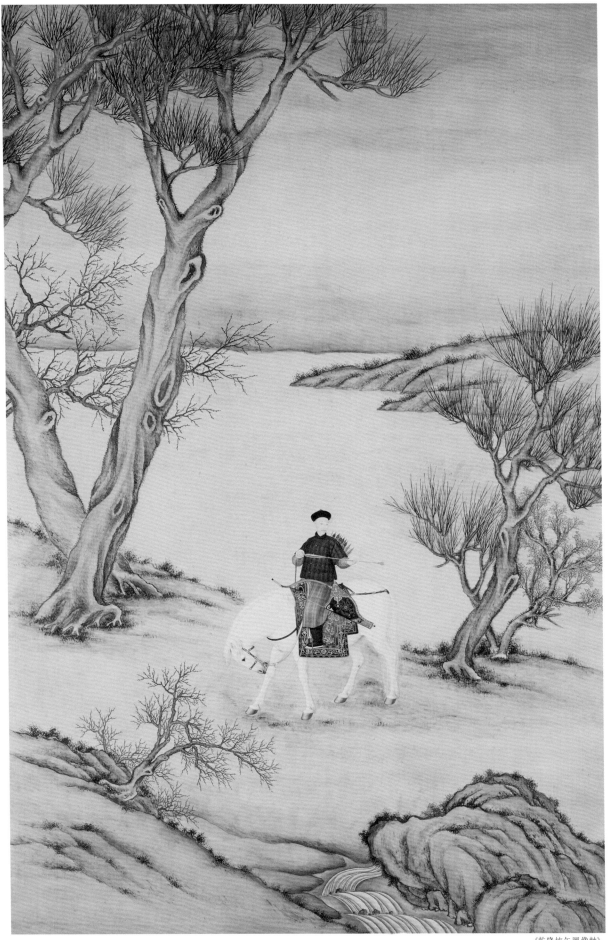

《乾隆挾矢圖像軸》

118

回子鈚箭
清乾隆
長102厘米
清宮舊藏

***Pi* arrow in the style of the Huis**
Qianlong period, Qing Dynasty
Length: 102cm
Qing Court collection

箭簇鐵質。箭桿楊木，桿首飾金桃
皮，栝髹朱漆，旁裹樺皮，黑雕羽，
羽間髹彩漆吉祥紋飾。附黃紙籤墨
書："武字一百十三號"、"高宗純皇
帝御用回子披(鈚)箭十八枝　呈覽一
枝"、"高宗純皇帝御用回子披(鈚)二
十七枝　呈覽一枝"。

119

鍍金大禮鈚箭
清乾隆
長107厘米
清宮舊藏

**Gilt *Pi* arrow used on the occasion of
grand ceremony**
Qianlong period, Qing Dynasty
Length: 107cm
Qing Court collection

箭簇鐵質，簇底部鏒金花葉紋。箭桿
楊木，桿首飾金桃皮，栝髹朱漆，旁
裹樺皮，黑雕羽，羽間髹橙漆。附黃
紙籤："武字一百二十號　高宗
(殘)"。

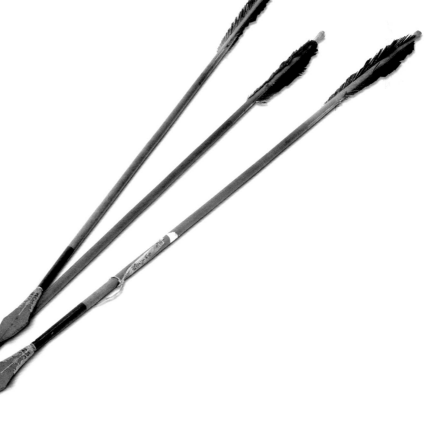

120

白檔索倫長鈚箭
清乾隆
長99厘米
清宮舊藏

Long *Pi* arrow named Bai Dang Suo Lun
Qinalong period, Qing Dynasty
Length: 99cm
Qing Court collection

箭簇鐵質。箭桿楊木，桿首飾金桃
皮，栝髹朱漆，黑雕羽。軍事用，亦
可射熊及野豕。附黃紙籤："高宗純
皇帝御用白檔索倫長鈚箭十枝　呈覽
一枝"、"高宗純皇帝御用白檔索倫長
鈚箭十枝"。

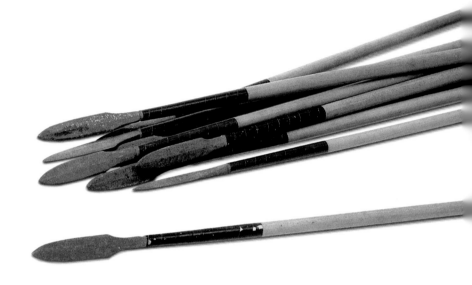

121

榛子哨箭
清乾隆
長109厘米
清宮舊藏

***Pi* arrow with a hazel-shaped whistle**
Qianlong period, Qing Dynasty
Length: 109cm
Qing Court collection

箭簇鐵質，簇底銅鍍金哨，形如榛
子，環穿三孔。箭桿楊木，栝髹朱
漆，黑雕羽。以射鹿為良。附黃紙
籤："武字一百玖號　高宗純皇帝御
用哨箭四枝"、"高宗純皇帝御用哨箭
六枝　呈覽一枝"。

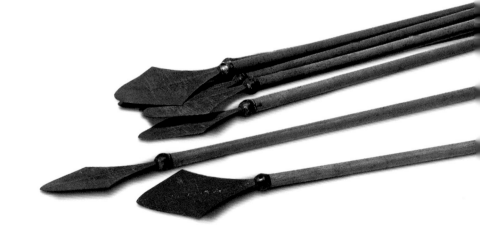

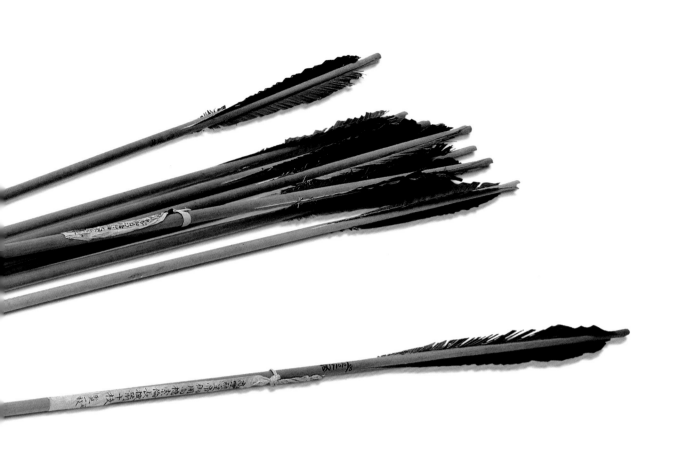

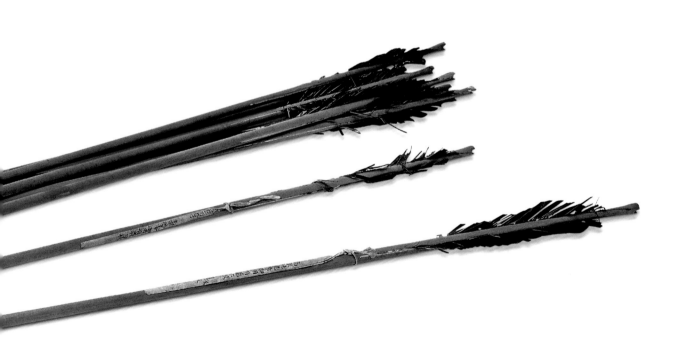

122

大禮箭
清
長89厘米
清宮舊藏

Ceremonial arrow
Qing Dynasty
Length: 89cm
Qing Court collection

箭簇鐵質，前銳，中起脊。箭桿楊木，桿首飾金桃皮，栝髹朱漆，白雕羽，羽間髹橙漆。

中國古代有吉、凶、軍、賓、嘉"五禮"。吉禮專指各類祭祀，如祭天地日月等，祭祀天地稱為"大禮"。大禮箭即供皇帝祭祀天地時佩帶或陳設之用。

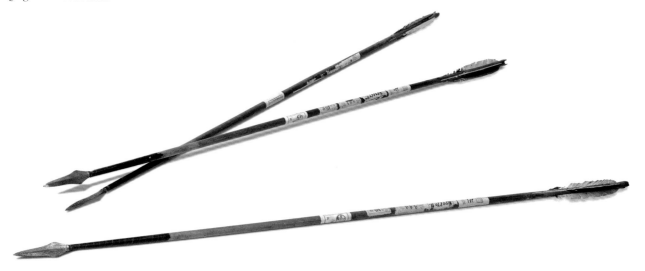

123

吉禮隨侍骲箭
清
長108厘米
清宮舊藏

Ceremonial arrow held by imperial attendant on auspicious festival
Qing Dynasty
Length: 108cm
Qing Court collection

骲頭牙質，後長圓，前四棱，鐫刻彩色如意雲紋，環穿八孔。箭桿楊木，栝髹朱漆，旁裹樺皮，花雕羽，羽間彩繪吉祥紋飾。

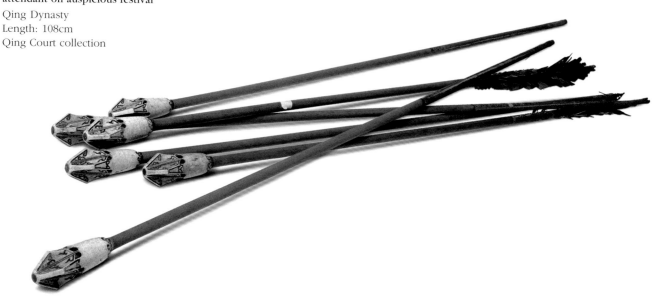

124

大禮隨侍鈚箭
清
長103厘米
清宮舊藏

Ceremonial *Pi* arrow held by imperial attendant
Qing Dynasty
Length: 103cm
Qing Court collection

箭鏃鐵質，鍍金雲龍紋。箭桿楊木，
桿首飾黑桃皮，栝髹朱漆，旁裹樺
皮，黑雕羽，羽間髹橙漆。

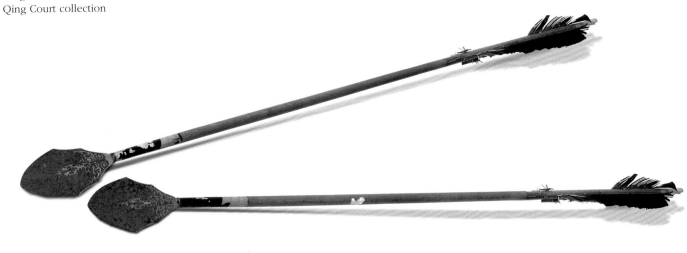

125

月牙鈚箭
清
長94厘米
清宮舊藏

***Pi* arrow with a head shaped like the crescent**
Qing Dynasty
Length: 94cm
Qing Court collection

箭鏃鐵質，形如月牙鑹，故名。箭桿
楊木，桿首飾金桃皮，栝髹朱漆，旁
裹樺皮，羽脫。

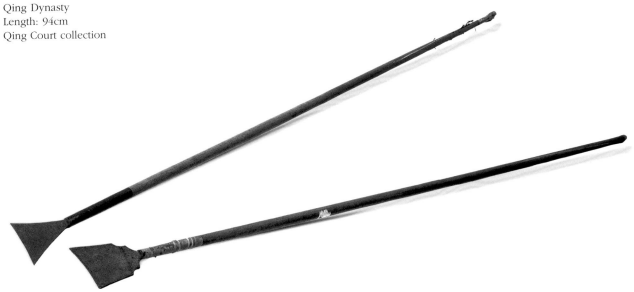

126

射鵠骲箭
清
長96厘米
清宮舊藏

Arrow for target practice
Qing Dynasty
Length: 96cm
Qing Court collection

骲頭角質，圓形前尖，環穿五孔。箭桿楊木，桿首飾金桃皮，栝四周裹樺皮，白雕羽。

鵠有靶心之意，射鵠則指箭靶，故此箭當為靶箭。

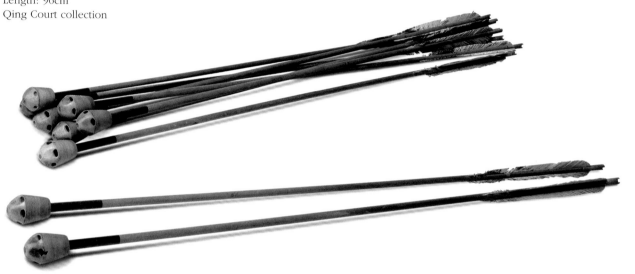

127

齊梅針箭
清
長94厘米
清宮舊藏

Arrow with a flat head
Qing Dynasty
Length: 94cm
Qing Court collection

箭簇鐵質，平頭，可射穿鎖子甲，因箭首如針，故名。箭桿楊木，桿首飾金桃皮，栝髹朱漆，旁裹樺皮，黑雕羽，羽間髹橙漆。

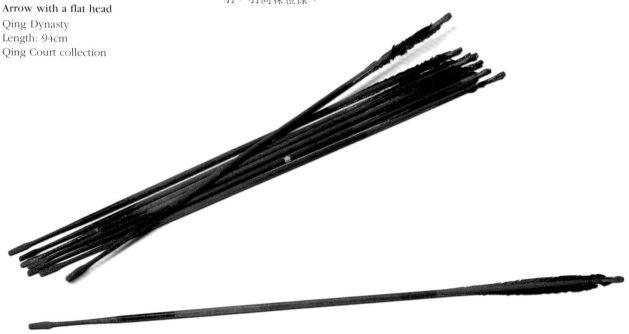

128

六孔鈚箭
清
長105厘米
清宮舊藏

Pi arrow with a six-holed head
Qing Dynasty
Length: 105cm
Qing Court collection

箭簇鐵質，菱形，穿孔六。箭桿楊
木，桿首飾黑桃皮，栝髹朱漆，旁裹
樺皮，黑雕羽，雕羽處桿纏線飾。

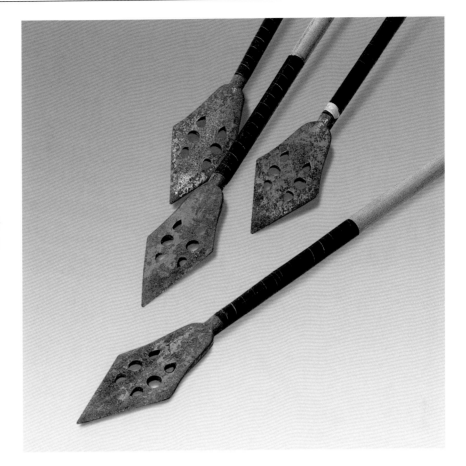

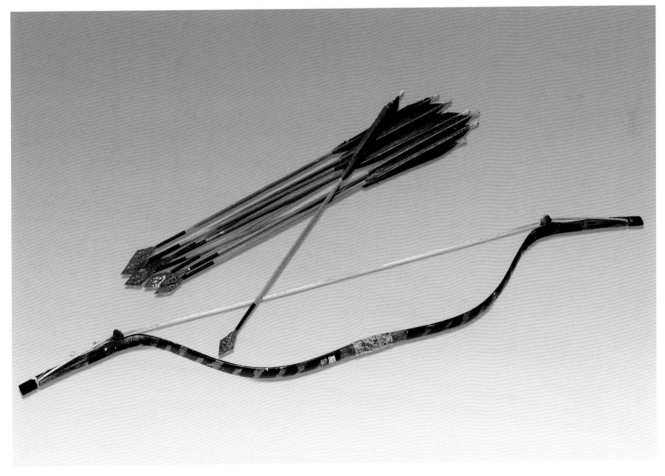

129

齊鈚箭
清
長100厘米
清宮舊藏

Pi arrow with a flat head
Qing Dynasty
Length: 100cm
Qing Court collection

箭簇鐵質，平頭。箭桿楊木，桿首飾
金、黑桃皮，栝髹朱漆。黑雕羽。

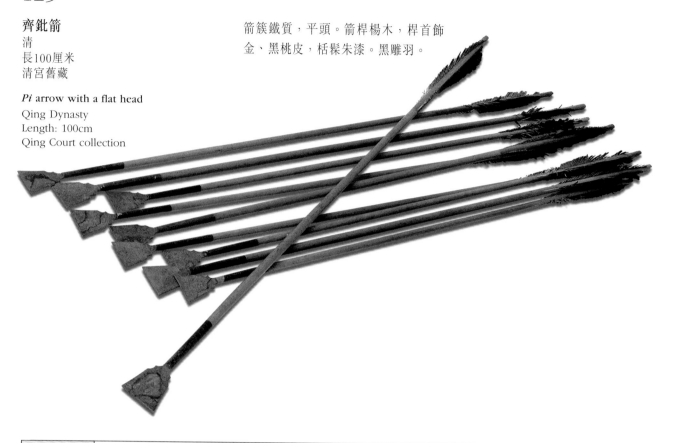

130

四棱鐵頭箭
清
長103厘米
清宮舊藏

Arrow with a four-ridged head
Qing Dynasty
Length: 103cm
Qing Court collection

箭頭橢圓形，前固四棱鐵簇。箭桿楊
木。雕羽。

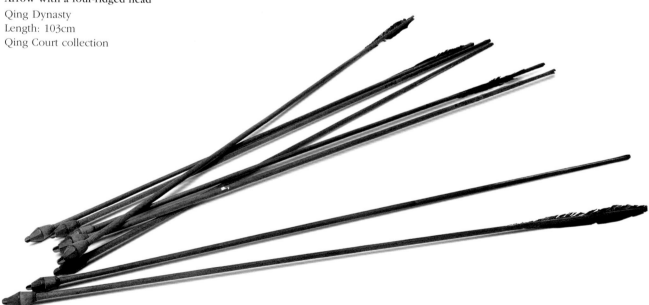

131

鏤花鈚箭
清
長101厘米
清宮舊藏

Pi arrow with an engraved-ornament head
Qing Dynasty
Length: 101cm
Qing Court collection

菱形鐵箭簇，鏤花。楊木箭桿，桿首飾金桃皮，已脫落，栝髹朱漆，旁裹樺皮，雕羽，羽間彩繪吉祥紋飾，已殘。

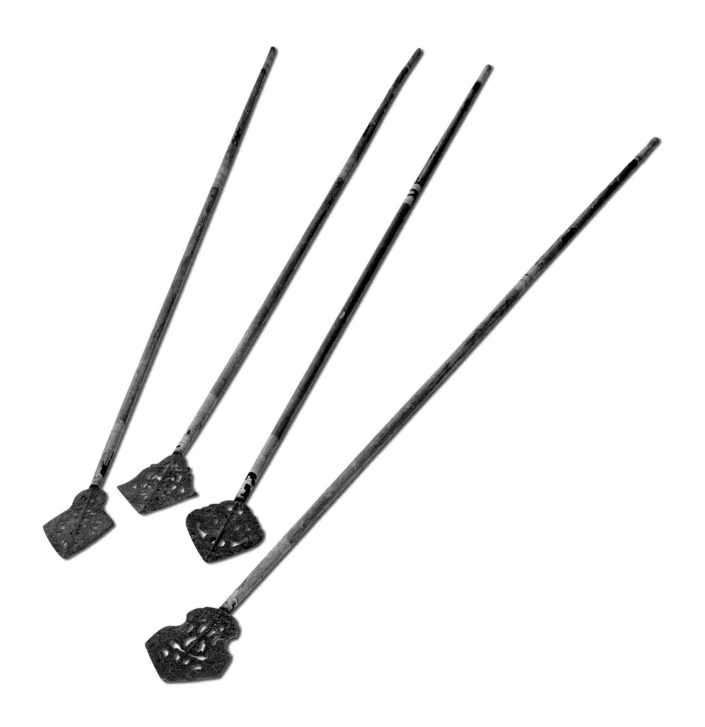

132

官兵箭
清
長102厘米
清宮舊藏

Arrow used by officers and men
Qing Dynasty
Length: 102cm
Qing Court collection

箭鏃鐵質。箭桿楊木,桿首飾金桃
皮,黑雕羽。

官兵箭即為八旗下等軍官和兵丁使用
之箭。

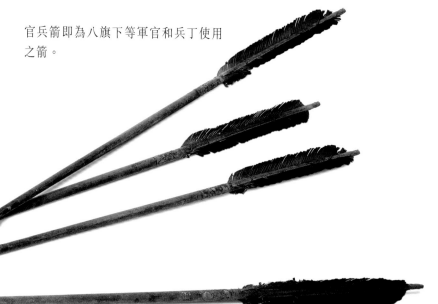

133

矛形鈚箭
清
長102厘米
清宮舊藏

Pi **arrow with a spear-shaped head**
Qing Dynasty
Length: 102cm
Qing Court collection

矛形鐵箭鏃。楊木箭桿,桿首飾黑桃
皮,栝髹朱雕羽。

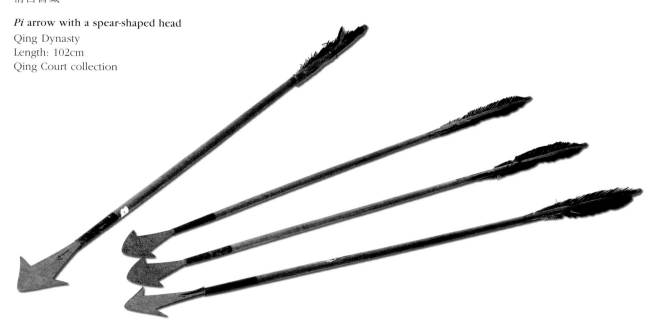

134

成鈚箭
清
長102厘米
清宮舊藏

Pi arrow
Qing Dynasty
Length: 102cm
Qing Court collection

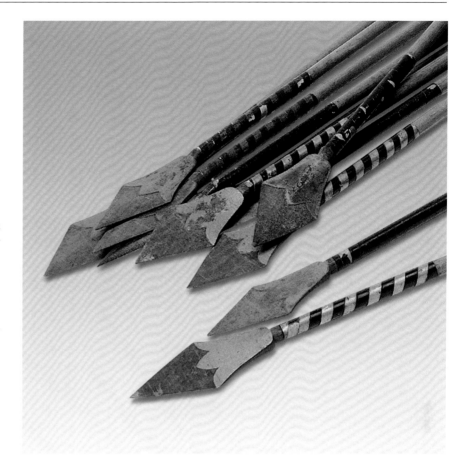

箭簇鐵質，前銳，呈菱形，後鍍金銀
花葉狀。箭桿楊木，桿首和中部飾
金、黑桃皮，栝髹朱漆，旁裹樺皮。
黑雕羽。

成鈚箭為鈚箭之一種，其名稱源於文
獻記載，"成"字字義不詳。

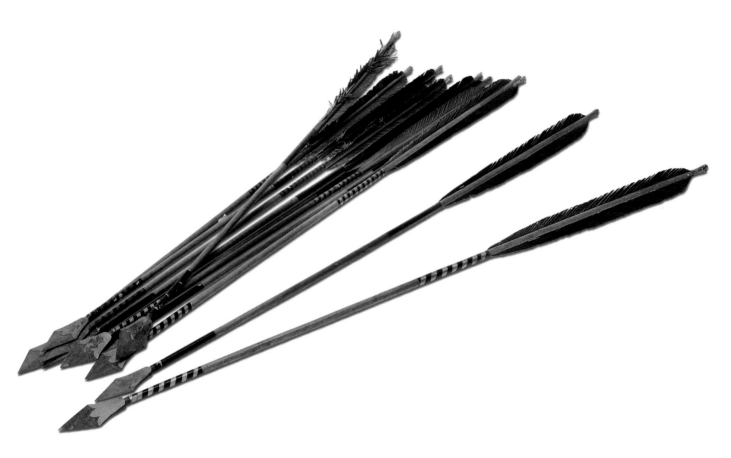

弩弓箭
清康熙
長79厘米
清宮舊藏

Arrow used together with crossbow
Kangxi period, Qing Dynasty
Length: 79cm
Qing Court collection

箭簇鐵質，前銳呈三角。箭桿楊木，桿首及中部飾金、黑桃皮。栝髹朱、綠、紅漆，花雕羽。附黃紙籤墨書："聖祖仁皇帝御用弩箭一百枝　呈覽一枝"。

此箭專供弩機所用。

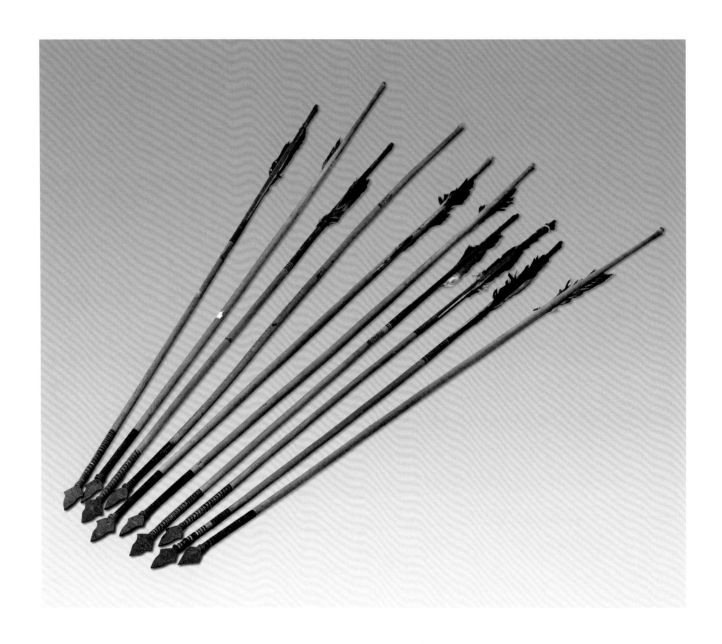

刀劍

Sabres and Swords

御用刀刀箱
清乾隆
高21.5厘米　長121厘米　寬35厘米
清宮舊藏

Sabre case for imperial use
Qianlong period, Qing Dynasty
Height: 21.5cm　Length: 121cm　Width:
35cm
Qing Court collection

楠木箱，內臥五槽，貯五柄御用刀。箱面隸書："湛鍔韜精　乾隆丁丑御定地下"。箱側隸書："瑩鋩刀一　重二十三兩　乾隆年製"、"柔逌刀一　重二十五兩　乾隆年製"、"章威刀一　重二十四兩　乾隆年製"、"霜明刀一　重二十四兩　乾隆年製"、"寒鋒刀一　重二十五兩　乾隆年製"。

乾隆十三年（1748），為教育子孫居安思危、不忘祖制。乾隆皇帝命內務府造辦處製作腰刀九十把，分天、地、人三號，每號三十把，世代永藏。至乾隆六十年（1795），歷時四十七年方最終完成。其耗時之長，工藝之精，為清史上僅有。此箱內所置腰刀及圖138—145，皆屬此列。

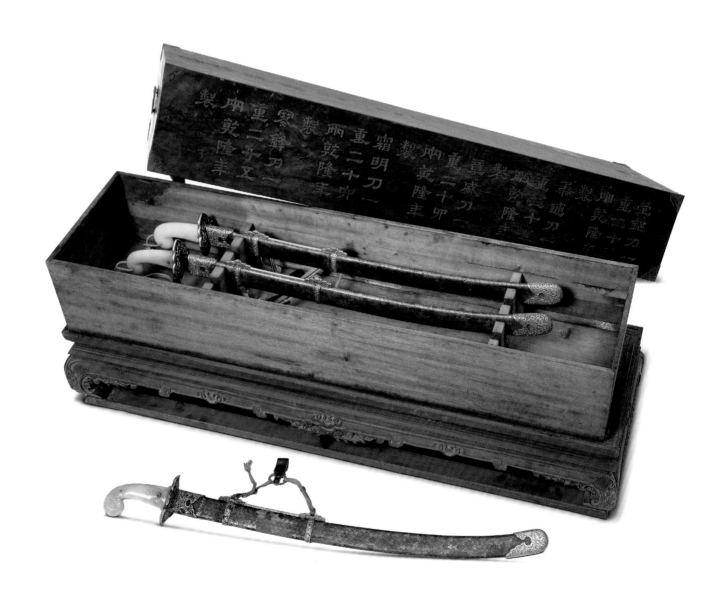

御用吉禮隨侍佩刀
清乾隆
長62厘米
清宮舊藏

Ceremonial sabre worn by imperial
attendant on auspicious festival
Qianlong period, Qing Dynasty
Length: 62cm
Qing Court collection

鋼刀，劍首、單刃，中起脊三道，背
銜金龍。鋆一面鑄"神鋒"，另一面鑄
"乾隆年製"。護手為銀盤，柄木質，
蒙白鯊魚皮，末為銀質，圓六棱形。
護手、柄、末皆嵌紅珊瑚、綠松石和
青金石。繫明黃絲縧帶。

刀鞘木質，中蒙綠鯊魚皮，鞘圍以鐵
鋄銀葉包飾，綴鋄金花紋及網狀花
紋。琫、珌皆綴鐵鋄銀花紋，亦嵌紅
珊瑚、綠松石和青金石。

此刀屬禮儀用兵器，僅在吉禮大典時
供皇帝佩掛，其他場合不用。

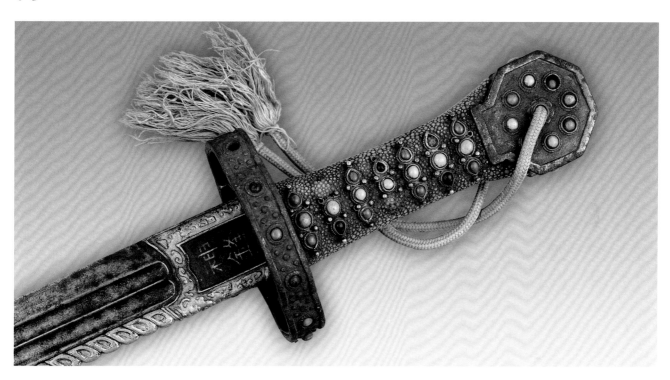

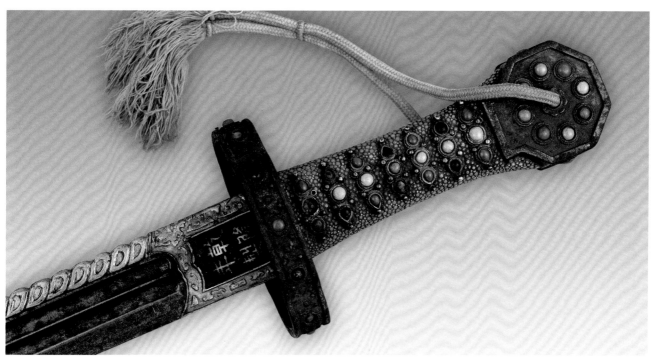

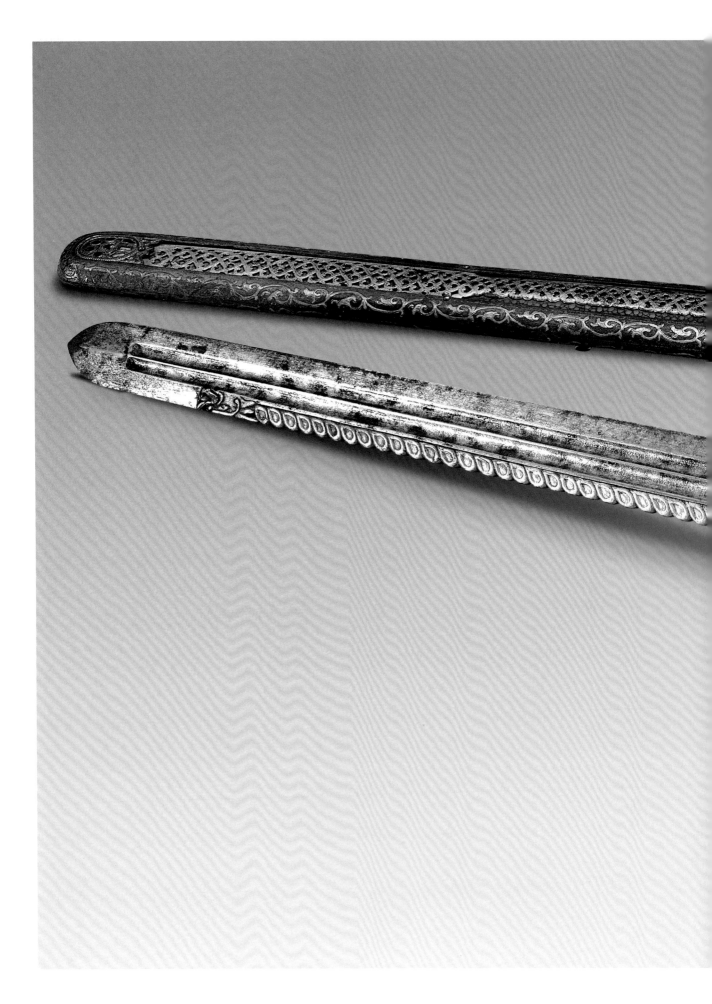

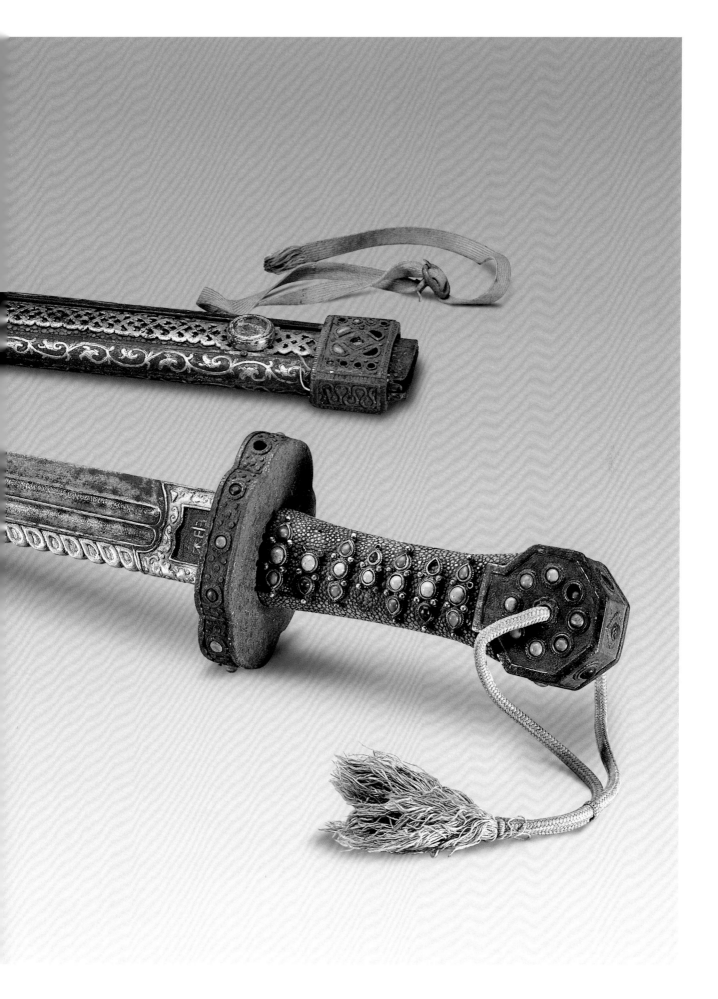

138

玉嵌花柄鍊精腰刀
清乾隆
長95厘米
清宮舊藏

"Lian Jing" sabrelike knife with a jade
hilt inlaid with floral design
Qianlong period, Qing Dynasty
Length: 95cm
Qing Court collection

鋼刀，刃鋒，底部一面鋄銀橫為"天
字二十六號"、縱為"鍊精"；另一面
橫為"乾隆年製"，縱為鋄金、銀、銅
絲組成的匠人鑄刀圖。鋄以鋄金、
銀、銅絲構成變形雲龍紋。護手為鐵
鋄金如意菱形盤，鏤雕夔龍、火珠、
雲等紋飾。柄玉質，嵌各色寶石組成
花草紋。繫明黃絲縧帶，飾綠松石
珠，兩端以銅鍍金飾件固定。

刀鞘木質，飾金桃皮，琫、珌皆鐵鋄
金鏤刻龍紋。橫束鐵鋄金箍二道，鞘
背為鐵鋄金提梁，繫明黃絲縧帶與銅
鍍金環相屬，以為佩掛之用。

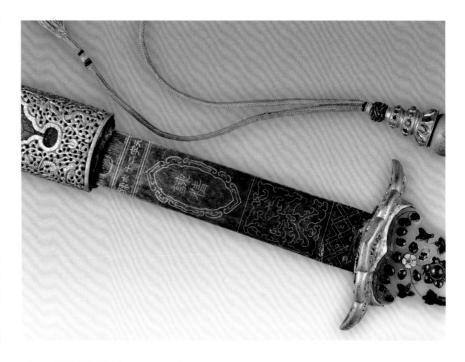

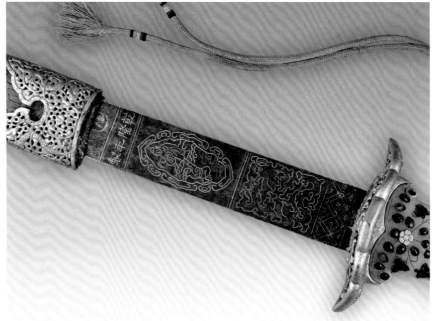

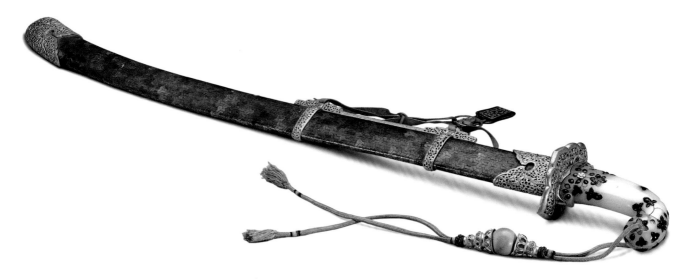

139

青玉柄秋霜腰刀
清乾隆
長95厘米
清宮舊藏

"Qiu Shuang" sabrelike knife with a jade hilt
Qianlong period, Qing Dynasty
Length: 95cm
Qing Court collection

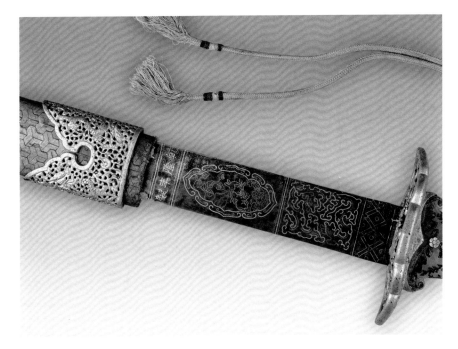

鋼刀，刃鋒，底部一面錽銀橫為"地字二十八號"，縱為"秋霜"；另一面橫為"乾隆年製"，縱為錽金、銀、銅絲組成的玉兔花葉圖；釜以錽金、銀、銅絲構成變形雲龍紋。護手為鐵鍍金如意菱形盤，鏤雕夔龍、火珠、雲等紋飾。柄玉質，嵌各色螺鈿組成花草紋。繫明黃絲縧帶，飾紅珊瑚珠，兩端以銅鍍金飾件固定。

刀鞘木質，飾金桃皮，琫、珌皆鐵錽金鏤龍紋。橫束鐵錽金箍二道，鞘背為鐵錽金提梁，繫明黃絲縧帶與銅鍍金環相屬。

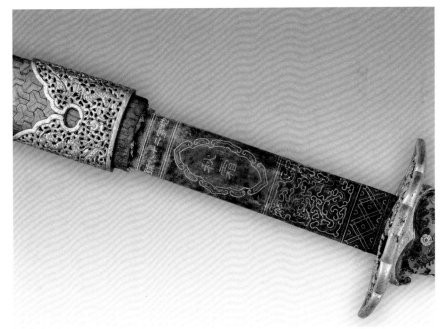

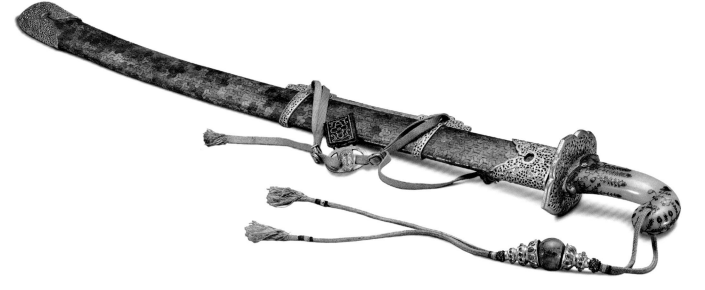

140

御用奈阿腰刀
清乾隆
長96厘米
清宮舊藏

"Nai A" sabrelike knife used by emperor
Qianlong period, Qing Dynasty
Length: 96cm
Qing Court collection

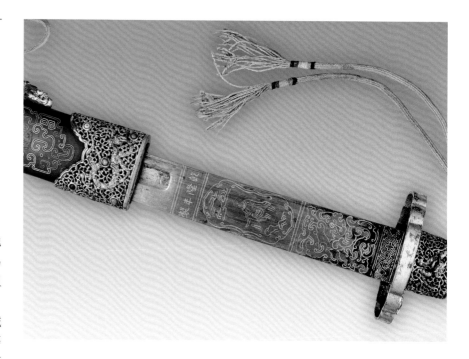

鋼刀，刃鋒，底部一面鋄銀橫為"地字一號"，縱為"奈阿"；另一面橫為"乾隆年製"，縱為鋄金、銀、銅絲組成一人在雲月下試刀圖；鋄以鋄金、銀、銅絲構成變形雲龍紋。護手為鐵鋄金圓形盤，鏤雕夔龍、火珠、雲等紋飾。柄木質，包飾黃絲緱帶，末亦鐵鋄金鏤刻龍紋，嵌紅珊瑚、綠松石和青金石。繫明黃絲緱帶，飾綠松石珠，兩端以銅鍍金飾件固定。

刀鞘木質，髹黑漆，嵌金、銀銅絲組成迴紋、星紋、如意雲紋等。琫、珌皆鐵鋄金鏤雲龍紋，嵌紅珊瑚、綠松石和青金石。橫束鐵鋄金箍二道，嵌飾同琫、珌。鞘背為鐵鋄金提梁，繫明黃絲緱帶與銅鍍金環相屬。

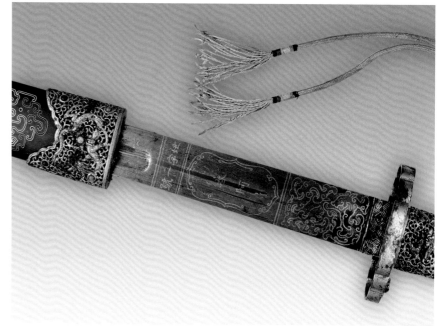

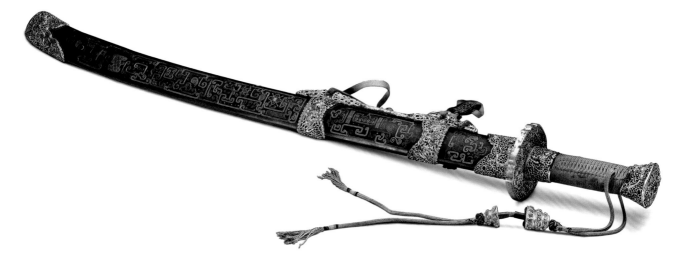

141

青玉馬頭柄鋪練腰刀
清乾隆
長95厘米
清宮舊藏

"Pu Lian" sabrelike knife with a horse-head-shaped hilt carved out of sapphire
Qianlong period, Qing Dynasty
Length: 95cm
Qing Court collection

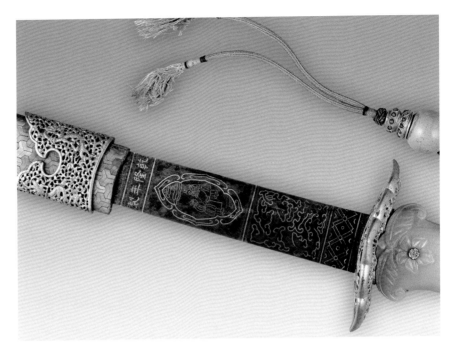

鋼刀，刃鋒，底部一面鋄銀橫為"人字十二號"，縱為"鋪練"；另一面橫為"乾隆年製"，縱為鋄金、銀、銅絲組成的雙人觀畫圖。銎以鋄金、銀、銅絲構成變形雲龍紋。護手為鐵鋄金如意菱形盤，鏤雕夔龍、火珠、雲等紋飾。玉柄雕刻成馬首狀。繫明黃絲縧帶，飾綠松石珠，兩端以銅鍍金飾件固定。

刀鞘木質，飾金桃皮，琫、珌皆鐵鋄金鏤刻龍紋。橫束鐵鋄金箍二道，鞘背為鐵鋄金提梁，繫明黃絲縧帶與銅鍍金環相屬。

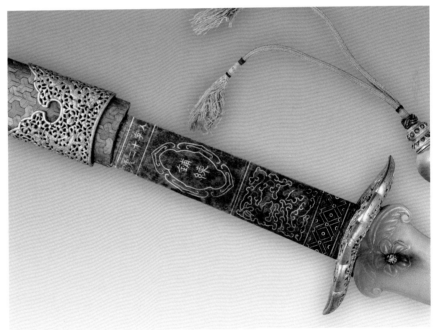

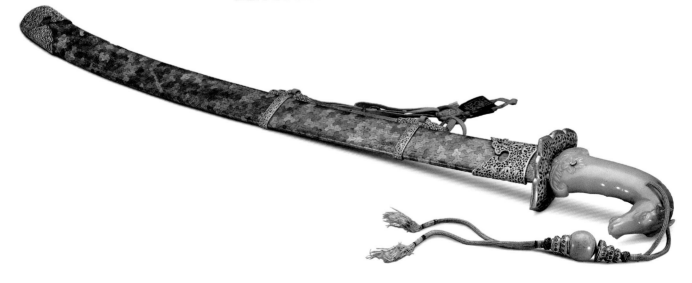

142

玉雕花柄柔逋腰刀
清乾隆
長96厘米
清宮舊藏

"Rou Bu" sabrelike knife with a jade hilt with carved design
Qianlong period, Qing Dynasty
Length: 96cm
Qing Court collection

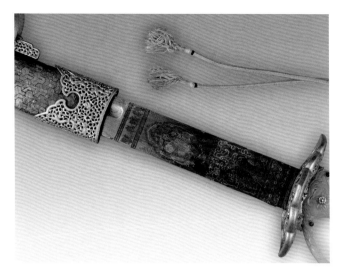

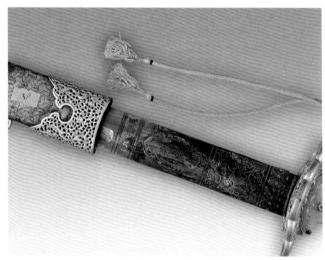

鋼刀,刃鋒,底部一面錽銀橫為"天字十九號",縱為"柔
逋";另一面橫為"乾隆年製",縱為錽金、銀、銅絲組成
的老者提鐘圖。鋈以錽金、銀、銅絲構成變形雲龍紋。護
手為鐵鍍金如意菱形盤,鏤雕夔龍、火珠、雲等紋飾。玉
柄雕刻花紋,嵌紅珊瑚珠和青金石。繫明黃絲縧帶,飾紅
珊瑚珠,兩端以銅鍍金飾件固定。

刀鞘木質,飾金桃皮,琫、珌皆鐵錽金鏤雕龍紋。橫束鐵
錽金箍二道,鞘背為鐵錽金提梁,繫明黃絲縧帶與銅鍍金
環相屬。

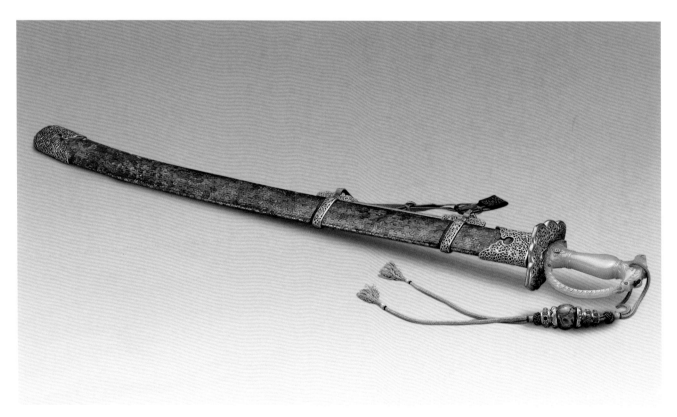

143

玉柄孔純腰刀
清乾隆
長95厘米
清宮舊藏

"Kong Chun" sabrelike knife with a jade
hilt
Qianlong period, Qing Dynasty
Length: 95cm
Qing Court collection

鋼刀，刃鋒，底部一面鋄銀橫為"天字三號"，縱為"孔純"；另一面橫為"乾隆年製"，縱為鋄金、銀、銅絲組成的雲、花、鹿圖紋。鋵以鋄金、銀、銅絲構成龍首雲紋。護手為鐵鍍金圓盤，鏤雕龍、火珠等紋飾。玉柄光素。繫明黃絲縧帶，飾紅珊瑚珠，兩端以銅鍍金飾件固定。

刀鞘木質，飾金桃皮，琫、珌皆鐵鋄金鏤雕龍紋，嵌綠松石。橫束鐵鋄金箍二道，鞘背為鐵鋄金提梁，繫明黃絲縧帶與銅鍍金環相屬。

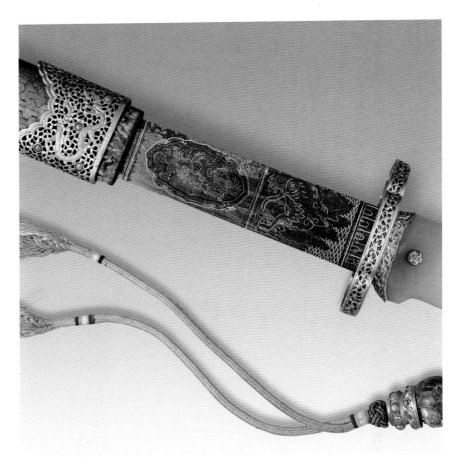

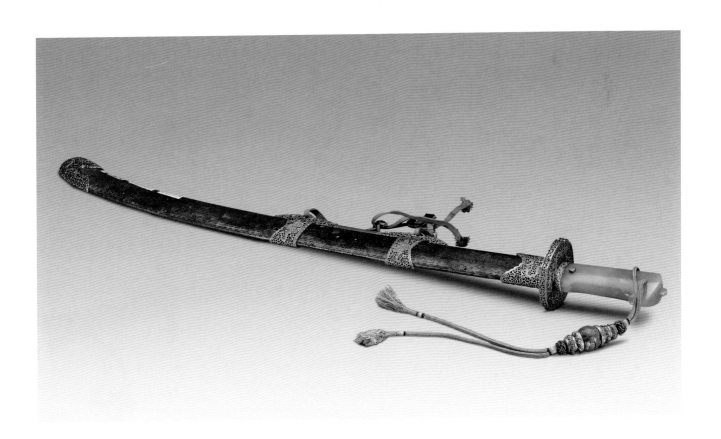

144

綠魚皮鞘鯉腹腰刀
清乾隆
長92厘米
清宮舊藏

"Li Fu" sabrelike knife with green fish skin sheath
Qianlong period, Qing Dynasty
Length: 92cm
Qing Court collection

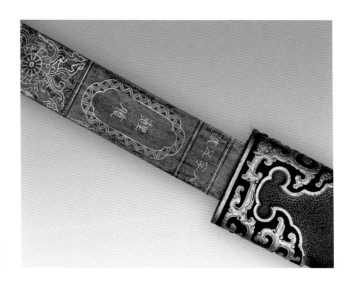

鋼刀，刃鋒，底部一面錽銀橫為"人字五號"，縱為"鯉
腹"；另一面橫為"乾隆年製"，縱為錽金、銀、銅絲組成
一老者乘舟，右手執刀，左手抓魚之圖案。鋬以錽金、
銀、銅絲構成花葉紋。護手為鐵鍍金橢圓形盤，雕夔龍
紋。柄木質，外纏黃絲縧帶，繫明黃絲縧帶。

刀鞘木質，飾綠魚皮，橫束鐵鍍金箍二道，鞘背為鐵鍍金
提梁。附皮籤，墨書滿漢文："人字五號　鯉腹刀一　重
二十四兩　乾隆年製"。

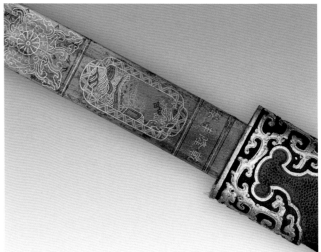

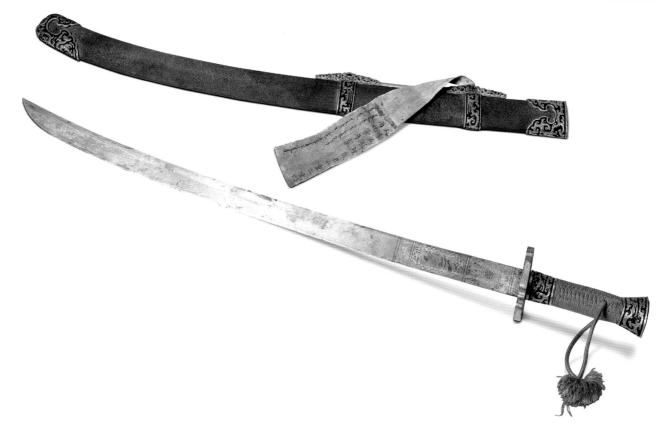

145

綠魚皮鞘剪水腰刀
清乾隆
長93厘米
清宮舊藏

"Jian Shui" sabrelike knife with a green fish skin sheath
Qianlong period, Qing Dynasty
Length: 93cm
Qing Court collection

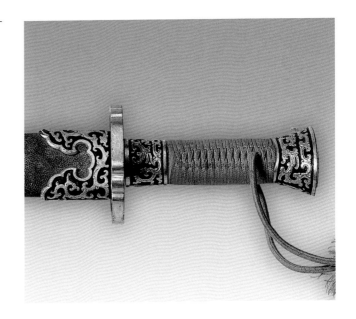

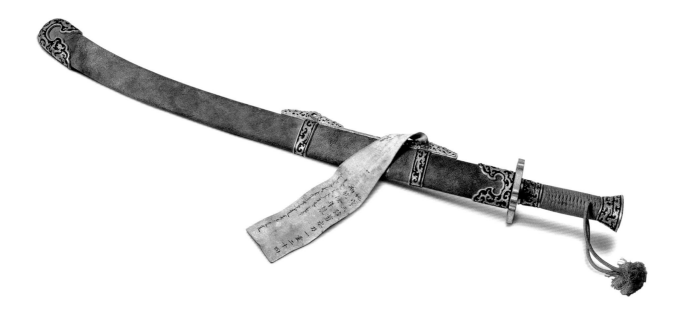

鋼刀，刃鋒，底部一面鋄銀橫為"地字三號"，縱為"剪水"；另一面橫為"乾隆年製"，縱為鋄金、銀、銅絲組成水波紋。鋈以鋄金、銀、銅絲構成雲水紋。護手為鐵鍍金橢圓形盤，雕夔龍紋。木柄外纏黃絲縧帶，繫明黃絲縧帶。

刀鞘木質，飾綠魚皮，橫束鐵鋄金箍二道，鞘背為鐵鋄金提梁。附皮籤，墨書滿漢文："地字三號　剪水刀一　重二十四兩　乾隆年製"。

146

土爾扈特腰刀
清乾隆
長105厘米
清宮舊藏

Tu Er Hu Te sabrelike knife
Qianlong period, Qing Dynasty
Length: 105cm
Qing Court collection

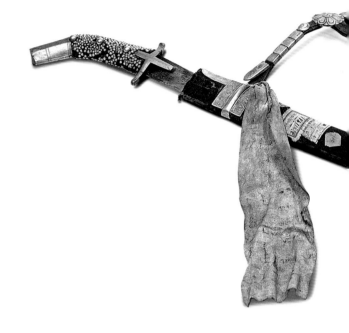

鋼刀，刃鋒。刀柄木質，外裹白鯊魚皮，末包飾白銅片，護手以白銅製成十字形。

木刀鞘，外蒙藍絨。橫束白銅箍三道，皆白銅鏨捲草花紋。繫黑皮帶一根。附皮籤，滿、蒙、藏、漢四文墨書："（殘）土爾扈特積爾（殘）貝（殘）圖恭進腰刀一口"。

土爾扈特是蒙古的一部。

147

巴罕策楞敦多克腰刀
清乾隆
長100厘米
清宮舊藏

Ba Han Ce Leng Dun Duo Ke sabrelike knife
Qianlong period, Qing Dynasty
Length: 100cm
Qing Court collection

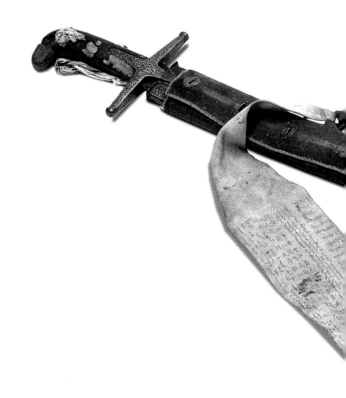

鋼刀，刃鋒，前銳。刀柄木質，外蒙黑皮，護手呈十字形，飾鐵鋄金銀花葉紋。

刀鞘木質，外蒙牛皮。琫、珌飾鐵鋄金銀花葉紋。附鹿皮套，繫皮帶一根。附皮籤，墨書滿、蒙、藏、漢文："乾隆二十年十二月　厄魯特台吉達什達瓦之妻遣頭人厄齊爾以準噶爾故台吉巴罕策楞敦多克所遺佩刀來獻　敕付武庫韜以□□□紀其所自　並識歲月"。

厄魯特是清代蒙古之一部，下轄四部即：準噶爾、土爾扈特、和碩特、杜爾伯特。台吉是蒙古一種爵位。

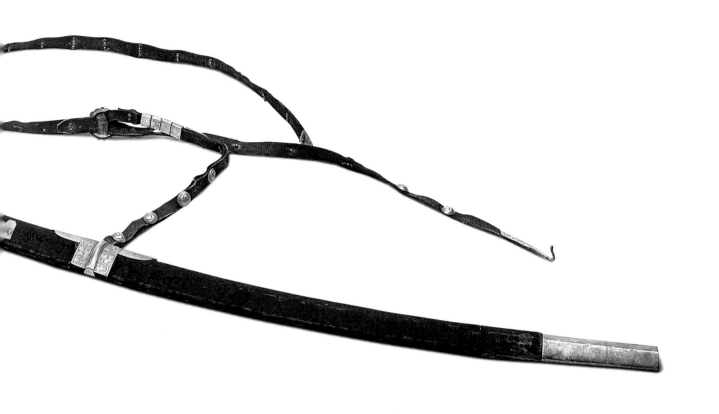

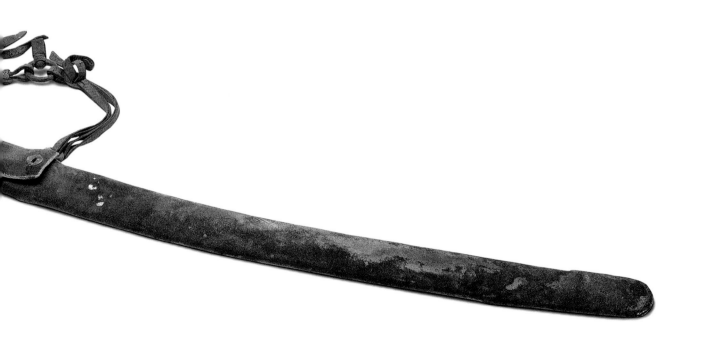

148

渥巴錫進腰刀
清乾隆
長86厘米
清宮舊藏

Sabrelike knife, a tribute by Wo Ba Xi
Qianlong period, Qing Dynasty
Length: 86cm
Qing Court collection

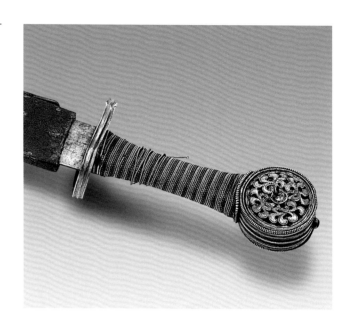

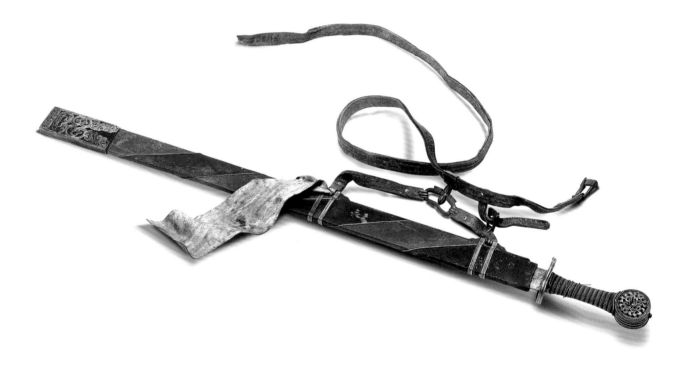

鋼刀。木刀柄，外纏黃、紅、白三色金屬絲線，末包飾銀
片呈圓形，鏨花葉紋，中鑲紅珊瑚珠一粒。護手銅製，鏨
花葉紋。

刀鞘木質，外蒙綠、黑皮。橫束銅箍二道。繫皮帶一根，
上飾珊瑚珠一。附皮籤，墨書滿、蒙、藏、漢文："（殘）
土爾扈特渥巴錫進（殘）"。乾隆三十六年（1771），蒙古土
爾扈特部自俄羅斯回歸，乾隆皇帝在承德避暑山莊接見其
首領渥巴錫等人，渥巴錫遂獻此祖傳寶刀。

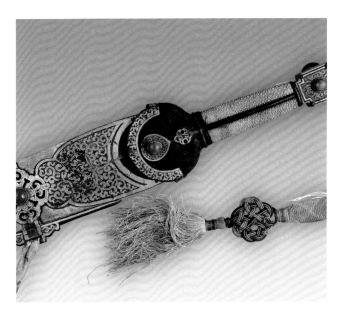

149

瓦寺佩刀
清乾隆
長96厘米
清宮舊藏

Wa Si sword
Qianlong period, Qing Dynasty
Length: 96cm
Qing Court collection

鋼刀。木刀柄，外裹白鯊魚皮，末包鐵鋄金方形飾件，上鑲珊瑚珠一。護手木質，飾鐵鋄金花葉紋，鑲珊瑚珠一。

刀鞘木質，外蒙綠鯊魚皮。琫、珌皆鐵鋄銀地鏨金花，鑲珊瑚珠二。附皮籤，墨書滿、蒙、藏、漢文："乾隆□□年□□月　瓦寺宣慰司(殘)進腰刀一把"。瓦寺宣慰司，在今四川阿壩藏族羌族自治州汶川縣境內。係明代所設藏族土司，清代沿置。

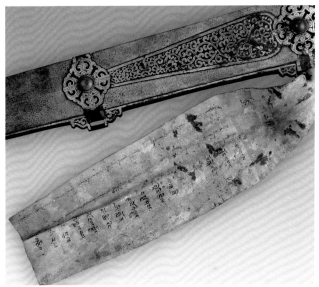

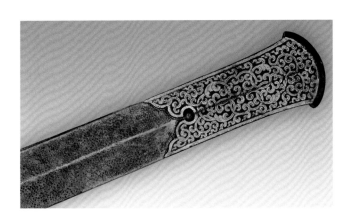

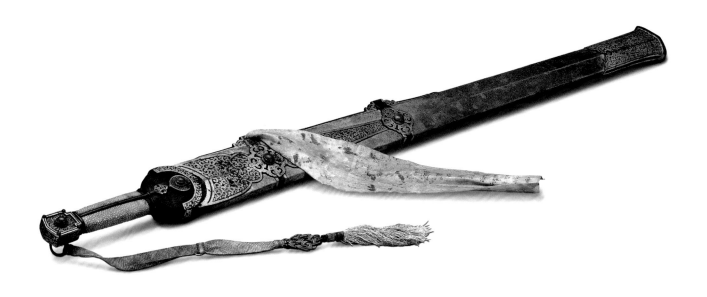

150

金川土司刀
清乾隆
長65厘米
清宮舊藏

Sabre used by Tusi, the local chief in Jinchuan area
Qianlong period, Qing Dynasty
Length: 65cm
Qing Court collection

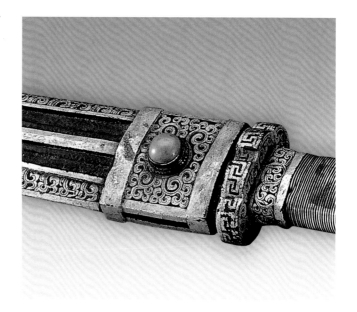

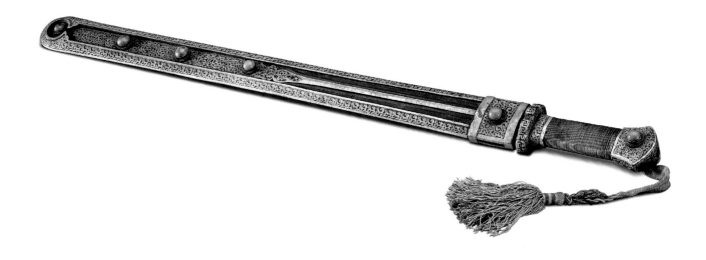

鋼刀，刃鋒。刀柄木質，外纏黃絲縧帶，末、護手銅鍍金花葉紋。

刀鞘木質，蒙綠鯊魚皮。琫、珌、鞘邊皆鐵鋄金捲草紋，上嵌紅珊瑚珠六。金川土司位於今四川阿壩藏族羌族自治州境內。清代有大小金川之別，乾隆四十一年(1776)平定其叛亂後，廢除世襲土司制度，改設官吏。

151

平定廓爾喀戰圖

清乾隆

縱55.3厘米　橫91.4厘米

清宮舊藏

Painting showing the war on putting down the rebellion in Kuo Er Ke area

Qianlong period, Qing Dynasty
Length: 55.3cm　Width: 91.4cm
Qing Court collection

廓爾喀即今天尼泊爾，曾於乾隆五十三年 (1788) 和五十六年 (1791) 利用西藏宗教領袖內部矛盾，兩次侵犯西藏，洗劫日喀則的扎什倫布寺。乾隆五十七年 (1792)，清政府命福康安等人率軍入藏作戰，敗廓爾喀。是圖即為其關鍵戰役場面。本卷所收四件廓爾喀刀，皆為其臣服後的貢品。

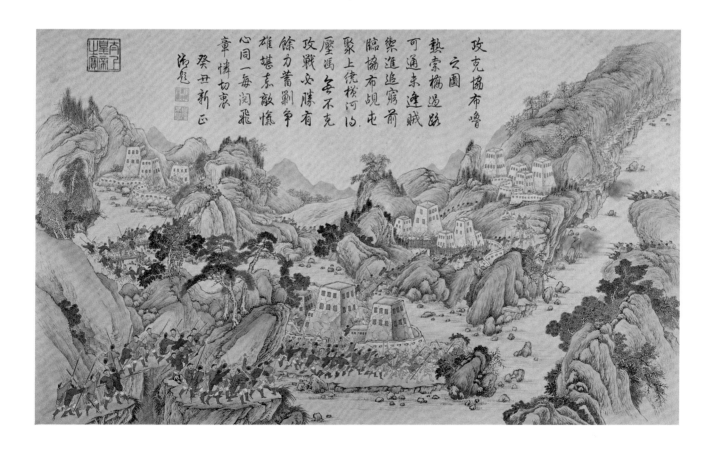

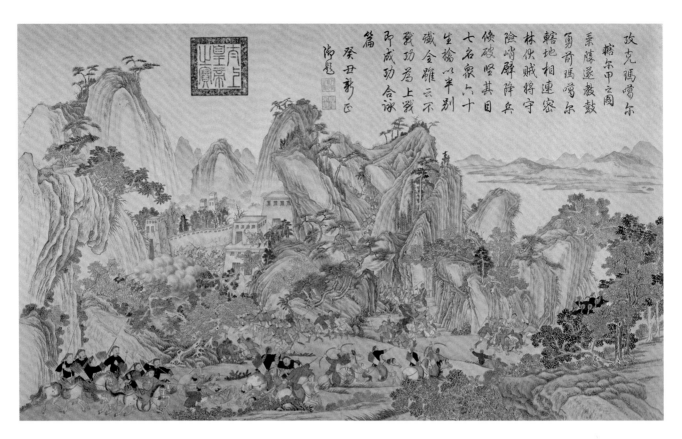

攻克瑪噌爾
辖尔甲之國
秉勝逐敎鼓
勇前遥噌尔
辖地相連密
林伏賊将守
險峭壁降兵
候破堅其目
七名眾六十
生擒以半别
繊全離云不
戰功為上戰
即成功合詠
篇
癸丑新正
御題

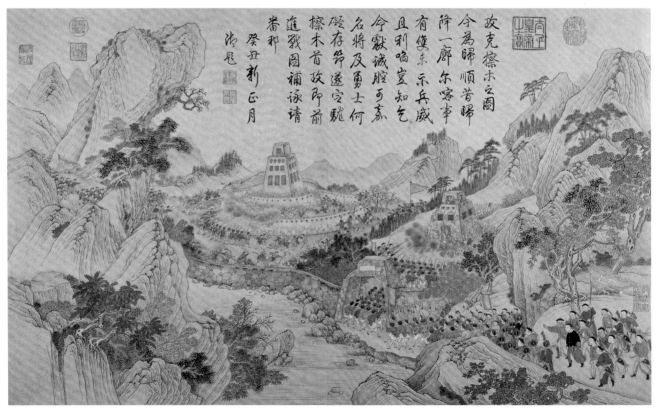

攻克擦木之圖
今為歸順普歸
降一廓尔客事
有復末示兵威
且利噌宣知乞
命劖誠腥可嘉
名将及勇士何
礙存節遂守馳
擦木肯攻師前
進戰圖補詠靖
當邪
癸丑新正月
御題

152

鐵刻花柄廓爾喀腰刀
清乾隆
長97厘米
清宮舊藏

Kuo Er Ke sabrelike knife with iron hilt carved with floral design
Qianlong period, Qing Dynasty
Length: 97cm
Qing Court collection

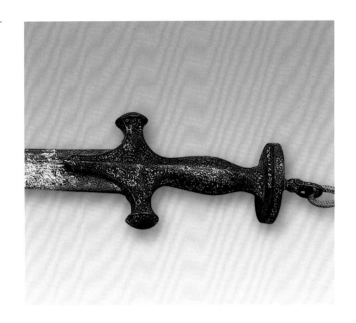

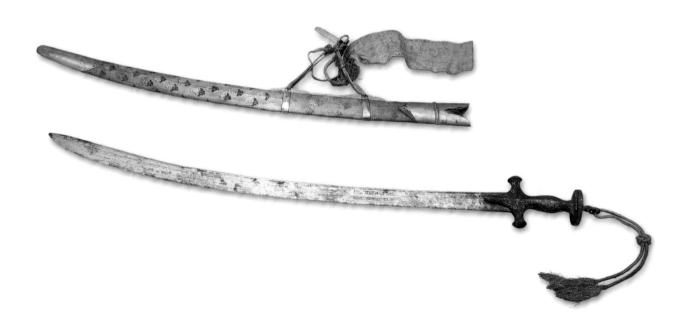

刀身鋼質，刃鋒，雙面鏨"MEZE"等符號。刀柄、護手呈十字狀，飾鐵鋄金花卉紋。末為圓盤，繫黃絲縧穗一根。

刀鞘木質，外包花卉黃緞。琫、珌皆銅鍍金，光素，鞘背為銅鋄金提梁，繫明黃絲縧帶與銅鍍金環相屬。附皮籤，墨書滿、蒙、藏、漢文："乾隆六十年十二月二十五日　廓爾喀額爾得凡王拉特納巴都爾叩賀天喜　恭進小刀一把"。

153

廓爾喀雲頭刀
清乾隆
長73厘米
清宮舊藏

Kuo Er Ke sabre
Qianlong period, Qing Dynasty
Length: 73cm
Qing Court collection

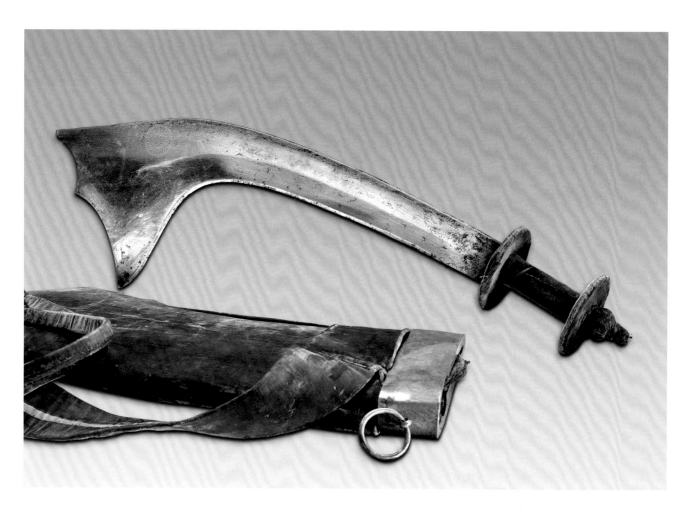

鋼刀，刃鋒，呈雲頭狀。鐵刀柄，呈
圓柱狀，護手呈圓盤，包綠絨。刀鞘
木質，鞘首包嵌銅鍍金葉片，通身纏
綠絨。

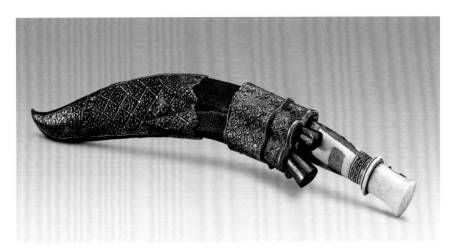

154

廓爾喀左插刀
清乾隆
長45厘米
清宮舊藏

Kuo Er Ke sabre
Qianlong period, Qing Dynasty
Length: 45cm
Qing Court collection

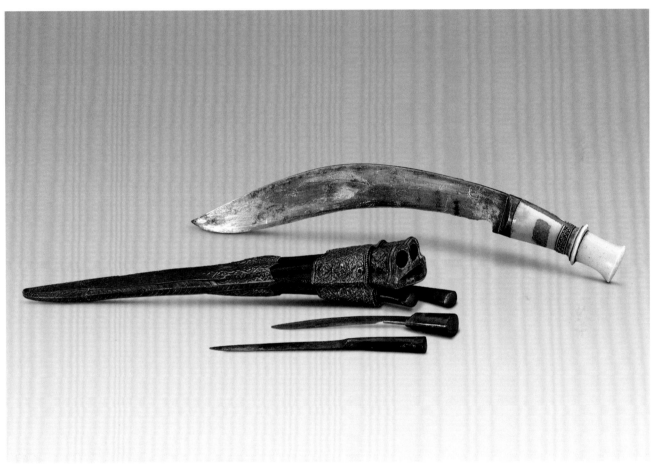

鋼刀，刃鋒。牙質刀柄。刀鞘木質，
外裹黑牛皮，包嵌鋄銀花卉葉片。

刀鞘構造特殊，可同時插一大四小五
把刀。

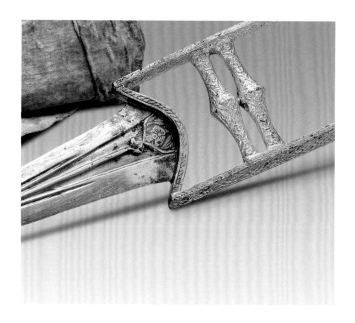

155

廓爾喀手插刀
清乾隆
長44厘米
清宮舊藏

Kuo Er Ke sabre
Qianlong period, Qing Dynasty
Length: 44cm
Qing Court collection

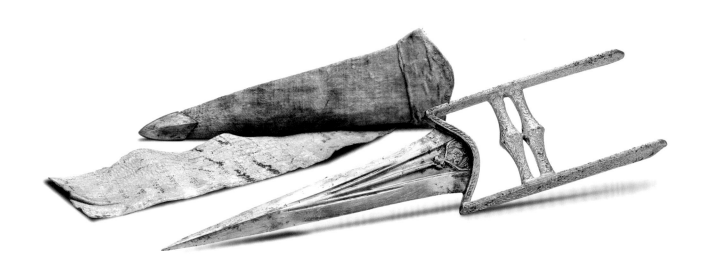

鋼刀，刃鋒，前銳。刀柄鐵鋄金製，造型獨特，上飾花紋。

刀鞘木質，外包黃絨。附皮籤，墨書滿、蒙、藏、漢文："乾隆六十年十二月　廓爾喀爾得凡王拉特納巴都爾叩賀天喜　恭進插刀一把"。

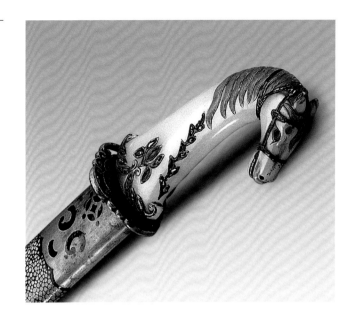

156

玉馬頭柄腰刀
清
長87厘米
清宮舊藏

Sabrelike knife with a horse-head-shaped hilt carved out of jade
Qing Dynasty
Length: 87cm
Qing Court collection

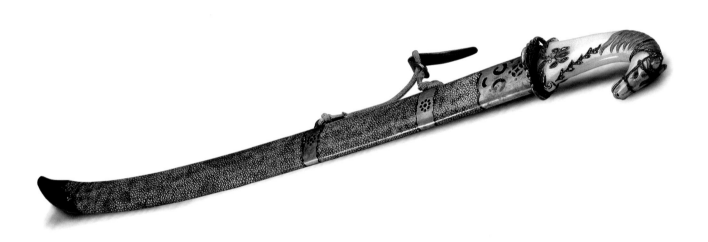

鋼刀，刃鋒。護手為銅鍍金如意菱形盤，鏤雕雲紋。玉柄雕刻成馬首狀，嵌各色寶石。

刀鞘木質，蒙綠鯊魚皮，琫、珌及束箍皆銅葉包飾。

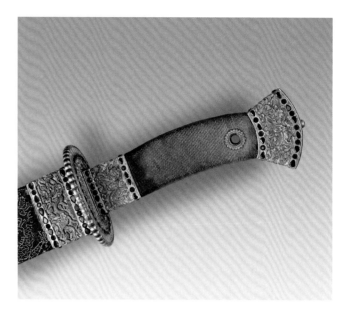

157

綠鞘嵌玻璃料石腰刀

清
長103厘米
清宮舊藏

Sabrelike knife with green sheath inlaid with pastes
Qing Dynasty
Length: 103cm
Qing Court collection

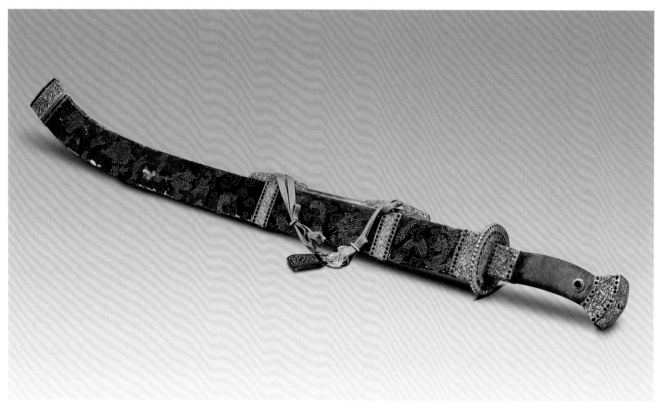

鋼刀，刃鋒。護手為鐵鍍金圓盤，雕龍紋。柄木質，外纏
黃絲線，兩端鐵鍍金葉片浮雕龍紋。

刀鞘木質，外蒙綠皮，通體用金、銀粒珠拼成雲龍紋。
琫、珌及束箍為鐵鍍金葉片浮雕龍紋。所有飾件環嵌紅黑
玻璃料石。鞘背為鐵鍍金提梁，繫明黃絲縧帶與銅鍍金環
相屬。

158

銀絲柄皮鞘腰刀
清
長76厘米
清宮舊藏

Sabrelike knife with a leather sheath and a hilt winded with
silver filigree
Qing Dynasty
Length: 76cm
Qing Court collection

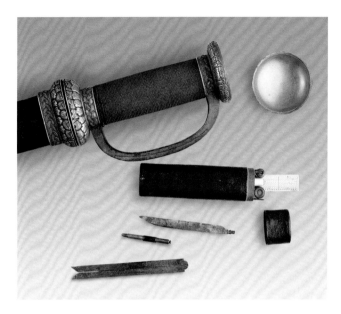

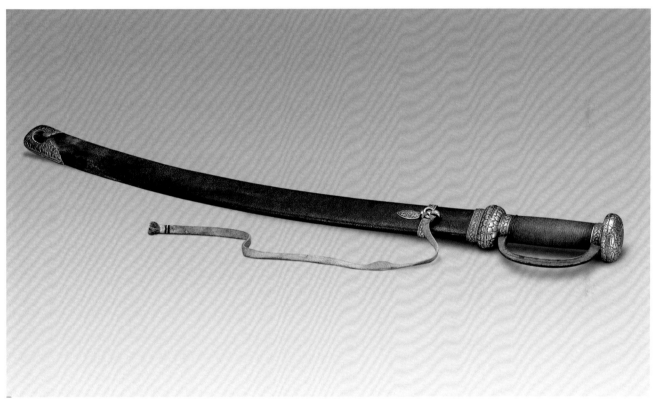

鋼刀,刃鋒,通口飾夔龍紋。刀柄木質纏銀絲,末與護手
處為銅鍍金蓮花紋。

刀鞘木質,外蒙黑皮,琫、珌皆銅鍍金鏨花卉捲葉紋。刀
末有蓋,可開合,內貯長扁圓盒一,存放有微型繪圖儀器
一套。

159

綠漆鞘描金花腰刀
清
長94厘米
清宮舊藏

Sabrelike knife with a green lacquer sheath painted with floral design in gold tracery
Qing Dynasty
Length: 94cm
Qing Court collection

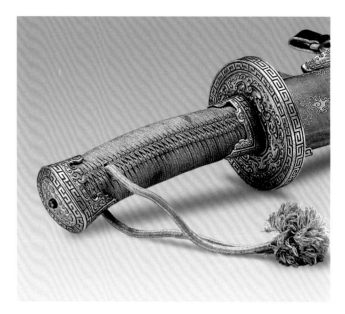

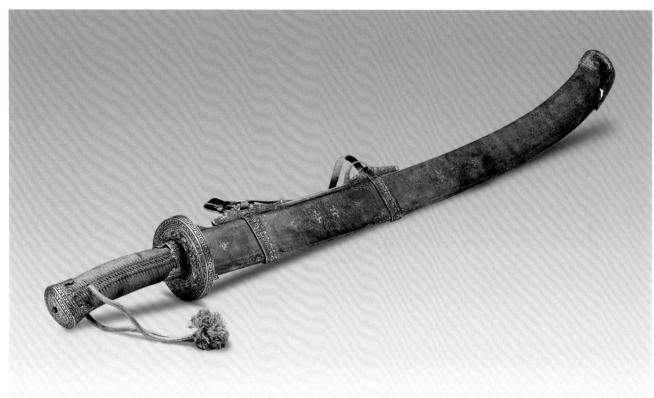

鋼刀，刃鋒，通口飾銅鍍金花卉捲草紋。刀柄木質，外纏黃絲縧帶，末、護手處飾銅鍍金迴紋，在迴紋凹處點翠。

刀鞘木質，髹綠漆，描金花。琫、珌皆銅鍍金迴紋。橫束銅鍍金箍二道，繫縧帶一根與銅鍍金環相屬。

160

紅魚皮鞘小腰刀
清
長57厘米
清宮舊藏

Small sabrelike knife with a red sharkskin sheath
Qing Dynasty
Length: 57cm
Qing Court collection

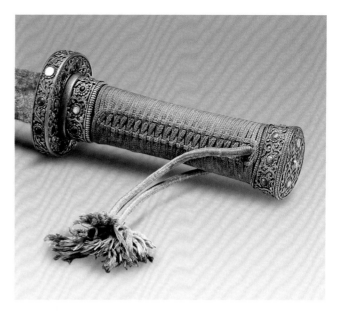

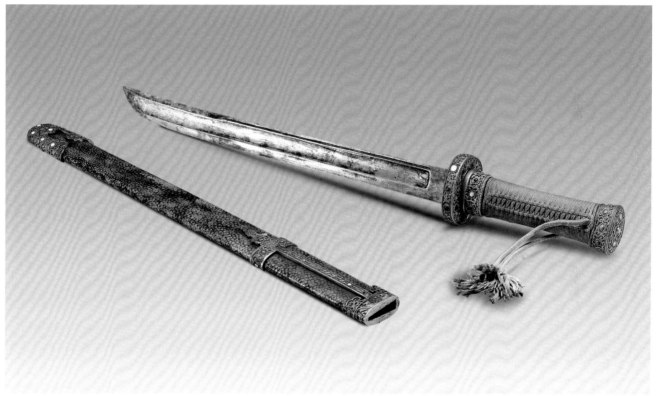

鋼刀，刃鋒。刀柄木質，外纏銀絲，末與護手處飾鐵鋄金
捲草紋。

刀鞘木質，蒙紅鯊魚皮。琫、珌皆銅鍍金花葉紋，上嵌紅
珊瑚、青金石、綠松石等。橫束銅鍍金箍一道。

161

銀柄皮鞘腰刀

清

長108厘米

清宮舊藏

Sabrelike knife with a silver hilt and a leather sheath
Qing Dynasty
Length: 108cm
Qing Court collection

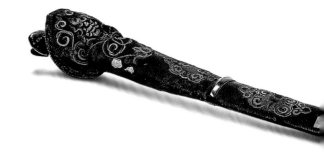

鋼刀，刃鋒，刀面錣金圖紋。刀柄木質包銀絲，末包銀片
呈鳥首狀，嵌紅寶石。

刀鞘木質，外裹紫紅皮套，上繡八寶吉祥紋，內為緞裏。

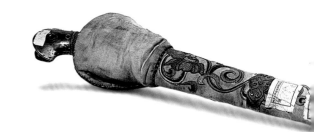

162

魚皮柄紅漆描金花日本腰刀

清

長123厘米

清宮舊藏

**Japanese sabrelike knife with a sharkskin hilt and a red lacquer
sheath**
Qing Dynasty
Length: 123cm
Qing Court collection

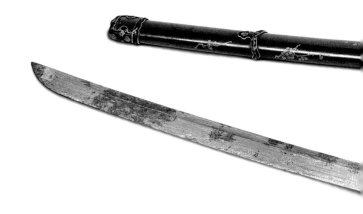

鋼刀，刃鋒。刀柄木質，外裹白魚皮，纏藍縧帶，嵌銅鍍
金獸紋釘。末和護手為銅鍍金錣金花葉紋。

刀鞘木質，髹金、紅漆，飾描金梅花紋。

琉球為清朝的屬國，定期向清朝納表進貢。琉球和當時的
日本毗鄰，現宮藏日本刀多為琉球聘請日本工匠鑄造或購
自日本，然後貢入清廷。

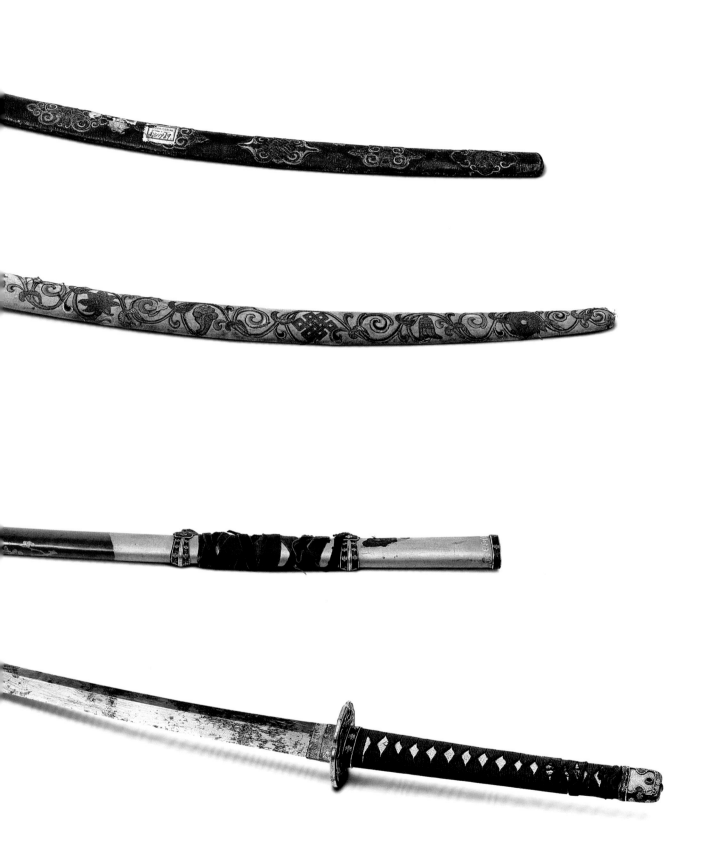

163

高麗刀
清
長154厘米
清宮舊藏

Korean sabre
Qing Dynasty
Length: 154cm
Qing Court collection

鋼刀。木刀柄，外裹魚皮，上敷凹凸銅片，再以牛皮束
裹。護手圓形，飾鐵鋄銀花卉紋。刀鞘木質，髹黑漆。

此刀既長又重，極具特色，為高麗刀之代表。高麗即今朝
鮮半島。

164

西洋改鞘腰刀
清
長99厘米
清宮舊藏

**Western sabrelike knife matched with a sheath made in the
Qing court**
Qing Dynasty
Length: 99cm
Qing Court collection

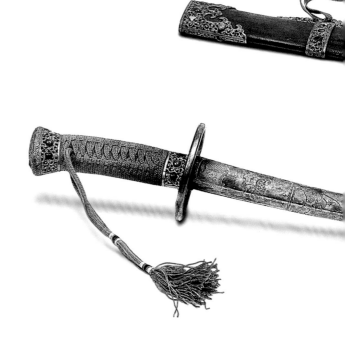

鋼刀，刃鋒，刀面鋄金西洋騎士揮刀馳騁圖、兵器圖、捲
葉花卉紋和西洋文字，字跡模糊不清。刀柄木質，外裹黃
絲縧帶，末和護手為銅鍍金花葉紋，嵌紅珊瑚、青金石。

刀鞘木質，蒙綠鯊魚皮。琫、珌皆銅鍍金鋄金花卉，嵌飾
與末、護手同。橫束銅鍍金箍二道，繫縧帶與銅鍍金環相
屬。其刀身為西洋製，柄、鞘為清宮造辦處後配。

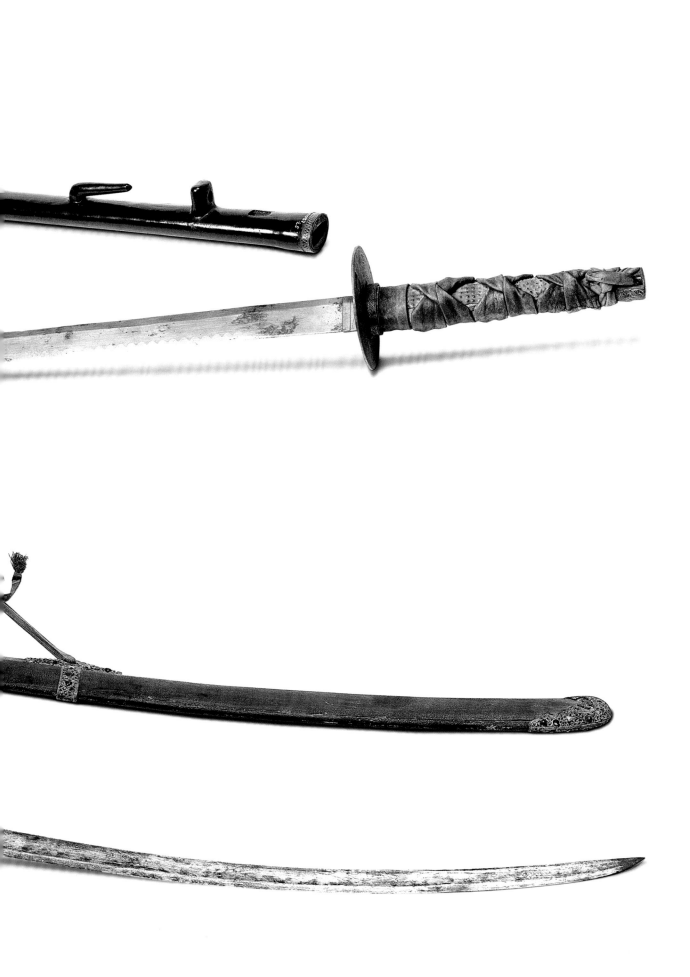

165

御用劍劍箱

清乾隆
高21.5厘米　長121.5厘米　寬35厘米
清宮舊藏

Sword case for imperial use

Qianlong period, Qing Dynasty
Height: 21.5cm　Length: 121.5cm　Width: 35cm
Qing Court collection

楠木劍箱，內臥五槽，貯五柄御用劍。劍箱蓋面隸書："神鋒握勝　乾隆丁丑御定　地下"。側面隸書："衛國劍一　重三十兩　乾隆年製"、"象功劍一　重三十一兩　乾隆年製"、"輔德劍一　重三十兩　乾隆年製"、"燭微劍一　重三十兩　乾隆年製"、"霜鍔劍一　重三十一兩　乾隆年製"。

乾隆十三年(1748)，為教育子孫居安思危、不忘祖制。乾隆皇帝命內務府造辦處製作寶劍三十把，分天、地、人三號，每號十把，世代永藏。此箱內所置寶劍及圖166—168，皆屬此列。

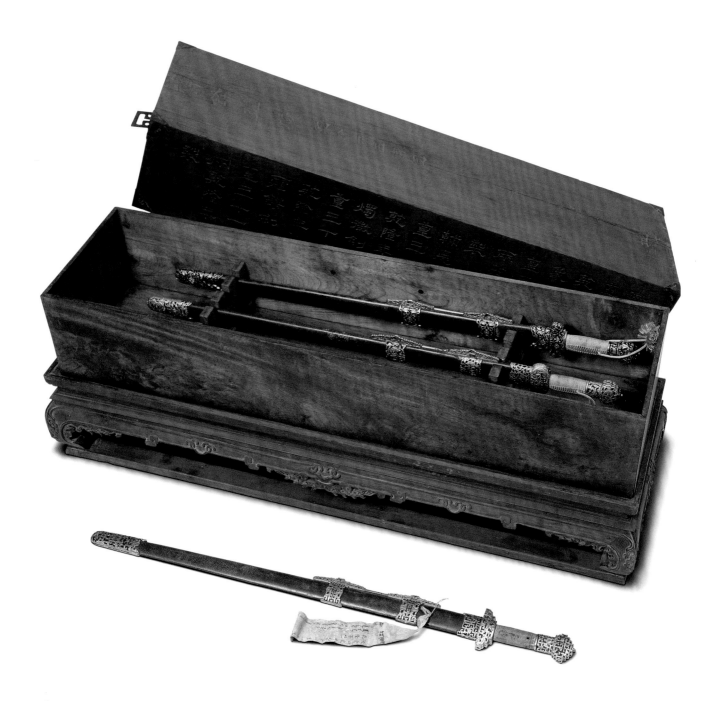

166

紅魚皮鞘決雲劍
清乾隆
長99厘米
清宮舊藏

"Jue Yun" sword with a red sharkskin sheath
Qianlong period, Qing Dynasty
Length: 99cm
Qing Court collection

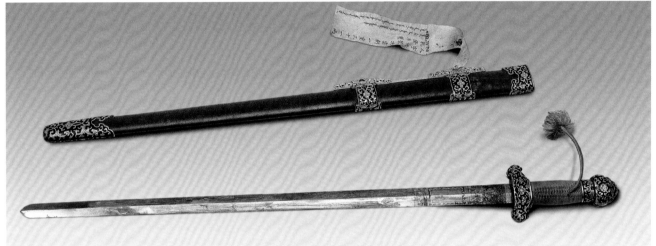

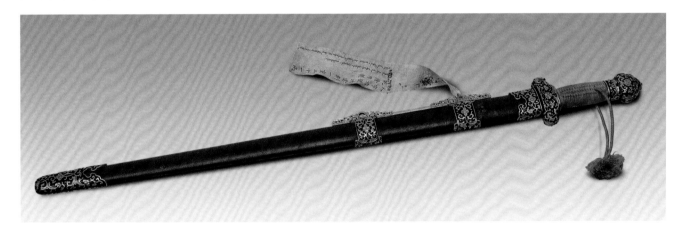

鋼劍，刃鋒，底部一面鋄金橫為"人字六號"，縱為"決雲"。另一面橫為"乾隆年製"，縱為鋄金、銀、銅絲組成的老者習武圖。鐔以鋄金、銀、銅絲構成龍首雲紋圖案。柄木質，外纏黃絲縧帶。護手鐵鍍金，呈元寶形，髹黑漆飾纏枝蓮紋。柄首呈如意雲頭狀，紋飾同。

劍鞘木質，飾紅鯊魚皮，珌、瑹皆鐵鋄金，所雕花紋與前同。橫束鐵鋄金箍二道，鞘背為鐵鋄金提梁。附皮籤，滿漢文墨書："人字六號　決雲劍一　重三十一兩　乾隆年製"。

167

紅魚皮鞘爥微劍

清乾隆
長99厘米
清宮舊藏

"Zhu Wei" sword with a red sharkskin sheath
Qianlong period, Qing Dynasty
Length: 99cm
Qing Court collection

鋼劍，刃鋒，底部一面錽銀橫為"地字九號"，縱為"爥微"。另一面橫為"乾隆年製"，縱為錽金、銀、銅絲組成的老者撫案觀劍圖，劍鋒處仙雲托起北斗七星圖案。鈒以錽金、銀、銅絲構成變形雲龍紋。柄木質，外纏黃絲縧帶。護手及柄頭為鐵鍍金，面黑漆地雕磬、魚、蝠、雲等圖紋。

劍鞘木質，飾紅鯊魚皮，琫、珌皆鐵錽金雕紋飾與前同。橫束鐵錽金箍二道，鞘背為鐵錽金提梁。附皮籤，滿漢文墨書："地字九號　爥微劍一　重三十兩　乾隆年製"。

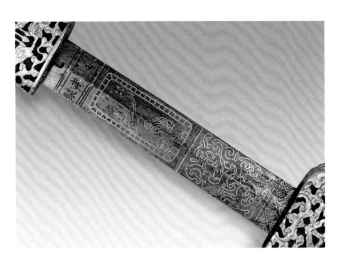

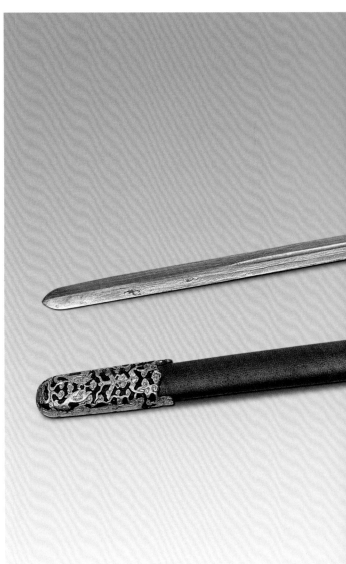

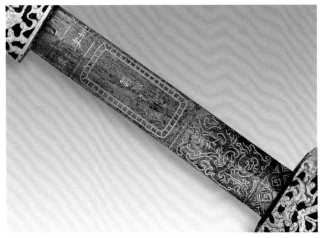

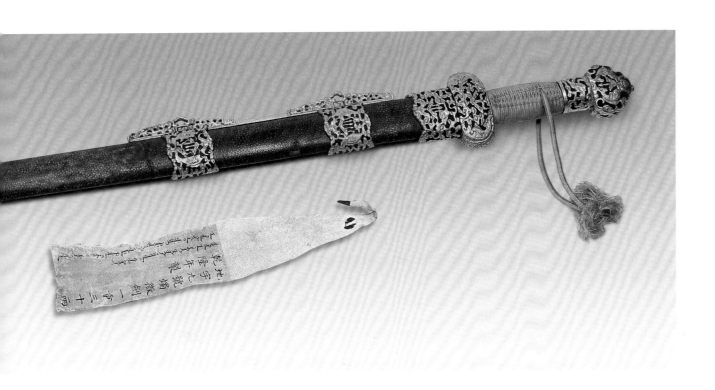

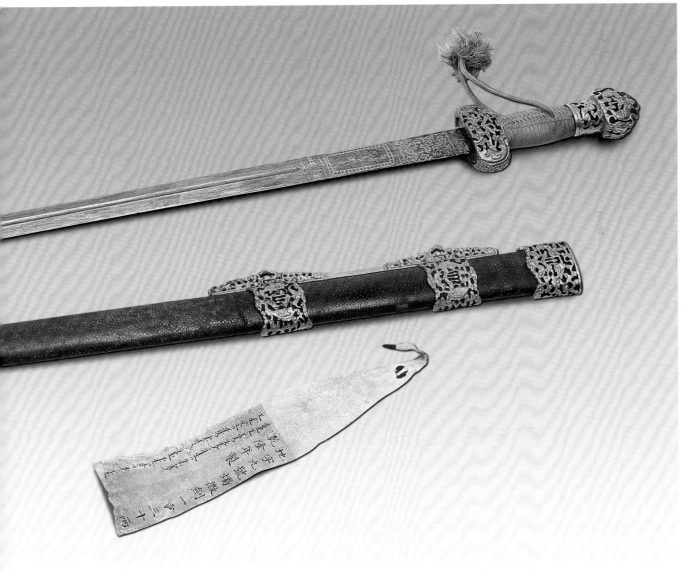

168

紅魚皮鞘出雲劍
清乾隆
長100厘米
清宮舊藏

"Chu Yun" sword with a red sharkskin sheath
Qianlong period, Qing Dynasty
Length: 100cm
Qing Court collection

鋼劍，刃鋒，底部一面鋄金橫為"地字一號"，縱為"出雲"。另一面橫為"乾隆年製"，縱為鋄金、銀、銅絲組成雲水紋。柄木質，外纏黃絲縧帶。護手鐵鍍金元寶形，黑漆地雕纏枝蓮紋。柄頭呈如意雲頭狀，紋飾同。

劍鞘木質，飾紅鯊魚皮，琫、珌皆鐵鋄金雕花紋與前同。橫束鐵鋄金箍二道，鞘背為鐵鋄金提梁。附皮籤，滿漢文墨書："地字一號　出雲劍一重二十六兩　乾隆年製"。

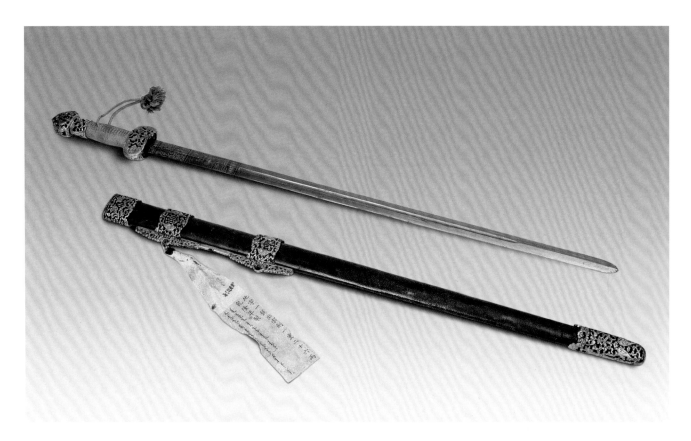

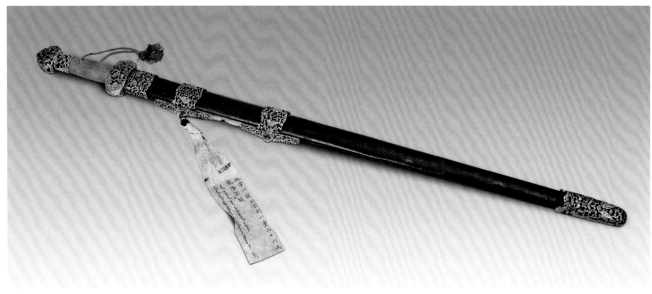

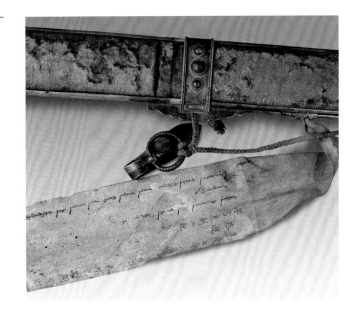

169

佛杵柄丹書克劍
清嘉慶
長94厘米
清宮舊藏

Dan Shu Ke sword with a hilt in the shape of a vajra
Jiaqing period, Qing Dynasty
Length: 94cm
Qing Court collection

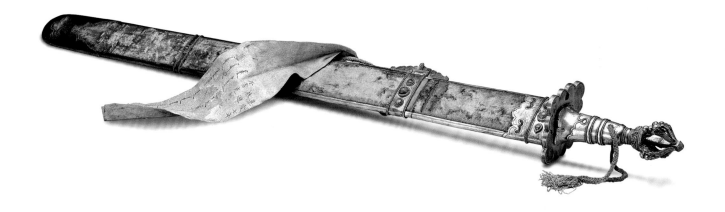

鋼劍，中起脊，刃鋒，前銳。劍柄銀質，柄頭銀鍍金，呈佛杵狀，護手為銀質菱形圓盤。

劍鞘木質，飾黃絨，琫、珌、鞘邊皆銀片包飾，以及橫束銀箍二道，均嵌綠松石、青金石、紅珊瑚珠等。劍鞘背為銀質提梁，繫縱帶一根與銀環相屬。附皮籤，滿漢文墨書："嘉慶七年八月初八日　哲布尊丹巴呼圖克圖恭進丹書克劍二把"。

此劍為四世哲布尊丹巴呼圖克圖進獻嘉慶皇帝的禮物，哲布尊丹巴是喀爾喀蒙古（即外蒙古）藏傳佛教格魯派的最大轉世活佛。丹書克，係藏語音譯，亦稱為噶書克，是西藏地方向皇帝呈遞的一種公文形式。

170

鳥首柄木鞘劍
清
長42厘米

Sword with a bird-head-shaped hilt and a wood sheath
Qing Dynasty
Length: 42cm

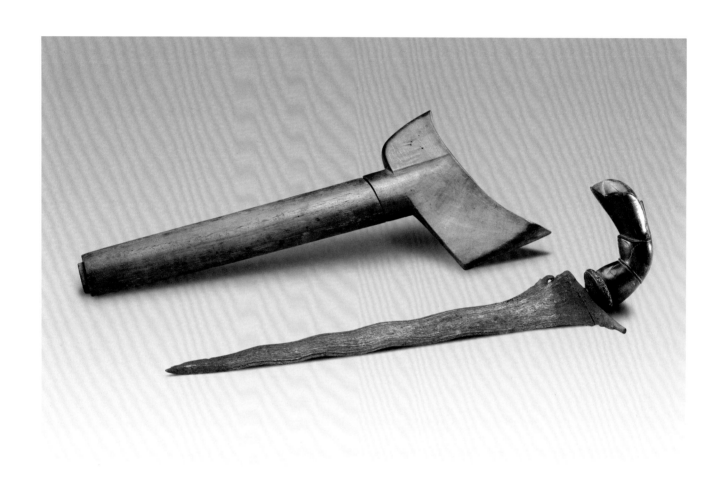

鐵劍，呈水波狀。木劍柄雕刻成鳥首狀。木質劍鞘光素。

此劍為馬來西亞製作。

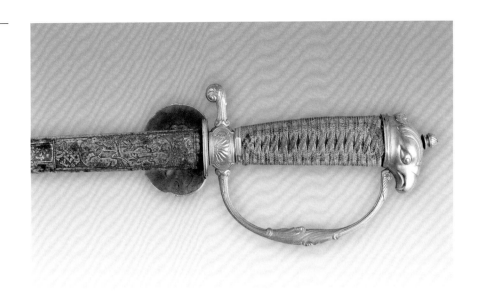

171

鷹首柄西式劍
清
長70厘米
清宮舊藏

Sword in western style with an eagle-head-shaped hilt
Qing Dynasty
Length: 70cm
Qing Court collection

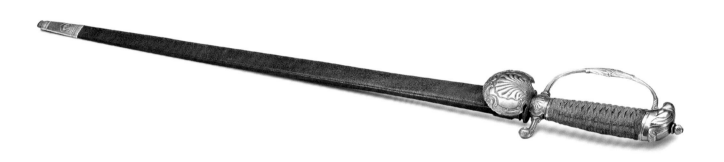

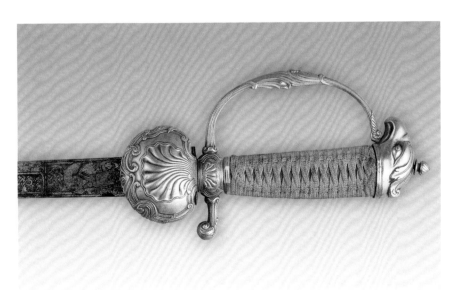

鋼劍，刃鋒，前銳，通身飾錽金人物狩獵、花葉等圖紋。柄木質，外纏黃絲纞帶。護手為銅鍍金扇形，柄頭鷹首狀，以銅鍍金環連。劍鞘木質，蒙黑皮。

造型為西方佩劍樣式。

172

紅皮鞘西洋劍
清
長121厘米
清宮舊藏

Western sword with a red leather sheath
Qing Dynasty
Length: 121cm
Qing Court collection

鋼劍，刃鋒，底部雙面鋄金武士、騎士、猛禽圖案各一。
護手為鐵鍍金橢圓形，面黑漆地鋄金夔龍雲紋。柄木質，
蒙紅皮外纏黃絲縧帶。柄頭呈如意雲頭狀，紋飾同。

劍鞘木質，蒙紅皮，琫、珌皆銅鋄金，紋飾與前同。此劍
劍身為西方佩劍式樣，柄、鞘為清宮造辦處後配。

173

銅鍍金柄西洋劍
清
長100厘米
清宮舊藏

Western sword with a gilt copper hilt
Qing Dynasty
Length: 100cm
Qing Court collection

鋼劍，中起脊，刃鋒，前銳，底部鋄花紋。護手圓盤形，
劍柄銅鍍金，鏨花卉捲草紋。柄頭圓球狀，紋飾同前。無
鞘。

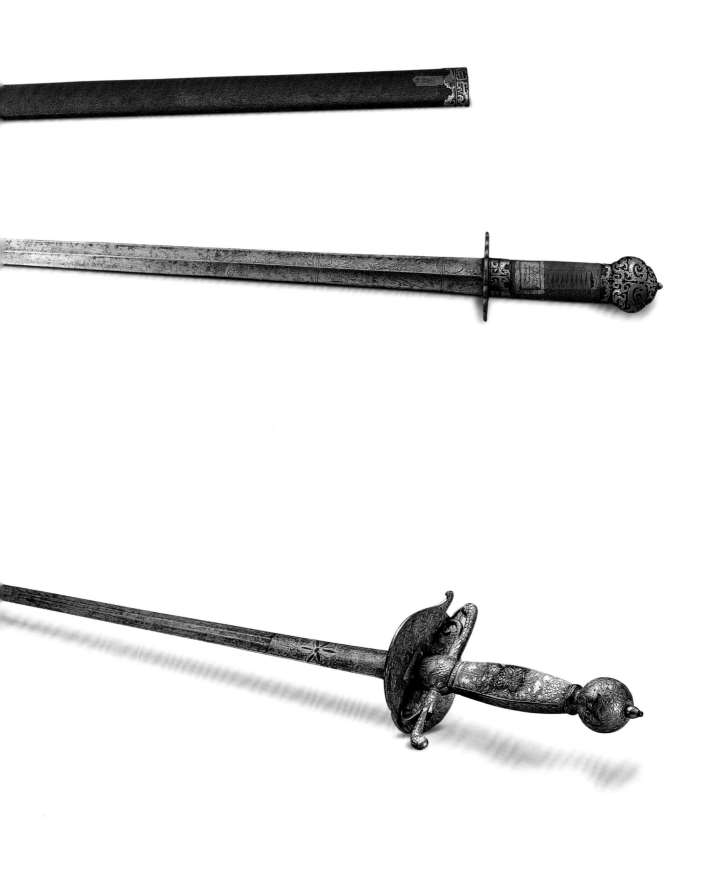

174

銅柄魚骨劍
清
長164厘米
清宮舊藏

Fish bone sword with a copper hilt
Qing Dyansty
Length: 164cm
Qing Court collection

劍身以魚脊骨製成，骨刺鋒利。劍柄
銅質鍍銀，鏤雕如意雲及纏枝蓮、捲
草紋。

魚骨劍由清宮造辦處製作，只是一種
陳設之物，沒有實際用途。

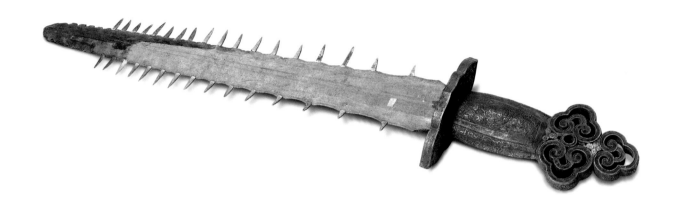

175

木柄雕龍魚骨劍
清
長83厘米
清宮舊藏

Fish bone sword with a wood hilt carved
with dragon design
Qing Dynasty
Length: 83cm
Qing Court collection

劍身魚脊骨製成，骨刺鋒利。劍面朱
書八卦、篆字(字跡不清)和星座紋。
紅木柄雕龍、捲草和如意雲紋，龍作
口銜劍身式。

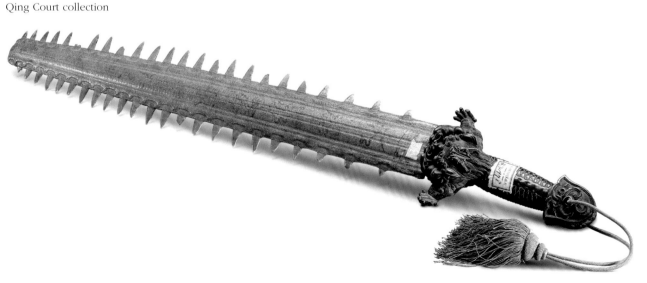

176

漆柄魚骨劍
清
長89厘米
清宮舊藏

Fish bone sword with a lacquer hilt
Qing Dynasty
Length: 89cm
Qing Court collection

魚脊骨劍身,骨刺鋒利。彩漆木柄,
飾繪如意雲龍紋。

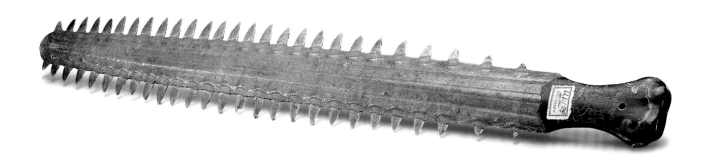

177

玉雕花柄匕首
清
長43厘米
清宮舊藏

Dagger with a leather sheath and a jade hilt carved with floral design
Qing Dynasty
Length: 43cm
Qing Court collection

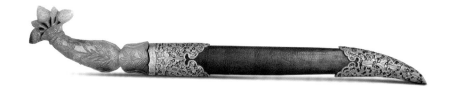

鋼質,刃鋒。玉柄,雕花葉紋。柄首
圓雕花葉狀。皮鞘棕紅色,首尾包嵌
銅鍍金捲草、花葉及迴紋。

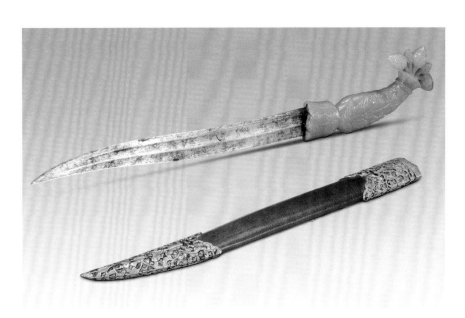

178

玉凹方形柄匕首
清
長47厘米
清宮舊藏

Dagger with a jade hilt shaped like a concave square
Qing Dynasty
Length: 47cm
Qing Court collection

鋼質，刃鋒。柄玉質，鑿刻凹方形。
皮鞘棕色，首尾包嵌銅鍍金捲草、蕉
葉及迴紋。

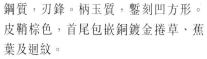
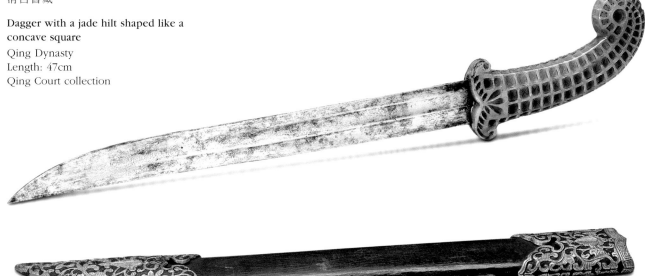

179

墨玉嵌寶石柄匕首
清
長46厘米
清宮舊藏

Dagger with a black jade hilt inlaid with gems
Qing Dynasty
Length: 46cm
Qing Court collection

鋼質，刃鋒。玉柄，雕花葉紋，花
蕊、花蕾上各嵌紅寶石。皮鞘黑色，
尾包嵌銅鍍金捲草、蕉葉及迴紋，首
嵌件缺。

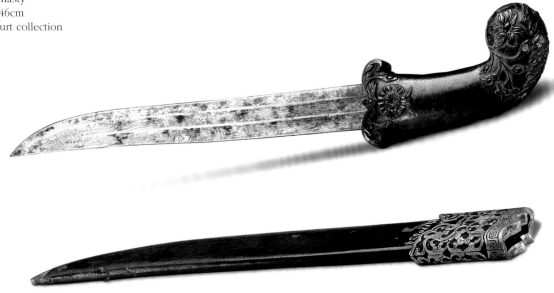

180

白玉柄匕首
清
長50厘米
清宮舊藏

Dagger with a white jade hilt
Qing Dynasty
Length: 50cm
Qing Court collection

鋼質，雙面中部鋄金捲草紋，刃鋒，
前銳。柄為和闐玉製，雕花葉紋。鞘
木質，髹彩漆。首尾包嵌銅鍍金葉
片，鏨波浪紋。

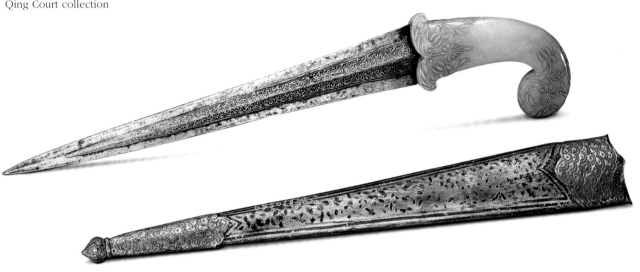

181

木柄匕首
清
長51厘米
清宮舊藏

Dagger with a wood hilt
Qing Dynasty
Length: 51cm
Qing Court collection

鋼質，刃鋒。木柄光素。鯊魚皮鞘，
髹黑漆，銅鍍金箍固定。

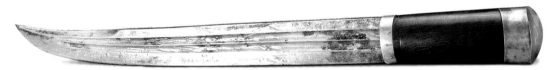

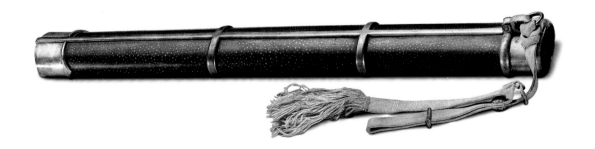

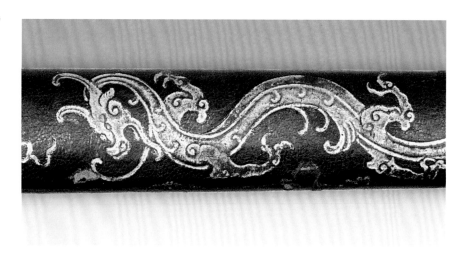

182

牛角柄匕首
清
長40.5厘米
清宮舊藏

Dagger with an ox-horn hilt
Qing Dynasty
Length: 40.5cm
Qing Court collection

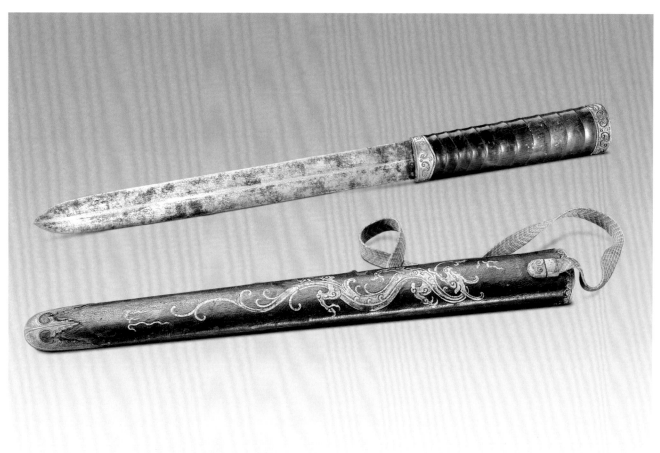

鋼質，雙刃。牛角柄。皮鞘髹黑漆，
飾描金雲龍紋。

183

牛角柄匕首
清
長50厘米
清宮舊藏

Dagger with an ox-horn hilt
Qing Dynasty
Length: 50cm
Qing Court collection

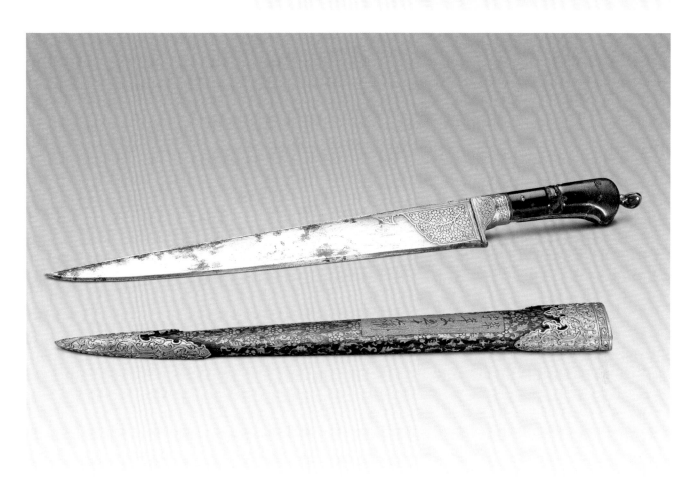

鋼質，刃鋒，前銳，近柄處鋄金花葉紋。柄為角質。黑漆木鞘，飾描金花卉紋。首尾包嵌銅鍍葉片，鏨花草紋。

184

青玉羊首柄匕首
清
長48厘米
清宮舊藏

Dagger with a sapphire hilt shaped like a ram-head
Qing Dynasty
Length: 48cm
Qing Court collection

鋼質，刃鋒。羊首狀玉柄。棕色皮鞘，首尾包嵌銅鍍金飾件，鏨捲草花葉紋。

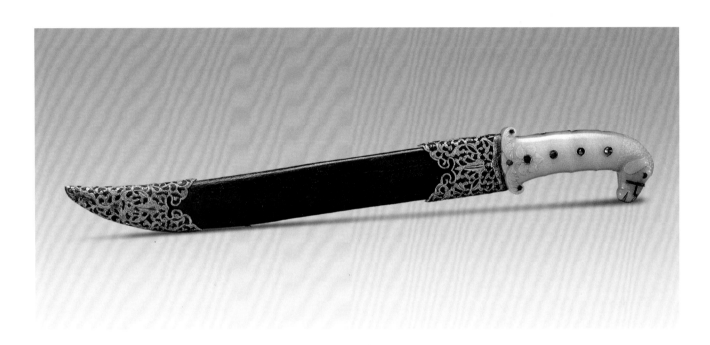

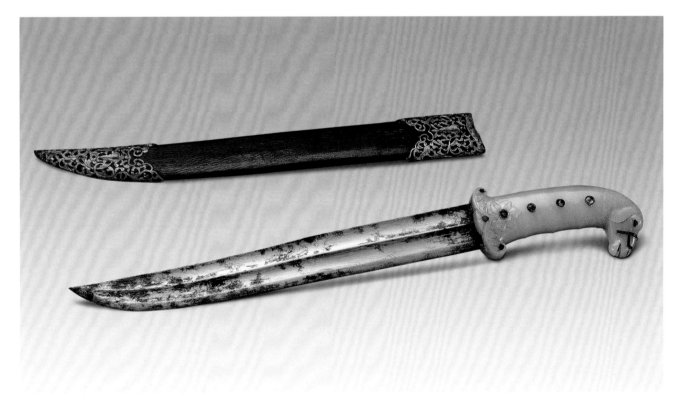

玉嵌寶石花柄匕首
清
長48厘米
清宮舊藏

Dagger with a jade hilt inlaid with flower design of gems
Qing Dynasty
Length: 48cm
Qing Court collection

鋼質,刃鋒。玉柄,以各色寶石嵌花蕊、花蕾,再用金絲為莖相連。棕色皮鞘,首尾包嵌銅鍍金飾件,鏨捲草花葉紋。

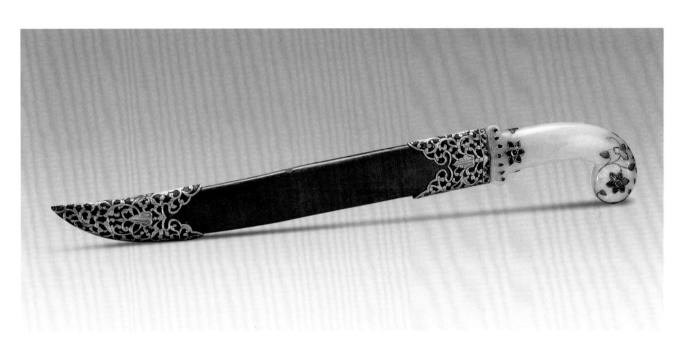

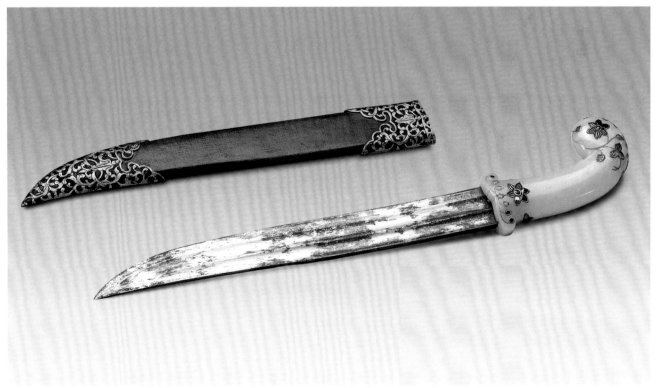

186

青玉馬頭柄匕首
清
長38厘米
清宮舊藏

鋼質，刃鋒。馬首狀玉柄。絨鞘。

Dagger with a sapphire hilt shaped like a horse-head
Qing Dynasty
Length: 38cm
Qing Court collection

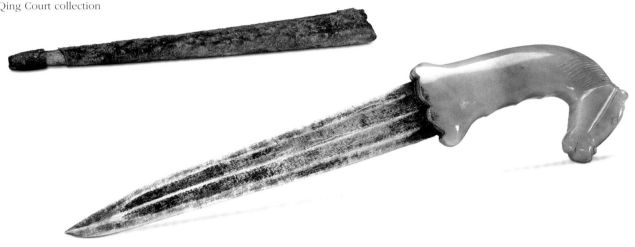

187

玉護手柄匕首
清
長47厘米
清宮舊藏

鋼質，刃鋒。白玉柄，圓雕花觚狀，首尾環連。皮鞘，首尾包嵌銅鍍金飾件，鏨捲草花葉紋。

Dagger with a jade hilt in the form of hand-protector
Qing Dynasty
Length: 47cm
Qing Court collection

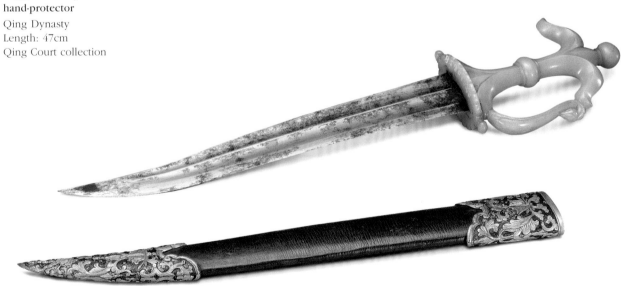

188

象牙柄匕首
清
長48厘米
清宮舊藏

Dagger with an ivory hilt
Qing Dynasty
Length: 48cm
Qing Court collection

鋼質，刃鋒。象牙柄。木鞘，鑲嵌銀箍。

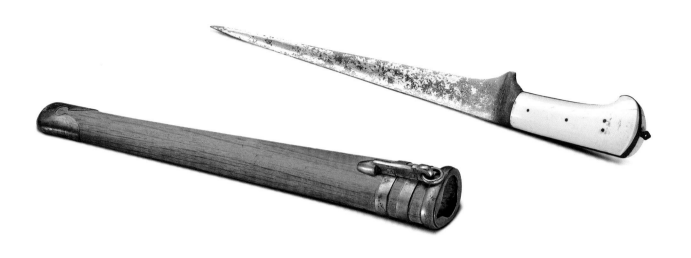

189

骨柄匕首
清
長52厘米
清宮舊藏

Dagger with a bone hilt
Qing Dynasty
Length: 52cm
Qing Court collection

鋼質，前銳。骨柄，邊飾黑色捲草紋。絨鞘，首尾包嵌銅鍍金花卉飾件。

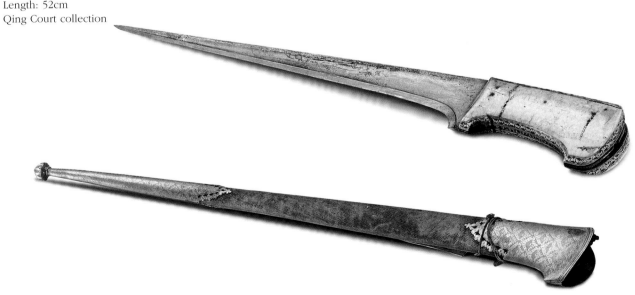

190

墨玉嵌珊瑚柄匕首
清
長60厘米
清宮舊藏

Dagger with a black jade hilt inlaid with coral
Qing Dynasty
Length: 60cm
Qing Court collection

鋼質，刃鋒，中部飾鋄金銀花葉紋。玉柄飾花卉，花瓣嵌金，蕊為珊瑚珠。木鞘，飾菱形花卉，首尾包嵌金葉。

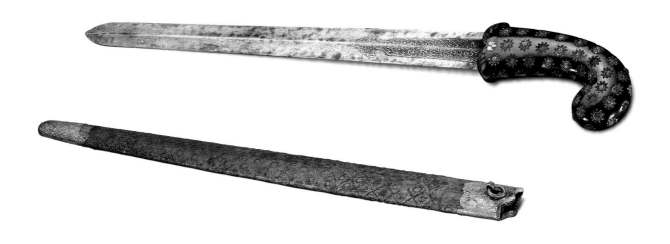

191

玉柄匕首
清
長36厘米
清宮舊藏

Dagger with a jade hilt and a velvet sheath
Qing Dynasty
Length: 36cm
Qing Court collection

鋼質。玉柄光素。紅絨鞘，首尾包嵌金葉，鏨刻龍紋及花卉紋。

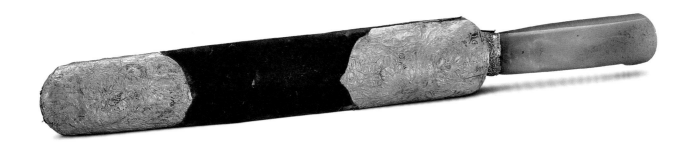

槍炮

Firearms

192

神機營合操陣圖
清晚期
縱43.2厘米　橫43厘米
清宮舊藏

Painting showing the drilling formation of Shenji Battalion troops
Late Qing Dynasty
Length: 43.2cm　Width: 43cm
Qing Court collection

神機營初建於明永樂年間(1403—1424)，是世界上建立最早的火器部隊。清初設火器營，配有鳥槍和子母炮，屬八旗軍，駐紮京城內外。咸豐十一年(1861)，選清軍諸營之精銳者，組建神機營，下轄馬、步隊25營，官兵14000多人。掌守衛紫禁城及三海、隨帝出巡等事。此圖表現的是清代神機營操練的情景。

193

火銃
明洪武
長45厘米　內徑2.1厘米

Blunderbuss
Hongwu period, Ming Dynasty
Length: 45cm　Internal diameter: 2.1cm

銅質，腰鼓處正中鑿火門孔，尾部呈喇叭狀，以插手柄。銃身鑿刻"吉安守禦千戶所監局鎮撫李榮　軍匠馬舟和　計三斤八兩重　洪武十二年造"。

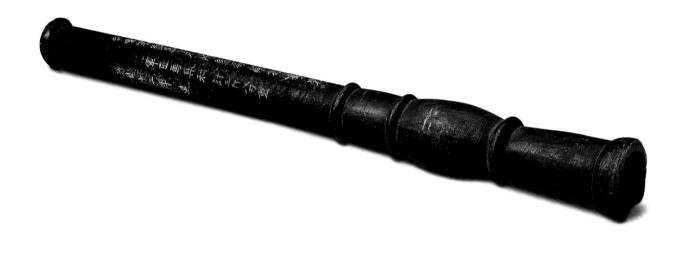

194

火銃
明永樂
長36厘米　內徑1.5厘米

Blunderbuss
Yongle period, Ming Dynasty
Length: 36cm　Internal diameter: 1.5cm

銅質，帶準星、望山，鑿火門孔，尾部呈喇叭狀，以插手柄。銃身鑿刻"天字伍萬壹百拾伍號　永樂拾玖年玖月日造"。

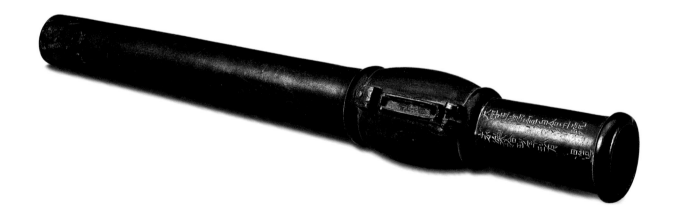

195

火銃
明弘治
長26厘米　內徑3.6厘米

Blunderbuss
Hongzhi period, Ming Dynasty
Length: 26cm　Internal diameter: 3.6cm

銅質，腰鼓處正中鑿火門孔。銃身鑿刻"弘治九年八月造　神字壹百肆拾玖號"。

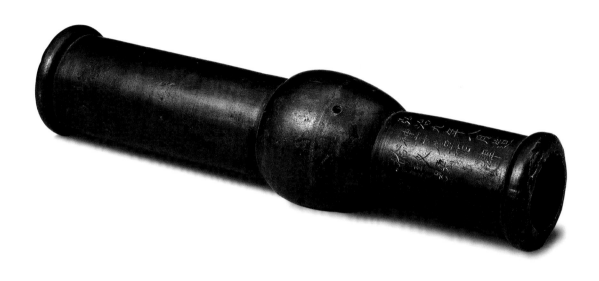

196

火銃
明萬曆
長36.5厘米　內徑2.4厘米

Blunderbuss
Wanli period, Ming Dynasty
Length: 36.5cm　Internal diameter: 2.4cm

銅質，腰鼓處正中鑿火門孔，尾部呈喇叭狀。銃身鑿刻"萬全□□前□□□□□百戶讚字字一號　萬曆二十年□□□□"。

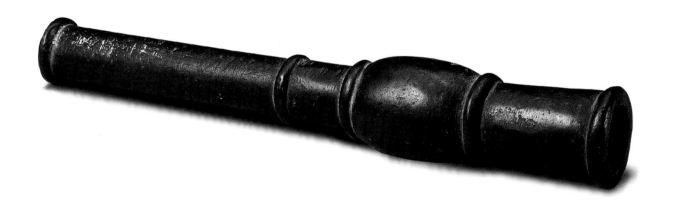

火銃
明天啟
長15.5厘米　內徑1.5厘米

Blunderbuss
Tianqi period, Ming Dynasty
Length: 15.5cm　Internal diameter: 1.5cm

銅質，腰鼓處正中鑿火門孔，帶準星、望山。銃身鑿刻
"天啟五年七月造"。

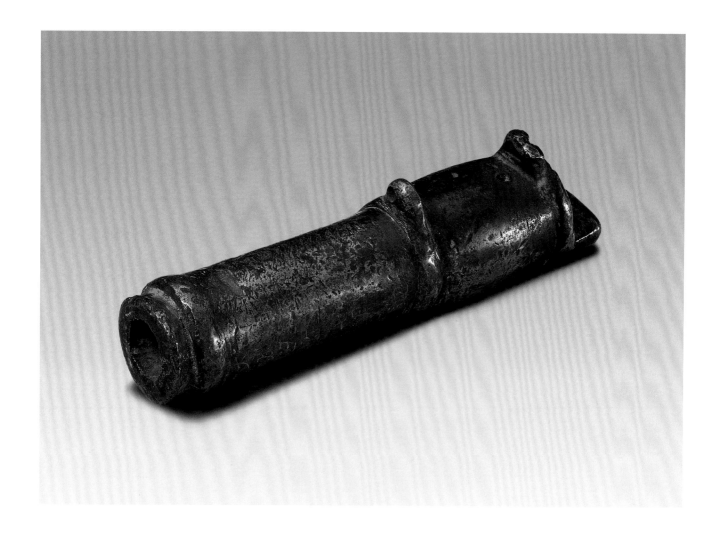

198

威遠將軍炮
清康熙
長103厘米　內徑4.4厘米
清宮舊藏

Cannon with the inscription "Wei Yuan Jiang Jun"
Kangxi period, Qing Dynasty
Length: 103cm　Internal diameter: 4.4cm
Qing Court collection

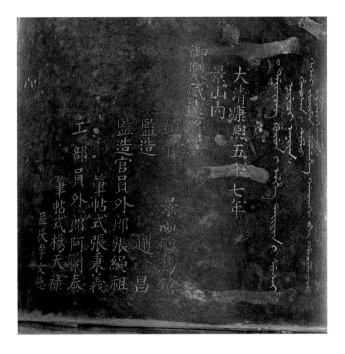

銅質，炮身隆起四道，有雙耳、準星、望山。炮身底部鏨滿漢文：“大清康熙五十七年　景山內　御製威遠將軍總管景山炮鳥槍監造趙昌　監造官元外郎張繩祖　筆帖式張秉義　工部元外郎阿蘭泰　筆帖式楊天祿　匠役李文德”。

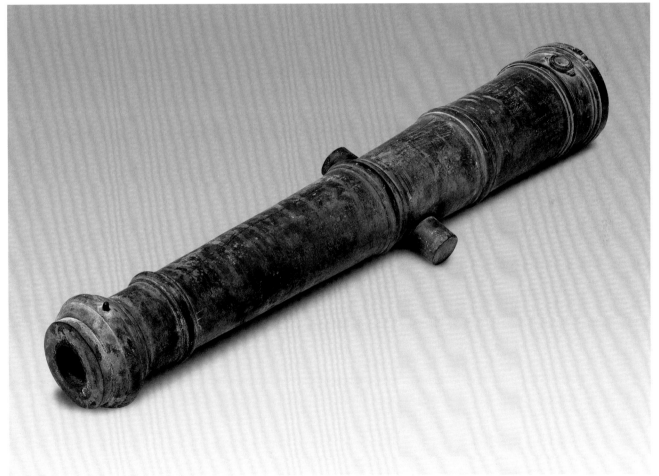

199

神捷將軍炮
清道光
長103厘米　內徑4.4厘米
清宮舊藏

Cannon with the inscription "Shen Jie Jiang Jun"
Daoguang period, Qing Dynasty
Length: 103cm　Internal diameter: 4.4cm
Qing Court collection

銅質，炮身隆起四道，雙耳。炮身後部鏨刻滿漢文：＂大清道光二十一年　遵旨恭鑄神捷將軍　監造總管郎中文豐　興浚　庫掌官恆　催長增年　筆帖式國祥　匠役宋有清＂。

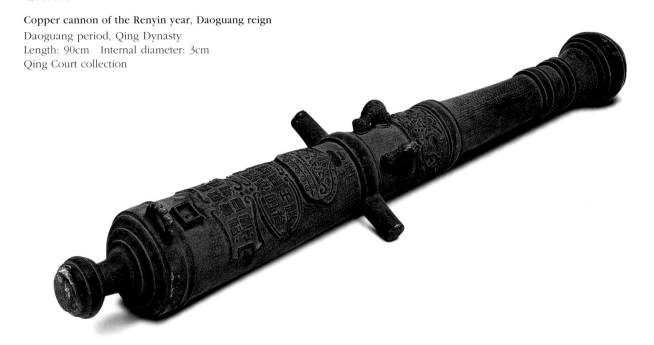

200

道光壬寅年銅炮
清道光
長90厘米　內徑3厘米
清宮舊藏

Copper cannon of the Renyin year, Daoguang reign
Daoguang period, Qing Dynasty
Length: 90cm　Internal diameter: 3cm
Qing Court collection

銅質，炮身鑄夔龍形提梁，附準星、望山、雙耳。炮身後部鏨刻漢文：＂道光壬寅孟夏　龍銀炮式　寶福局員徐□監造＂。壬寅為道光二十二年，公元1842年。

201

行營信炮

清

長71厘米　內徑6.5厘米

清宮舊藏

Signal cannon for transmitting military situation

Qing Dynasty

Length: 71cm　Internal diameter: 6.5cm

Qing Court collection

鐵質，炮身隆起四道。據《大清會典》記載，此炮"受藥八兩，置地發之"，為軍中傳遞信息與軍情之用。

202

子母炮

清

母炮長185厘米　內徑3厘米

子炮長25.5－27厘米　內徑2.7－3厘米

清宮舊藏

Composite cannon

Qing Dynasty

Length of the primary cannon: 185cm　Internal diameter: 3cm

Length of the secondary cannons: 25.5－27cm

Internal diameter: 2.7－3cm

Qing Court collection

鐵質，炮身隆起五道，旁為雙耳，炮面開孔，填充子炮，固以鐵鈕。每母炮配子炮數枚，子炮為鐵質，大小隨母炮開孔而定，子炮內填充火藥和鐵子。

子母炮由母炮和子炮兩部分組成，一母炮帶數枚子炮，子炮從母炮後部裝入，由螺絲固定，一炮發射完畢，可再更換一枚子炮。比其他火炮節省了裝藥、填彈等環節，在戰場上贏得了時間。子母炮是當時較先進的火器。

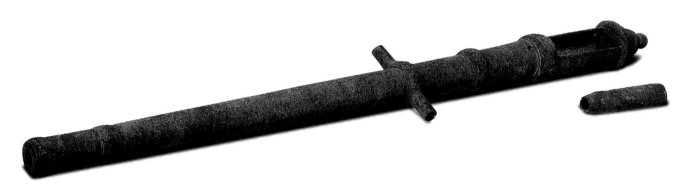

203

輪子炮
清
長123厘米　內徑4厘米
清宮舊藏

Cannon with a disc clip
Qing Dynasty
Length: 123cm　Internal diameter: 4cm
Qing Court collection

鐵質，炮管可上下調整射擊角度。後部裝有望山和圓盤形彈夾，可裝子炮十一發。彈夾上鑄有手柄，隨轉填充子炮。發射完畢後，可即刻更換。炮管以鐵柱與三角支架相連，支架開合自如。

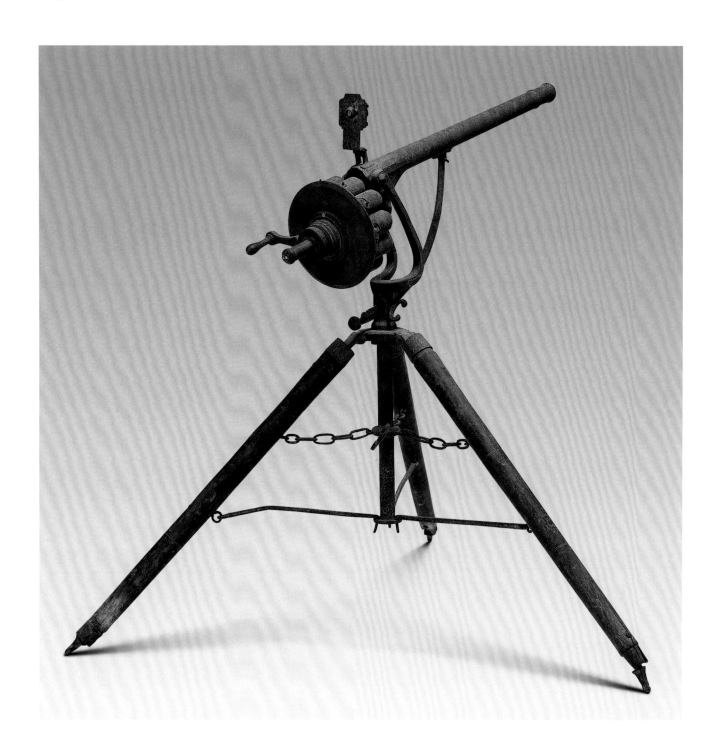

204

西洋銅炮
清
長60厘米　內徑8厘米
清宮舊藏

Western copper cannon
Qing Dynasty
Length: 60cm　Internal diameter: 8cm
Qing Court collection

銅質，炮身雙耳側鏨"42"，準星、望山呈西洋花葉狀，炮
身後部鏨"Emery"等西文和"1667"字樣。

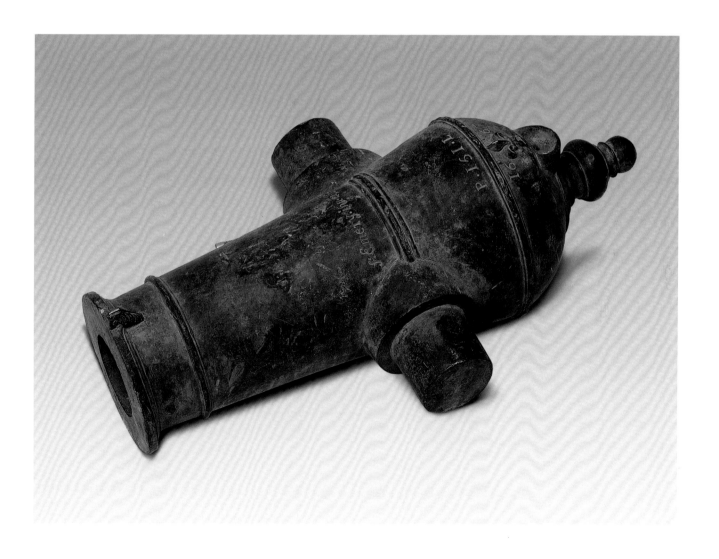

205

小銅炮
清
長82厘米　內徑2.6厘米
清宮舊藏

Small copper cannon
Qing Dynasty
Length: 82cm　Internal diameter: 2.6cm
Qing Court collection

銅質，炮身加準星、望山，炮口外沿呈八棱形，炮身有蕉葉紋，鑄夔龍形提梁，下部固銅銷，為固定炮車、炮架之用。

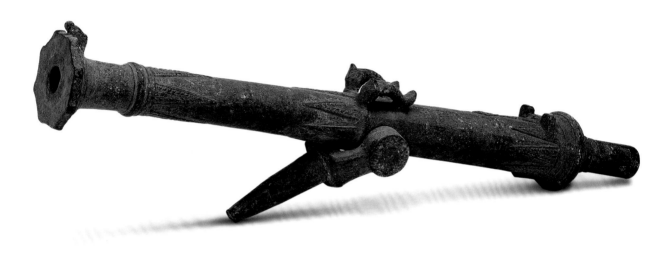

206

鐵炮
清
母炮長88厘米　內徑4厘米
子炮長25.5－27厘米　內徑2.7－3厘米
清宮舊藏

Iron cannon
Qing Dynasty
Length of the primary cannon: 88cm　Internal diameter: 4cm
Length of the secondary cannons: 25.5－27cm
Internal diameter: 2.7－3cm
Qing Court collection

鐵質，炮身加雙耳、準星、望山。炮身隆起五道，炮面開孔，填充子炮，固以鐵鈕。每母炮配子炮數枚，子炮為鐵質，大小隨母炮開孔而定，內填充火藥和鐵子。

207

奇炮
清
長180厘米　內徑2.6厘米
清宮舊藏

Composite cannon
Qing Dynasty
Length: 180cm　Internal diameter: 2.6cm
Qing Court collection

鐵質，炮身加準星、望山、雙耳，子炮從母炮後填充，每母炮帶四枚子炮。

奇炮類似子母炮，亦是一母炮帶數枚子炮，只是炮的口徑、體積較小。

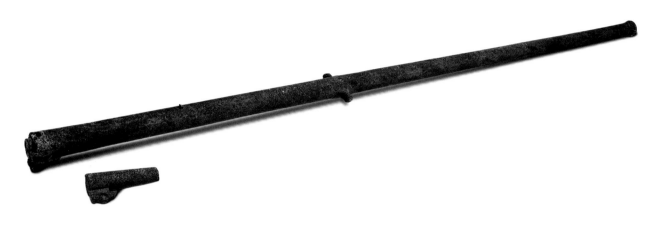

208

抬炮
清
長230厘米　內徑2.5厘米
清宮舊藏

Men-carried cannon
Qing Dynasty
Length: 230cm　Internal diameter: 2.5cm
Qing Court collection

鐵質，有木托，炮身後部裝望山，附雙耳，炮面開孔，填充子炮。由數人抬之施放，故稱抬炮。

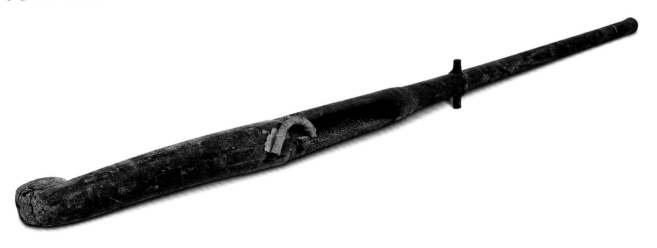

209

小型臼炮
清
炮長17.5厘米　內徑4.5厘米　座長23厘米
清宮舊藏

Small Jiu-cannon
Qing Dynasty
Length: 17.5cm　Internal diameter: 4.5cm
Length of stand: 23cm
Qing Court collection

銅質，鑿火門孔，尾部呈喇叭狀。炮身鑿刻西洋人物圖、捲草紋。炮座長方形，兩側圓弧形支架，下部兩圓孔與炮身相連，炮中部前後設有兩個螺栓，可調節炮口高低角度。

臼炮係音譯，原產自歐洲，是一種炮身較短的火炮，使用時放於炮座之上，通過炮座上的螺栓調整炮口的角度。

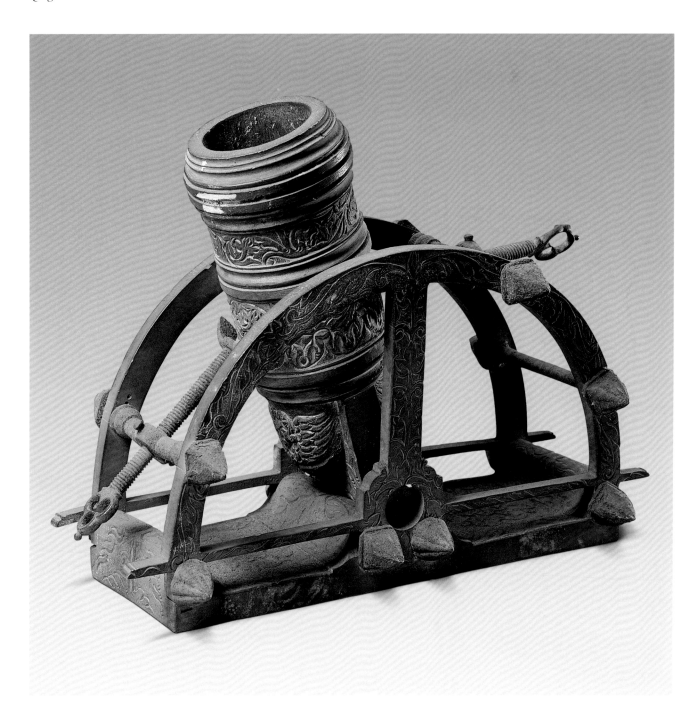

210

炮彈
清
直徑8－23厘米
清宮舊藏

Shells
Qing Dynasty
Diameter: 8－23cm
Qing Court collection

鐵質，圓形，均為空心，大小不等。

附《平定伊犁回部戰圖冊》
圖繪乾隆二十年至二十六年(1755—1761)，平定準噶爾部
達瓦齊和維吾爾部大小和卓木叛亂的戰役。是役大量使用
火炮及火槍。

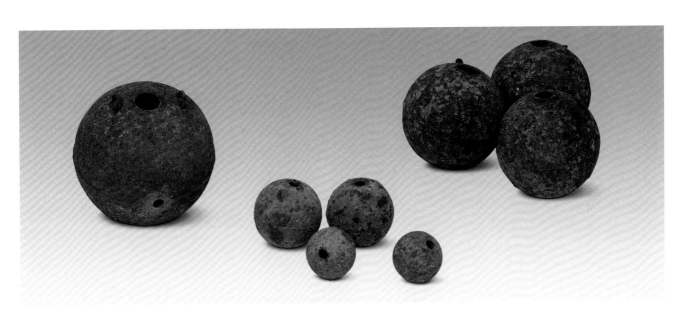

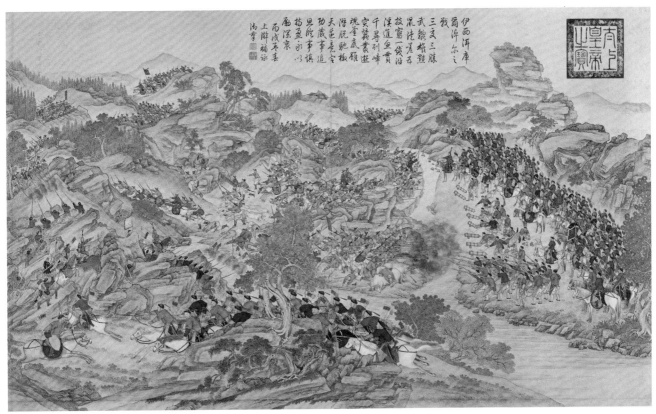

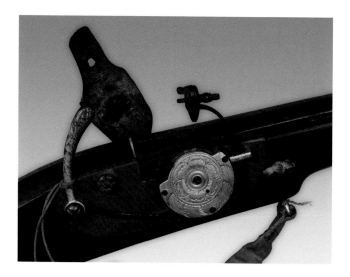

211

康熙御用自來火二號槍

清康熙
長135.5厘米　內徑1.1厘米
清宮舊藏

No.2 flintlock used by Emperor Kangxi
Kangxi period, Qing Dynasty
Length: 135.5cm　Internal diameter: 1.1cm
Qing Court collection

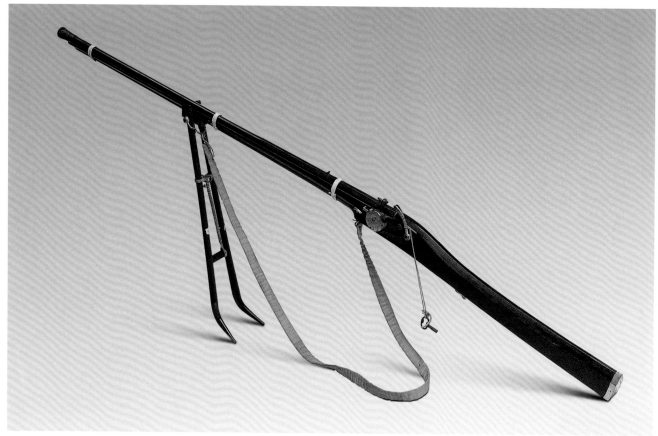

槍管鐵質，前起脊，後四棱，帶準星、望山。槍口錽金獸
面紋，下附木捅杖一根。槍牀為雞翅木，牀下加木叉，叉
尖飾角。發火裝置為火繩、燧發兩用。槍體一側嵌飾螺鈿
梅花，以三道皮箍加固。

自來火指火槍上的引火物，集火石和打火工具為一體，比
火繩槍先進得多。此槍與《大清會典》所記載康熙御用自來
火二號槍完全一致，故此定名。

212

康熙御用素鐵蓮花口小交槍
清康熙
長124.5厘米　內徑0.8厘米
清宮舊藏

Small iron flintlock with lotus-shaped muzzle used by Emperor Kangxi
Kangxi period, Qing Dynasty
Length: 124.5cm　Internal diameter: 0.8cm
Qing Court collection

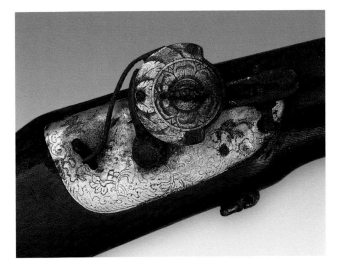

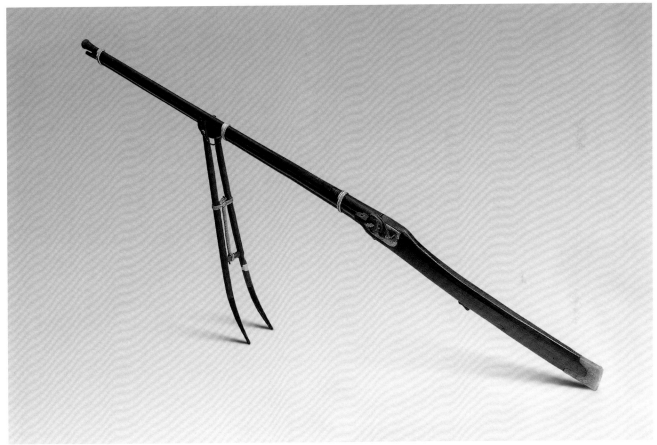

槍管鐵質，前起脊，中四棱，後圓，在中四棱後飾錽金環
兩道。槍口飾錽金蕉葉紋，下附樺木搠杖一根。近火門處
飾錽金蟠螭紋，素鐵火機銜火石，側施錽金鏤花轉輪擊石
發槍。槍牀為烏拉松木，牀下加木叉，叉尖飾羚羊角。槍
體以三道皮箍加固。槍尾飾玉托鑴漢文："自來火小槍　重
二斤十二兩　長二尺四寸九分　受藥七分　鐵子一錢"。

小交槍，以及後文介紹的威捷槍、應手槍等均為清代槍的
名稱，威捷、應手等槍名，一般是由翰林學士起名，皇帝
欽定。《大清會典》亦是如此記載。

213

康熙御用炮槍
清康熙
長219厘米　內徑2.4厘米
清宮舊藏

Gun used by Emperor Kangxi
Kangxi period, Qing Dynasty
Length: 219cm　Internal diameter: 2.4cm
Qing Court collection

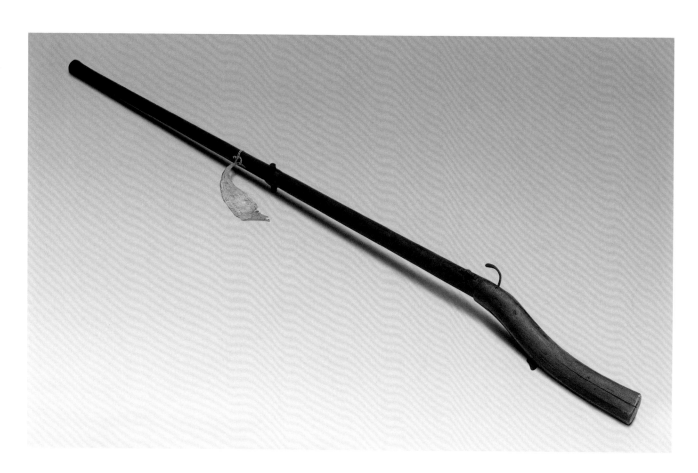

槍管鐵質，帶準星、望山，中部鑄雙耳，槍機處有火繩裝置。槍牀木質。附皮籤，墨書滿漢文："聖祖仁皇帝御用炮槍一桿　康熙三十七年恭貯"。

炮槍一名是因其口徑而來，其口徑大於槍而小於炮，介於二者之間，故名之。

214

琵琶鞘燧發槍
清康熙
長108.5厘米　內徑1.4厘米
清宮舊藏

Flintlock with a Pipa-shaped sheath
Kangxi period, Qing Dynasty
Length: 108.5cm　Internal diameter: 1.4cm
Qing Court collection

槍管鐵質，有準星，機頭嵌飾銀片，上鎪花紋。框架包鐵梁，上鋄金花紋飾。虎斑木托，側面鑿刻西洋文字及人物捲草紋。附木牌，墨書："康熙年間庫貯　二等自來火二十出琵琶鞘槍一桿　係昂裏啞國槍"。

所謂琵琶鞘槍，是因槍托處形似於"琵琶"而得名。"昂裏啞國"，據考證即指英吉利。

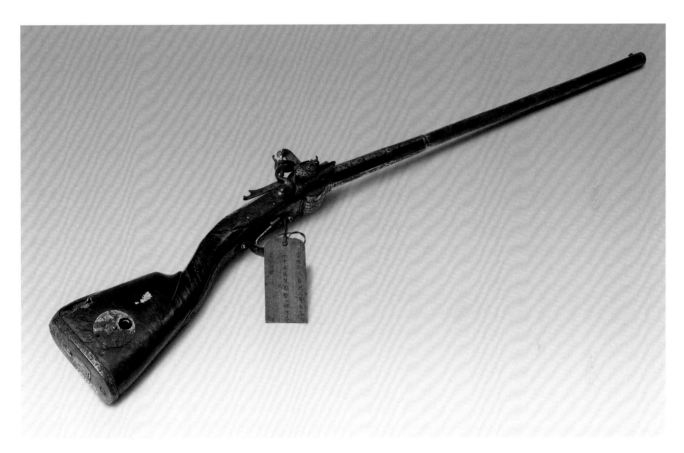

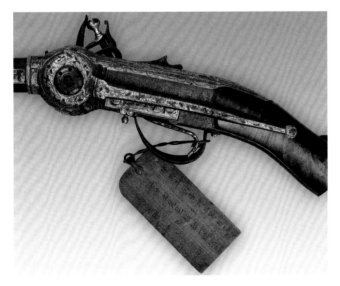

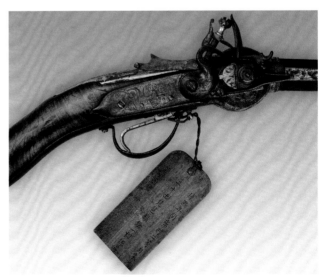

215

雍正御用火繩槍
清雍正
長160.5厘米　內徑1.2厘米
清宮舊藏

Matchlock used by Emperor Yongzheng
Yongzheng period, Qing Dynasty
Length: 160.5cm　Internal diameter: 1.2cm
Qing Court collection

槍管鐵質，前起脊，中四棱，後圓，帶準星、望山，槍口
飾蕉葉紋，下附搠杖一根。槍牀為虎斑木，牀下加木叉，
槍體以三道皮箍加固。附黃紙籤，墨書："武字一百六十
八號　世宗憲(殘)"。槍托飾牛角，鏨字："藥二錢　子二
錢　重四斤十四兩　鞘重二斤六兩　共重七斤四兩"。

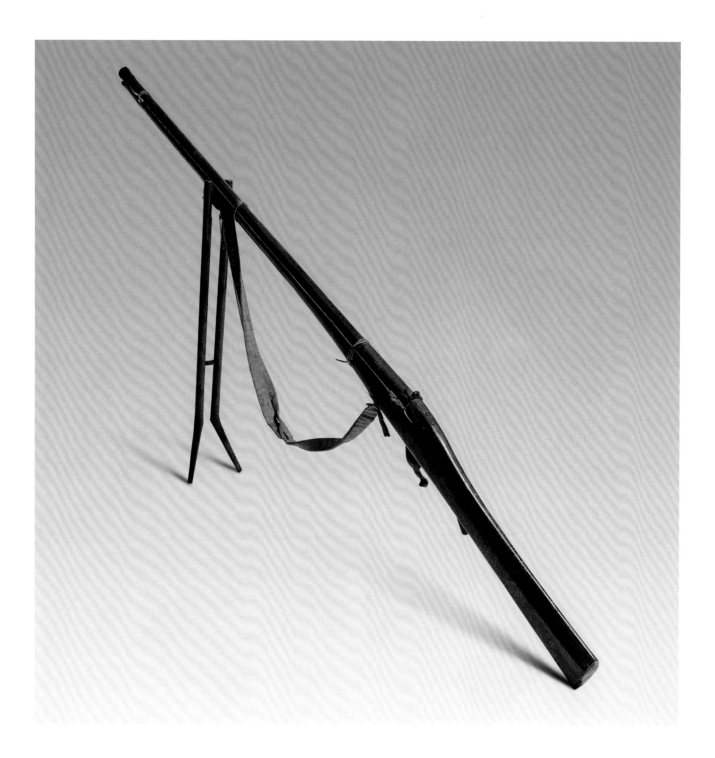

216

雍正御用樺木鞘花交槍
清雍正
長157.5厘米　內徑1.3厘米
清宮舊藏

Gun with a birch sheath used by Emperor Yongzheng
Yongzheng period, Qing Dynasty
Length: 157.5cm　Internal diameter: 1.3cm
Qing Court collection

槍管鐵質，前起脊，中四棱，後圓，帶準星、望山，槍口飾鍍金蕉葉紋，下附捌杖一根。槍牀為樺木，下加木叉，叉尖飾角。槍體以三道皮箍加固。槍近火門孔處飾象牙。槍托飾牛角。

附皮籤，字跡斑駁。槍身貼白條，墨書："世宗憲皇帝御用 (殘)"。附木牌，正面墨書："世宗憲皇帝樺木鞘花交槍　長三尺五寸　子重三錢四分　藥二錢"。背面墨書："槍重四斤四兩　鞘重一斤十四兩　共重六斤二兩"。

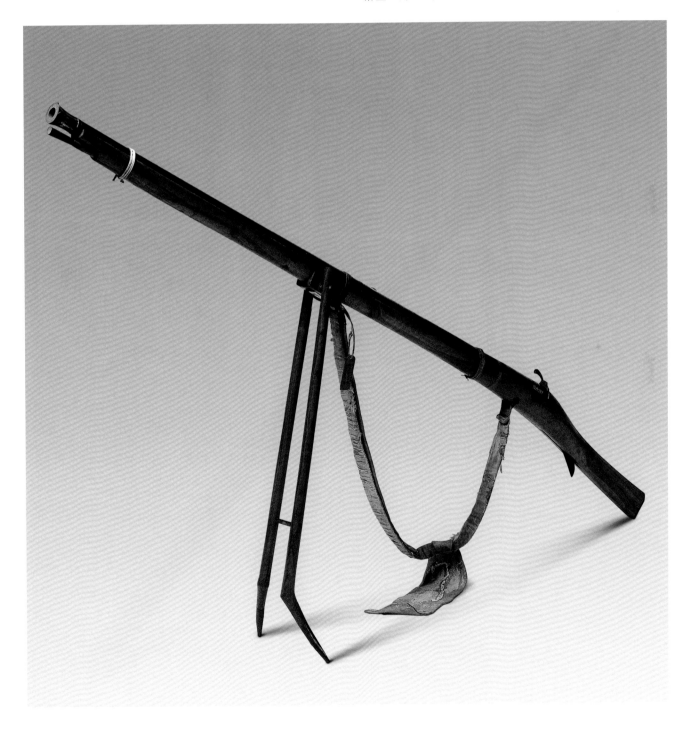

217

乾隆御用威捷槍
清乾隆
長189.5厘米　內徑1.5厘米
清宮舊藏

**Gun with the inscription "Wei Jie Qiang"
used by Emperor Qianlong**
Qianlong period, Qing Dynasty
Length: 189.5cm
Internal diameter: 1.5cm
Qing Court collection

槍管鐵質，前起脊，中四棱處鋄金楷
書："大清乾隆年製"，周圍環鋄金捲
草紋，後圓，帶準星、望山，槍口飾
鋄金蕉葉紋，下附捌杖一根。槍牀為
高麗木，下加木叉，叉尖飾角。槍體
以四道皮箍加固。槍托鑲玉鐫漢字：
"威捷槍　長四尺五寸　重九斤十三
兩　藥重二錢　子重四錢五分"。

附《乾隆擊鹿圖像軸》
圖繪圍獵時，乾隆皇帝以火槍射鹿的
情景。

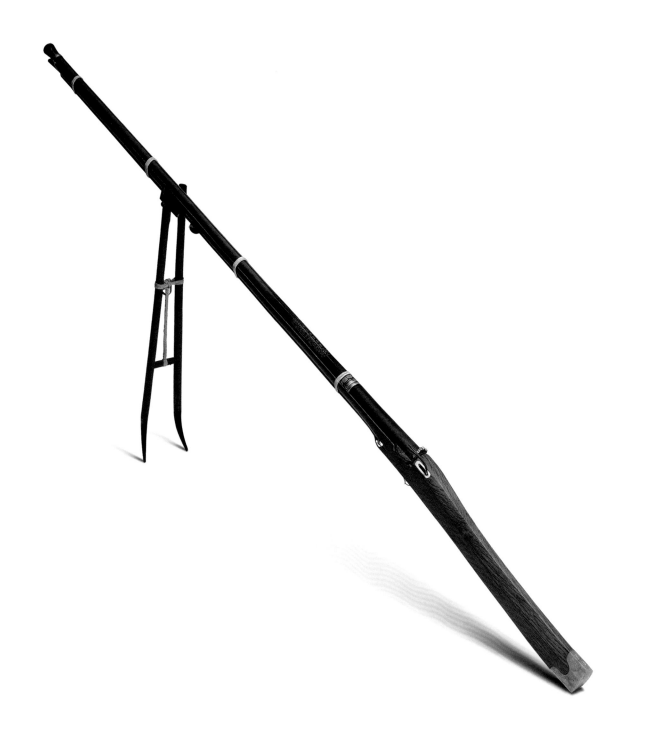

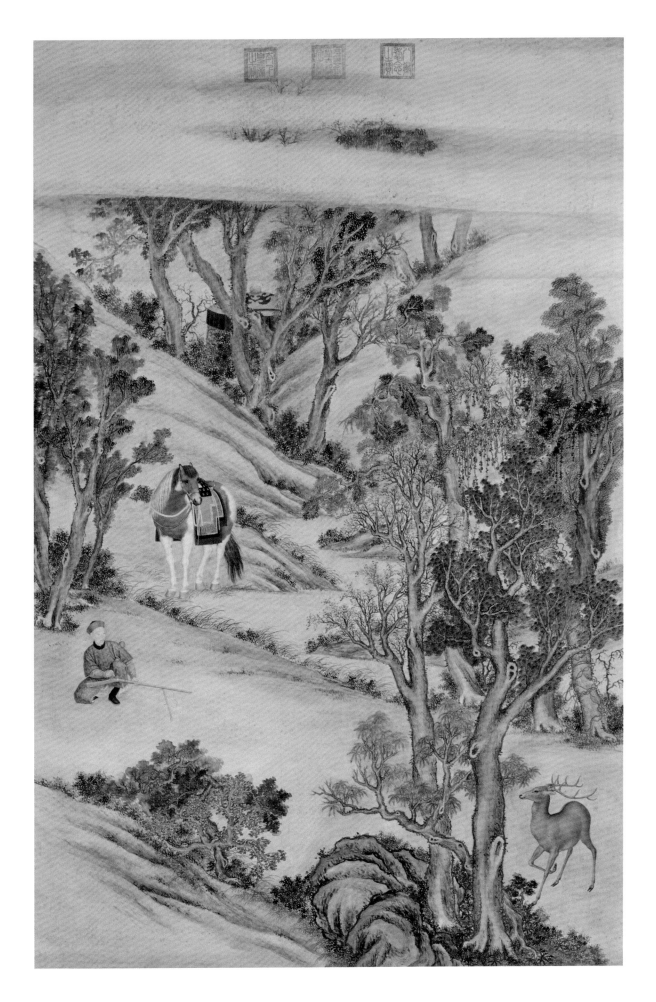

218

乾隆御用應手槍
清乾隆
長189厘米　內徑1.5厘米
清宮舊藏

Gun with the inscription "Ying Shou Qiang" used by Emperor Qianlong
Qianlong period, Qing Dynasty
Length: 189cm　Internal diameter: 1.5cm
Qing Court collection

槍管鐵質，前起脊，中四棱，通體鍍金，飾鋄金蕉葉和夔
龍紋，帶準星、望山，槍口飾鍍金蕉葉紋，下附捌杖一
根。槍狀為高麗木，下加木叉，叉尖飾角。槍體以二道皮
箍加固。槍托鑲玉鐫漢字："應手槍　長四尺五寸　重十
斤二錢　藥重一錢　子重五錢"。

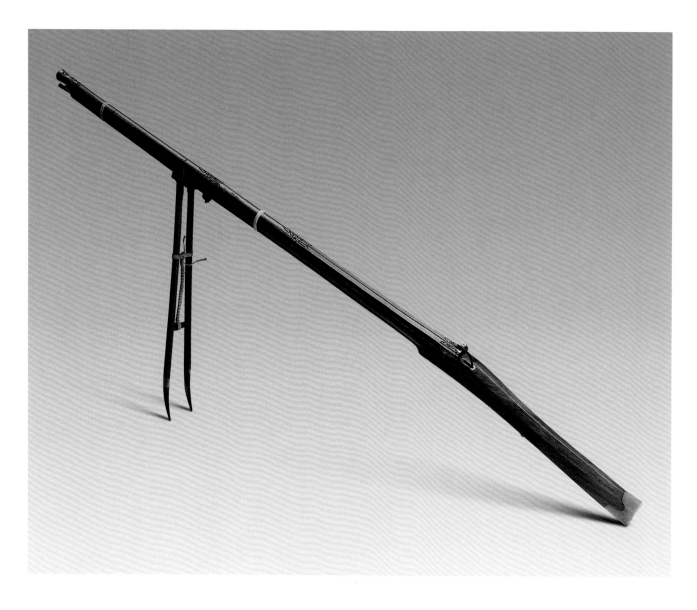

219

乾隆御用威赫槍
清乾隆
長192.8厘米　內徑1.5厘米
清宮舊藏

Gun with the inscription "Wei He Qiang" used by Emperor Qianlong
Qianlong period, Qing Dynasty
Length: 192.8cm　Internal diameter: 1.5cm
Qing Court collection

槍管鐵質，前起脊，中四棱處鋄金文字："大清乾隆年製"，周圍環鋄金捲草紋。帶準星、望山，槍口飾鍍金蕉葉紋，下附捌杖一根。槍牀為高麗木，下加木叉，叉尖飾角。槍體以四道皮箍加固。槍托鑲玉鐫漢字："威赫槍
長四尺五寸　重十斤二兩　藥二錢　子五錢"。

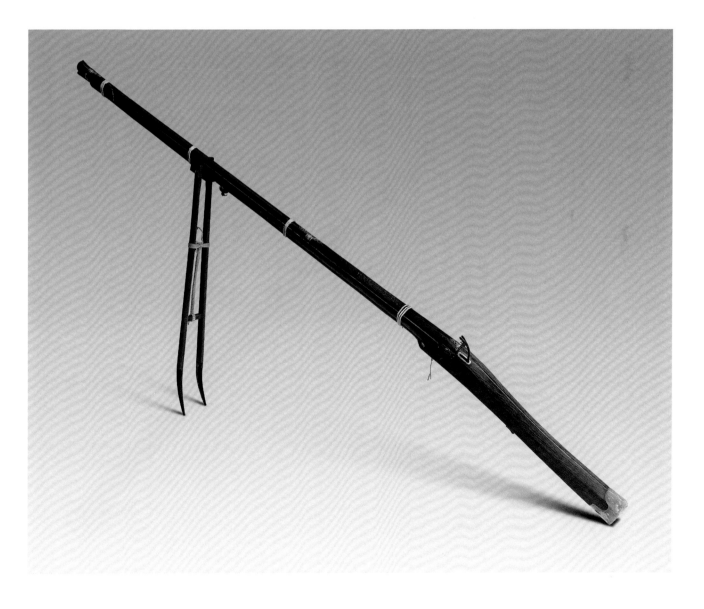

220

乾隆御用純正神槍
清乾隆
長192.1厘米　內徑1.4厘米
清宮舊藏

Gun with the inscription "Chun Zheng Shen Qiang" used by Emperor Qianlong
Qianlong period, Qing Dynasty
Length: 192.1cm
Internal diameter: 1.4cm
Qing Court collection

槍管鐵質，前起脊，中四棱處鋄金楷文："大清乾隆年製"，周圍環鋄金捲草紋，後圓，帶準星、望山。槍口飾鍍金蕉葉紋，下附搠杖一根。槍狀為雲楸木，下加樺木叉，叉尖飾角。槍體以四道皮箍加固。槍近火門孔處飾象牙。槍托鑲玉鐫漢字："純正神槍長四尺五寸　重九斤二兩　藥二錢子五錢"。

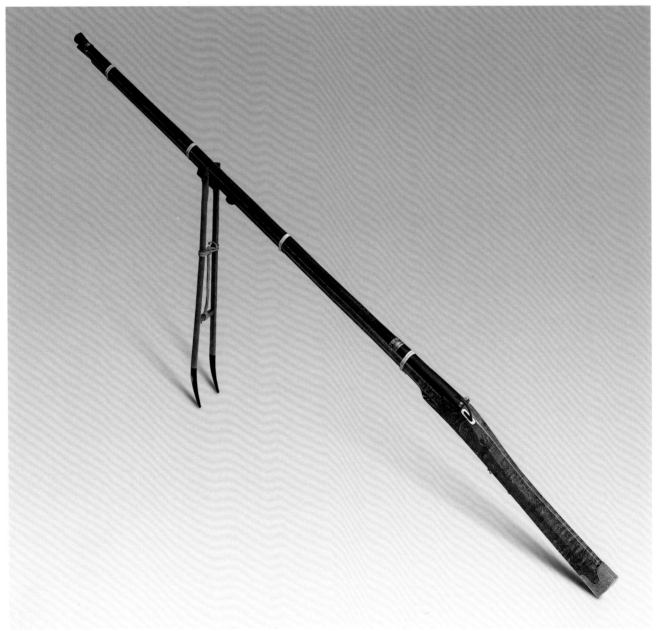

221

乾隆御用奇準神槍
清乾隆
長203厘米　內徑1.7厘米
清宮舊藏

**Gun with the inscription "Qi Zhun Shen Qiang" used by
Emperor Qianlong**
Qianlong period, Qing Dynasty
Length: 203cm　Internal diameter: 1.7cm
Qing Court collection

槍管鐵質，帶準星、望山。槍口飾鍍金迴紋、蕉葉紋，下
附木捌杖一根。槍牀為雲楸木，下加樺木叉，叉尖飾角。
槍體以四道皮箍加固。槍托鑲玉鐫漢字："奇準神槍　長四
尺五寸　重九斤二兩　藥二錢　子五錢"。

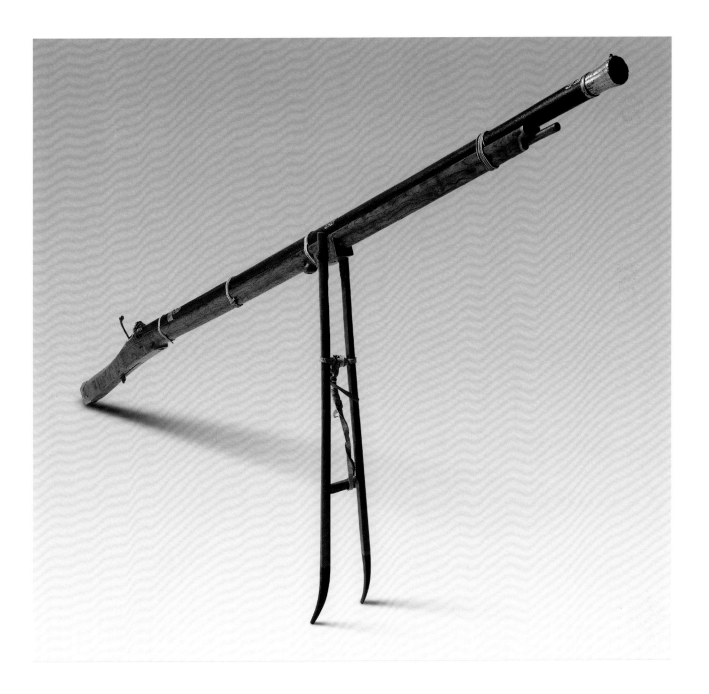

222

乾隆御用連中槍
清乾隆
長189.5厘米　內徑1.5厘米
清宮舊藏

Gun with the inscription "Lian Zhong Qiang" used by Emperor Qianlong
Qinalong period, Qing Dynasty
Length: 189.5cm
Internal diameter: 1.5cm
Qing Court collection

槍管鐵質，前起脊，中四棱處鋄金楷文："大清乾隆年製"，周圍環鋄金卷草紋，後圓，帶準星、望山。槍口飾鋄金蕉葉紋，下附搠杖一根。槍牀為雲楸木，牀下加樺木叉，叉尖飾角。槍體以四道皮箍加固。槍近火門孔處飾象牙。槍托鑲玉鐫漢字："連中槍　長四尺四寸　重八斤十三兩　藥重二錢　子重四錢五分"。

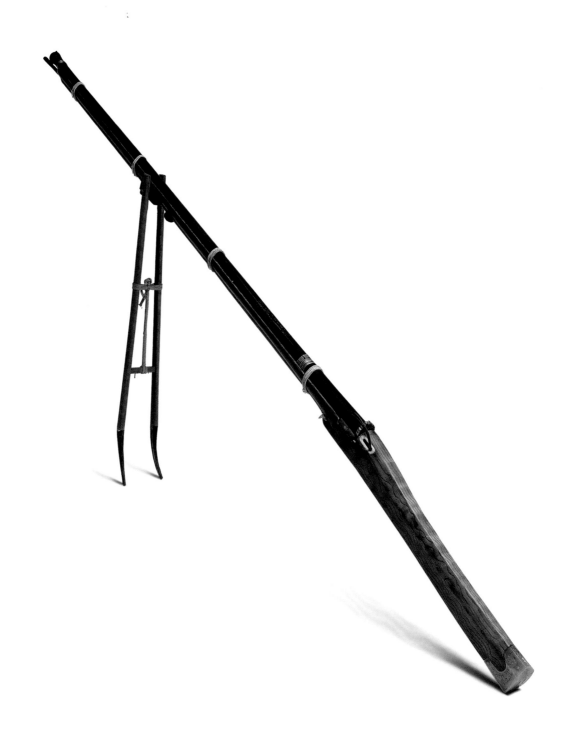

223

乾隆御用十喜花腔鎗子槍
清乾隆
長149.5厘米　內徑1.7厘米
清宮舊藏

Gun inlaid with characters Xi (happiness) and flowers on chamber used by Emperor Qianlong
Qianlong period, Qing Dynasty
Length: 149.5cm　Internal diameter: 1.7cm
Qing Court collection

槍管鐵質，有鋄金喜字、夔龍、蝙蝠紋，腔內有直行腔線。帶準星、望山，望山呈蝙蝠形。下附挪杖一根。槍牀木質，下兩木叉為旋紋狀，嵌白玉如意花卉紋。火機周圍嵌銀片，飾喜壽字、如意雲、蝙蝠等紋。槍托兩側嵌銅質雲龍火珠紋，另嵌三朵螺鈿

梅花、三朵銅質梅花、一朵銀質梅花。下部嵌一銅質喜字，刻有："用藥二錢　鉛丸五錢二分　壹百弓有準"。底部嵌象牙，牙面鑴一喜字。槍體以四道銀箍加固。附牙牌："十喜花腔鎗子槍"。

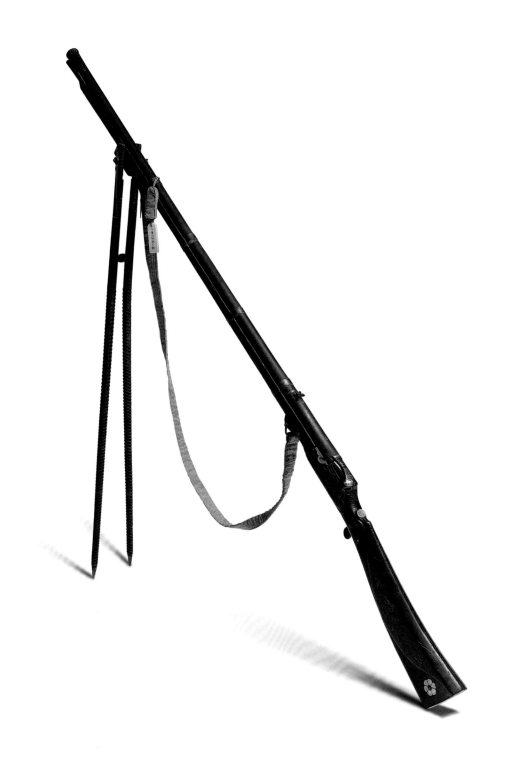

224

乾隆御用線槍
清乾隆
長189.5厘米 內徑1厘米
清宮舊藏

Gun used by Emperor Qianlong
Qianlong period, Qing Dynasty
Length: 189.5cm Internal diameter: 1cm
Qing Court collection

槍管鐵質，槍牀木質，髹紅漆灑金，火機一側、扳機及槍托底部飾銅。槍體以銅箍二道加固。附皮籤，墨書滿漢文："高宗純皇帝御用 子□□槍一桿 乾隆十九年恭貯"。

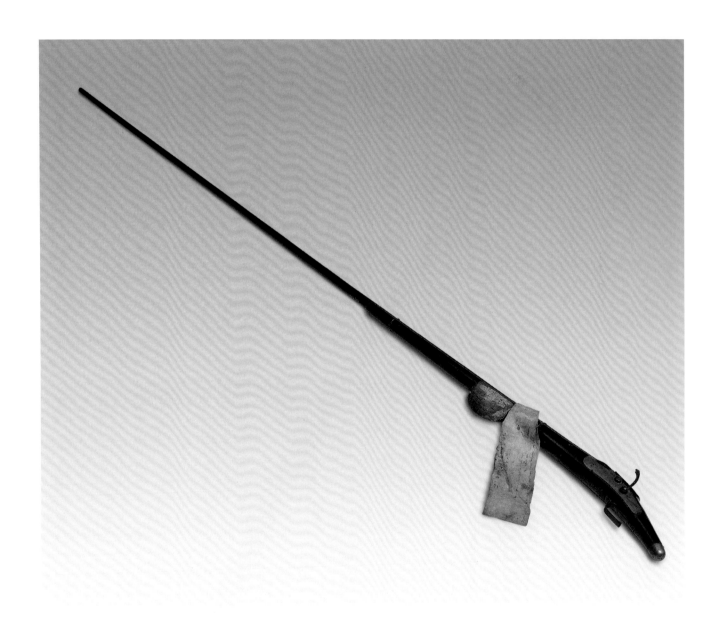

225

乾隆御用叉子槍
清乾隆
長168厘米　內徑1.4厘米
清宮舊藏

Gun with wood forks used by Emperor Qianlong
Qianlong period, Qing Dynasty
Length: 168cm　Internal diameter: 1.4cm
Qing Court collection

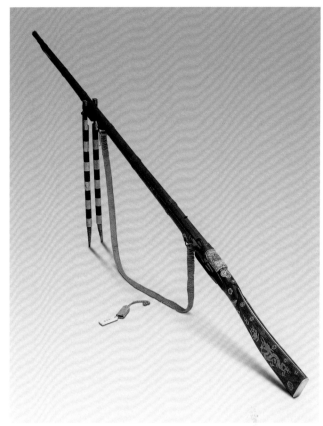

槍管鐵質，後四棱，帶準星、望山，槍口有錽銀捲草紋。
火門處附銅片，陰雨天可作遮蓋，象牙扳機呈圓球狀，上
鑴團壽紋。槍牀木質，附撐杖一根。下附兩木叉，外包象
牙、犀角，間隔排列，黑白分明，底部包銀片。兩木叉連
接固定處嵌飾象牙蝙蝠、團壽圖案。槍體以七道銅箍加
固，每箍飾蝙蝠、捲草紋。周圍嵌牙質雲、蝠、龍、火
珠、蝴蝶、花卉、卍、壽、喜字等紋飾及珊瑚一顆。

附象牙牌，一面鑴："叉子槍"；另一面鑴："重三斤四兩　長
三尺九寸　用藥一錢七分　鉛丸三錢四分　一百弓有準"。

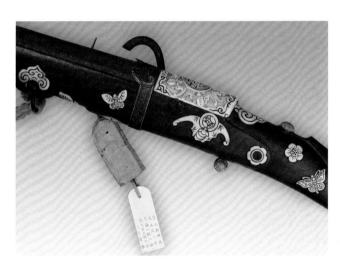

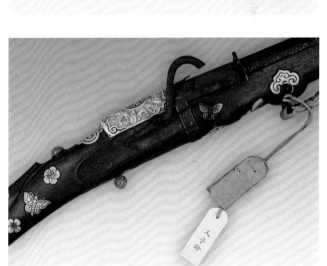

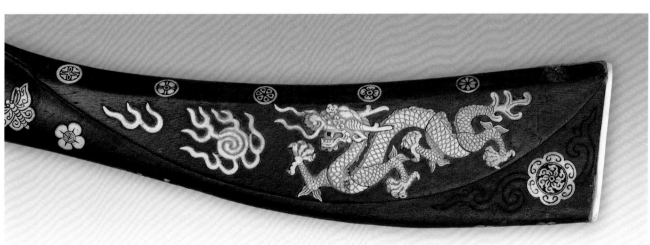

乾隆御用荷蘭改鞘槍
清乾隆
長180厘米　內徑1.8厘米
清宮舊藏

Foreign gun with reformed sheath
Qianlong period, Qing Dynasty
Length: 180cm
Internal diameter: 1.8cm
Qing Court collection

槍管鐵質，前圓，後四稜，整體鋄金西洋花卉紋，帶準星、望山。下附撐杖一根。槍牀為烏拉松木，牀下加木叉，叉尖飾角。槍火機和扳機鍍金，槍體以一道皮箍加固。

附皮籤，滿漢文墨書："高宗純皇帝御用荷蘭（殘）乾隆八年恭貯"。附木牌，正面書"上用荷蘭改鞘槍　長四尺二寸　重三斤八兩　鞘重二斤十二兩　共重六斤三兩"；背面書"藥二錢　子重六錢"。

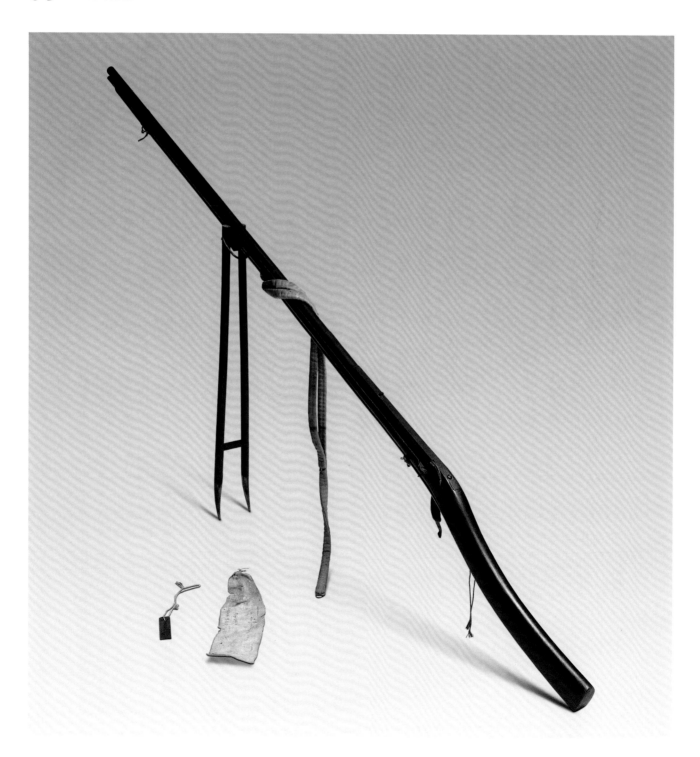

227

燧發小手槍
清乾隆
長46厘米　內徑1.4厘米
清宮舊藏

Small flintlock
Qianlong period, Qing Dynasty
Length: 46cm　Internal diameter: 1.4cm
Qing Court collection

鐵槍管，帶準星，一道銀箍加固，銀葉上鏨花卉紋。火機側處鑴西洋文，字跡不清。扳機護葉及槍托底部包嵌銅葉。附皮籤，墨書滿蒙藏漢文，字跡模糊，唯可識："乾隆五十五年　鳥槍一桿"。

鳥槍是清代對槍的一種統稱，無論是火繩槍，還是燧發槍均稱為鳥槍。

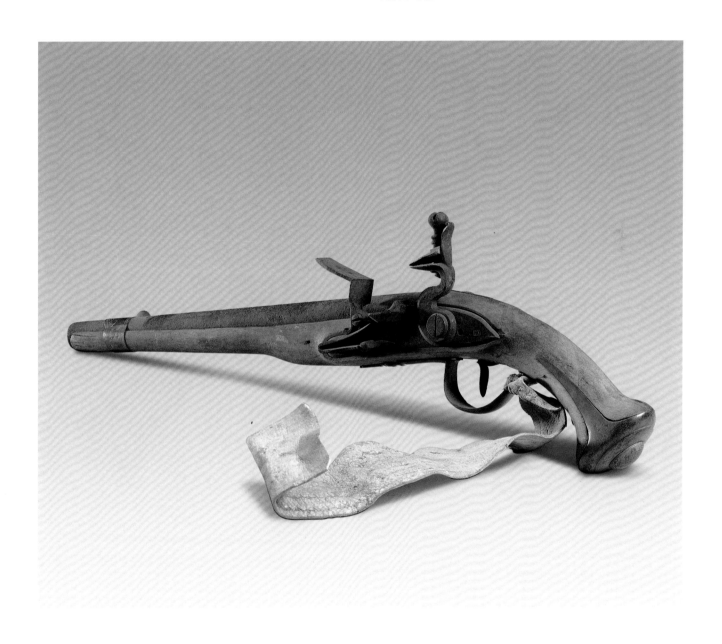

228

馬嘎爾尼進獻自來火槍
清乾隆
長159.5厘米　內徑1.6厘米
清宮舊藏

Flintlock presented by George MaCartney (an English diplomat)
Qianlong period, Qing Dynasty
Length: 159.5cm
Internal diameter: 1.6cm
Qing Court collection

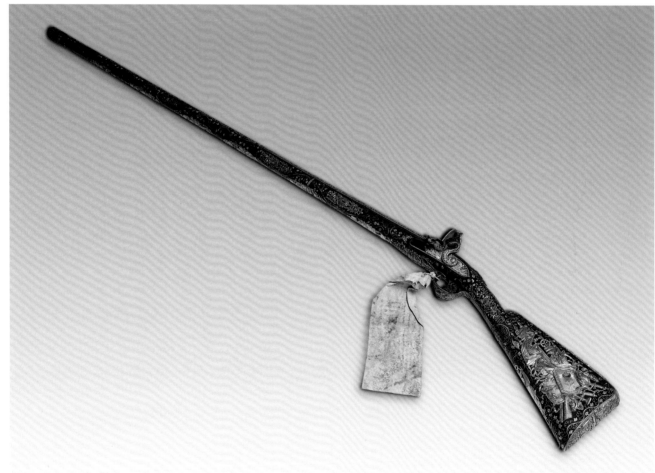

槍管鐵質，帶準星、望山。下附搠杖。槍牀木質髹漆。槍
整體鋄金、嵌銀絲西洋花草、花籃、星、月、刀、槍、
劍、弓、箭、斧、鉞、盾、炮、盔甲、武士、旗等紋飾。槍
管鍍金處鐫英文："HWMORTIM□□ LONDON MAKER
TO HIS MAJESTY"等，字體模糊，難以認清。附皮籤，
滿、蒙、藏、漢文墨書："乾隆五十八年八月　英吉利國王
熱沃爾日恭進　自來火鳥槍一桿"。

乾隆五十八年(1793)，英王喬治三世的特使馬嘎爾尼率團
來華，賀乾隆皇帝八十壽誕，進獻了大量物品，此槍即其
中之一。

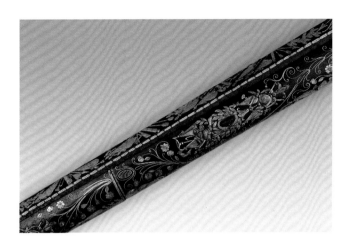

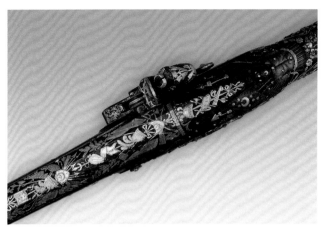

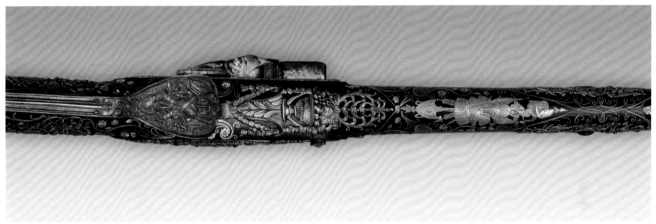

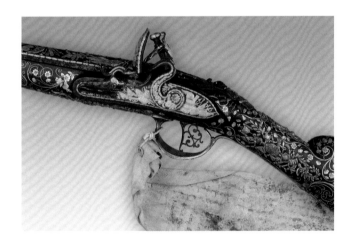

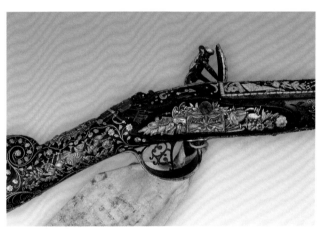

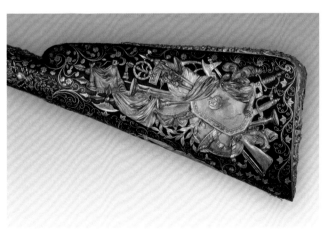

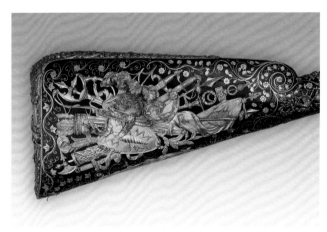

217

嘉慶御用蒙古花小交槍
清嘉慶
長158厘米　內徑1.3厘米
清宮舊藏

Small flintlock decorated with Mongolian flowers used by Emperor Jiaqing
Jiaqing period, Qing Dynasty
Length: 158cm
Internal diameter: 1.3cm
Qing Court collection

槍管鐵質，鍍金花卉、捲草、蕉葉等紋飾，前起脊，後圓。槍管帶準星、望山。下附搠杖一根。槍牀為高麗木，下加木叉，叉尖飾角。槍體以三道皮箍加固。槍托鑲玉鐫漢字：“蒙古花小交槍　長三尺五寸四分　重七斤八兩　藥重二錢　子重三錢三分”。

附皮籤，滿漢文墨書：“仁宗睿皇帝御用蒙古花小交槍一桿　嘉慶二十三年恭貯”。象牙牌一面書滿文，一面書漢文：“蒙古花小交槍　重七斤八兩　長三尺五寸　藥二錢　子三錢三分”。

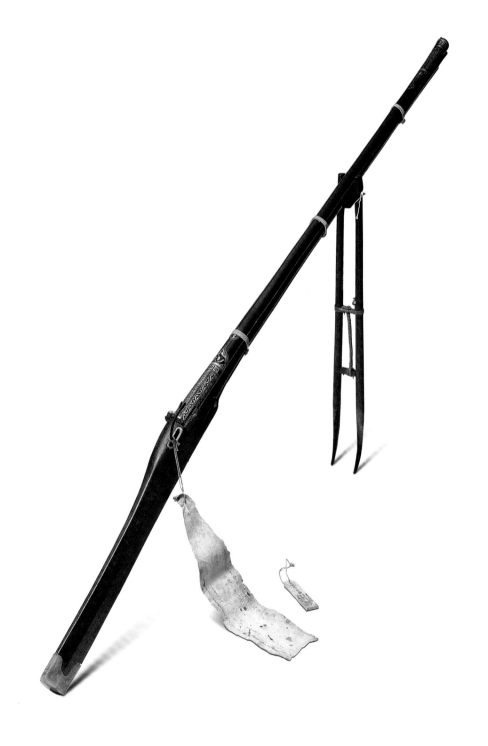

230

嘉慶御用火槍
清嘉慶
長131厘米　內徑1.2厘米
清宮舊藏

Firelock used by Emperor Jiaqing
Jiaqing period, Qing Dynasty
Length: 131cm　Internal diameter: 1.2cm
Qing Court collection

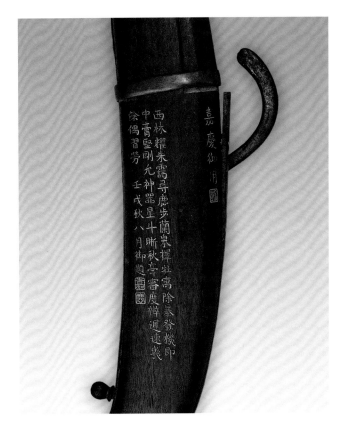

槍管鐵質，帶準星、望山。槍口底部附搠杖一根。槍牀為
高麗木，上鑲嵌象牙梅花兩朵，槍體以四道銅箍加固。槍
托上下用犀角嵌飾，犀角上嵌飾象牙梅花十三朵。槍托一
側嵌銀絲："嘉慶御用"，金絲"之寶"印。另有嵌銀絲御製
詩一首："西林耀朱霩　尋鹿步蘭皋　擇牡寓除暴　發機即
中膏　堅剛允神器　星斗晰秋毫　審度辨遲速　幾餘偶習
勞　壬戌秋八月御題"。下接嵌金絲"嘉"、"慶"印。嘉慶
壬戌為嘉慶七年，公元1802年。

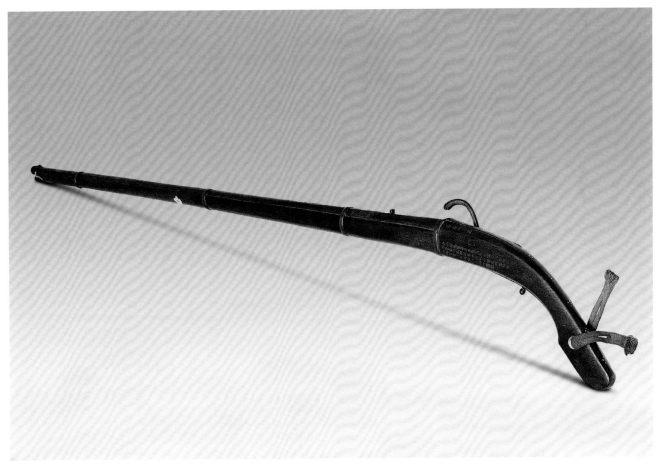

231

和碩醇親王進蓮花口排槍
清光緒
長147厘米　內徑1.3厘米
清宮舊藏

**Volley of guns with a lotus-shaped muzzle presented by Prince
Chun**
Guangxu period, Qing Dynasty
Length: 147cm　Internal diameter: 1.3cm
Qing Court collection

槍管鐵質，頭呈蓮花狀，下附搠杖一根。槍體以五道銀箍
加固。附牙牌，一面鐫：「和碩醇親王臣奕譞跪進」；另一
面鐫：「蓮花口排槍　槍重四斤八兩　長三尺三寸　藥重二
錢　鉛丸重四錢　一百弓有準」。

愛新覺羅·奕譞（1840—1892），字樸庵，道光帝第七子，
封醇親王。同光年間曾負責管理神機營。

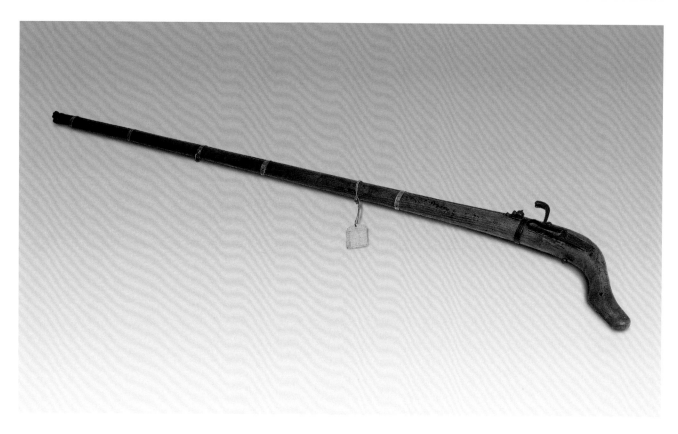

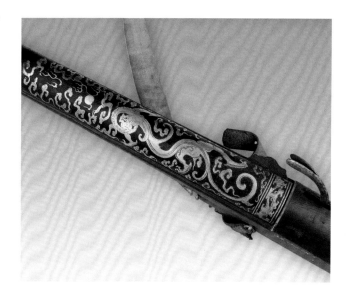

232

御用大交槍

清
長148厘米　內徑1.3厘米
清宮舊藏

Big flintlock used by emperor
Qing Dynasty
Length: 148cm　Internal diameter: 1.3cm
Qing Court collection

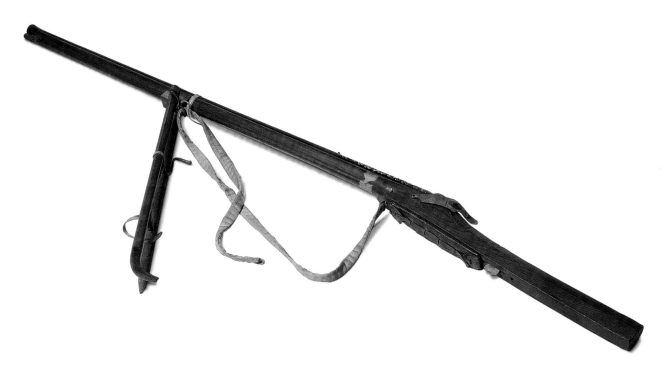

槍管鐵質,後部飾鋄金雲龍火珠紋,帶準星、望山。下附
木搠杖。槍牀底部加樺木叉,叉尖飾角。槍體以一道皮箍
加固。

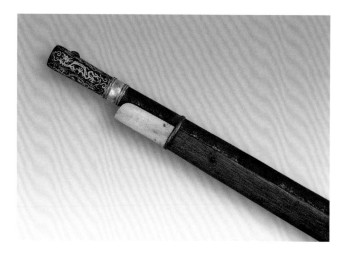

233

御用火繩槍

清
長100厘米　內徑0.9厘米
清宮舊藏

Matchlock used by emperor

Qing Dynasty
Length: 100cm　Internal diameter: 0.9cm
Qing Court collection

槍管鐵質，前圓，後四棱處鋄金二龍戲珠、海水江崖紋，帶準星、望山。槍管頭部六棱形，每棱面上鋄金雲龍紋各一。火機飾鋄金雲龍紋等。槍托兩側嵌象牙梅花。槍體以四道銀箍加固。

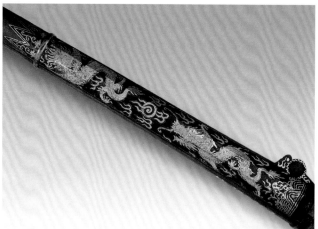

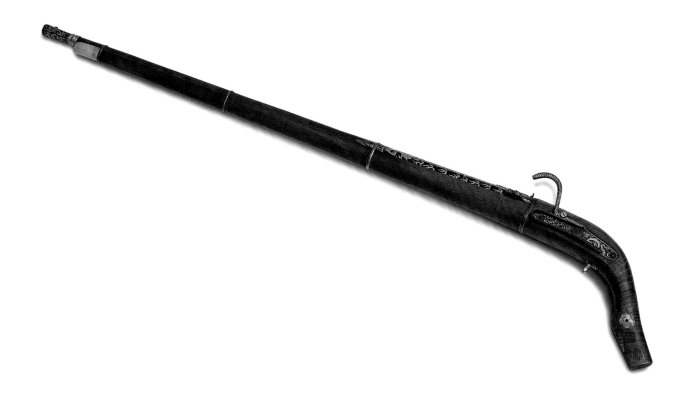

234

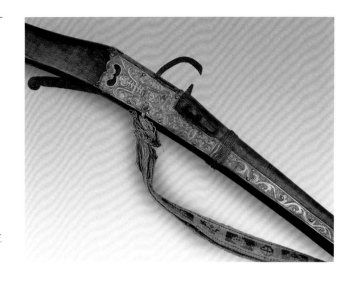

壽字火繩槍
清
長132厘米　內徑1.4厘米
清宮舊藏

Matchlock with characters "Shou" (longevity)
Qing Dynasty
Length: 132cm　Internal diameter: 1.4cm
Qing Court collection

槍管鐵質，帶準星、望山。槍牀包飾銀葉鏨有壽字、捲草
及花卉紋。下附鐵搠杖一根。槍體以三道銀箍加固。

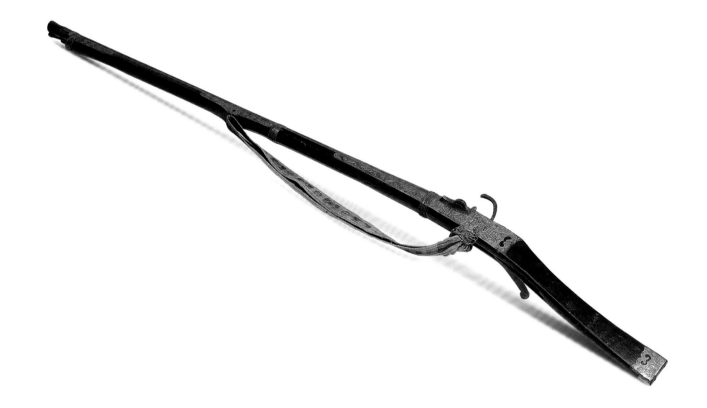

235

燧發槍
清
長119.5厘米　內徑1.6厘米
清宮舊藏

Flintlock
Qing Dynasty
Length: 119.5cm　Internal diameter: 1.6cm
Qing Court collection

槍管鐵質，帶準星、望山。飾鋄金捲草菱花紋。槍牀前部
包嵌綠染牙，下附木搠杖一根。槍托底部鑲骨和銀箍。

燧發槍是其點火裝置由火石引發烘藥而發射。

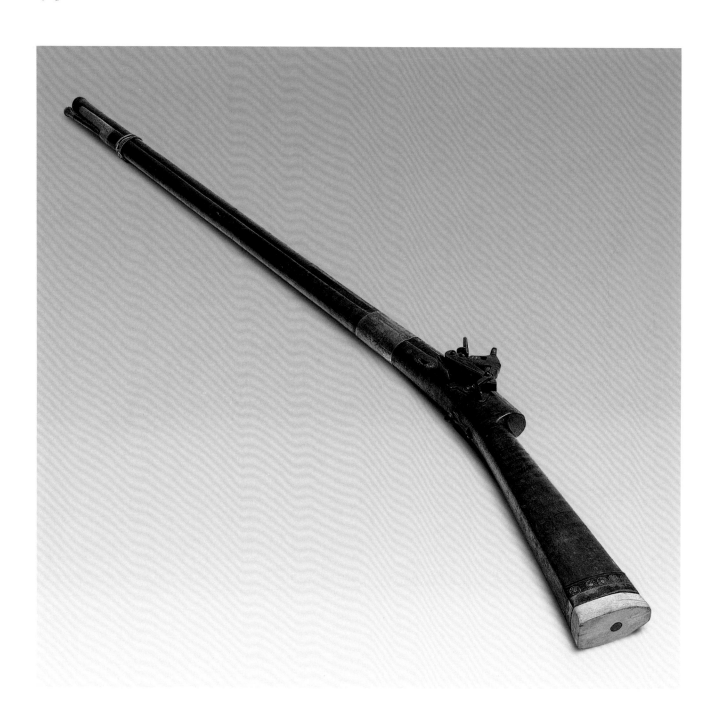

236

霍碩特貝勒進燧發槍
清
長144厘米　內徑1.6厘米
清宮舊藏

Flintlock presented by Beile Huoshuote
Qing Dynasty
Length: 144cm　Internal diameter: 1.6cm
Qing Court collection

槍管鐵質，通體鋄銀花葉，帶準星。下附搠杖一根。附皮
簽，墨書滿、蒙、藏、漢文："(殘)十七日　霍碩特貝勒德
勒克悟巴什恭進鳥槍一桿"。

蒙古阿拉善霍碩特旗，曾多次協助清政府平息準噶爾諸部
叛亂，是清廷極為器重的蒙古盟旗中的一支，乾隆年間晉
封和碩親王。

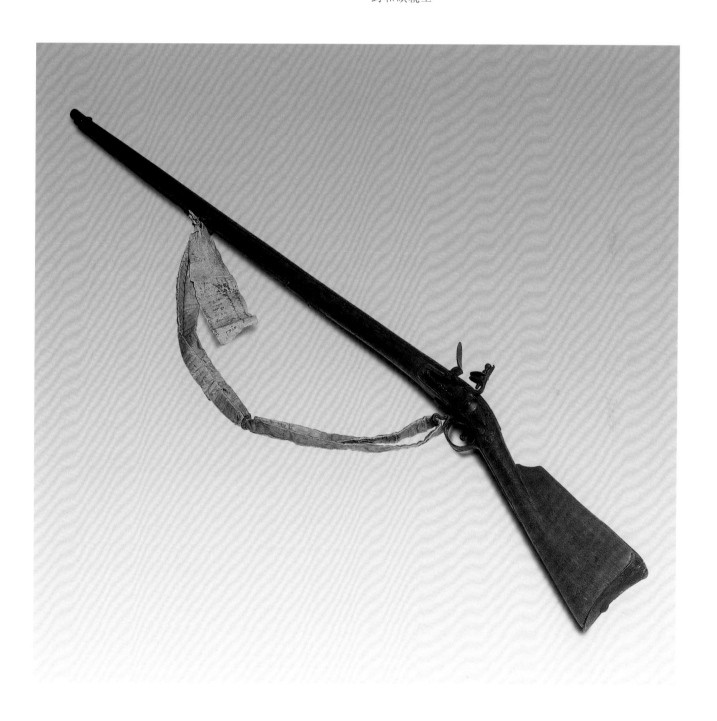

237

火繩燧發雙用槍
清
長88厘米　內徑1.5厘米
清宮舊藏

Dual purpose gun for Flintlock and Matchlock
Qing Dynasty
Length: 88cm　Internal diameter: 1.5cm
Qing Court collection

槍管鐵質，前圓，後棱處鐫蕉葉紋，帶準星、望山。槍管
下附木捅杖一根。槍管處鐫：Ufour。

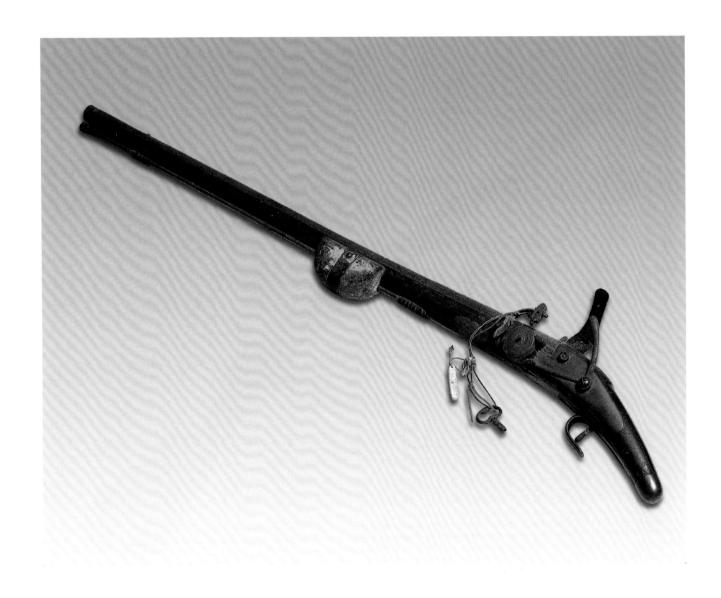

238

西洋汽槍

清
長123厘米　內徑1.2厘米
清宮舊藏

Western air-gun

Qing Dynasty
Length: 123cm　Internal diameter: 1.2cm
Qing Court collection

槍管銅質，帶準星、望山，下端附木搠杖一根。槍管、槍身能拆裝組合，在槍管尾部及槍牀、槍托處鋄金或銀飾紋，有鏨花葉捲草、太陽紋，並嵌鑽石。火機銀葉處鏨英文字母：GUAJ。槍附一黃紙籤："西洋風槍一件　漏氣使不得"。

汽槍不用時，可拆卸放在長方形紅木匣內。木匣內備有銅鍍金充氣球、汽筒、製造鉛彈的鉗子、銅鍍金圓盒等零附件。

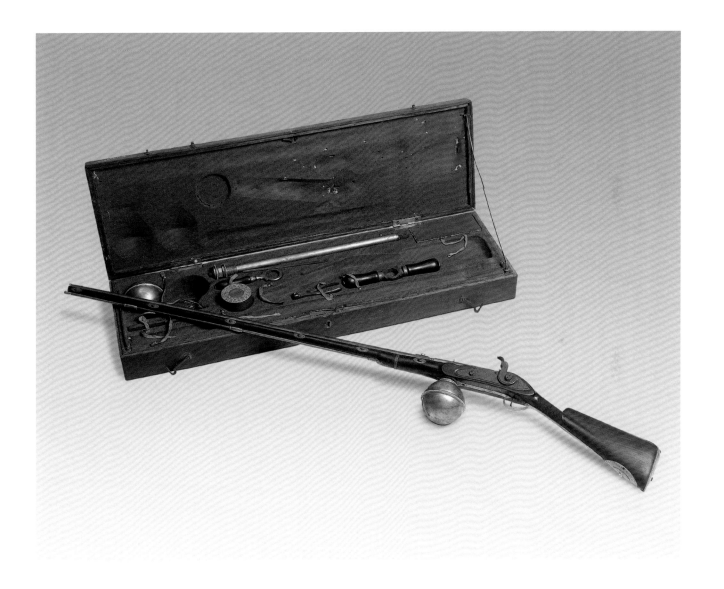

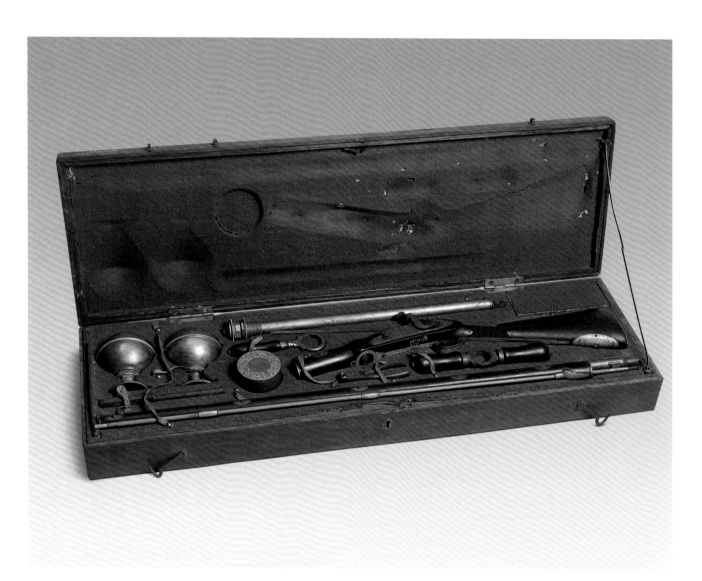

239

西洋雙用汽火槍

清
通長95.5厘米　內徑0.8厘米
清宮舊藏

Western air-and-fire gun
Qing Dynasty
Length: 95.5cm　Internal diameter: 0.8cm
Qing Court collection

槍管銅鍍金，分為兩截。使用時，可
以只作火槍使用，也可以將銅圓槍管
套固在火槍槍管上作汽槍用。槍管帶
準星，下端附木捌杖二根。在槍管尾
部及槍狀、槍托處鍍金或銀飾紋，鏨
花捲草、旗號斧等。槍脊鏨英文：
"H: W-MORTIMER-LONDON GUN-
MAKER To-His-MAIHSTY..."

汽槍可拆卸放在長方形紅木匣內，匣
內備有銅鍍金充氣球、氣筒、製造鉛
彈的鉗子、銅鍍金圓盒等零附件。

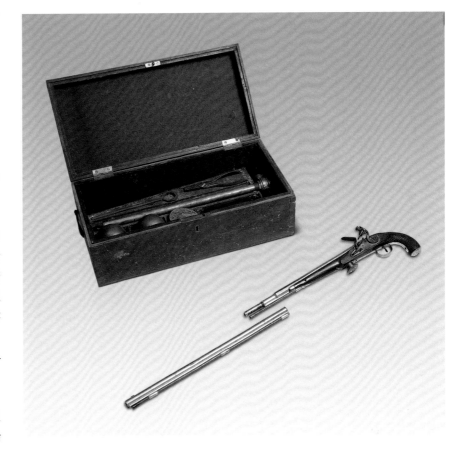

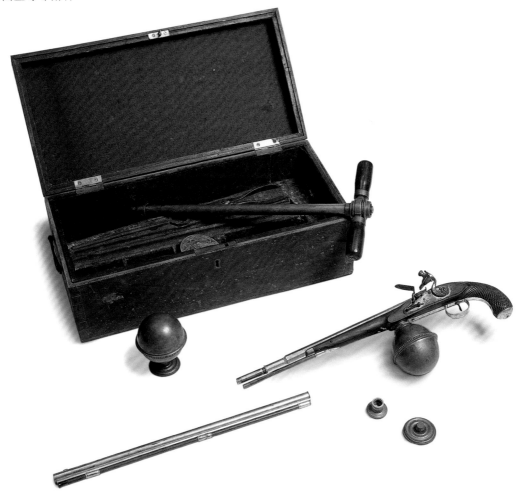

240

雙筒火槍
清
長165厘米　內徑1.3厘米
清宮舊藏

Double barrelled firelock
Qing Dynasty
Length: 165cm　Internal diameter: 1.3cm
Qing Court collection

槍管雙筒，鐵質，四棱，帶準星、望山，雙火機。槍管上鋄金花卉蕉葉紋。槍牀木質，前、中、後三處包嵌鐵鋄金鏤花夔龍紋飾，槍體以三道皮箍加固。槍牀前部附木叉，叉尖飾象牙。

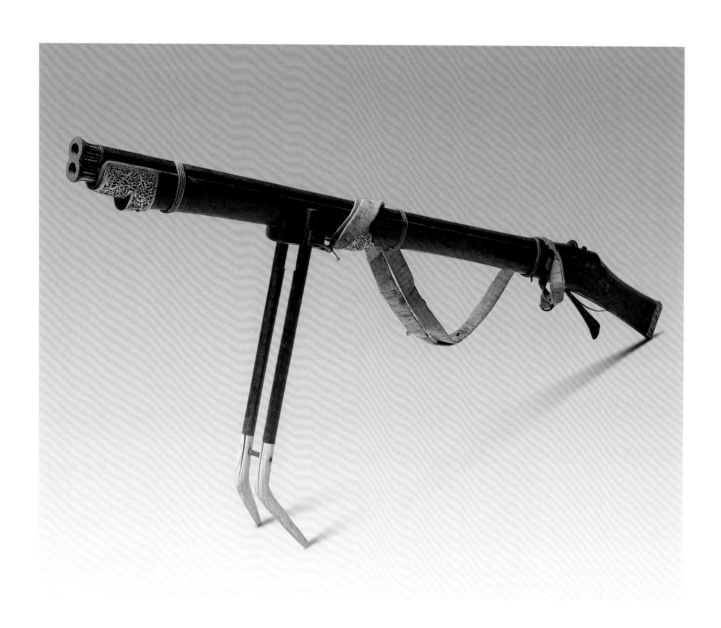

241

四筒火槍
清
長110厘米　內徑1.3厘米
清宮舊藏

Four-barrelled firelock
Qing Dynasty
Length: 110cm
Internal diameter: 1.3cm
Qing Court collection

槍管四筒，鐵質，槍口內徑同，帶準星，雙火機，雙扳機。下附木捌杖一根。槍管火機處銀葉片上鐫捲草花葉動物等紋飾。槍托附紙籤，墨書："四眼槍一桿"。

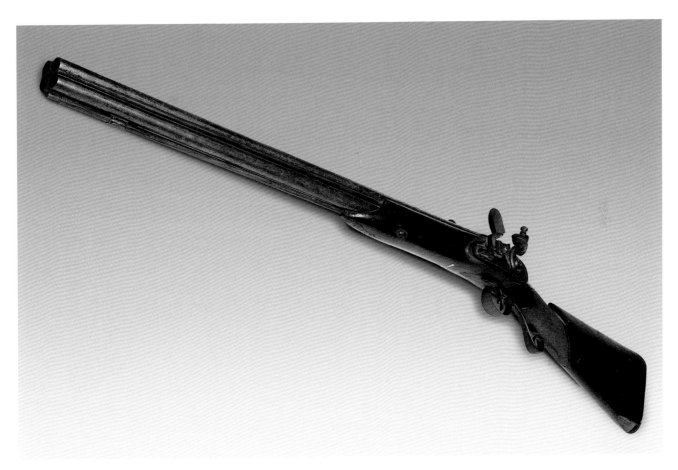

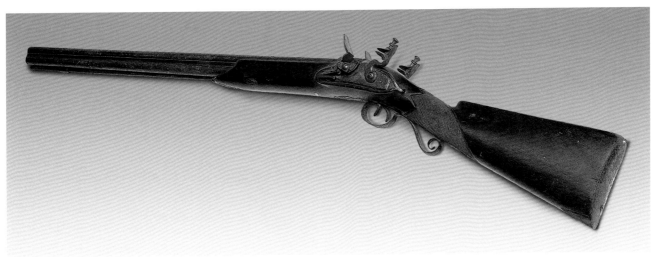

242

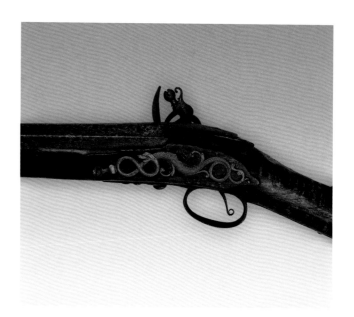

燧發槍

清

長176厘米　內徑1.6厘米

清宮舊藏

Flintlock

Qing Dynasty

Length: 176cm　Internal diameter: 1.6cm

Qing Court collection

鐵槍管，前圓，後四棱，帶準星、望山，下附木搠杖一根，槍管通體鋄金花卉。槍牀木質，火機後脊處嵌銅質人物頭像，側面鑲嵌銅鍍金行龍一條。槍托處包嵌銅葉，上雕花卉捲草等圖案。

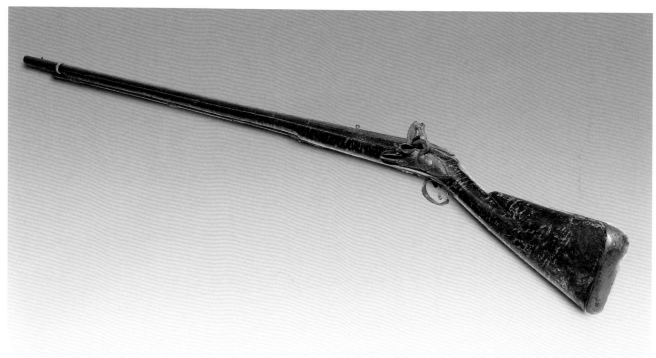

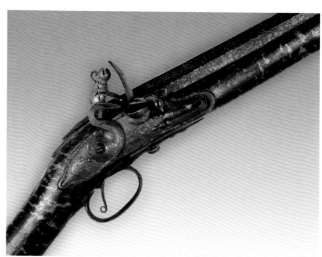

243

燧發小手槍
清
長20.5厘米　內徑1.1厘米
清宮舊藏

Small flintlock

Qing Dynasty
Length: 20.5cm　Internal diameter: 1.1cm
Qing Court collection

銅槍管，可拆卸為兩截。火機扳機側鐫捲草花卉、旗和英文：一側 I-PRATT；另一側寫地名 LONDON。槍柄木質嵌銀絲捲草花卉。槍托底部包嵌銅葉雕刻一老者頭像。

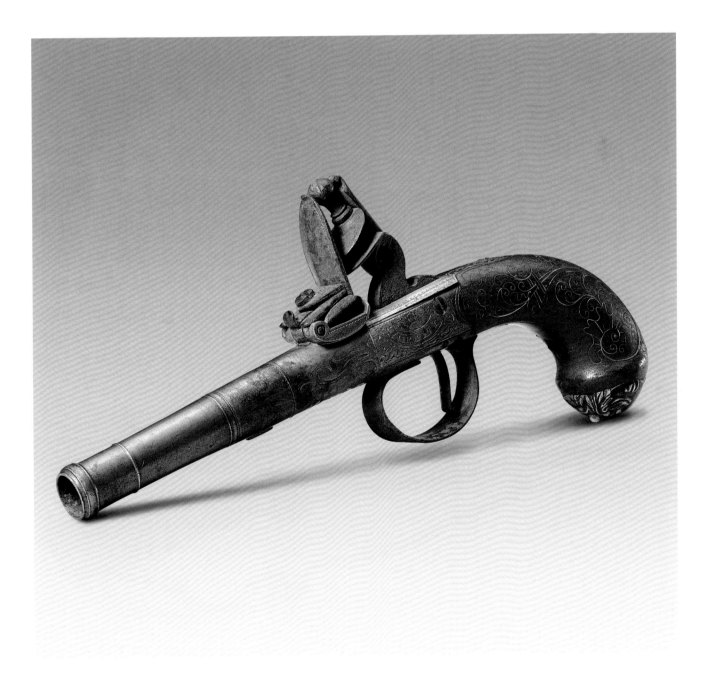

244

扣刨擊發槍
清
長132.5厘米　內徑1.2厘米
清宮舊藏

Percussion gun
Qing Dynasty
Length: 132.5cm　Internal diameter: 1.2cm
Qing Court collection

槍管鐵質，前圓，後四棱，帶準星、望山。槍牀以二道銅箍加固。火機為扣刨擊發。

火槍的發火裝置分為三種形式，即火繩點火、燧石點火、擊發點火，其中擊發火槍最為先進，扣刨擊發槍是擊發槍的一種。

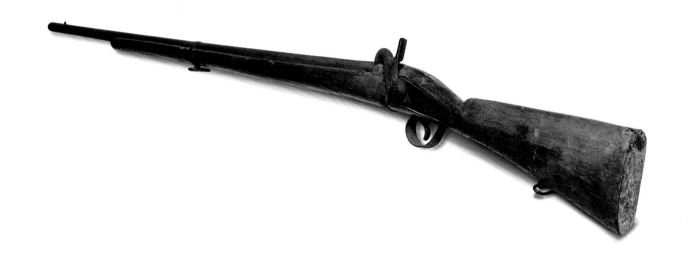

245

馬槍
清
長100厘米　內徑1厘米
清宮舊藏

Carbine
Qing Dynasty
Length: 100cm　Internal diameter: 1cm
Qing Court collection

槍管鐵質，帶準星、標尺，鏨"1876"字樣，為近代擊發槍的一種。

馬槍是近代火槍的一種，由於它的槍身較同時期的步槍短，主要用於騎兵作戰，故稱馬槍。馬槍屬擊發槍，擊發槍的子彈，較之火繩槍、燧發槍的圓形鉛彈大為改觀，其子彈和現今的子彈同。清末袁世凱新軍多用這種兵器。

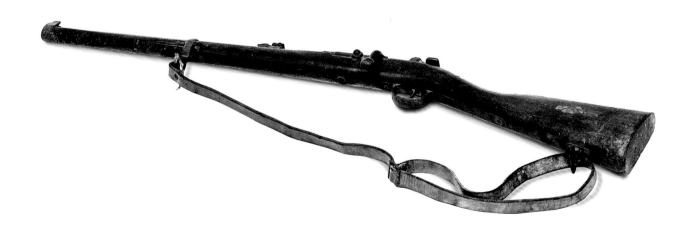

246

自來火手槍
清
長40厘米　內徑1.3厘米
清宮舊藏

Fire Pistol
Qing Dynasty
Length: 40cm　Internal diameter: 1.3cm
Qing Court collection

槍管鐵質，四棱，帶準星、望山，附鐵挪杖一根。扳機護葉包嵌銅葉，上鏨花卉蕉葉紋。槍托底部鑲銅葉，中有一圓銅蓋，開閉自如，內貯鉛彈。火機為扣刨擊發。

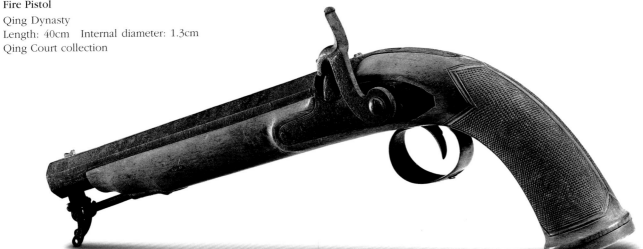

247

奇槍
清
長124.5厘米　內徑1.3厘米
清宮舊藏

Composite gun
Qing Dynasty
Length: 124.5cm　Internal diameter: 1.3cm
Qing Court collection

槍管鐵質，八棱，槍筒與槍托以螺絲相連可開合，將已填好的子槍（藥彈），從開合處填充，當擊發時用鐵鈕固定，與子母炮性能相同，填充藥彈更加快速。每母槍配子槍六枚。

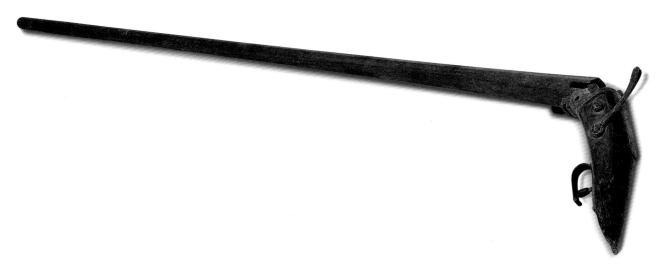

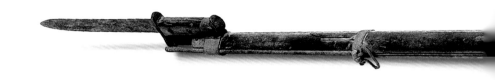

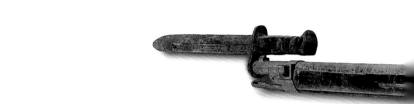

248

步槍

清

長159厘米　內徑1.2厘米

Rifle

Qing Dynasty

Length: 159cm　Internal diameter: 1.
2cm

Qing Court collection

槍管鐵質，帶準星、標尺、刺刀，刺
刀裝卸自如。為近代擊發槍的一種。

附《武勝新隊攻守陣圖》

武勝新隊是晚清時期清廷編練的新軍
之一，裝備了大量新式槍炮。1895年，
恭親王奕訢和慶親王奕劻籌辦新式陸
軍，名定武軍。後袁世凱接管這支部
隊，改名武衛軍，下設前、左、右、
後和中軍5支部隊，後世稱這支部隊為
新軍。新軍的武器裝備、軍事訓練、
軍事學堂均效法西方國家。

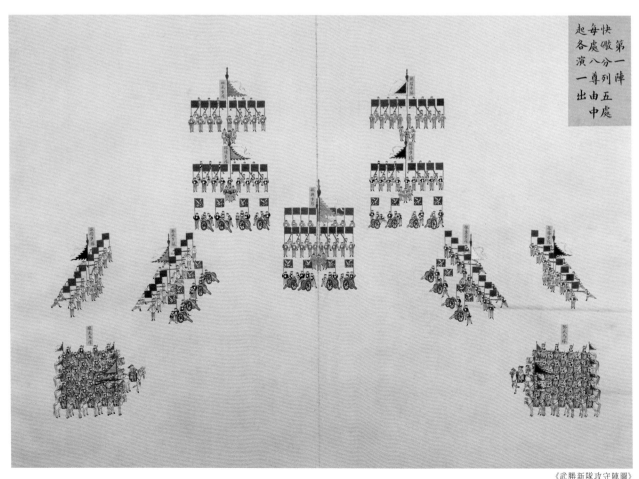

《武勝新隊攻守陣圖》

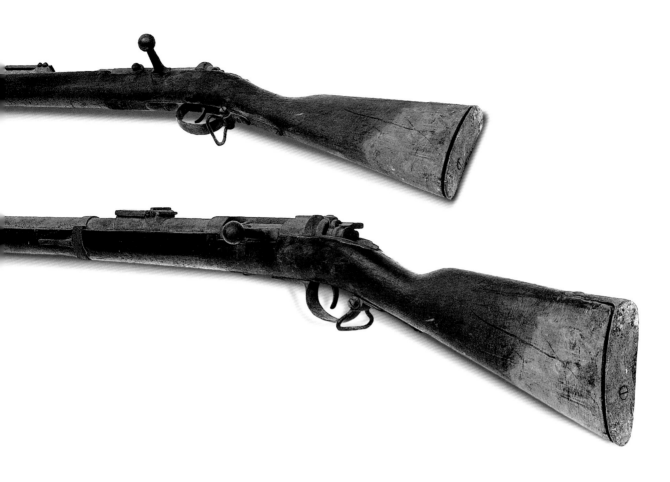

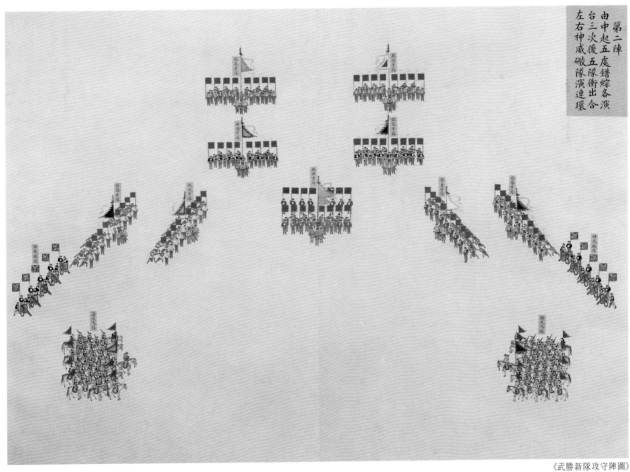

第二陣
由中起五處錯綜各演
台三次後五隊衝出合演
左右神咸破隊演連環

《武勝新隊攻守陣圖》

249

銅嘴蛤蜊皮火藥袋
清
長25厘米
清宮舊藏

Powder bag of clam hide with a copper tube
Qing Dynasty
Length: 25cm
Qing Court collection

兩塊天然蛤蜊皮組合製成，面平潤滑，接連處用黑牛皮包飾，管嘴銅鍍金。

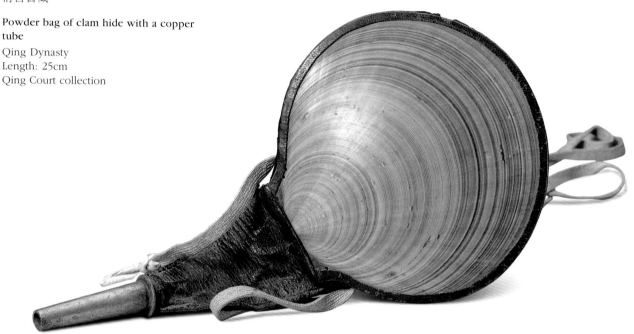

250

皮鑲琺瑯火藥袋
清
長18厘米
清宮舊藏

Powder bag of oxhide inlaid with enamel
Qing Dynasty
Length: 18cm
Qing Court collection

棕、黑兩色牛皮製成，正面嵌飾雕刻陰陽魚、花卉圓形琺瑯圖案，管嘴銅鍍金，鏨夔龍及花卉紋。

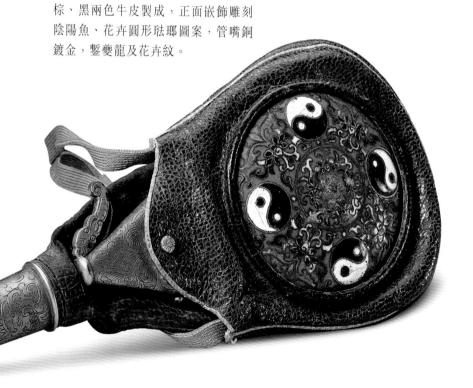

251

蛤蜊式火藥袋
清
長11厘米
清宮舊藏

Powder bag in clam shape
Qing Dynasty
Length: 11cm
Qing Court collection

兩塊天然蛤蜊殼組合製成，面紋突起
呈扇形，接連處用銅鍍金籤嵌飾，管
嘴銅鍍金。

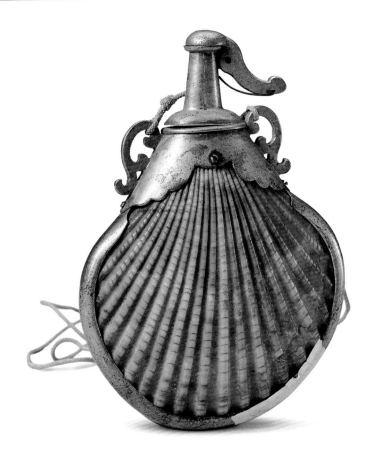

252

牛角火藥袋
清
長12.5厘米
清宮舊藏

Ox-horn powder bag
Qing Dynasty
Length: 12.5cm
Qing Court collection

角質，辣椒形，面雕刻夔龍紋。

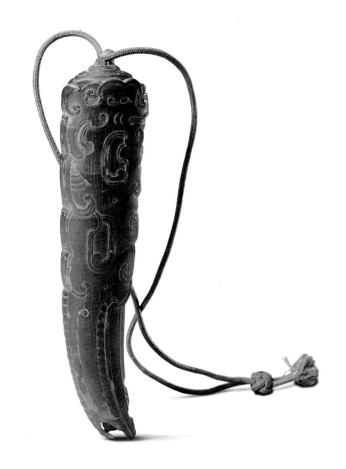

253

木胎包皮瓶式火藥袋
清
長18厘米
清宮舊藏

Wood-bodied powder bag covered with
oxhide in the shape of a vase
Qing Dynasty
Length: 18cm
Qing Court collection

外包棕色牛皮，正背面中部嵌圓壽
字，瓶耳牛角質，雕夔龍形，另一耳
殘。

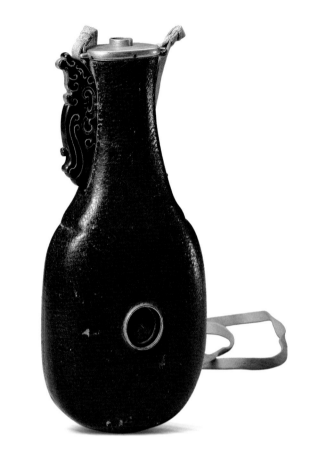

254

銅胎包皮火藥袋
清
長13厘米
清宮舊藏

Copper-bodied powder bag covered with
oxhide
Qing Dynasty
Length: 13cm
Qing Court collection

外包棕色牛皮，兩面飾變形的夔龍、
如意雲紋。

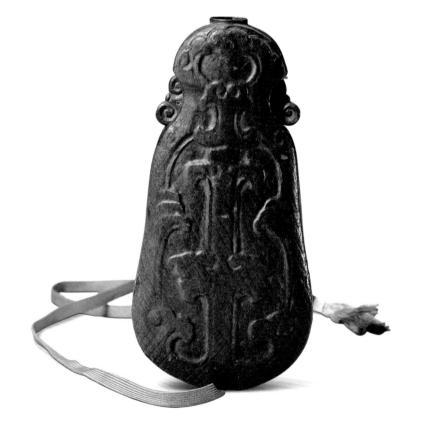

255

牛角鑲玳瑁火藥袋
清
長10厘米
清宮舊藏

**Powder bag of two tortoise shells linked
with ox horns**
Qing Dynasty
Length: 10cm
Qing Court collection

兩塊玳瑁組合製成，側處用牛角銜
接。嘴管內為銅鍍金，外以銅鍍金夔
龍造型固定。

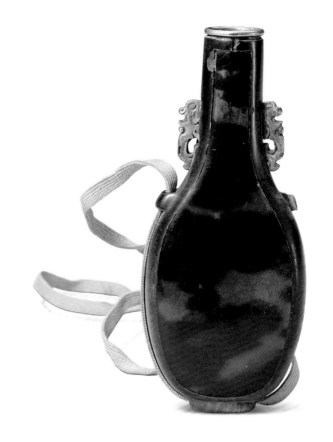

256

匏器火藥袋
清
長9.5厘米
清宮舊藏

Powder bag in gourd shape
Qing Dynasty
Length: 9.5cm
Qing Court collection

扁平葫蘆形，面突瓜瓞紋，以"瓜瓞
綿綿"寓子孫綿長之意。

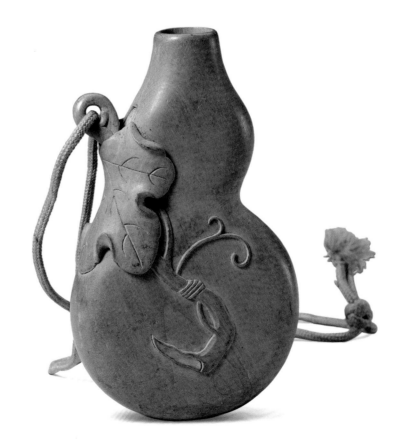

257

牛角火藥袋
清
長16厘米
清宮舊藏

Ox-horn powder bag
Qing Dynasty
Length: 16cm
Qing Court collection

號角形，由兩塊黑黃牛角拼接製成，
面飾白、紅、綠三色象牙和料石組成
花卉捲草紋。底托邊部包嵌銅鍍金蕉
葉和花卉。繫黃絲縧帶處雕刻成夔龍
式。

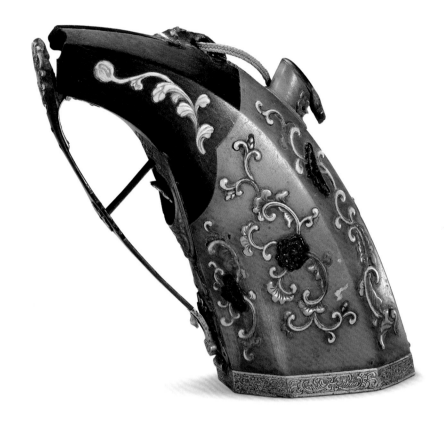

258

桃式火藥袋
清
長8厘米
清宮舊藏

Powder bag in peach shape
Qing Dynasty
Length: 8cm
Qing Court collection

火藥袋木質，狀若桃，面雕飾枝葉，
髹漆。

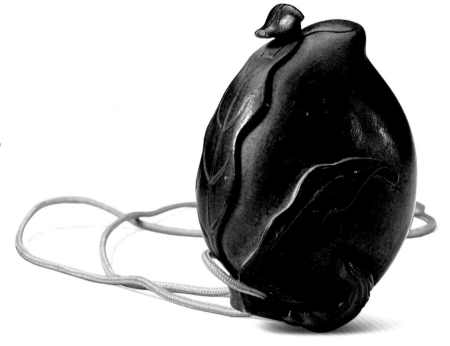

259

雕魚式火藥袋
清
長12.5厘米
清宮舊藏

Powder bag in catfish shape
Qing Dynasty
Length: 12.5cm
Qing Court collection

牛角製，雕刻成鯰魚狀，惟妙惟肖，
蘊含"年年有餘"之吉祥意。

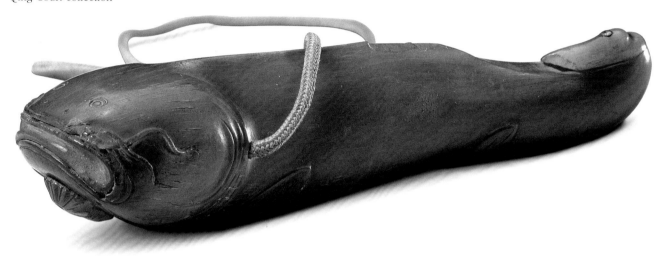

260

菱角式火藥袋
清
長10厘米
清宮舊藏

Powder bag in waternut shape
Qing Dynasty
Length: 10cm
Qing Court collection

牛角製成，狀若菱角，面紋雕刻精
細，鈕以象牙裝飾。

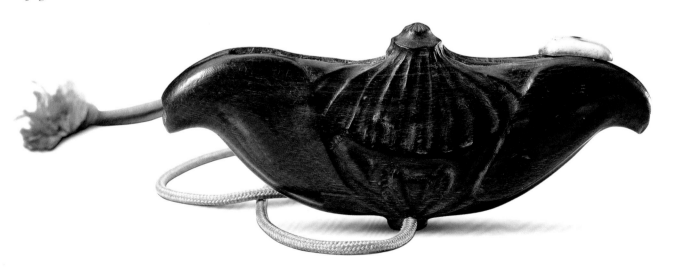

261

竹雕瓜式火藥袋
清
長10厘米
清宮舊藏

**Powder bag in melon shape carved out
of bamboo**
Qing Dynasty
Length: 10cm
Qing Court collection

以竹雕刻成瓜形，面雕枝藤捲葉，雕
工圓熟，紋飾清晰。

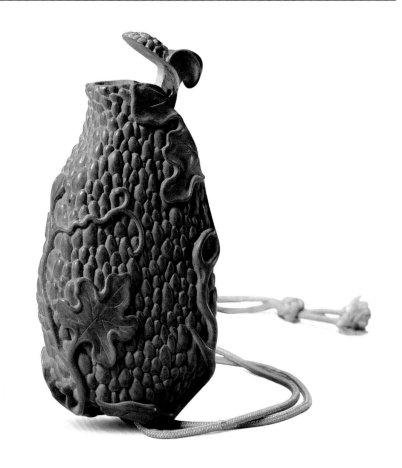

262

皮鑲銅花火藥袋
清
長18.5厘米
清宮舊藏

**Powder bag of oxhide inlaid with copper
design**
Qing Dynasty
Length: 18.5cm
Qing Court collection

棕、黑兩色牛皮製成，正面嵌飾雕刻
陰陽魚、花卉的銅鍍金圓形葉片，管
嘴銅鍍金，鏨刻夔龍花卉紋。

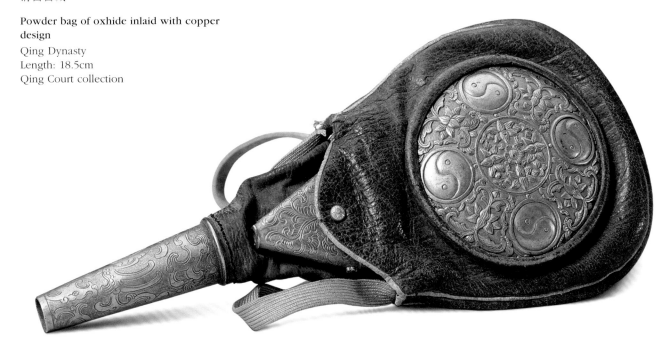

傳統兵器

Traditional Weapons

263

青龍偃月刀
清
長237厘米
清宮舊藏

鐵刀，背為歧刃，雙面鋄金行龍、火珠紋，通口為銅鍍金龍首狀，衛刀頭。紅漆木柄。

Yuan-Yue-Chopper in dragon head shape
Qing Dynasty
Length: 237cm
Qing Court collection

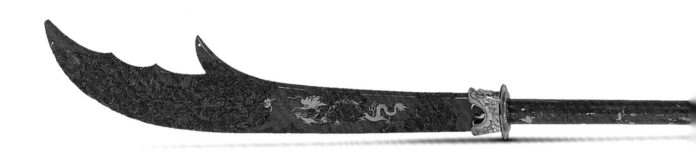

264

偃月刀
清
長220厘米
清宮舊藏

鐵刀，上豐而仰，背為歧刃，通口龍首狀，衛刀頭。柄木質，底接銅鍍金鐏。

A big crescent knife with a long shaft
Qing Dynasty
Length: 220cm
Qing Court collection

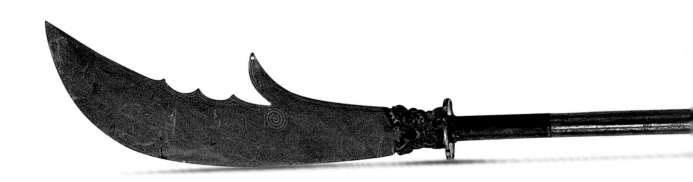

265

片刀
清
長257厘米
清宮舊藏

Flat chopper
Qing Dynasty
Length: 257cm
Qing Court collection

鋼刀，柄木質，頭髹黑漆，灑螺鈿。

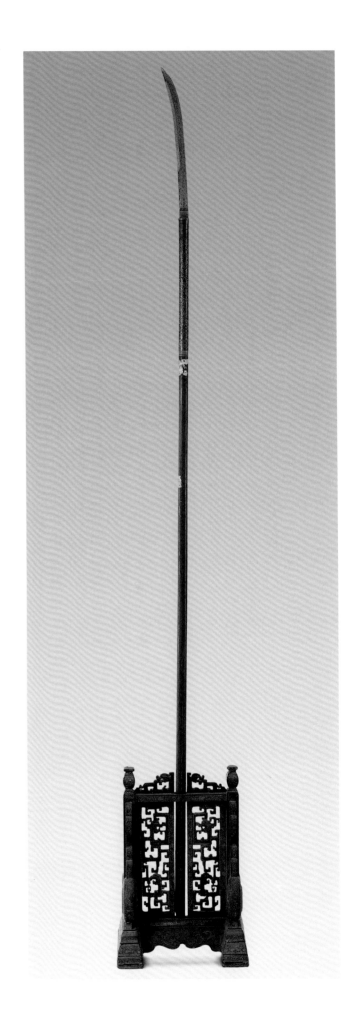

266

長槍
清
長224厘米
清宮舊藏

Spear
Qing Dynasty
Length: 224cm
Qing Court collection

槍身鋼質，前銳，中起脊。柄為白蠟木，繫紅纓。

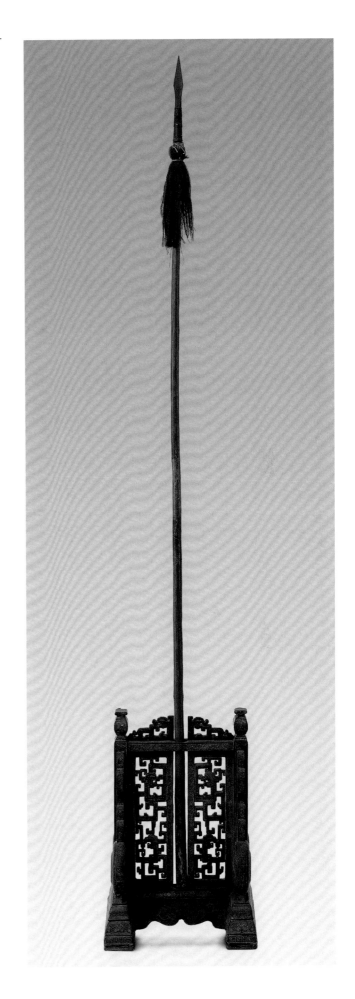

267

驍騎長槍
清
長264厘米
清宮舊藏

Long spear for use of brave cavalry
Qing Dynasty
Length: 264cm
Qing Court collection

槍身鋼質，中起脊，前銳，刃鋒。木柄。

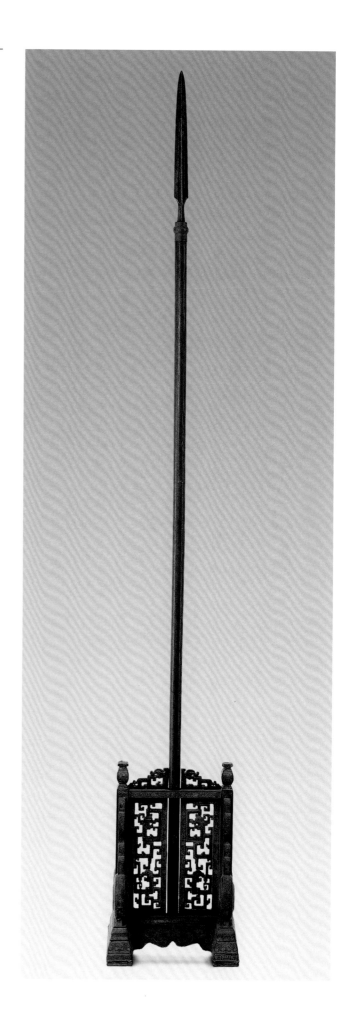

268

鐺
清
長236厘米
清宮舊藏

Tang (similar to fork)
Qing Dynasty
Length: 236cm
Qing Court collection

鐺身鐵質，木柄，頭繫紅纓，底接銅鍍金鐏。

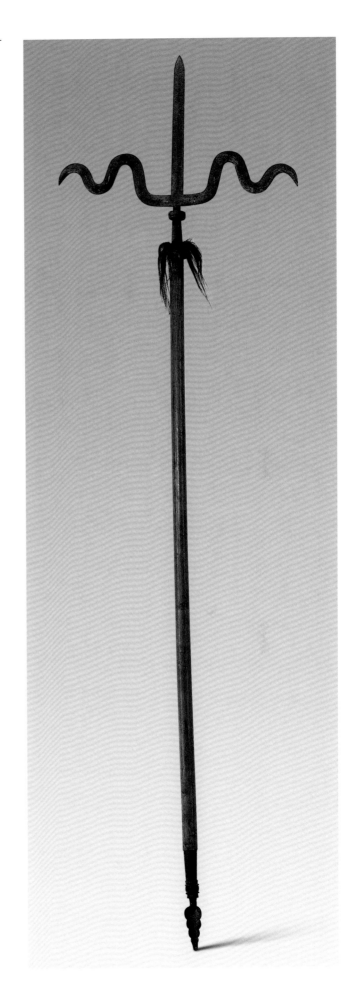

269

戟
清
長265厘米
清宮舊藏

Halberd
Qing Dynasty
Length: 265cm
Qing Court collection

鋼戟，木柄，頭鑲銅鍍金鏤如意雲飾
件，繫紅纓，底鑲鐵鐏。

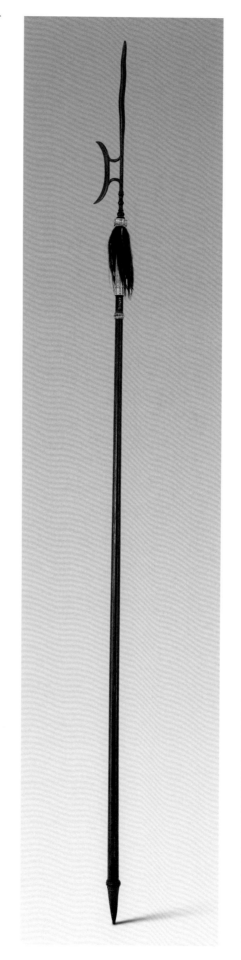 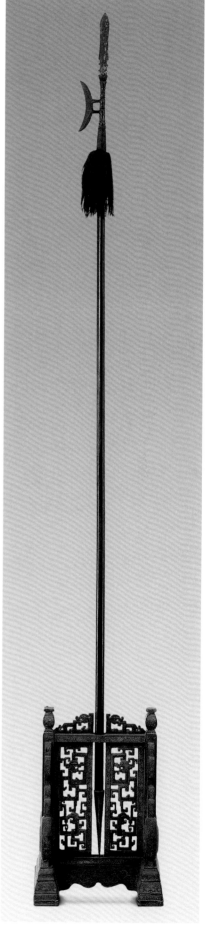

270

矛
清
長218厘米
清宮舊藏

Spear
Qing Dynasty
Length: 218cm
Qing Court collection

鋼矛，中起脊，前平刃鋒。木柄纏皮，髹黑漆，底部纏綠
絲線。

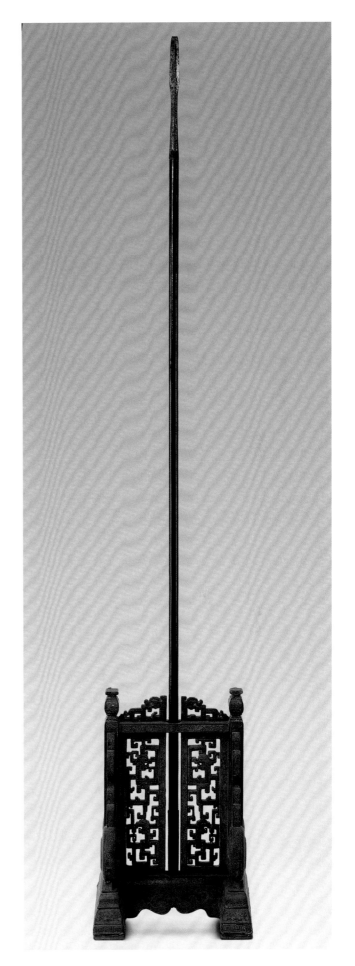

271

小矛
清
長81厘米
清宮舊藏

Small spear
Qing Dynasty
Length: 81cm
Qing Court collection

小矛亦稱"手槍"，矛尖鋼質，中起脊，刃鋒，尾鏨金火珠二。紅漆木柄。

272

長柄斧
清
長136厘米
清宮舊藏

Battle-axe with a long handle
Qing Dynasty
Length: 136cm
Qing Court collection

鋼斧，刃薄面鋒，斧身中部雙面鋄金飛虎火焰紋。黑漆木柄，底帽為銅鍍金飾件。

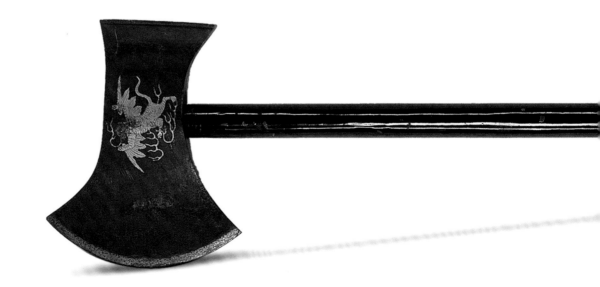

273

木柄鈇斧
清
長110厘米
清宮舊藏

Battle axe with a wood handle
Qing Dynasty
Length: 110cm
Qing Court collection

鐵鈇，前端有突出的矛頭。木柄，柄尾套黑漆牛角。

274

月牙雙鈎
清
長100厘米
清宮舊藏

Double hook in crescent shape
Qing Dynasty
Length: 100cm
Qing Court collection

鐵質，頭部呈彎鈎狀，尾部尖刺，手握處纏素絲帶，橫向製成月牙弧形鈎狀，是殺敵利器。

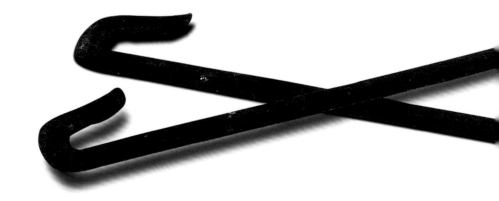

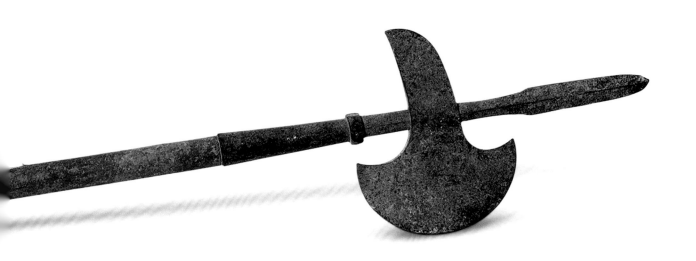

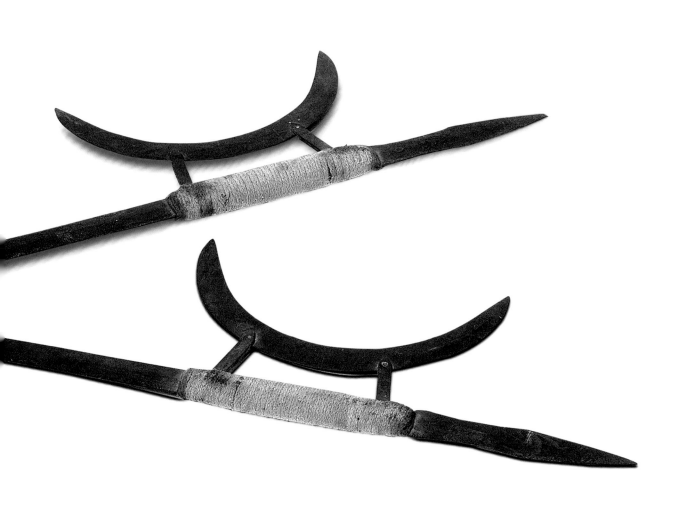

275

兩節鞭
清
通長74厘米
清宮舊藏

Jointed whip
Qing Dynasty
Overall length: 74cm
Qing Court collection

鐵質，兩節連以鐵環，一節纏白樺
皮，一節外鋄銀纏枝蓮紋。

276

銅吞龍鉞
清
長73　寬23厘米
清宮舊藏

**Gilt copper dragon holding an axe in its
mouth**
Qing Dynasty
Length: 73cm　Width: 23cm
Qing Court collection

鐵鉞，以銅鍍金龍銜之。前端有突出
的矛頭。柄已失。

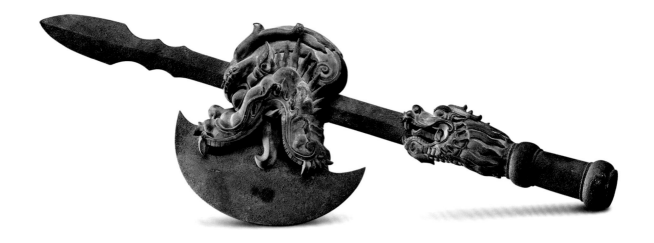

277

劍式鐵鞭
清
長104厘米
清宮舊藏

Iron whip in sword shape
Qing Dynasty
Length: 104cm
Qing Court collection

鞭鐵質，鞭身竹節狀，前尖，刃鋒。護手圓盤形，鋄金夔龍紋。黑漆木柄，纏黑絲縧帶。黑漆木鞘。

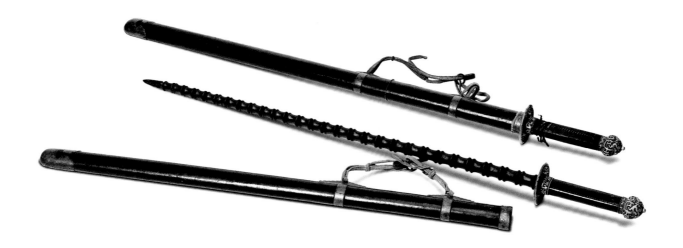

278

杵式鐵鞭
清
長104厘米
清宮舊藏

Iron whip in pestle shape
Qing Dynasty
Length: 104cm
Qing Court collection

鞭鐵質，鞭身竹節狀。柄首尾以鐵鑄
須彌座，分飾夔龍紋，呈弓狀。柄作
佛教法器中的金剛杵狀，中部有鐵
柱，外包嵌隨形圓木。

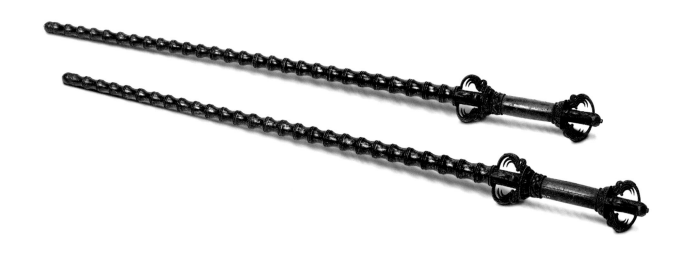

279

銅鐧
清
長74厘米
清宮舊藏

Copper mace
Qing Dynasty
Length: 74cm
Qing Court collection

鐧 銅質，四方棱，護手圓柱，柄頭幾
何棱形。

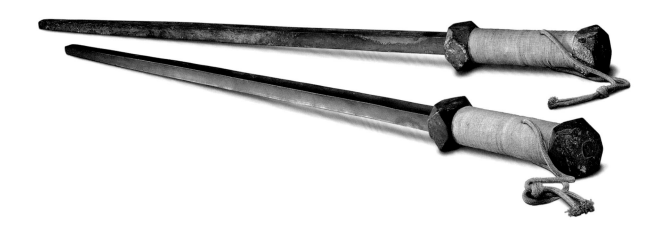

280

鋼鐧
清
長103厘米
清宮舊藏

Steel mace
Qing Dynasty
Length: 103cm
Qing Court collection

鐧 鋼質，四方棱，護手圓柱，柄頭銅
瓜棱形。

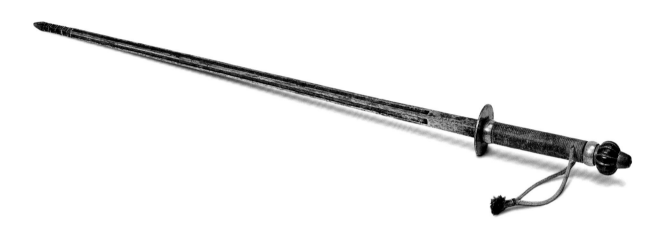

281

鋼鐧
清
長84厘米
清宮舊藏

Steel mace in rhombus shape
Qing Dynasty
Length: 84cm
Qing Court collection

鐧 鋼質，四棱形，兩端鏨雲龍紋。護
手銅質。

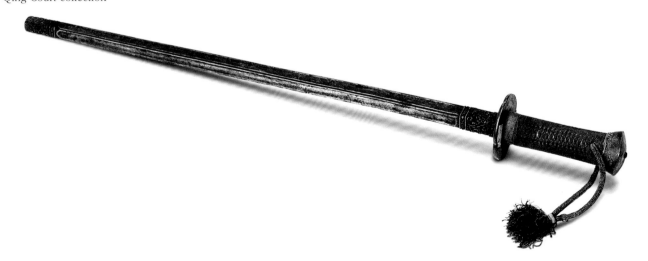

282

銅錘
清
長58厘米
清宮舊藏

Copper hammer
Qing Dynasty
Length: 58cm
Qing Court collection

首尾銅質，首為長圓瓜形，尾為幾何菱形，中部為鐵柄，圓柱狀，外裹竹篾纏麻。

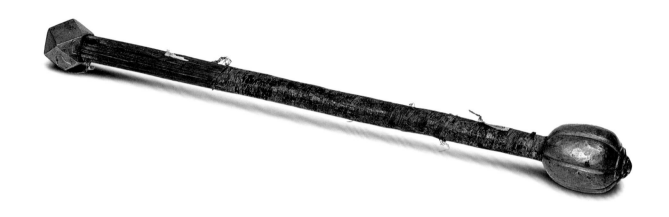

283

銅柄竹套短刺
清
長125.5厘米
清宮舊藏

Short bayonet with a copper handle and bamboo sheath
Qing Dynasty
Length: 125.5cm
Qing Court collection

刺鋼質，三棱，前銳刃鋒，象牙柄，嵌銅管。外配竹套，頭部裹樺皮，頂端象牙圈飾，底部鑲嵌銅套環。

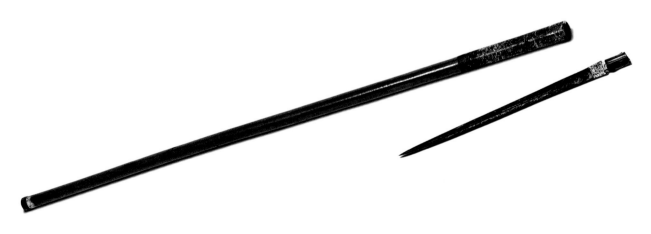

284

流星錘
清
錘直徑5厘米　繩長620厘米
清宮舊藏

Hammer in meteor shape
Qing Dynasty
Diameter of hammer: 5cm
Length of rope: 620cm
Qing Court collection

錘為實心鐵球，外鍍銀，上鑄環，繫黃絲繩。

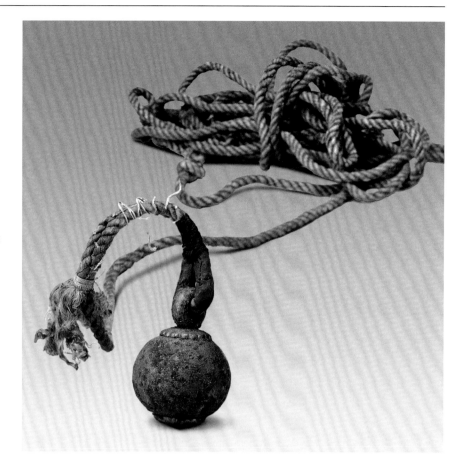

285

兩節棍
清
長76厘米
清宮舊藏

Jointed stick
Qing Dynasty
Length: 76cm
Qing Court collection

鋼質，兩節以鐵環連之。附黃色皮套。

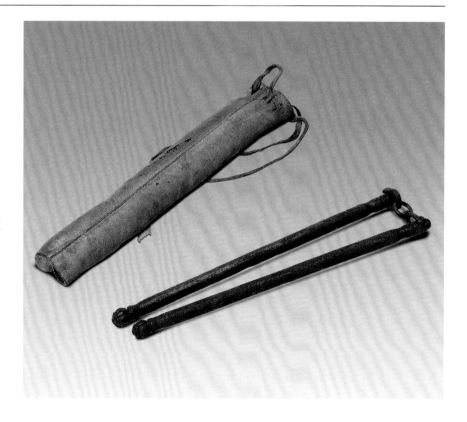

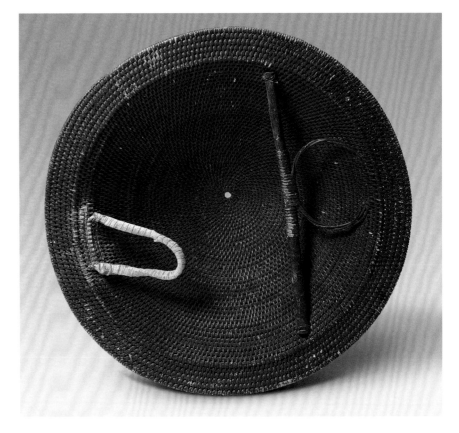

286

藤牌
清
直徑67厘米
清宮舊藏

Rattan shield
Qing Dynasty
Length: 67cm
Qing Court collection

藤牌為清代防護兵器。藤質,形圓中
凸,外彩漆線勒繪虎頭紋飾,內塗紅
漆,安有護臂裝置。漢軍藤牌營及各
直省綠營,制同。